(Conserver la couverture)

DOCUMENTS

POUR SERVIR A

L'HISTOIRE DES ARTS EN GUIENNE

I

LES ARTISTES
DU DUC D'ÉPERNON

CHATEAU DE CADILLAC, CHAPELLE FUNÉRAIRE, MAUSOLÉE,
STATUE DE LA RENOMMÉE AU MUSÉE DU LOUVRE,
COLONNE FUNÉRAIRE DE HENRI III, A SAINT-DENIS,
FABRIQUE DE TAPISSERIES DE CADILLAC,
NOTICES BIOGRAPHIQUES SUR LES ARTISTES EMPLOYÉS PAR LES DUCS,

AVEC 25 PLANCHES HORS TEXTE

Par Ch. BRAQUEHAYE

Membre non résidant du Comité des Sociétés des Beaux-Arts
(Ministère de l'Instruction publique et des Beaux-Arts).
Ancien directeur de l'École Municipale des Beaux-Arts de Bordeaux
Correspondant du Ministère de l'Instruction publique (Travaux historiques)
Ancien président de la Société Archéologique de Bordeaux

BORDEAUX

FERET et FILS, LIBRAIRES-ÉDITEURS

15 — COURS DE L'INTENDANCE — 15

1897

DOCUMENTS

POUR SERVIR A

L'HISTOIRE DES ARTS EN GUIENNE

I

LES ARTISTES
DU DUC D'ÉPERNON

CHATEAU DE CADILLAC, CHAPELLE FUNÉRAIRE, MAUSOLÉE,
STATUE DE LA RENOMMÉE AU MUSÉE DU LOUVRE,
COLONNE FUNÉRAIRE DE HENRI III, A SAINT-DENIS,
FABRIQUE DE TAPISSERIES DE CADILLAC,
NOTICES BIOGRAPHIQUES SUR LES ARTISTES EMPLOYÉS PAR LES DUCS,

AVEC 25 PLANCHES HORS TEXTE

Par Ch. BRAQUEHAYE

Membre non résidant du Comité des Sociétés des Beaux-Arts
(Ministère de l'Instruction publique et des Beaux-Arts)
Ancien directeur de l'École municipale des Beaux-Arts de Bordeaux
Correspondant du Ministère de l'Instruction publique (Travaux historiques)
Ancien président de la Société archéologique de Bordeaux

BORDEAUX

FERET et FILS, LIBRAIRES-ÉDITEURS

15 — COURS DE L'INTENDANCE — 15

1897

DOCUMENTS
SUR L'HISTOIRE DES ARTS EN GUIENNE

TOME I

LES ARTISTES DU DUC D'ÉPERNON

(Extrait des Mémoires de la Société Archéologique de Bordeaux)

IMPRIMÉ A BORDEAUX

PAR VEUVE CADORET

AVEC PLANCHES HORS TEXTE

EXÉCUTÉES PAR MM. ROUGERON, VIGNEROT ET Cie

D'APRÈS LES DESSINS RELEVÉS SUR NATURE

PAR

MM. F. MOULINIÉ, E. BAUHAIN, G. PÉJAC, E. LACOSTE,

P. QUINSAC, E. GERVAIS, G. MONNOT, ETC.

ET D'APRÈS LES PHOTOGRAPHIES

DE

MM. TERPEREAU, AMTMANN, VERGERON, ETC.

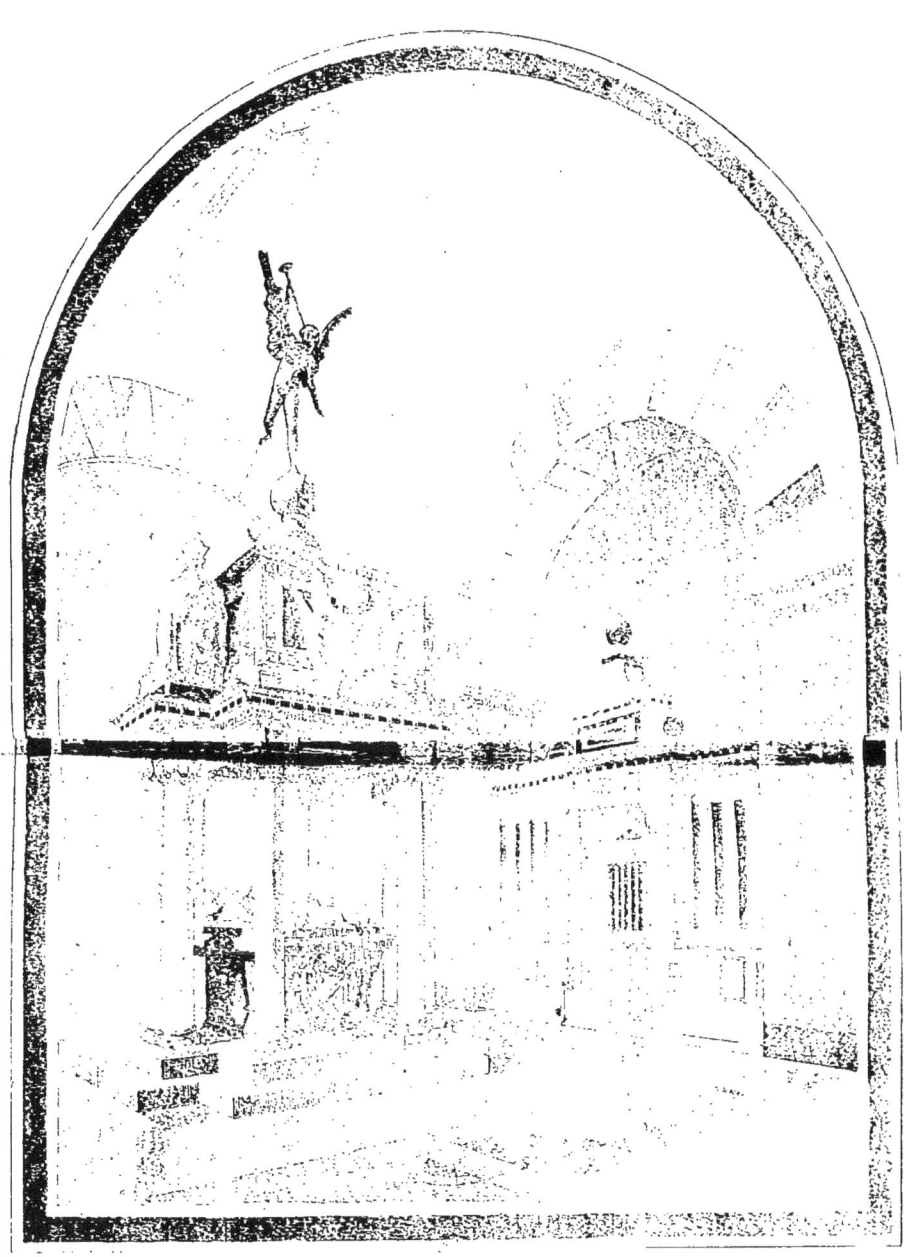

MAUSOLÉE DU DUC D'ÉPERNON ET DE MARGUERITE DE FOIX

LE CHATEAU

LA CHAPELLE FUNÉRAIRE ET LE MAUSOLÉE

DES DUCS D'ÉPERNON

A CADILLAC-SUR-GARONNE (Gironde)

Par M. Ch. BRAQUEHAYE

Mémoire lu à la Sorbonne en 1880 (Réunion des Sociétés savantes).

MESSIEURS,

Dans la séance du 21 avril 1876, j'ai eu l'honneur de vous soumettre une courte notice sur la statue de la *Renommée* de bronze, conservée, sous le n° 164, au musée de la sculpture de la Renaissance, au Louvre (1).

J'espère avoir prouvé que cette statue remarquable couronnait le mausolée que le duc d'Epernon avait fait élever dans sa chapelle funéraire, à Cadillac (Gironde). J'apporte, du reste, aujourd'hui de nouveaux documents qui permettent de constater tous les déplacements de cette œuvre d'art jusqu'à son arrivée au Louvre.

(1) Voir *Discours et Compte-rendu des lectures faites à la section d'archéologie, à la Sorbonne,* 6e série, t. III, 1876, et Mémoires de la Société Archéologique de Bordeaux — *Statue de la Renommée de Cadillac,* t. III, p. 1.

Mais, en 1876, je m'engageais presque à fournir des pièces authentiques « prouvant qu'à telle date, telle personne » fit exécuter par tels et tels artistes, soit la statue, soit » le tombeau tout entier. » Malgré toutes mes recherches, je ne puis encore tenir entièrement ma promesse. Les œuvres d'art, exécutées à Cadillac, ont été « brisées violem-» ment »; celles de bronze « détruites pour être fondues en » canons, obusiers, etc. ; » celles de marbre et de pierre » réduites en poudres », disent les arrêtés du Conseil général du département et les ordres du Directoire du District à la Municipalité. Les archives du Château elles-mêmes ont été brûlées, *par ordre*, sur la place publique (1).

Quoique les preuves matérielles soient difficiles à obtenir, qu'elles doivent peut-être faire toujours défaut, j'ai cependant été assez heureux pour recueillir des renseignements, des documents, des débris même du remarquable mausolée qui me permettent aujourd'hui de reproduire par le dessin, le plan et l'élévation de « *ce chef-d'œuvre* » *d'art* », comme l'appelaient même ceux qui l'ont détruit.

Peut-être direz-vous que je n'aurais dû apporter devant vous que des faits indiscutables, que des dates certaines, que des preuves convaincantes, mais peut-être aussi penserez-vous avec moi que le devoir des représentants des Sociétés savantes des départements est de signaler dans ces réunions, non seulement les résultats flatteurs de leurs travaux, mais aussi les indices, les présomptions qui peuvent vous permettre, Messieurs, de les éclairer de vos conseils, de votre érudition, de votre expérience.

C'est dans ce but que j'ai l'honneur de soumettre à vos judicieuses critiques cette étude sur le château, la chapelle funéraire et le mausolée des ducs d'Epernon.

(1) Voir *Pièces justificatives*. — **1792,** août 21, « Destruction des monu-» ments. » — **1792,** août 24, Arrêté relatif aux canons. — **1793,** janvier 27, id. — **1793,** décembre 9, « Brûlement des titres féodaux, etc. ».

I

Le Château de Cadillac-sur-Garonne.

Vers la fin du XVIe siècle, le cadet de la Vallette (1), l'ambitieux Caumont, le mignon de Henri III, était devenu le duc d'Epernon, orgueilleux et égoïste, courageux et vindicatif, puissant jusqu'à faire courber devant lui les gentilshommes et les princes. Il était alors à l'apogée de sa puissance ; il était le maître autant que le serviteur du roi lui-même, lorsqu'Henri IV, pour l'éloigner de la cour et pour diminuer, dit-on, sa fortune colossale, l'engagea à construire le château princier qui domine la plaine de la Garonne, à Cadillac.

Ce fut en 1598 que furent jetés les fondements de ce grandiose édifice, et le 4 août 1599 qu' « on a commencé
» de bastir au château et qu'après avoir faict les fonde-
» ments de la plateforme en posant la première grosse
» pierre, le chapitre y alla en procession où assistèrent les
» jurats, et un grand nombre d'habitans come aussy les
» officiers de Benauge et aultres » (2).

Voici, d'après Girard, historiographe et secrétaire du duc (3), comment d'Epernon fut amené à la construction

(1) Les membres de cette famille qui s'éteignit en 1661, à la mort de Bernard de Foix et de la Vallette, signent : *de la Valette*. Dans les actes publics et dans les minutes des notaires, leurs contemporains, on lit : *de la Valette*. L'inscription funéraire du tombeau de la femme de Henry de Joyeuse, aujourd'hui au musée de Versailles, porte : Catarinæ Nogaretæ *Valetæ*. La terre de Villebois, près d'Angoulême, devint par acquisition la terre *de la Valette*. Enfin Girard, qui écrivit, sur les notes des deux ducs, la vie de Jean-Louis, a toujours fait imprimer : *de la Vallette* avec deux *l*. J'ai préféré revenir à cette orthographe qui semble être la bonne, et ne pas écrire *de Lavalette* ou *de la Valette*.

(2) Voir *Pièces justif.* — **1559**, août 4, « Château commencé à bâtir. »

(3) Guillaume Girard fut élevé par le duc d'Epernon, devint son secrétaire, puis son confident le plus intime. Il est l'auteur de *La Vie du duc d'Epernon*,

de cette demeure vraiment royale : « Son arrivée (du duc)
» en ce pays-là, lui donna la commodité de passer en Gas-
» cogne, pour voir les progrès du bâtiment, dont il avoit,
» dès l'année 1598, jeté les premiers fondements à Cadillac.
» Le roy ayant conclu la paix d'Espagne..... avoit tourné
» ses pensées à l'embellissement de son royaume.....
» mais soit que Sa Majesté voulût que ses principaux sujets,
» à son exemple, s'occupassent aux mêmes desseins, ou
» qu'elle eût pensée de les appauvrir insensiblement,
» (comme quelques-uns ont cru), de crainte peut-être que
» dans une trop grande abondance de biens ils ne se ren-
» dissent plus faciles à concevoir des desseins pour troubler
» le bon état de ses affaires, elle engagea la plupart des
» seigneurs qu'elle estimoit les plus pécunieux, à projeter
» de grands bâtiments.

» Comme elle croyoit que le duc d'Epernon étoit des
» plus accomodez, elle le pressa tellement, qu'en sa pré-
» sence elle lui fit tracer un plan pour Cadillac, lui fit faire
» un état de toute la dépense et lui fit donner parole par
» un de ses architectes, qu'il le lui rendroit fait et parfait
» pour cent mille écus. Sur cette assurance, le duc,
» comme j'ai dit, dès l'année 1598, commença de faire
» mettre la main à cet ouvrage et crut qu'il pouvoit sans
» incommodité, avoir jusqu'à ce prix de la complaisance
» pour son maître, mais le temps lui a depuis fait voir,
» combien il est difficile de se contenir quand on a une
» fois mis la main à l'œuvre; la continuation de ce tra-
» vail lui ayant fait dépenser plus de deux millions de
» livres. Il est vrai aussi qu'il a conduit bien près de la

seule relation qui existe de l'histoire de cet homme remarquable. Cet ouvrage eut sept éditions : 1655, in-f°; 1663-1673-1730-1736, in-12; 1730, in-4°, et une traduction en anglais, par le chevalier Cotton, 1717, in-f°. Il ne faut pas confondre Guillaume avec ses frères : Michel, prieur de Gabaret, précepteur du fils du 2ᵉ duc d'Epernon, puis abbé de Verteuil de 1650 à 1680, et Claude, archidiacre d'Angoulême, ami intime de Balzac dont il publia les lettres familières.

CHATEAU DU DUC D'ÉPERNON

A CADILLAC-SUR-GARONNE (GIRONDE).

» perfection (ce qui est arrivé à peu de personnes dans
» l'entreprise de grands desseins), le plus grand et le plus
» superbe édifice qui soit en France après les maisons
» royales. Tout le corps du bâtiment étoit fait avant sa
» mort, et il ne restoit que quelques petits ornements à
» achever; ce qu'il n'auroit pas laissé à faire à ses succes-
» seurs, si les disgrâces qui le tirèrent de son gouverne-
» ment ne l'eussent obligé d'avoir d'autres pensées » (1).

Le château que le fastueux duc d'Epernon éleva pour sa demeure était presque aussi somptueux que le Louvre lui-même; si la décoration extérieure n'avait pas la même magnificence, les appartements, disent les chroniques, étaient tout aussi splendides.

Je ne décrirai pas ce monument, seule preuve aujourd'hui visible de la magnificence, de l'orgueil et de la puissance du duc d'Epernon, il mérite une étude complète; je me contenterai de donner ici la traduction de ce qu'écrivait, en 1631, un témoin oculaire, Abraham Gölnitz, dans son *Itinerarium Belgico-Gallicum*.

« Cadillac est une ville assez bien munie de murs et de
» fossés; mais son château magnifique, qui n'a pas son
» pareil dans tout le reste de la France, lui vaut sa renom-
» mée et attire le voyageur. Si l'on considère le site, on
» voit d'un côté un bois très agréable, de l'autre le fleuve
» de Garonne, et il suffit d'envisager sa construction pour
» constater que c'est un édifice vraiment royal. Etudions-le
» avec ses dépendances.

» Extérieurement, sur une base carrée de pierres très
» dures, s'élève l'édifice flanqué de quatre pavillons décorés
» à égales distances de fenêtres symétriquement disposées.
» Des étages supérieurs du bâtiment on a une fort belle vue
» sur le pays environnant; le sommet des murs est revêtu
» de lames de plomb, qui les garantissent contre la péné-

(1) Girard, *La vie du duc d'Epernon*, Amsterdam, 1736, tome III, p. 197.

» tration de l'humidité produite par la proximité du fleuve ;
» il y a des canaux de plomb qui reçoivent les eaux plu-
» viales et les rejettent au large. En entrant dans une cour
» spacieuse, on aperçoit un bassin de marbre recevant
» par des canaux l'eau qui vient d'une fontaine. Ce bassin
» a trente-cinq pieds de circonférence et sept de diamètre
» intérieur (1). L'atelier de construction occupe l'un des
» angles. On y voit, apportés là de plus de vingt-cinq
» lieues (2), des marbres pyrénéens qui sont sciés à l'aide
» de scies non dentées, et adaptés aux besoins de l'édi-
» fice.

» A l'intérieur, ce monument est vraiment magnifique :
» il renferme soixante chambres, disposées d'une façon
» toute royale. On compte vingt cheminées, enrichies de
» marbres variés et partout différents, qui décorent les
» chambres. Regardons avec attention, car nulle part dans
» toute la France on ne trouve un tel nombre de chemi-
» nées, ni empreintes d'autant d'art. Dans la chambre de
» la Reine mère est une cheminée ornée d'une plaque de
» marbre noir, qui, par les fenêtres ouvertes, reflète,
» comme dans un miroir, la Garonne coulant au loin ;
» dans cette pièce les sièges sont dorés. A ces cheminées
» sculptées avec le plus grand art (3), un peintre alle-
» mand a joint des tableaux gracieux d'un harmonieux
» coloris.

» Les murailles sont couvertes de tapisseries d'or et de
» soie, tissées à l'ancienne et à la nouvelle mode, décorées
» de sujets coloriés d'un grand' prix et valant plus que
» leur pesant d'or. Mais ce sont là des merveilles qu'il m'a
» été donné de voir, non d'inventorier. Que dire des sièges,

(1) Deux bassins de marbre existent encore : l'un dans le jardin du château, l'autre dans la propriété de M. le Docteur Baudet, à Cadillac.

(2) C'est soixante-quinze qu'il faudrait dire. Voir *Pièces justif.* — **1604,** décembre 27, Reçu Dommageon, Desplan,

(3) Voir *Pièces justif.* — **1606,** juin 26, Marché avec Jehan Langlois.

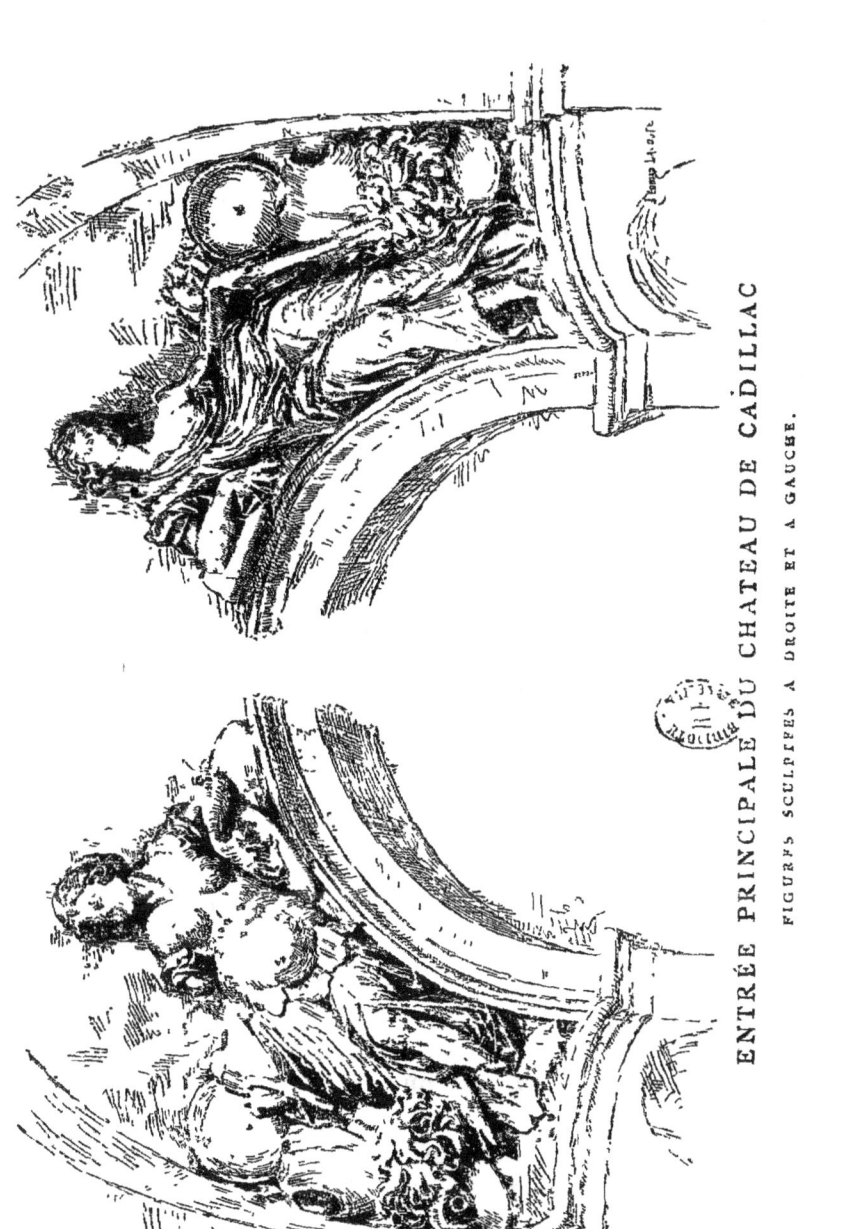

ENTRÉE PRINCIPALE DU CHATEAU DE CADILLAC

FIGURES SCULPTÉES A DROITE ET A GAUCHE.

» des lits, des tentures, des carrelages? Je risquerais de
» n'être pas exact si j'essayais de les décrire en quelques
» lignes.

» Ayant visité les chambres, regardons la vis d'escalier
» qui, d'un seul jet, traverse l'édifice de bas en haut, de
» telle sorte que de la base et des soubassements l'œil peut
» suivre l'ouverture jusqu'au sommet du château. Les
» arceaux souterrains qui soutiennent l'édifice sont très
» beaux; ils servent aussi à d'autres usages.

» La chapelle, destinée au service du culte, a coûté plus
» de trente mille couronnes pour sa construction et sa
» décoration.

» Touchant au château se trouve un jardin spacieux et
» bien soigné. La cour, destinée au jeu de *palemaille*,
» mesure quatre cent cinquante pas. Dans le jardin, il y
» a soixante-quatre allées et charmilles couvertes, mais
» ma mémoire me rappelle surtout un berceau de verdure
» et de fleurs où le duc d'Epernon souvent va prendre ses
» repas; en face de la table qui s'y trouve est une fontaine
» jaillissante, au-dessus de laquelle un Neptune d'airain,
» tout nu, jette de l'eau par tous les membres; il n'est
» pas modeste; bien plus, pour prouver qu'on a vu ce
» jardin royal, on peut citer *singularia circa præputium*.
» Telle est la disposition de ce jardin.

» Une vallée ombreuse divisée par la petite rivière de
» Lille (l'Euille), qui sort de Langrans (l'Engranne?), à trois
» milles de là, et est traversée par un pont, entoure les
» jardins nourrissant les lapins; tous les animaux nuisi-
» bles en sont exclus.

» En quittant le château, on vous montrera les écu-
» ries, le jeu de paume et tout près le monastère des
» Capucins.

» En sortant de là, le pourboire que vous donnerez au
» gardien sera justifié par ce que vous avez vu (1). »

(1) Voir *Pièces justif.* — **1655**, Abraham Gölnitz, *Itinerarium Belgico-Gallicum.*

Telle était la demeure élevée par le fastueux duc d'Epernon qui ne s'inclinait que devant la puissance royale : palais occupant un tiers de la superficie de Cadillac-sur-Garonne, présentant une façade de près de trois cents pieds, assis sur un soubassement à bossages, en forme d'escarpe, piédestal colossal de trente-cinq pieds de hauteur sur lequel s'élevait fièrement, à cent cinquante pieds au-dessus du sol, le comble chantourné de son pavillon central ; parcs et jardins délicieusement ornés et royalement entretenus, mais surtout appartements d'un luxe extrême, resplendissants d'or et d'œuvres d'art ; tel était le château de Cadillac.

Les débris que j'ai vus, ceux que j'ai recueillis, les nombreux restes conservés encore, témoignent de la splendeur de ses décorations intérieures. Les poutres et les solives apparentes des plafonds, les boiseries des garde-robes, dont d'importantes parties n'ont pas été détruites, étaient couvertes de peintures, de dorures, d'arabesques, au milieu desquelles se détachait, sur un fond d'or ou bleu, l'H couronné, entouré de branches de laurier et surmonté de trois couronnes avec la devise de Henri III : *Manet ultima cœlo*.

Des plafonds en bois présentaient, les uns des panneaux à sujets mythologiques d'un dessin ferme et hardi, dont les encadrements à grosses moulures saillantes étaient couverts de délicats feuillages d'or. D'autres, sans aucune saillie, peints à compartiments rectangulaires décorés de légers ornements de l'agencement le plus heureux, rappelaient les panneaux des remarquables lambris couverts de vives couleurs dont l'harmonie décorative témoigne encore du talent des ornementistes employés par le duc d'Epernon (1).

Les carrelages des marbres variés, « les trente milliers

(1) Voir *Pièces justif.* — **1606**, juin 26, Marché avec Girard Pageot.

» de carreaux de terre cuite, de quatre poulces en carré
» bien vivaces de couleurs de vert, de jaune, de blanc,
» de rouge bry et de violet et azur (1) », reproduisaient,
entr'autres dessins (2), les M et *lambda* enlacés, monogramme de Marguerite de Foix et de Jean-Louis de Nogaret, répandus d'ailleurs dans toute la décoration intérieure et extérieure du château de la collégiale de Saint-Blaise. Ce monogramme était incrusté en marbre dans le plafond ou ciel du mausolée, sculpté sur les frises extérieures de la chapelle, sur l'autel de l'église, sur les clefs des arcades du château, sur les cartouches des cheminées. Il était peint au milieu des arabesques des plafonds, dans les corniches, sur les panneaux des garde-robes et des lambris des salles, où on le voit encore entouré de rinceaux dont les nuances éclatantes s'éloignent tant des tons gris ou dégradés que nous impose à tort le goût moderne.

Les draps d'or et les broderies des meubles rehaussaient encore les tapisseries à figures qui garnissaient les murailles. Ils apportaient leur tonalité brillante au milieu de toutes les glaces, de tous les marbres, de toutes les faïences peintes qui semblaient, malgré le miroitement des couleurs, n'avoir été placés là que pour faire valoir l'œuvre la plus remarquable de chaque salle : l'immense cheminée sculptée, abritée sous un dais de velours à fond d'argent, dont les figures allégoriques étaient relevées par une profusion d'ornements délicats se découpant sur des fonds d'or.

En 1834, Lacour décrivait ainsi l'une des salles :
» Henri IV coucha dans cette chambre après la bataille
» de Coutras, en 1587 (*sic*)... On voyait peint çà et là le chif-
» fre de Henri, couronné et traversé par deux branches

(1) Voir *Pièces justif.* — **1604,** mai 30, Marché « Françoys Péletié, *poutier*
» *de terre.* »
(2) Des dessins de carrelage ont été relevés par M. Vignes, en 1793, et par M. Ch. Durand, *Album de la Comm. de Mon. his. de la Gironde.*

» d'olivier. Au-dessous de la corniche et tout autour de la
» chambre on apercevait encore les traces d'anciennes
» peintures dont les sujets étaient des trophées d'armes et
» des batailles..... — Sur les quatre (sic) faces des poutres
» et sur les soliveaux on avait peint des arabesques en or,
» bien que les soliveaux ne fussent espacés que de six
» pouces. La dorure à ce qu'il paraît avait été fort prodi-
» guée dans la décoration intérieure du château..... il
» faut se souvenir que le luxe fut porté à son comble sous
» Henri III » (1).

Non seulement les appartements, mais les ameublements du château de Cadillac étaient splendides lors de la mort de Jean-Louis de Nogaret. Par son testament (2), il léguait à sa petite-fille : « un ameublement de couleur » tanné brun, de velours à fond d'argent avec deux dais, » l'un pour le lit, l'autre pour la cheminée » Après le décès de Bernard, deuxième duc d'Epernon, son testament (3) en 1661, et plus tard les pièces des procès que suscita sa succession citent souvent : les « tapisseries... les ameu- » blements de drap d'or frisé... », légués au chapitre de Saint-Blaise, « les meubles de la valeur de mille livres et » plus... » vendus les 29 et 30 septembre 1675, à Cadillac, «... les meubles de plus grande valleur... que lesdicts » seigneurs et dames, héritiers et créanciers... doivent » transporter en la ville de Paris..., » transport qui eut lieu le 27 septembre 1675. Enfin il suffit de rappeler qu'avant Jean-Louis et jusqu'à la mort de Bernard, le château de Cadillac reçut les personnages les plus illustres. Le 6 octobre 1659 encore, le roi Louis XIV et la Reine mère furent les hôtes du duc d'Epernon. L'orgueil du grand seigneur qui payait son portrait mille écus à Mignard « afin, » disait-il, d'y mettre le prix » (4) n'a pu s'accommoder que d'un luxe excessif.

(1) *Gironde*, Revue de Bordeaux, 1833-1834, p. 141.
(2) Voir *Pièces justif.* — **1641**, juin 24, Testament de Jean-Louis, 1er duc.
(3) Voir *Pièces justif.* — **1641**, juillet 25, Testament de Bernard, 2e duc.
(4) Abbé de Montville, *La vie de Mignard*, Paris, 1730, p. 66.

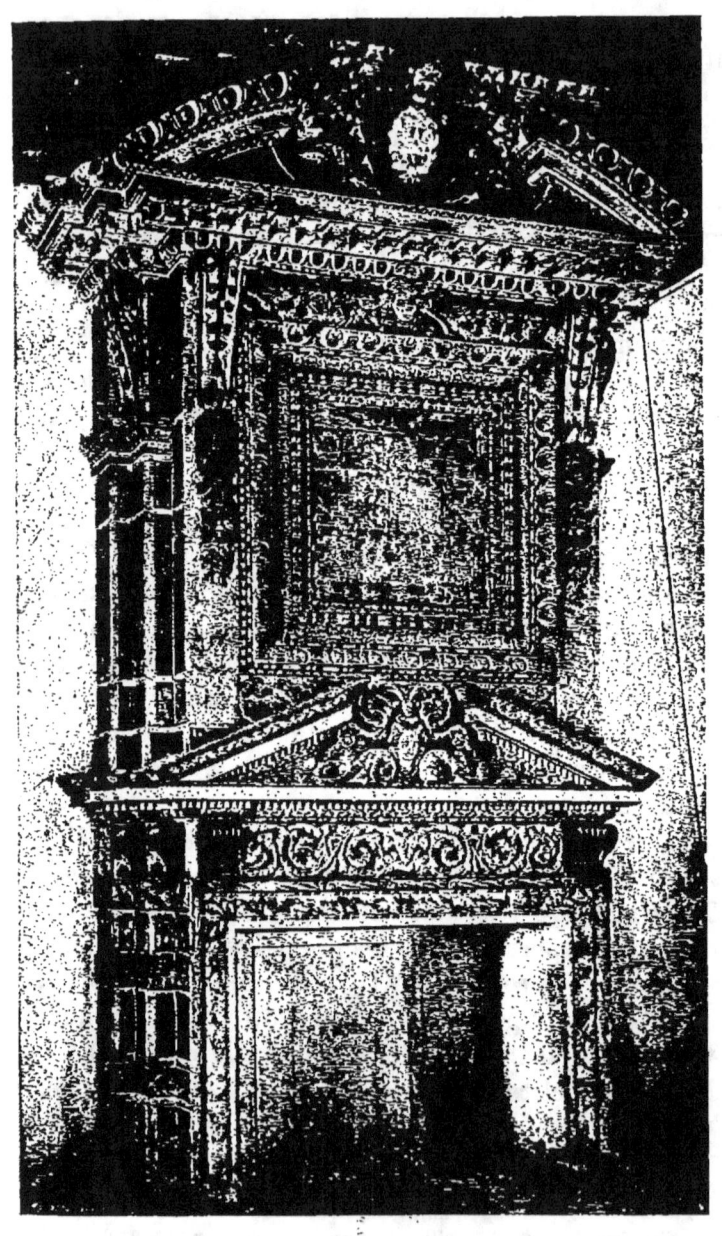

CHEMINÉE DU CHATEAU DE CADILLAC

1ᵉʳ ÉTAGE, 2ᵉ SALLE OUEST.

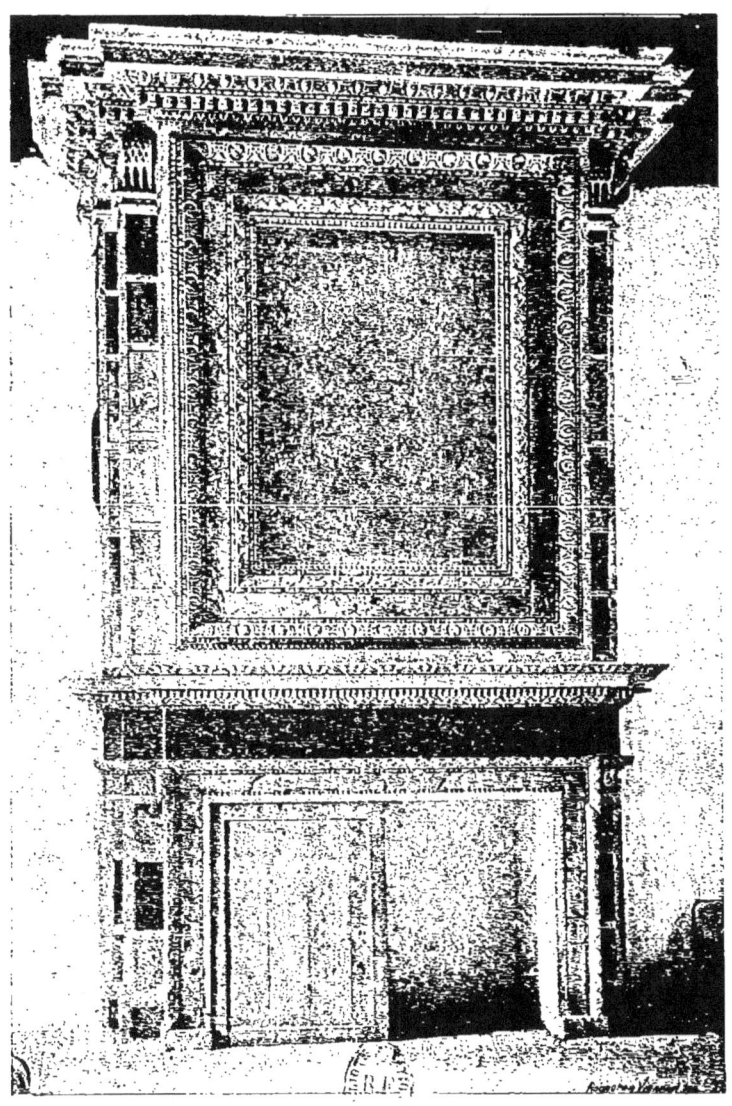

CHEMINÉE DU CHATEAU DE CADILLAC

1ᵉʳ ÉTAGE, 1ʳᵉ SALLE OUEST

Bien que le mobilier ait été vendu, emporté ou détruit, que les ornements de la chapelle : autels, tissus, peintures, aient disparu, que les métaux précieux aient été fondus aussi bien que le plomb des cercueils et le bronze des statues; bien que des mutilations successives aient anéanti la plupart des œuvres d'art qui ornaient le château de Cadillac (1), il y reste encore des monuments dignes du faste des puissants gouverneurs de la Guienne et de leur amour effréné d'un luxe prétentieux.

On voit dans les vastes salles huit cheminées sculptées, dont quelques-unes sont presqu'aussi remarquables que la fameuse cheminée du château de Villeroy, actuellement au musée du Louvre. Exécutées en pierre fine de la Saintonge, incrustées de marbres précieux, ces décorations monumentales sont encore aujourd'hui presqu'intactes. L'artiste s'arrête étonné et ravi pour admirer l'ampleur des lignes et la richesse — on peut même dire la profusion — de ces conceptions typiques qui caractérisent si bien la période de transition, peu étudiée, reliant le style de la Renaissance à celui du règne de Louis XIII.

Mais ces preuves de la magnificence du duc d'Epernon, par un triste retour des choses d'ici-bas, au lieu de prêter leur luxe royal à des réceptions princières, au lieu d'être caressées par les regards des nobles dames et des reines pour lesquelles elles furent bâties, semblent une ironie du

(1) On est d'autant plus étonné en lisant la relation des actes de vandalisme commis alors, que ce même Directoire du district écrivait le 21 septembre 1792 : « Vous voudrez bien recommander aux ouvriers de mettre (dans la démolition » du mausolée) toute l'attention prescrite par la loi, » et que, le 2 novembre 1792, « la Municipalité a délibéré que sous l'inspection du citoyen Boutet... cette opération... serait faite avec toutes les précautions possibles. »

L'affolement qui fit détruire tant de monuments glorieux pour la France, ne fut pas de longue durée à Cadillac. On peut lire aux pièces justificatives la preuve des sentiments qui guidaient alors les hommes intelligents. Le maire Faubet, notamment, obligé de sacrifier à toutes les exagérations populaires dans les moments d'effervescence, ne manqua jamais l'occasion de rappeler au peuple, par de sages conseils ou de fines critiques, les principes du bon sens et de l'honnêteté.

sort, puisqu'elles décorent aujourd'hui les dortoirs d'une maison centrale de femmes criminelles. Le bagne remplace le palais de l'orgueil !

II

La Chapelle funéraire des ducs d'Epernon.

Après avoir bâti son Louvre, selon la juste observation de Delcros (1), Jean-Louis de Nogaret songea à construire son Saint-Denis; après le palais qui affirmait sa puissance, la chapelle sépulcrale qui rappelait à la vénération de ses vassaux le lieu où devait reposer sa dépouille mortelle.

C'est sur le côté droit du chœur de l'église collégiale Saint-Blaise, bâtie à une centaine de mètres et en face du château que s'élève la chapelle funéraire où furent déposés les restes mortels des ducs d'Epernon ; là, repose toute cette famille dont l'élévation au faîte des grandeurs fut aussi soudaine que son anéantissement fut complet *dix-neuf* ans après la mort du premier duc.

Cette construction n'offre rien de remarquable à l'extérieur, les ornementations des frises ont été détruites en 1793 (2). La porte seule surmontée d'un entablement soutenu par deux consoles à incrustations de marbre noir, couronnée par un rectangle saillant rappelant les décorations intérieures, mérite d'attirer l'attention, parce qu'une plaque de marbre noir, portant le millésime 1606, donne d'une façon certaine la date de l'édification de la chapelle.

Le plan de ce monument est un carré de neuf mètres de côté, accompagné d'un petit sanctuaire de 4m50 sur 5m50. A l'intérieur, deux arcs doubleaux, l'un s'ouvrant sur l'église, l'autre s'élevant au-dessus de l'autel de la

(1) Delcros aîné, *Essai sur l'histoire de Cadillac*, Bordeaux, 1845, p. 1.
(2) Voir *Pièces justif.* — **1793**, janvier 27, « Suppression des signes de » royauté et de fiscalité. »

chapelle, ont leurs voussoirs décorés de marbres de couleurs diverses. L'autel, de grandes proportions, est tout en marbre et d'un bon dessin. L'entablement s'élève jusqu'à la voûte, supporté par deux colonnes ioniques cannelées ; l'entrecolonnement est occupé par un tableau : *La Résurrection ;* enfin, un petit, mais riche tombeau d'autel, complète cet ensemble décoratif.

La chapelle funéraire est séparée de la nef de l'église par une belle clôture, formée d'une porte monumentale accostée de deux colonnades.

Deux pilastres de marbre, à chapiteaux ioniques supportent l'entablement. La porte proprement dite, en bois, s'ouvre dans un riche chambranle surmonté d'un fronton surbaissé. Sur la frise, une plaque de marbre noir sans inscription, et, au-dessus de la corniche, un édicule carré, surmonté lui-même d'un cube accosté de deux consoles, supportant une sphère de marbre ; au-dessus des pilastres, deux socles, moulurés couronnés par des boules. A droite et à gauche, deux colonnades ioniques, formant clôture ajourée, complètent cette décoration typique dont la grâce un peu lourde et la richesse apprêtée caractérisent fidèlement l'époque de la construction et le talent de celui qui l'a conçue. Plusieurs centaines de pièces de marbre aux couleurs vives, incrustées dans la pierre fine et blanche qui a merveilleusement rendu le travail délicat du sculpteur, allégent par leurs tonalités brillantes l'architecture massive de cet ensemble remarquable.

Enfin, un lambris en bois, à pilastres ioniques, sorte de banc à hauts dossiers, est appliqué contre la muraille dont la partie supérieure est déshonorée par des peintures modernes d'un goût plus que douteux.

Tel est aujourd'hui l'état de la chapelle funéraire qui abritait le mausolée du duc d'Epernon et sous laquelle reposent encore les ossements de toute cette illustre famille.

III

Le Caveau sépulcral.

A gauche de la porte d'entrée, onze marches de pierres conduisent au caveau sépulcral, placé au-dessous de la chapelle. Il est construit en matériaux de choix et avec le plus grand soin. Des banquettes en pierres dures entourent sur trois faces un pilier central de deux mètres d'épaisseur qui supporte la voûte ; elles règnent aussi sur les deux côtés. Enfin une plateforme isolée correspond à l'autel de la chapelle. Sur ces banquettes et sur cette plateforme sont déposées des bières de bois (1), placées dans l'ordre qui avait été assigné tout d'abord ; elles contiennent les restes des d'Epernon. Leurs cercueils profanés furent mis en pièces, le 18 avril 1793, l'enveloppe de plomb, fondue pour faire des balles (2), les squelettes, brisés à coups de hache et jetés pêle-mêle dans un coin du caveau. Celui du vieux duc, qu'attestait sa haute stature, étroitement cousu dans une enveloppe de cuir, se tint, dit-on, encore debout contre le pilier auquel on l'adossa.

Aujourd'hui, grâce à des mains pieuses qui ont eu le respect de la mort, les cendres des gouverneurs de la Guienne et celles de leurs enfants ont repris les places qui leur furent destinées (3). La poussière des suaires, quelques

(1) M. G.-J. Durand, architecte et secrétaire de l'Académie des sciences, Belles-Lettres et Arts de Bordeaux, a déjà publié le plan du caveau que je n'ai eu qu'à contrôler sur place. *Notice sur les ducs d'Epernon*, etc... Actes de l'Académie, 1854, Bordeaux, p. 353.

(2) Voir *Pièces justif.* — **1773**, mars 29, avril 15 et 18, « Destruction des » monuments ».

(3) M. Delcros, ancien maire de Cadillac, fit placer les ossements dans huit bières de bois, le 10 avril 1843. Les registres de la Municipalité contiennent un long procès-verbal qui constate les soins et le respect que ce magistrat apporta

mèches de cheveux et de barbe, des ossements brisés, voilà tout ce qui reste de ces puissants dont l'orgueil indomptable fit non seulement trembler le peuple, mais inquiéta les rois et troubla la France entière (1).

IV

Le Mausolée.

C'est avec intention que je n'ai pas parlé jusqu'ici du mausolée. Il est nécessaire de consacrer un chapitre spécial à cette œuvre d'art presque oubliée, dont la destruction, à jamais regrettable, nous a privés de l'un des plus importants monuments funéraires qu'éleva, dans les provinces, le génie des artistes français.

Mais, hélas! le vandalisme révolutionnaire n'a pas été seul à s'exercer sur nos chefs-d'œuvre ; de nos jours un vandalisme inconscient a détruit les plafonds du château, en a badigeonné les arabesques et, il y a cinq ans au plus, a anéanti l'un des documents les plus sûrs de l'histoire du mausolée.

à cette restitution qui honore sa mémoire. Je ne crois pas cependant qu'il ait évité toutes les erreurs. Pour n'en citer qu'une seule, la mâchoire de la tête placée dans la bière de Jean-Louis de Nogaret ne présentait aucun cal osseux et avait toutes ses dents lorsque je l'ai examinée, et pourtant en 1589, « il reçut au
» siège de Pierrefonds, une arquebusade dans la bouche, dit Girard, qui lui
» perça une joue, *lui cassa toute la mâchoire droite,* et enfin la balle, ayant
» percé le menton, ne s'arrêta qu'au hausse-col. Il n'y eut personne qui ne le
» crût mort de ce coup. » *La vie du duc d'Epernon,* t. 1, p. 363.

(1) Voir *Pièces justif.,* Procès-verbaux d'inhumation, etc.
1642, mars 11, Jean-Louis de Nogaret, premier duc.
1597, août 18, Marguerite de Foix, sa femme.
1639, février 11, Henri de Foix, duc de Candale, son fils aîné.
1661, octobre 27, Bernard de Foix et de la Valette, second duc et deuxième fils.
 » » 28, Gabrielle de Bourbon, sa femme.
1642, mars 7, Louis de Nogaret, cardinal de la Valette, troisième fils.
1659, février 26, Gaston de Foix et de la Valette, fils du second duc.
1650, août 30, Chevalier de la Valette, fils naturel du premier duc.

Aucune trace du monument funéraire ne paraît dans la chapelle ; aucun souvenir visible ne rappelle la sépulture des d'Epernon. Cependant, sur l'ancien dallage de marbre, le plan se dessinait encore ainsi que l'appareil des pierres, vers 1874. Aujourd'hui tout a disparu. Ces pièces de marbre de choix, qui avaient été placées là par le premier architecte, pouvaient aider à la reconstitution du tombeau, elles ont été remplacées par un vulgaire carrelage en terre cuite. L'utile renseignement fourni par le plan serait perdu si un artiste, archéologue et écrivain justement apprécié, G.-J. Durand, n'en avait relevé un tracé exact que j'ai été heureux de consulter dans sa notice sur les ducs d'Epernon, déjà citée.

Le 21 avril 1876, je décrivais ainsi devant vous, Messieurs, le mausolée des ducs d'Epernon, d'après les auteurs qui, à Bordeaux, ont parlé de ce monument (1), mais surtout d'après l'inventaire des matériaux provenant de la démolition, signé Faubet, maire, et Boutet, conseiller municipal (2).

« La statue du duc d'Epernon, Jean-Louis de Nogaret,
» le casque en tête et couvert de sa riche armure ; celle de
» la duchesse Marguerite de Foix-Candale, couronnée et
» en parure de cour ; toutes deux exécutées en marbre
» blanc de grandeur naturelle, étaient couchées sur un
» sarcophage de 2m35 de longueur sur 1m65 de largeur,
» enrichi lui-même de trophées et d'écussons sculptés
» en haut relief. Ce sarcophage en marbre noir, haut de
» 1 mètre, était taillé en gaîne et reposait sur un gradin
» de pierre de Taillebourg, formant un carré de 3m30 de
» côté. A chacun des angles s'élevaient deux (?) colonnes
» accouplées, en marbre rouge veiné de blanc. Ces huit

(1) G.-J. Durand, *loc. cit.;* — Delcros aîné, *loc. cit.;* — Ducourneau, *Guienne historique et monumentale*, Bordeaux, 1842; — Lamothe et Léo Drouyn, *Choix de types... de l'architecture du moyen-âge*, Bordeaux, 1846; — Lacour, *Gironde*, *loc. cit.;* — Bernadau, *Tableau de Bordeaux*, 1810.

(2) C'est Boutet qui fut chargé de la *déconstruction*. Voir *Pièces justif.* — **1792**, novembre 5.

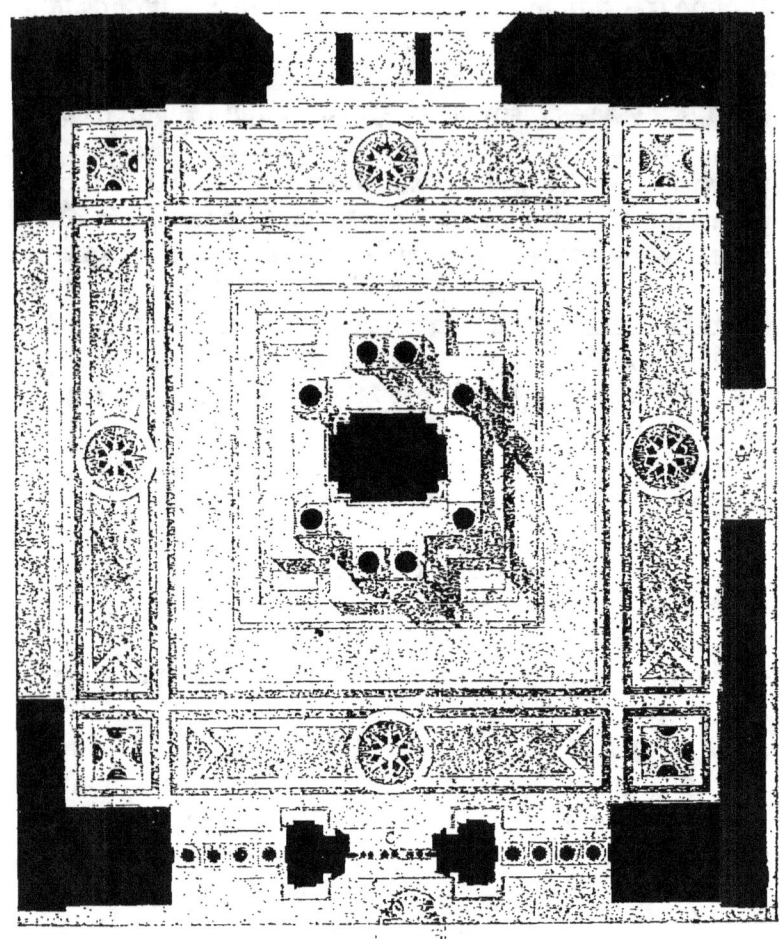

F. BAUHAIN DEL.

PLAN DE LA CHAPELLE FUNÉRAIRE ET DU MAUSOLÉE
DU DUC D'ÉPERNON, A CADILLAC.

A CHAPELLE — B PORTE EXTÉRIEURE — C PORTE DANS LA CLOTURE — D CHŒUR DE L'ÉGLISE.

» colonnes, avec bases et chapiteaux ioniques en bronze,
» supportaient un riche entablement en marbre rouge
» dont la frise en pierre était couverte d'incrustations de
» marbres de diverses couleurs. Un fronton triangulaire (?)
» s'élevait au-dessus de chacun des côtés du monument,
» et deux statues de marbre blanc, de grandeur naturelle,
» étaient agenouillées sur deux acrotères placés sur la
» corniche en face de l'autel de la chapelle.

» Enfin du sommet d'un baldaquin en fer doré (?) suppor-
» tant une boule de bronze, s'élançait les ailes déployées
» et sonnant de la trompette, une *Renommée* aussi de
» bronze, dont les artistes admiraient l'attitude pleine de
» vérité et de hardiesse » (1).

Muni de ces renseignements, d'un dessin de tombeau, composition de J. Androuet du Cerceau, du plan du monument dessiné par G.-J. Durand et de la description manuscrite, résultat d'une enquête faite par Delcros, mais surtout, grâce à l'inventaire des matériaux (2) et aux importants débris du mausolée que j'ai retrouvés à Bordeaux et à Cadillac, j'ai pu reconstituer un dessin d'ensemble du tombeau. S'il n'est pas absolument exact dans tous ses détails, il est tout au moins assez complet pour que je puisse le présenter sans crainte d'être contredit par la découverte postérieure des plans authentiques.

On les publiera certainement un jour, car il est impossible qu'un travail aussi parfait et aussi admiré que le mausolée de Cadillac n'ait pas été dessiné, gravé et soigneusement décrit dans un recueil du XVIIe ou du XVIIIe siècle ou dans les albums des amis des arts et des érudits de cette époque. Il est probable que les plans primitifs et les devis de ce monument seront retrouvés, soit dans les papiers des notaires, des gentilshommes, des intendants ou

(1) Mémoires de la Soc. Archéol. de Bordeaux. — Ch. Braquehaye, *Statue de la Renommée de Cadillac,* t. III, p. 5.

(2) Voir *Pièces justif.*—**1838,** Notes manuscrites de Delcros.— **1792,** nov. 27, Inventaire des matériaux.

serviteurs de d'Epernon, soit dans les cartons de l'architecte ou des sculpteurs qui l'ont dressé dans la chapelle funéraire de la collégiale de Saint-Blaise.

Si la description que j'ai faite en 1876, d'après les auteurs qui ont parlé du mausolée et les pièces constatant la démolition, a présenté quelques inexactitudes, que j'indique plus haut par un point d'interrogation, les découvertes suivantes des débris eux-mêmes permettent de rectifier les erreurs. J'ai retrouvé l'architrave *complète,* partie chez M. le docteur Baudet, à Cadillac, partie chez M. Jabouin, marbrier-sculpteur, à Bordeaux. Ce dernier possède six fûts de colonnes, les deux autres sont à Beautiran, dans la propriété Hérissou, et le socle de la *Renommée* dans l'église où il supporte le bénitier (1). Sur les architraves les trous de scellement des colonnes, les joints de l'appareil, les profils des moulures sont intacts, parfaitement conservés. C'est donc une base certaine pour l'étude, qui fournit, à un millimètre près, les dimensions et la disposition générale du monument, sans crainte de nouvelles rectifications.

D'autre part il est très facile de prouver que la reconstitution de l'œuvre, par le dessin, est appuyée sur des documents certains.

Nul doute ne peut exister sur la forme du soubassement, le plan par terre l'indique ainsi que les notes recueillies par feu Delcros. Nul embarras pour la disposition et pour la valeur artistique des quatre statues du duc et de la duchesse; je vous soumets les quatre têtes en marbre, d'un beau caractère : les deux têtes des statues gisantes ; les deux têtes des statues agenouillées (2). Aucune indécision pour les colonnes et pour l'entablement, ils existent encore, on

(1) Ce socle et les colonnes, après avoir servi de supports à la toiture d'un atelier de tonnelier, furent transportés de Cadillac à Beautiran ; le socle devint bénitier dans l'église ; les colonnes furent échangées par M. le Curé à qui elles avaient été offertes.

(2) Ces fragments du mausolée ont été soumis à l'examen de MM. les Membres de la Section d'Archéologie ; *Réunion des Sociétés Savantes à la Sorbonne,* 1er avril 1880.

les a mesurés, les trous de scellement sont intacts, car enfin, j'ai trouvé à Bordeaux ou près de Bordeaux, ce que je cherchais bien loin (1), savoir : les huit colonnes et l'architrave tout entière. Les chapiteaux et les bases sont connus, ils étaient ioniques et semblables à ceux de l'autel et de la chapelle. Deux points obscurs demandaient encore les éléments de leur reconstitution : le sarcophage et le couronnement du tombeau.

Du sarcophage nous connaissons la disposition par l'inventaire et par les notes manuscrites de Delcros ; il était en marbre noir et semblable au tombeau d'autel qu'on voit encore dans la chapelle, c'est-à-dire rectangulaire en plan et s'élargissant vers la partie supérieure. D'après Delcros, les deux longs côtés étaient ornés d'un grand cartouche en marbre blanc contenant des armoiries entourées de colliers de divers ordres. L'écusson des Nogaret est conservé au Musée de Bordeaux ; j'ai vu, à Cadillac, chez M. Vignes, des débris de celui des de Foix-Candale. Les deux petits côtés, — sous la tête et sous les pieds — étaient ornés de trophées d'armes aussi en marbre blanc. L'un de ces motifs est placé au Musée des Antiques de Bordeaux, près des armes de d'Epernon; il a pu être dessiné fidèlement ; j'ai trouvé l'autre dans le jardin de M. David, à Cadillac (2).

L'embarras était plus grand pour reconstituer la partie supérieure du mausolée. Aucun reste ne se rapportait à la description, faite par Delcros, des *deux adorateurs à genoux*, la Foi, la Prière ou la Charité (*sic*). Je connaissais seulement, en plus des deux chefs des statues couchées, deux têtes en marbre, de facture et de styles différents, portraits de deux femmes, l'une âgée, l'autre dans toute la force de la jeunesse et de la beauté. Mais, deux statues de femmes ne pouvaient pas couronner le mausolée, car on sait que les tombeaux de l'époque de la Renaissance représentent

(1) Delcros dit, p. 12, *Essai sur l'histoire de Cadillac, loc. cit.*, en note : « deux de ces architraves sont encore chez M. C... dans sa propriété *du Gard* (?) ».

(2) Voir *pièces justif*.— **1838,** Notes manuscrites de Delcros.

presque toujours le ou les personnages morts, couchés dans le sépulcre ou sur le sarcophage, et au-dessus de l'entablement les défunts ressuscités ou tout au moins dans l'attitude de la vie et de la prière.

La composition d'Androuet du Cerceau, publiée dans *l'Art pour tous*, me rappelait la disposition probable du mausolée de Cadillac, tout en me remettant en mémoire ces caractères typiques dont tant de tombeaux, à Paris et à Saint-Denis comme à Bordeaux, fournissent des exemples, mais les fragments de statues, conservés au Musée de Bordeaux et que P. Sansas m'avait affirmé provenir du tombeau de d'Epernon (1), répondaient mal aux exigences de cet arrangement décoratif.

Le hasard récompensa mes hésitations et mes recherches, car j'ai retrouvé, à Cadillac même, une tête d'homme couronnée (2), en tout semblable à la tête de femme jeune ; toutes deux en marbre de Saint-Béat, toutes deux exécutées par la même main, toutes deux symétriques et d'un même travail. J'avais enfin les éléments des deux figures à placer sur l'entablement comme l'indiquent les tombeaux de Saint-Denis, j'avais les têtes des *deux adorateurs,* signalés par Delcros, dans sa description du mausolée, j'avais les têtes des statues du duc d'Epernon et de Marguerite de Foix dans l'attitude de la prière.

Cependant trop heureux aujourd'hui, il m'en reste une cinquième qui, d'après Sansas, proviendrait de Cadillac ; j'avoue que je serais fort embarrassé pour lui trouver une place dans le même monument. Cette tête de femme veuve appartient sûrement à un autre tombeau (Voir p. 26 et s.).

Enfin la gracieuse figure de la *Renommée* s'élevait sur

(1) P. Sansas, président honoraire de la Société Archéologique de Bordeaux, était le seul érudit qui connût l'histoire des pierres du Musée des Antiques et du Musée lapidaire, aujourd'hui Musée Sansas.

(2) Collection R. Durat de Condé. Elle avait été trouvée dans des terrassements près du couvent des Capucins, par M. Vigues, maître plâtrier, où les matériaux avaient été déposés par Boutet, en 1792.

une forte boule de bronze supportée par un socle ovale en marbre mouluré, qu'accompagnait un baldaquin de fer doré. Cette statue remarquable, à l'aspect étrange et plein de vie, couronnait d'une façon élégante, mais peu modeste il est vrai, l'ensemble du monument funéraire de Jean-Louis de Nogaret et de la Vallette, duc d'Epernon, et de sa femme Marguerite de Foix-Candale.

V
La Renommée.

M. Chabouillet a reconnu dans la judicieuse critique qu'il a faite de ma communication d'avril 1876 (1) que j'étais probablement dans le vrai lorsque j'affirmais que la belle statue de bronze du Musée de la Renaissance, au Louvre, était bien la *Renommée* de Cadillac. M. Barbet de Jouy, conservateur de ce Musée, partageait son avis (2). Mais, faisant quelques réserves, M. Chabouillet admettait qu'elle aurait pu, quand même, être l'œuvre de Berthelot, l'auteur de la *Renommée* du château de Richelieu.

Je suis heureux de pouvoir fournir de nouvelles preuves qui rendent indiscutable l'opinion que j'ai avancée sur la provenance de la statue du Louvre (3); j'apporte aujourd'hui les documents qui me manquaient pour constater la translation de Cadillac à Bordeaux.

Le n° 164 du catalogue du Musée du Louvre est bien la *Renommée* de Cadillac, car, le 27 novembre 1792, le mausolée qu'elle décorait fut violemment détruit; le 26 brumaire an III, l'agent national près le district de Cadillac,

(1) *Discours et Compte-rendu, sect. d'archéol. à la Sorbonne,* 1876, *loc. cit., p.* 55 à 65.

(2) Dans le Compte-rendu de la séance du 1er avril 1880, M. Chabouillet dit en note : « Celui qui écrit ces lignes est allé revoir cette statue ; il a constaté que l'ancienne désignation a disparu. » (*Revue des Soc. Sav. des départ.* 1881, p. 81).

(3) Mém. de la Soc. Archéol. de Bordeaux, *Statue de la Renommée,* t. III, *loc. cit.,* p. 18, avec une héliogravure, Pl. I.

invitait la municipalité de Cadillac à remettre cette statue au citoyen Rayet, bibliothécaire du district, qui en donna reçu le 3 février. Par son arrêté du 21 fructidor an XII, le préfet de la Gironde, Ch. Delacroix, sur l'avis de Bernadau, chargea M. Combes, architecte de la préfecture, de transporter de Cadillac à Bordeaux, la statue qui était « *gisante dans un des coins dudit château et exposée à la détérioration.* » Cet arrêté atteste l'authenticité du dessin de Combes que possède M. Delpit. Enfin le transfert à Bordeaux eut lieu, le 4 brumaire an XIII, puisque le maire de Cadillac, M. Compans, annonçait lui-même au préfet, qu'il faisait emballer, le 2, la *Renommée* et la tête de la statue de d'Epernon (1).

Cette figure fut dressée sur une colonne dans le jardin de l'ancien archevêché, bâti par M^{gr} de Rohan-Guémené, où était installée la Préfecture. En 1808, la Préfecture devint le Palais Impérial; en 1814, le Palais-Royal; enfin, en 1835, la ville échangea avec l'Etat l'ancien hôtel de ville, devenu caserne des Fossés, puis Lycée, contre ce palais, aujourd'hui la Mairie.

C'est alors que notre statue disparut. Elle fut enlevée, malgré les stipulations spéciales du contrat d'échange *troc pour troc* « *sont compris dans cet abandon... les sta-* » *tues ou tableaux fixés* à demeure perpétuelle... » malgré la déclaration des experts, du 10 janvier 1834, portant « *qu'ils ont entendu comprendre dans la totalité de* » *leur estimation, tout ce qui, dans les bâtiments estimés,* » *est immeuble* (2) *par destination, comme glaces, orangers,* » *arbustes* etc. » La statue, fixée sur une colonne, était bien *un immeuble par destination,* elle fut néanmoins enlevée,

(1) Voir *Pièces justif.*—**1792**, novembre 27, Inventaire des matériaux.—**1794**, novembre 16, Lettre de l'agent national.— **1795**, février 3, Reçu de Rayet. — **1804**, septembre 8, Lettre et arrêté du préfet.— **1805**, octobre 25, Envoi de la statue par M. Compans, maire de Cadillac.

(2) Mém. de la Soc. Archéol. de Bordeaux, *Statue de la Renommée,* t. III, *Pièces justif.*, p. 11 et 12, *loc. cit.*

et figura sur le registre des entrées au Musée du Louvre, en octobre 1834. Il est permis de s'étonner que l'Etat ait fait enlever cette œuvre d'art, après la déclaration formelle des experts du 10 janvier 1834 et qu'il l'ait fait transporter à Paris avant la signature de l'acte du 24 février 1835.

Quoi qu'il en soit, la *Renommée* du Louvre, est bien la *Renommée* du tombeau du duc d'Epernon à Cadillac.

M. Chabouillet, dans le bienveillant compte-rendu qu'il a fait de ma lecture (1), fait deux remarques, l'une relative au poids de la statue, que je reconnaissais exact sans l'avoir pu vérifier, l'autre ayant trait aux ailes rapportées en bois, d'après l'inventaire dressé par Boutet en 1792, et qui sont en bronze, au Louvre. La critique était juste, je le reconnais, car je me préoccupais seulement de prouver que la statue du Musée provenait de Cadillac et non du château de Richelieu.

Je puis compléter ma première communication en présentant quelques documents décisifs. L'ouvrage de Jean Marot, architecte graveur (2), prouve que la *Renommée*, qui couronnait *le dosme de la terrasse*, avait les deux bras levés et une robe flottante. Celle du Louvre est totalement nue et n'élève qu'un seul bras. D'autre part, M. Albert Lenoir, mon maître vénéré, m'a fourni d'autres preuves concernant le poids et la taille de la statue.

« Le 31 décembre 1806, Alexandre Lenoir écrivait au
» Ministre qui l'avait chargé de visiter le château de
» Richelieu, qu'une statue en bronze de la *Renommée*,
» par Guillain (*sic*), venant de ce château (3), était à Paris

(1) *Revue des Soc. Sav. des dépts.*, 1876, *loc. cit.*, p. 53 à 63.
(2) Jean Marot, *Le magnifique chasteau de Richelieu ou plans, profil d'élévation dudit chasteau, in-folio.*
(3) La vente du château eut lieu le 27 fructidor an XIII, en vertu d'une ordonnance du Tribunal civil de 1re instance du département de la Seine, par Armand Emmanuel Sophie Duplessis de Richelieu, VIIe du nom, à Joseph Boutron, domicilié à Paris, rue Bourbon-Villeneuve, 34, moyennant la somme de 200,000 fr.

» où elle pouvait être acquise pour être placée dans la *Cour*
» *du Musée des Monuments français*. Cette statue, disait-
» il, a cinq pieds de proportion et pèse 2,500 livres. » Or,
la statue de Cadillac n'avait que quatre pieds et pesait
environ trois cents livres, d'après l'inventaire des maté-
riaux du 27 novembre 1792. Il me fut donc facile de recon-
naître que ni la taille, ni le poids de la statue du château
de Richelieu ne répondaient à celle du Louvre, sans pour
cela la dévisser de son piédestal.

Je puis ajouter encore un autre renseignement. On lit
dans la «*Description des Monuments français*», par Alexan-
dre Lenoir, 1810, page 216. «... Cette cour, ainsi décorée,
» servant d'entrée au Musée historique de la France, nous
» a paru devoir être consacrée à la mémoire des artistes et
» des hommes qui ont illustré la nation française ; ce qui
» nous a déterminé à placer, en avant de la portion circu-
» laire du bâtiment, une colonne corinthienne surmontée
» d'une *Renommée*, sur laquelle sera gravée, et rehaussée
» d'or, l'inscription suivante : A LA MÉMOIRE DES ARTISTES
» CÉLÈBRES DE LA FRANCE. »

Il est évident qu'il s'agit ici de la *Renommée* de Richelieu
et que cette figure, œuvre de Berthelot, était entre les mains
d'Alexandre Lenoir.

Quant à la statue de la *Renommée* de Cadillac, elle fut
placée, à Bordeaux, sur une colonne de marbre dans le
jardin du département, en novembre 1808 (1) ; elle y « *resta*
» *exposée aux regards* » jusqu'en 1834, et figura sur les
registres du Musée du Louvre, non en 1806, date fournie
par Alexandre Lenoir pour la statue de Berthelot, mais
en octobre 1834, au moment même où la Ville et l'Etat
traitaient de l'échange de l'hôtel de ville et du Palais-Royal
de Bordeaux.

Notre statue resta donc de 1808 à 1834, soit *vingt-six* ans

(1) Voir p. 25, Note de Bernadau, communiquée par M. R. Céleste.

exposée aux intempéries des saisons. Pendant ce laps de temps, il est certain que les ailes de bois ont dû être détruites ou détériorées et enfin remplacées par des ailes de métal. C'est pourquoi je croyais qu'il était suffisant d'attirer l'attention sur le joint toujours visible qui existe à la base des ailes.

Grâce à M. Céleste, sous-bibliothécaire de la ville, je puis non seulement donner la date de cette restauration des ailes, mais encore citer le nom de l'artiste qui l'exécuta. Voici une note de Bernadau qu'il me communique: « On » vient d'établir au milieu du jardin du département (1) » la statue de la *Renommée* qui était ci-devant sur le mau- » solée vandalisé de d'Epernon, à Cadillac. Cette statue est » de Jean de Boulogne (*sic*) et à la manière du *Mercure Far-* » *nèse*. Elle est trop petite pour être placée dans un grand » local, où elle fait peu d'effet sur un piédestal. *Les ailes* » *ont été restaurées par M. Chinard, sculpteur à Lyon* (2). » J'avais fait connaître l'existence obscure de ce chef- » d'œuvre au préfet qui a ordonné son déplacement. » (Novembre 1808) (3).

Les *ailes de bois* ont donc alors été remplacées par des *ailes de bronze*. Ce sont celles qui aujourd'hui complètent la statue du Louvre. Du reste, personne n'a parlé de ces ailes de bois, et chacun a pu voir des ailes de bronze.

Les documents qui précèdent établissent nettement que la *Renommée* du Louvre ne provient ni du château de Richelieu, ni du château Trompette, mais de la chapelle funéraire de Saint-Blaise, à Cadillac.

(1) Aujourd'hui jardin de la Mairie.
(2) Chinard, statuaire, mort à Lyon, en 1813, auteur du groupe de *Persée délivrant Andromède*, qui était conservé au Musée des Monuments français, sous le n° 559.
(3) Biblioth. municip., Ms. Bernadau, *Tablettes VIII*, p. 98.

VI

Les noms des personnages figurés.

Le mausolée du duc d'Epernon était donc composé de *cinq figures*. D'abord : le duc Jean-Louis de Nogaret et la duchesse Marguerite de Foix-Candale, couchés côte à côte sur le sarcophage ; tous deux les yeux fermés et les mains jointes ; puis deux autres statues, agenouillées, portant la couronne ducale, placées sur l'entablement, figurant les mêmes personnages, non plus dans l'attitude de la mort, mais dans celle de la prière, enfin la *Renommée* de bronze s'élançant gracieusement au-dessus du monument. Cette dernière statue est intacte, c'est celle du Louvre. Les têtes mutilées et quelques fragments de celles de marbre sont au Musée de la ville et dans la collection Durat de Condé, à La Roque de Cadillac.

Cinq figures seulement décoraient donc le tombeau du duc et de la duchesse d'Epernon, à Cadillac ; c'est indiscutable : quatre de marbre de Saint-Béat et une de bronze. Cependant je tiens du regretté fondateur de la Société Archéologique, Pierre Sansas, qu'un autre fragment de statue de marbre provenait du même monument. Il me montra, au Musée de la rue J.-J. Bel, une tête de femme âgée, de même taille et de même matière que celles du duc et de la duchesse. Elle porte la coiffure des veuves du temps de Catherine et de Marie de Médicis, mais quoique son exécution rappelle le faire d'un sculpteur contemporain de celui qui exécuta le mausolée, elle ne semble pas tout d'abord sortie de la même main.

Il ne serait pas impossible cependant qu'une statue de femme eût été placée dans la chapelle de Cadillac ; mais, malgré l'affirmation de P. Sansas, il est certain que celle-ci n'a jamais fait partie du mausolée.

Rien, absolument rien, n'en établit la provenance. Aucune femme âgée, dans les proches parents de d'Epernon, ne semble avoir survécu à son mari, sauf sa mère, Jeanne de Saint-Lary de Bellegarde. Il est facile de constater qu'on ne trouve pas une seule veuve dans sa famille, car :

1° La mère de Marguerite de Foix, Marie de Montmorency, mourut à Cadillac, le 12 octobre 1572, cinq mois avant son mari, Henri de Foix, comte de Candale, tué d'un coup d'arquebuse au siège de Sommières, le 15 mars 1573, et enterré à Cadillac, le 7 avril suivant.

2° Marguerite de Foix, femme de Jean-Louis, mourut à Angoulême, le 23 septembre 1593, son corps fut transporté à Cadillac, le 29 décembre 1593 ; ses funérailles eurent lieu le 18 août 1597 (1).

3° Henry, duc de Candale, fils aîné du duc d'Epernon, ne se remaria pas, après que son mariage avec Suzanne d'Halluin, duchesse de Maignelay, fut dissous. Celle-ci devint maréchale de Schomberg.

4° Bernard, son 2° fils, devint veuf de sa première femme, Gabrielle de France, le 24 avril 1627; sa 2° femme, Marie de Cambout, qu'il avait délaissée aussitôt après son mariage, ne mourut que le 12 février 1691, c'est-à-dire 30 ans après la mort de Bernard et le partage de l'héritage qui attribua le château de Cadillac aux ducs de Randan et 6 ans après qu'un arrêt définitif leur eut assuré cette possession.

5° Louis de Nogaret, son 3° fils, fut cardinal de la Vallette.

6° Louis-Charles-Gaston, duc de Candale, fils de Bernard, mourut célibataire.

Il ne reste donc que Jeanne de Saint-Lary de Bellegarde, mariée, le 15 septembre 1551, à Jean de Nogaret, maître de camp de la cavalerie légère et lieutenant général au gouvernement de Guienne, qui devint veuve le 18 décembre 1575 et qui mourut à Caumont (Gers), le 9 avril 1611.

(1) Voir *Pièces justif.* aux dates indiquées.

— 28 —

L'hypothèse d'un monument funèbre, élevé à Cadillac, à sa mère, par le duc d'Epernon serait bien tentante, Jean-Louis de Nogaret ayant été un modèle de piété filiale, d'après Brantôme. « Il faut lui donner cette gloire naturelle, dit-il, » que c'estoit le fils qui honoroit le plus son père, et qui » honore encore sa mère, tout grand qu'il est, tout ainsy » que quand il estoit sous le fouet (1). » Girard rapporte qu'en 1617 : « Cette dame étant morte dans une extrême » vieillesse... le duc avoit toujours conservé le désir de lui » rendre les derniers devoirs de la sépulture... il ne se » trouva pas sitôt dans ce petit intervalle de relâche qu'il » voulût sans différer davantage, satisfaire à cette obliga- » tion. Ayant assemblé dans la maison paternelle plus de » trois cents gentilshommes de condition, de ses proches » et de ses amis, il fit voir par une magnifique dépense, sa » gratitude à l'endroit d'une personne qui lui avait été si » chère. Ces funérailles ne furent pas sitôt achevées que » s'étant rendu de Caumont à Bordeaux... » (2)

Ce texte prouve déjà que Jeanne de Saint-Lary avait été ensevelie à Caumont et non à Cadillac, mais le suivant ne laisse plus aucun doute : « Jean de Nogaret (père de » d'Epernon) mourut dans son château de Caumont, le » 18 décembre 1575, âgé de 48 ans, et fut enterré en l'église » des Minimes de Casaux sous un tombeau sur lequel il est » représenté armé de toutes pièces, avec une inscription » qui le fait descendre des anciens Nogaret, renommés » sous le roi Philippe le Bel. *Sa femme y est aussi repré-* » *sentée* (3). »

Enfin, détail concluant, ces statues de marbre, dressées par d'Epernon en 1632, se voient encore dans ce même

(1) Brantôme, *Vie des grands capitaines*, Foucaut, t. IV, p. 112.
(2) Girard, *loc cit*, t. II, p. 279.
(3) Père Anselme, *Hist. généalogique de France et Hist. des grands officiers de la Couronne*, t. III, p. 855.

château de Caumont, qui appartient à un amateur des plus éclairés: M. le marquis de Castelbajac.

Si l'effigie sculptée en marbre de la mère de d'Epernon a été faite et existe encore sur un tombeau à Caumont, il n'est pas admissible qu'une autre statue de Jeanne de Saint-Lary ait été exécutée pour un autre monument funéraire à Cadillac. Le résultat des recherches concernant la tête de veuve, sculptée en marbre, conservée au Musée des Antiques de la rue J.-J. Bel, est donc un résultat négatif.

Cependant l'affirmation formelle de P. Sansas a sa valeur. De nombreux documents, des restes de sculpture, de bas-reliefs semblent prouver qu'il y eut deux chapelles, l'une dans le château, l'autre dans l'église de Cadillac. Il n'est pas impossible que la sépulture d'une personne aimée y ait été placée, soit par d'Epernon, soit même par son fils Bernard, quoiqu'elle n'eût été ni mère, ni femme légitime, ni sœur de l'un d'eux.

Il y aura certainement une intéressante étude à faire sur les monuments funèbres élevés par d'Epernon ou sa famille à François de Foix, évêque d'Aire, son oncle maternel, aux Augustins de Bordeaux; à Catherine de Nogaret, femme de Henry de Joyeuse, sa sœur, « qui fut enterrée, le » 12 août 1587, aux Cordeliers de Paris, où elle est repré- » sentée sur son tombeau » (1); à sa femme, Marguerite de Foix, à Cadillac; à son père et à sa mère, à Caumont, en 1632; sans compter les nombreuses œuvres d'art que le puissant seigneur dut commander à ses artistes ordinaires. Nous y reviendrons.

(1) Père Anselme, *loc. cit.*, t. III, p. 856. La statue est aujourd'hui au Musée de Versailles. Elle fit partie du Musée des Monuments français où elle portait le no 110.

VII

Les monuments funéraires élevés à Bordeaux de 1550 à 1620.

Lorsque nous recherchons les noms des artistes français qui ont produit tant d'œuvres remarquables, soit aujourd'hui détruites, soit encore admirées dans nos musées, dans nos monuments ou dans nos villes, nous nous trouvons presque toujours en présence de difficultés insurmontables. Nous n'avons pas eu comme l'Italie des historiens locaux qui ont pris soin de sauver de l'oubli, nos gloires artistiques.

Pour les tombeaux, les Chroniques nous donnent le plus souvent tous les titres du mort, le détail des cérémonies funèbres, le nom de l'héritier qui paya le monument, mais celui de l'artiste est oublié, on exalte son œuvre sans le faire connaître, on admire son talent sans s'inquiéter de sa personne.

C'est en fouillant dans les archives des couvents, dans les Annales des provinces, que l'on a recueilli, presque par hasard, quelques noms de nos *ymagiers*. C'est dans les registres des paroisses, dans les minutes des notaires, qu'on a retrouvé ceux de la plupart des peintres, des sculpteurs et des architectes français de cette période brillante qui, de François I^{er}, s'étend jusqu'à Louis XIV. Aussi combien de noms d'artistes de grand mérite sont aujourd'hui ignorés, surtout de 1550 à 1650 ?

Lorsque la Renaissance italienne vint fonder l'école de Fontainebleau et que le style nouveau devint à la mode, on écrivit et on répéta, comme on écrit encore et comme on répète malheureusement trop souvent, que les Italiens seuls ont produit ou inspiré nos œuvres d'art.

Dans son *Essai historique sur la sculpture française* (1), Eméric David, l'un des premiers, s'est élevé avec vivacité, et preuves en mains, pour relever ce déni de justice. Il réfuta victorieusement les assertions erronées que l'italien de Cicognara (2) n'avait pas craint d'avancer aux dépens de notre art national. Heureusement il eut des imitateurs.

De nos jours, les érudits et les amis des arts sont bien fixés. Mais il constatent avec dépit au milieu de leurs recherches, que trop souvent encore les noms des anciens artistes étrangers sont mis en vedette aux dépens de ceux de notre pays, sentiment de politesse, d'urbanité toute française très louable en soi il est vrai, mais qui retire à la mère-patrie quelques fleurons de sa couronne artistique, en lui taisant l'existence de ses illustres enfants.

Dans le département de la Gironde, je regrette d'avoir à constater qu'un grand nombre d'œuvres d'art ont disparu, que les noms des artistes sont généralement ignorés et que les auteurs soi-disant autorisés ne nous apprennent rien ou presque rien sur les uns et sur les autres. Nous ne savons pas quels furent les peintres, les statuaires, les architectes qui enrichirent nos monuments publics, nos églises notamment, qui cependant se distinguent parmi les bonnes productions de l'art français.

Parlant ici seulement des monuments funéraires, nous pouvons remarquer parmi les plus importants élevés dans la capitale de la Guienne, de 1550 à 1620 :

1° Le tombeau de l'abbé de Lana, à Saint-Seurin,
 élevé après 1550
2° » d'Antoine de Noailles, à Saint-André,
 élevé après. 1562

(1) Eméric David, *Revue encyclopédique*, août 1819 ; — *Histoire de la sculpture française : Quelques remarques sur un ouvrage de M. le comte Cicognara*, Paris, 1853, p. 853, p. 213 et suiv.

(2) Conte Léopoldo Cicognara, *Storia della scultura*, 1823.

3° Le tombeau de l'abbé de Lanta, à Saint-Seurin, élevé après 1570

4° » de l'archevêque Prévost de Sansac, à Saint-André, élevé après..... 1591

5° » de Michel Montaigne, dans la chapelle des Feuillants, élevé après..... 1592

6° » de François de Foix-Candale, évêque d'Aire, aux Augustins, élevé après 1594

7° » du Maréchal d'Ornano, dans la chapelle de la Merci, élevé après....... 1610

8° » de du Sault, évêque de Dax, à Saint-Seurin, élevé après......... 1623 (1).

On doit citer, au milieu de ces œuvres d'art dignes de remarque, ornementations, architecture ou sculpture, la statue agenouillée du maréchal d'Ornano, qui fut originairement placée, vers 1610, dans la chapelle du couvent des R. P. de la Merci. Ce spécimen important de la statuaire de la Renaissance est aujourd'hui conservé presqu'intact dans le Musée de Bordeaux; j'espère vous permettre quelque jour d'en apprécier la valeur, en vous soumettant des photographies accompagnées des rares documents qui le concernent.

Mais l'un des monuments les plus intéressants qui ornaient les églises de la ville était sans contredit le tombeau, malheureusement détruit, de Mgr de Foix-Candale, évêque d'Aire-sur-l'Adour (2). Sa sœur Marie

(1) *Comptes-rendus de la Commission des Monuments historiques de la Gironde,* 1855, XVI^e année, p. 14 ; — 1854, XV^e année, p. 48 ; — 1855, XV^e année, p. 15, p. 22 ; — 1854, XV^e année, p. 9 ; — 1848, IX^e année, p. 22, et 1854, XVI^e année, p. 48 ; — 1855, XVI^e année, p. 16, et supplément des *Chroniques de Bordeaux,* par Darnal, Bordeaux, 1666.

(2) Ce fut en exécution de l'arrêt du Conseil général du département de la Gironde du 10 septembre 1792, que la Municipalité prit « toutes les dispo-
» sitions convenables pour faire casser, emballer, charger et transporter le
» plus tôt possible par mer... les figures du tombeau du sieur de Candale et tous
» autres ornements en bronze... pour que le bronze dont il s'agit soit prompte-
» ment fondu en canons de quatre, par la manufacture de Rochefort... » Voir *Pièces justif.* — **1792,** août 21 et septembre 10, Destruction des monuments.

l'avait élevé pour lui sur la sépulture de la famille, quelques années après 1594, dans la chapelle des Augustins.

Ce mausolée dut probablement être exécuté par le même artiste qui érigea un peu plus tard le tombeau des ducs d'Epernon de Foix-Candale, car le premier duc Jean-Louis, devenu veuf le 23 septembre 1593, fut l'héritier et le seul descendant direct de cet évêque.

Vous me pardonnerez donc si j'ajoute quelques mots sur cette œuvre importante dont vous ignorez probablement l'existence; vous croirez avec moi que les notes qui vont suivre ouvriront une voie nouvelle aux recherches sur le nom de l'artiste qui exécuta tout au moins la statue de bronze du Musée du Louvre, c'est-à-dire la *Renommée* du tombeau du duc d'Epernon.

On lit dans l'*Itinerarium Belgico-Gallicum* d'Abraham Gölnitz : « L'église Saint-Augustin renferme le monument » du dernier duc de la maison de Candale : il est fait de » marbre blanc et noir; il est supporté par quatre statues » de bronze » (1).

Cet auteur cite Jodocus Sincerus, pseudonyme du voyageur hollandais Zinzerling, qui imprimait les lignes suivantes dans son *Itinerarium Galliæ* (2) : « François de » Foix-Candale fut enseveli dans l'église des Augustins, » où depuis longtemps déjà se trouve la sépulture de la » famille (3). Ce monument est en marbre, magnifique et » superbe à voir. Près de là, dans un coin de la chapelle, » on voit une pyramide dont l'inscription relate l'âge de » Candale, l'année et le jour de sa mort. Ce monument fut

(1) Voir *Pièces justif.* — **1655,** Abraham Gölnitz, *loc. cit.*, n° 2.

(2) Voir *Pièces justif.* — **1616,** *Jodoci Sinceri itinerarium Galliæ.* Lugduni, *appendix,* n° 1.

(3) De Lurbe, *Chronique de Bourdeaux,* 1703, p. 12. — « 1287 : Estant Robert » chancelier d'Angleterre, archevesque de Bourdeaux, le couvent des Augustins » est institué et basti, duquel les Seigneurs de Candale se disent patrons et fon- » dateurs, y ayant esleu leur sépulture. »

» élevé par les soins de sa sœur Marie. L'inscription témoi-
» gne qu'elle voulut que son cœur fût placé dans le monu-
» ment, puisque celui de son frère y était renfermé, afin
» que les cendres de ceux qui avaient vécu dans la con-
» corde fussent jointes même après la mort. Il faut remar-
» quer que des quatre statues de femme en bronze qui
» entourent le monument, celle qui regarde l'orient et l'au-
» tel représente les traits de la femme de l'architecte qui
» exécuta le tombeau, ainsi que le disait le moine qui nous
» servait de guide. Des représentations semblables sont fai-
» tes d'habitude par les peintres et les sculpteurs. »

Bernadau dit dans son *Histoire de Bordeaux*, p. 301 :
« Sa sœur lui fit élever le mausolée dont nous parlons. Il
» était en marbre de plusieurs couleurs, d'environ cinq.
» mètres de hauteur. Candale y était représenté à genoux.
» Aux quatre coins on voyait les statues des vertus cardi-
» nales, jetées en bronze et de grandeur naturelle. Ce beau
» monument a été détruit dans la Révolution. »

Enfin un renseignement plus complet, mais dont j'ignore
la source, se lit dans les Comptes-rendus de la *Commission des Monuments historiques de la Gironde*, année 1854,
page 9. « Il y a, disent les chroniques, dans l'église des
» Augustins, dont la nef est vaste et grande, un magnifique
» mausolée de marbre sous lequel reposent les cendres
» de François, monsieur de Candale, évêque d'Aire : on
» voit au haut de ce monument la statue de ce prélat à
» genoux, ayant les mains jointes, revêtu de ses habits
» pontificaux. Ce superbe mausolée est soutenu aux quatre
» coins (par) de grandes figures de bronze qui représentent
» les quatre vertus morales : la Prudence, la Justice, la
» Force et la Tempérance ; ces figures sont des chefs-
» d'œuvre que les habiles connaisseurs admirent.

» Ce mausolée fut détruit pendant la Révolution (1) ».

(1) M. R. Dezeimeris a bien voulu m'aider dans les recherches précédentes et me fournir, en 1878, la traduction du texte de Jodocus Sincerus.
Voir *Pièces justif.* — **1792,** août 21 et septembre 10, Destruction des monuments.

Des renseignements qui précèdent, ne peut-on pas conjecturer que l'artiste qui fît quatre figures *de bronze* et la statue *de marbre* du prélat à genoux, pour la famille de Candale, fut le même qui exécuta la statue *de bronze* de la *Renommée* et les statues *de marbre* des d'Epernon, héritiers des Candale? L'un de ces monuments fut construit à Bordeaux après 1594, l'autre à Cadillac avant 1612, ainsi que je le prouverai tout à l'heure. Ces deux dates extrêmes, n'étant éloignées que de 18 ans au plus, ne semblent-elles pas autoriser cette supposition, surtout lorsqu'on se rappelle que Jean-Louis de Nogaret était le seul descendant, le seul héritier du dernier des Candale (1).

Je n'insiste pas davantage, les preuves manquent, mais j'espère que vous accueillerez comme vraisemblables ces rapprochements qui s'appuient sur des textes dignes de foi, sur des récits de voyageurs qui décrivaient *de visu* les richesses artistiques de notre région.

VIII

Les prétendus auteurs du mausolée.

Après cette digression, trop longue peut-être, il convient de reprendre la discussion des noms des artistes auxquels on attribue soit une partie, soit la totalité de l'exécution du tombeau du duc d'Epernon, à Cadillac.

Tout ce que la légèreté et l'incompétence la plus complète ont pu inventer a été écrit au sujet des sculpteurs que le duc employa dans son château. Les cheminées monumentales, qu'on a admirées dès leur édification, n'ont-elles pas été citées comme des œuvres de la plus pure

(1) Voir *Pièces justif.* — **1594,** février 4, « Enterrement de messire Françoys de Foix. » — Le *Podium Paulini*, habitation des Foix-Candale, à Bordeaux, devint l'hôtel des ducs d'Epernon, gouverneurs de la Guienne (Jodocus Sincerus, *loc. cit.* *appendix,* p. 87 et 88).

Renaissance ? On lit les noms de Jean Goujon, de Germain Pilon et de Bachelier de Toulouse, mêlés à ceux des soi-disant auteurs du mausolée : Jean de Bologne, pour les uns ; Girardon pour les autres ; les deux à la fois pour le plus grand nombre? Mais on a commis des anachronismes plus monstrueux. On a imprimé que l'*architecte* Langlois (qui était un sculpteur) et le statuaire Girardon (né en 1628) avaient édifié le château dont les fondements étaient jetés en 1598! On a dessiné des personnages en costumes de la cour de François I^{er} se chauffant devant ces cheminées, bâties après 1606 ! Il est inutile de relever des fautes aussi naïves, il suffit de discuter les noms des trois artistes auxquels on attribue le mausolée : Jean de Bologne, Girardon, cités à Bordeaux ; Berthelot, inscrit sur le socle de la *Renommée,* au Louvre (1). J'espère établir qu'aucun d'eux n'a travaillé au tombeau de d'Epernon.

Jean de Bologne

L'attribution de la statue de la *Renommée* à Jean de Bologne ne peut se soutenir ; elle est inadmissible comme l'a fait judicieusement remarquer M. Chabouillet.

Cette statue étant placée au Musée du Louvre près du charmant *Mercure,* il est facile de comparer ces deux figures et de se convaincre qu'elles ne sont pas l'œuvre d'un même artiste. Le *Mercure* est une réminiscence heureuse de l'antique et la *Renommée* est une étude presque servile de la nature. Les tendances artistiques semblent absolument opposées. On peut tout d'abord écarter le nom de cet artiste, quoiqu'il ait été donné par Bernadau, Lacour, Delcros, Lamothe et Léo Drouyn, etc., d'autant plus qu'il mourait à Florence, à 88 ans, en 1608, c'est-à-dire au moment même où l'on bâtissait la chapelle funéraire à Cadillac.

(1) A la suite de la lecture de ce mémoire, l'Administration du Musée du Louvre fit retirer le nom de cet artiste. On lit dans la *Revue des Sociétés Savantes*, 7^e série, t. IV, 1881, p. 81 : «.... l'ancienne désignation a disparu. »

Guillaume Berthelot

C'est sous le nom de Guillaume Berthelot que la statue de la *Renommée* est exposée au Musée du Louvre. Cet artiste n'en est pas l'auteur.

J'ai lu avec la plus grande attention la très intéressante étude que M. Chabouillet a écrite sur ce statuaire; mais malgré les documents fournis par le savant secrétaire de la section d'Archéologie (1), je n'ai trouvé aucun fait sur lequel on pût se fonder pour attribuer à Guillaume Berthelot la *Renommée* de Cadillac.

Cette attribution ne repose réellement que sur la citation, dans les registres d'entrée du Musée du Louvre, de l'existence d'une statue de la *Renommée*, en bronze, venant du château de Richelieu, œuvre de Berthelot. J'ai surabondamment prouvé (2), que ce n'est pas celle qu'on voit aujourd'hui au Musée sous le n° 164. La statue de Berthelot est celle dont parle en ces termes le catalogue même du Musée du Louvre, p. 97. « Une statue identique provenant du » château de Boissy et antérieurement de celui de Riche- » lieu a été vendue à Paris au mois de décembre 1854 ; celle- » là était assurément celle dont parle Vignier (3) et avait » été *de même que la nôtre, fondue sur le modèle de Guil- » laume Berthelot;* et en effet, l'on n'en saurait imaginer » aucune qui convînt mieux pour terminer ces dômes qui » furent si fort à la mode dans les constructions du règne » de Louis XIII. » Cette déduction n'est pas une preuve, puisqu'il est impossible que la figure exposée soit un surmoulage de celle qu'a dessinée Jean Marot (4).

(1) *Revue des Soc. Sav. des dépts.*, 6ᵉ série, t. III, 1876 ; *Discours et Compte-rendu, sect. d'archéol. à la Sorbonne*, loc. cit., page 55 à 65.

(2) Voir p. 21 à 26.

(3) Vignier, *Le château de Richelieu ou Histoire des dieux et des héros de l'antiquité avec des réflexions morales.* 1 vol. in-8°, Saumur, 1676.

(4) Voir page 23 et Jean Marot, *Le magnifique chasteau de Richelieu ou plans, profils, etc.*, loc. cit.

La ressemblance supposée, entre la statue du château de Richelieu décrite en 1676 par Vignier et celle du Louvre, ne pouvant plus servir d'argument, M. Chabouillet dit : « que les dates ne s'opposeraient pas à ce que Berthelot eût » travaillé au tombeau d'un personnage mort en 1642, » puisqu'il ne mourut lui-même qu'en 1648 ; d'autre part... » que, dès l'année 1624, Guillaume Berthelot paraissait » dans les actes authentiques avec le titre de sculpteur » ordinaire de la Reine mère c'est-à-dire de Marie de » Médicis.... », et plus loin : « or personne n'ignore que » le duc d'Epernon fut un des partisans les plus dévoués, » d'aucuns ont même dit les plus passionnés serviteurs de » la veuve de Henry IV. On le voit, ajoute l'érudit archéo- » logue, l'attribution à Berthelot d'une statue ayant orné » le tombeau de Cadillac est admissible ; mais pour la » rendre acceptable aux yeux de la critique, à défaut de » documents positifs, il faudrait des éléments de compa- » raison entre la *Renommée* du Louvre et des œuvres que » l'on saurait formellement être de Berthelot » (1), et M. Chabouillet décrit et compare, comme dues au ciseau de cet artiste, les statues d'apôtres déposées alors dans la cour de la Sorbonne.

Quel que soit le profond respect que j'aie des opinions et des critiques de notre savant et bienveillant confrère, je ne partage point son avis. J'espère établir que le duc d'Epernon ne dut point employer le sculpteur du cardinal de Richelieu et de la reine Marie de Médicis, que les statues d'apôtres de la Sorbonne ne furent point exécutées par Guillaume Berthelot, enfin que ce statuaire habitait Rome, où il exécutait des travaux de son art, tandis que le mausolée des d'Epernon s'élevait à Cadillac.

Il aurait suffi que Berthelot eût exécuté des travaux, notamment la statue dont parle Vignier (2), sur les ordres

(1) *Discours et Compte-rendu*, etc., *loc. cit.*, 1876, p. 61.
(2) Vignier, *Le château de Richelieu ou Histoire des dieux, etc., loc. cit.*

du cardinal de Richelieu, pour que d'Epernon n'eût pas voulu employer l'un des protégés de celui qui causa sa ruine et qu'il détesta toujours. La haine du Cardinal, qui, dans d'Epernon, poursuivait l'abaissement de la noblesse, est un fait trop connu pour que j'insiste sur ce point; mais je puis ajouter que Richelieu « enleva de Sourdis aux » fonctions d'intendant de son château de Richelieu (1) » pour le placer sur le trône archiépiscopal de Bordeaux » avec la mission spéciale, non d'édifier les fidèles, mais » d'exaspérer le colérique vieillard et de l'entraîner à » quelque scandaleuse incartade qui permette enfin de » l'accabler sous le couvert de la religion (2). » Or Henri d'Escoupleau de Sourdis vécut dans les plus mauvais termes avec d'Epernon; chacun sait leurs querelles, l'excommunication du duc et l'absolution donnée à Coutras.

Il me semble donc probable qu'un artiste protégé par le Cardinal eût été facilement considéré comme un espion par le duc, et que cette recommandation eût été une cause certaine d'exclusion, car Jean-Louis de Nogaret se tint toujours en défiance et ne céda jamais au puissant ministre. La disgrâce de l'orgueilleux seigneur, sa résistance obstinée, son attitude hautaine et digne qu'on retrouve même à ses derniers moments prouvent jusqu'à l'évidence qu'il considérait le cardinal de Richelieu comme un ennemi implacable (3).

Ne peut-on pas faire des remarques identiques à propos de Marie de Médicis? Le duc d'Epernon, partisan dévoué de la veuve de Henri IV, en fut payé par l'ingratitude la plus grande et la plus publique. D'Epernon, dont la réputation

(1) Henri de Sourdis fut intendant de l'artillerie, sous Richelieu, au siège de la Rochelle. « Il eut l'intendance de la maison du Cardinal où il mit après le Marquis de Sourdis à sa place », Tallemant des Réaux (*Les historiettes de*), Paris, 1861, t. III, p. 115.

(2) Georges de Montbrison, *Un gascon au XVIe siècle*, Paris, 1874, Claye, p. 35, (Extrait de la *Revue des Deux Mondes*, novembre 1874).

(3) Voir *pièces justif.* — **1736,** Girard, *La Vie du duc d'Espernon*, n° 1.

de fidélité à sa parole était proverbiale, donna toujours des preuves de sa constance à la Reine mère, et celle-ci, non seulement ne lui paya même pas ses dettes personnelles, mais, en toute occasion, elle récompensa par des procédés blessants, le dévouement dont il lui donna tant de preuves. L'histoire n'a pas encore dit le mobile qui guida cette indigne conduite, qui s'expliquerait seulement par cette pensée d'une femme d'esprit : « L'ancienne maîtresse devient une » ennemie implacable ; l'amie reste dévouée jusqu'au sacri- » fice. » Ainsi, par exemple, elle négligea de lui rembourser 200,000 écus qu'il avait payés pour elle lors de l'évasion de Blois, où il risqua sa tête à son service (1), et lorsque, sur son ordre, Rubens peignit l'histoire de sa vie, elle eut soin de ne pas donner place à son libérateur dans le tableau représentant cette évasion.

De nombreux auteurs disent à tort que d'Epernon a été peint par Rubens dans la galerie du palais de Luxembourg, car on lit dans Girard : « Dans ce grand loisir le » duc qui aimoit à bâtir (en 1630)...... étant un jour allé » en fort bonne compagnie à l'hôtel de Luxembourg » que la Reine mère faisoit achever, on entra dans la gale- » rie. Cette princesse y avoit fait peindre *l'histoire de sa* » *sortie de Blois*..... un des plus signalés témoignages que » le duc pouvoit recevoir de la *méconnaissance de ses ser-* » *vices*, c'étoit de *n'avoir eu aucune part à cette peinture,* » lui qui étoit l'auteur de toute l'action, et les valets de pied » qui avoient levé les portières du carrosse n'y avoient pas » été obmis. Il sçavoit que *cette injustice lui avoit été* » *faite*, mais il n'avoit jamais rien témoigné de sa douleur, » quoiqu'elle lui fût très sensible ; il n'en eût pas même » parlé en cette occasion, si la compagnie ne l'y eût » obligé. Chacun lui fit des questions......, etc..... (2). »

Cette citation prouve que, contrairement à ce que l'on

(1) Voir *Pièces justif.* — **1736**, Girard, *loc. cit.*, n° 2.
(2) Girard, *loc. cit.*, t. IV, p. 12.

imprime d'ordinaire, peut-être d'après le texte fautif des belles gravures de Nattier (1), le duc n'a jamais figuré dans les compositions de Rubens au Luxembourg.

Les rapports de la Reine mère avec le duc d'Epernon étaient donc très tendus et bien loin de recommander au choix de celui-ci les artistes qu'elle employait aux travaux de ce palais.

D'autre part, M. Chabouillet cite six statues d'apôtres placées sous le porche de la façade de l'église de la Sorbonne, qui, d'après Guillet de Saint-Georges, l'historiographe de l'ancienne Académie de peinture et de sculpture (2), seraient l'œuvre de Berthelot.

Il n'y a pas lieu de mettre en doute l'authenticité de la citation faite par notre très honoré confrère. Incontestablement Berthelot exécuta six statues d'apôtres pour l'église de la Sorbonne, bâtie par le cardinal qui employa les talents du même sculpteur dans son château de Richelieu ; Simon Guillain en fit quatre autres. Mais que sont devenues ces statues ? On l'ignore.

L'église de la Sorbonne fut saccagée à l'époque de la Révolution et, lorsqu'en 1874 on rapporta de Saint-Cyr à Paris des statues d'apôtres semblables à celles qui l'ornaient, on crut avoir retrouvé ces dernières, mais on était certainement sur une fausse piste.

En avril 1876, j'avais vu ces statues abritées sous le péristyle et je savais que Berthelot avait exécuté six apôtres pour l'église de la Sorbonne. *Le guide des amateurs*, par Thiéry ; *le voyageur à Paris*, par le même ; *le Mémo-*

(1) *La gallerie du Palais du Luxembourg, peinte par Rubens, dessinée par les Srs Nattier et gravée par les plus illustres graveurs du temps. Paris*, 1710. — « Pl. 17 : La reine s'enfuit de la ville de Blois..... Sa Majesté est accompa-
» gnée par Minerve et escortée du duc d'Epernon qui l'attendoit avec quelques
» gens armés. *Rubens* pinxit. — *I. M. Nattier* delin. — *Cornellis Vermeulen*,
» sculp. »

(2) *Mémoires inédits sur la vie et les ouvrages des membres de l'Académie royale de peinture et de sculpture, etc., publiés par M. Dussieux, Soulié, Ph. de Chennevières, P. Mantz et A. de Montaiglon*, tome I, p. 190 et 192.

rial de Paris, par l'abbé Antonini, *les curiosités de Paris*, par Dulaure, etc., en parlent tous. Mais en examinant l'exécution délicate des draperies, le maniéré des attitudes, le faire particulier des têtes, des mains, des cheveux et de la barbe, je ne pus me résoudre à attribuer à un sculpteur de l'époque de Louis XIII, des figures qui présentaient tous les caractères du travail d'un artiste contemporain des Jean Juste, Pierre Bontemps, Jean Goujon, Germain Pilon, F. Gentil, etc., c'est-à-dire de la Renaissance la plus pure.

Je dois à M. Albert Lenoir quelques notes qu'il a bien voulu me laisser prendre dans le manuscrit de son ouvrage : *Notes historiques sur le Musée des Monuments français, mises en ordre par Albert Lenoir*. Ces extraits prouvent que je ne m'étais pas trompé.

Alexandre Lenoir acheta au citoyen Hirigoyen, le 4 vendémiaire an XIII, douze statues en pierre de Vernon provenant de la chapelle d'Anet. « Dans la chapelle, dit l'inven-
» taire, douze figures travaillées du même style, en pierres
» de Vernon. »

Dix de ces statues furent transportées, le 10 décembre 1815, à Saint-Cyr pour décorer la chapelle, et M. Albert Lenoir, enfant alors, assista à la remise qui en fut faite par son père.

Les figures d'apôtres, qui furent envoyées à la Sorbonne en 1874, proviennent de la chapelle de Saint-Cyr; elles sont donc incontestablement celles du château d'Anet et non celles qu'a sculptées Guillaume Berthelot.

En résumé, rien n'établit que Guillaume Berthelot ait eu des rapports avec le duc d'Epernon ; aucun document ne constate jusqu'à ce jour sa présence dans la Guienne ; enfin il y a plus, les dates s'opposent à ce que cet artiste ait exécuté le mausolée de Cadillac.

M. Chabouillet dit que « Berthelot travaillait à Rome de
» 1605 à 1619 ; qu'en 1624 il paraissait dans les actes authen-
» tiques avec le titre de sculpteur ordinaire de la Reine mère;

» qu'il aurait donc pu travailler à un tombeau d'un per-
» sonnage mort en 1612, puisqu'il ne mourut lui-même
» qu'en 1648 (1). »

A cet argument j'oppose le texte suivant de Jodocus Sincerus, c'est-à-dire Zinzerling, que j'ai déjà cité :

« Chaque jour, une heure ou deux avant la marée, les
» maletots de Cadillac, de Saint-Macaire et de Langon, et
» d'autres marins qui stationnent entre les portes Saint-
» Michel et Sainte-Croix, appellent ceux qui veulent remon-
» ter le fleuve; on démarre à la marée montante; les
» bateliers transportent pour le prix accoutumé de cinq
» sous.

» Et d'abord, les étrangers ont coutume d'aller de là à
» Cadillac, ville forte du duc d'Epernon, pour voir : le
» château qu'il édifie magnifique en ce lieu; le jardin qui
» le touche, et aussi *le tombeau en forme superbe de mau-*
» *solée, élevé magnifiquement dans la chapelle de l'église*
» qui est contiguë à la porte de la ville » (2).

Or, on lit dans le même ouvrage la date exacte du passage du voyageur à Bordeaux, p. 55 de *l'appendix :*
« *Cum istic veheremur XVI die octobris hujus anni* 1612.»

Le mausolée des ducs d'Epernon a donc été édifié *avant* 1612, puisque les étrangers et notamment Zinzerling allaient cette année là, à Cadillac, pour voir ce remarquable travail.

D'autre part la chapelle funéraire du duc d'Epernon porte la date de 1606; le mausolée n'a certainement pas été élevé avant que l'édifice fût bâti, c'est-à-dire pas avant 1606; enfin il était terminé et mis en place avant 1612.

Le document cité exclut donc la possibilité de l'érection du mausolée par Guillaume Berthelot.

De plus, en 1612, Armand du Plessis n'avait que 27 ans;

(1) *Discours et Compte-rendu,* etc., 1876, *loc. cit.,* p. 61.
(2) Voir *Pièces justif.* — **1616,** *Jodici Sinceri itinerarium Galliæ, loc. cit.,* n° 1.

il était à peine évêque de Luçon et ne songeait guère à bâtir son château de Richelieu. En 1612, Marie de Médicis n'employait pas et ne pouvait pas recommander G. Berthelot puisqu'il ne paraît dans ses comptes qu'en 1624. En 1612 enfin, G. Berthelot était à Rome, qu'il habitait avant 1605 et jusqu'en 1619, d'après ses biographes (1), donc il n'a pu exécuter sur place aucune des parties du mausolée que Zinzerling a vu en 1612, à Cadillac.

François Girardon

Reste l'attribution de l'exécution du mausolée à François Girardon. C'est l'avis de MM. Delcros, Bernadau, Ducourneau, Lamothe et Léo Drouyn (2).

Les dates que nous fournissons ci-dessus sur l'érection du monument excluent complètement le nom de cet artiste. Girardon n'était pas né encore, lorsque Zinzerling disait : « les étrangers ont coutume d'aller à Cadillac..... » pour voir..... le tombeau en forme superbe de mausolée, » élevé magnifiquement dans la chapelle de l'église. »

François Girardon naquit à Troyes en 1628. Élève de Baudesson, menuisier-sculpteur, père de l'académicien, il travailla au château de Saint-Liébaut, près de Troyes, dès l'âge de 15 à 16 ans. Ce fut l'origine de sa fortune, car le chancelier Séguier, propriétaire de ce château, protégea le jeune artiste et suppléa à ce que sa famille ne put faire pour ses études. Enfin ce fut le chancelier Séguier qui l'envoya à Paris d'abord, puis à Rome où il connut son compatriote Mignard (3).

(1) *Discours et Compte-rendu*, etc., 1876, *loc. cit.*, p. 59.

(2) Delcros, *Essai sur l'histoire de Cadillac*, *loc. cit.*, p. 11 et 15 ; — Bernadau, *Histoire de Bordeaux*, *loc. cit.*, p. 496 ; — Ducourneau, *Guienne historique et monumentale*, *loc. cit.*, t. I, 2ᵉ partie, p. 100 ; — Lamothe et Léo Drouyn, *Choix de types de l'architecture du moyen-âge*, *loc. cit.*, p. 22.

(3) Groley, *Éphémérides*. Paris, 1810, t. I, p. 306. — Corrard de Bréban, *Notice sur F. Girardon*. Troyes, 1850, p. 1.

Girardon revint de Rome en 1652. Quelques années plus tard son histoire d'artiste commence, mais ses biographes ne disent pas ce qu'il fit pendant les huit années qui séparent son arrivée au château du chancelier Séguier de son retour de Rome. Il ne resta certainement que 4 ou 5 ans dans cette ville. On ne connaît donc pas les travaux auxquels il fut employé pendant trois ou quatre années.

Or, voyant avec quelle persistance nos auteurs bordelais le désignent, lui, dont on ne cite pas d'autres travaux dans le midi de la France : « *Girardon, le sculpteur du duc » d'Epernon,* » je suis porté à penser que si les dates s'opposent à ce que ce statuaire ait exécuté la *Renommée*, le monument funéraire ou même un travail quelconque pour le vieux duc, mort en 1642, lorsque Girardon n'avait que 13 ans, cet artiste dut au moins faire plus tard quelques travaux pour cette illustre famille, soit dans le parc, soit dans le château de Cadillac, sinon dans la chapelle funéraire.

Cette hypothèse est suffisamment appuyée par les relations des protecteurs de Girardon avec les ducs d'Epernon.

Le chancelier Séguier était depuis de longues années l'ami dévoué et le conseil du duc Jean-Louis. A la mort de celui-ci, il était encore son plus intime confident (1). Est-il donc impossible qu'il ait recommandé son jeune sculpteur au fils de son ami ? Qu'il lui ait fait obtenir la commande de quelque statue, de quelque groupe aujourd'hui détruit, qui orna les jardins réputés splendides ?

J'ajoute un autre argument. Girardon était le compatriote, le protégé, l'ami de Mignard ; or, le premier portrait que fit, à Paris, cet illustre peintre, fut celui du duc d'Epernon. « Ce seigneur paya mille écus le buste que » Mignard fit de lui..... afin, disait-il, de *mettre le prix à » ses portraits,* et lui ayant fait peindre à fresque dans

(1) Voir *Pièces justif.* — **1736,** Girard, *loc. cit.,* n° 3 à 6. — **1861,** Tallemant des Réaux (*les historiettes de*), *loc. cit.,* n° 1.

» son hôtel, depuis hôtel Longueville, une chambre et un
» cabinet, il lui envoya quarante mille livres. »

Enfin lorsque Colbert protégea manifestement Lebrun contre Mignard et qu'il fit menacer celui-ci d'expulsion du royaume, « il ne tint pas au duc d'Epernon que Mignard ne
» quittât Paris dans ces conjonctures, dit l'abbé de Mon-
» ville ; ce seigneur se plaignoit de la Cour, et vouloit s'en
» éloigner. *Venez, mon cher Mignard*, disoit-il, *suivez-*
» *moi, je vous donnerai une terre considérable : vous ne*
» *peindrez plus que pour vous et pour moi*. La mort décon-
» certa les projets de M. d'Espernon...» (1).

Avant 1661, date de sa mort, Bernard de Foix et de la Vallette peut donc avoir employé les talents du protégé de Séguier et de Mignard et, s'il fut impossible que cet artiste travaillât aux cheminées, au monument funéraire ou à la *Renommée*, il n'en reste pas moins possible que des auteurs aient dit avec raison : « *Girardon, sculpteur*
» *du duc d'Epernon.* »

IX

Les artistes employés à la construction du Château de Cadillac.

De ce qui précède on peut conclure que ni Jean de Bologne, ni Guillaume Berthelot, ni François Girardon, n'ont élevé ou n'ont sculpté aucune partie du mausolée du duc d'Epernon à Cadillac, et que c'est à tort qu'on leur a attribué cette œuvre d'art.

Mais il ne devrait pas suffire de combattre les opinions des auteurs qui ont parlé du tombeau élevé pour Jean-Louis de la Vallette ; il faudrait donner les noms des statuaires et indiquer la part qu'ils ont prise à cet important

(1) Abbé de Monville, *La vie de Pierre Mignard*, loc. cit., p. 66 et 86.

travail. J'espère bientôt pouvoir satisfaire à cette légitime objection ; mais j'aurais tort de me plaindre, car je puis aujourd'hui nommer des artistes, dont quelques-uns de grand talent, architectes, sculpteurs, peintres, etc., puis, quarante *maistres* maçons, tailleurs de pierres, jardiniers, menuisiers, fondeurs, fontainiers, charpentiers, potiers de terre, etc., qui ont travaillé pour le duc à Cadillac (1).

Les artistes de grande valeur sont : Pierre Souffron, Jehan Langlois, Gilles de la Touche, Louis et Jacques de Limoges, puis les Pageot et les Coutereau.

Les noms que je viens de citer suffisent pour indiquer comment furent dirigées les constructions du château ; mais il est bien plus difficile de faire la part des artistes qui ont exécuté le mausolée. Je n'ose encore proposer aucun nom de statuaire.

Si je ne puis affirmer que Guillaume de Toulouse, dont je n'ai proposé le nom que comme conjecture admissible, a fait les plans du château, je suis certain que Pierre Souffron conduisit les travaux dès le début, que Gilles de la Touche lui succéda, puis Louis et Pierre Coutereau, enfin que *Jehan Langlois,* le « sculpteur de Monseigneur » le duc » eut l'entreprise et peut-être la direction de la plupart des travaux de sculpture.

Mon seul document concernant maître Guillaume est celui-ci : « Le 24 (décembre 1598), veille de Noël, après » matines, tomba la platteforme vulgairement appelée le » Gillart, laquelle platteforme estoit remplye de pierres que » Mtre *Guilhaume* y avoit mises, lesquelles tombèrent

(1) Ces notes biographiques ont été complétées, lues à la Soc. Archéol. de Bordeaux, puis aux réunions de la Sorbonne. J'ai supprimé cette partie du mémoire de 1880.—Voir à la fin de ce volume : *Les artistes et artisans employés par les ducs d'Epernon, à Cadillac ; notices biographiques.* Voir aussi : *Procès-verbaux de la Société Archéol. ;* — Réunion des Soc. des Beaux-Arts des dépts à la Sorbonne : *Les architectes, sculpteurs, peintres et tapissiers du duc d'Epernon à Cadillac ;* Paris, Plon et Cie, 8e session, 1884, p. 179 à 199 et 421 à 423, et 10e session, 1886, p. 462 à 497.

» dans l'Heuille et aussy les ruynes de la dicte platte-
» forme (1). »

Cette qualification de *maistre* m'a rappelé que Guillaume de Toulouse, maître d'œuvre du xvie siècle florissait vers 1575 et qu'il fit, avec Lavallée, le grand escalier du Luxembourg (2). Cet *architecte du Roy*, né à Toulouse et employé à Paris, aurait pu être celui qu'Henri IV chargea du plan du château de *Cadillac*, d'autant plus que les travaux furent conduits par un autre architecte de la région qui fit d'importantes constructions à Toulouse : Pierre Souffron, le célèbre « maistre d'œuvre et sculpteur de la
» ville d'Auch. »

Cependant n'ayant trouvé aucune pièce donnant clairement le nom de l'architecte qui a fait les plans de la résidence du duc d'Epernon, il est prudent de ne les attribuer encore ni à Guillaume, ni à Souffron.

M[tre] Pierre Souffron, « architecte commandant la
» structure du chasteau de monseigneur » (3). Son nom n'a pas encore été cité comme architecte du château du duc d'Epernon, cependant il en a conduit les travaux de 1599 à fin mai 1603. On le place avec raison au premier rang des artistes de la ville d'Auch, car il occupa une très haute situation comme « ingénieur et architecte des bâtiments
» de la maison de Navarre, architecte du Roy, membre de
» l'élection d'Armagnac, président de l'élection d'Auch...
» etc. »

Pierre Souffron fit le pont Saint-Cyprien à Toulouse, en 1597, et fut le chef de chantier à Cadillac, avant juin 1599. Il habitait encore Auch en 1644 (4).

C'est à tort que Bérard le désigne comme « maître de

(1) Voir *Pièces justif.* — **1598**, décembre 24, Chute de la plateforme.
(2) Bérard, *Dictionnaire biographique des artistes français du XIIe au XVIe siècles*, Paris, 1872.
(3) Voir *Pièces justif.* — **1600**, juillet 30.
(4) Voir plus loin : *Les artistes et artisans employés par les ducs d'Epernon, à Cadillac, loc. cit.*

l'œuvre de la cathédrale d'Auch. » M. Ch. Durand, architecte des constructions municipales de Bordeaux, a indiqué sur mon manuscrit, que je lui avais communiqué en 1880, la note suivante : « Entre les contreforts d'angle et les pre- » miers à la suite de la cathédrale d'Auch, on lit :

Au nord : D. BEAVLIEV	Au midi : D. BEAVLIEV
ARCHITECT	FACIEBAT
FACIE	

M^tre JEHAN LANGLOIS, que divers auteurs citent comme architecte, soit du château, soit de la chapelle, soit du mausolée, est un sculpteur. Il ne paraît dans les registres que j'ai consultés qu'en 1604 : « sculpteur de monseigneur », et plus tard, en 1606, « Maistre esculteur du Roy », « puis architecte sculteur de Monseigneur », qualification qui n'est qu'une extension de celle de sculpteur (1).

Ce Jean Langlois n'était-il pas parent des Langlois, orfèvres célèbres, sculpteurs, fondeurs ou ingénieurs de la reine Catherine de Médicis (2)? D'Epernon dut connaître ces artistes à Paris, quand il était l'homme le plus important de la Cour, et il put attirer à Cadillac, sinon l'un d'eux, au moins un de leurs descendants.

Ce qui prouverait ou, du moins, ce qui porterait à croire qu'il en fut ainsi, c'est qu'un tombeau en pierre (3), couvert d'ornements d'un goût parfait, fut exécuté à Preignac, localité voisine de Cadillac, pour un sieur d'Armagean, décédé en 1572. Ce monument a pu supporter une statue de bronze, c'est du moins l'avis d'hommes compétents. Or les registres paroissiaux de Cadillac nous apprennent que le 27 août 1606 un sieur d'Armagean était parrain de « Jehan

(1) Voir *pièces justif.* — **1604**, juillet 11. — **1605**, février 21. — **1606**, avril 24. — **1606**, août 20.

(2) Bérard, *Dict. biogr., loc. cit.*

(3) Soc. archéol. de Bordeaux. A. Sourget, *le tombeau de Pierre Sauvage*, t. V. p. 29.

Langlois, fils de Jehan Langlois, architecte sculteur du duc d'Espernon. » Des rapports d'estime et d'amitié unissaient donc l'architecte-sculpteur au sieur d'Armagean, personnage des plus importants du pays. Ces rapports se sont-ils établis à la suite de l'exécution du cénotaphe ? Cette œuvre d'art fut-elle exécutée vers 1572 ou après 1600 ? On ne peut rien affirmer encore. Mais ces noms, rapprochés par des pièces officielles, ne le sont pas par l'effet du hasard. Ils donnent lieu à des suppositions diverses en faveur d'un Langlois contemporain et parent des Langlois, artistes protégés par Catherine de Médicis, ou en faveur de l'un de leurs descendants.

De ce que *Jehan Langlois* est appelé sculpteur du duc d'Epernon, de ce qu'il fut en rapport avec le sieur d'Armagean, on ne peut pas conclure qu'il était statuaire, encore moins architecte comme l'ont affirmé à tort Delcros, Lamothe, etc. On ne doit pas lui attribuer les statues du tombeau de Candale aux Augustins, pas plus que celle du tombeau de d'Armagean à Preignac ; mais on peut, dès aujourd'hui, le considérer comme ornemaniste de grand mérite qui savait allier les études d'architecture et de sculpture, car il est l'auteur des remarquables cheminées « de la salle haulte, de la chambre et de l'antichambre du roy » (1).

Enfin, on peut croire, sans trop de témérité, que François Girardon a exécuté des œuvres d'art pour le château ou pour les jardins de Cadillac, car les rapports certains de Mignard et de Séguier, protecteurs de Girardon, avec d'Epernon, la vive amitié qui unissait la famille du chancelier à celle du duc, semblent donner raison à la tradition qui ne peut-être inventée à plaisir, répétée qu'elle a été par les auteurs contemporains ou presque contemporains du monument tout entier : « *Girardon, le sculpteur du duc d'Epernon.* »

(1) Voir *Pièces justif.* — **1606,** juin 26, « Marché avec Jehan Langlois ».

Ce qu'il est permis d'ajouter, c'est que l'artiste qui a modelé *les statues de bronze du tombeau de Candale,* à Bordeaux, est probablement celui qui a exécuté *celle de d'Armagean,* à Preignac, si elle a existé, et plus certainement encore, l'auteur de *la statue de bronze de la Renommée,* faite pour couronner le monument funéraire des héritiers de de Candale, à Cadillac.

Tels sont, Messieurs, les renseignements que je puis fournir aujourd'hui; ils laissent certainement place à la critique, car ils ne sont pas concluants. On trouvera quelque jour, je n'en doute pas, des documents plus précis qui indiqueront la part que chaque artiste, architecte, sculpteur ou peintre, a prise à l'exécution des travaux du château de Cadillac et de la chapelle funéraire. Mais, en attendant, il me semble qu'il est utile de vous soumettre les résultats obtenus, afin que vos conseils puissent guider les recherches, indiquer les fausses voies d'investigations, pour permettre enfin d'attribuer à leurs auteurs réels des œuvres d'art qui méritent d'être citées parmi les plus importantes du règne de Henri IV (1).

Février 1880.

(1) Depuis la lecture du travail de M. Ch. Braquehaye sur la Renommée du tombeau de d'Epernon à Cadillac, le marché concernant cette œuvre d'art a été découvert par M. Communay en même temps que celui du mausolée de l'évêque d'Aire, François de Foix-Candale dont il est aussi question, p. 32. La *Gazette des Beaux-Arts,* l'une des revues les plus autorisées, a publié au sujet des découvertes de MM. Communay et Braquehaye un article très consciencieux contenant les marchés qui établissent définitivement le nom de l'auteur de ces remarquables monuments funéraires.

Nous avons donc pensé que la reproduction *in extenso* de l'article de M. Louis Gonse : *La Renommée de Cadillac au Musée du Louvre,* présenterait un vif intérêt pour nos lecteurs, et nous remercions son auteur d'avoir bien voulu nous autoriser à insérer son travail dans nos mémoires.

(Note du Bureau de la Soc. Archéol.)

La Renommée de Cadillac au Musée du Louvre

(Extrait de la *Gazette des Beaux-Arts*, Paris, février 1886, p. 135 et suiv.)

Parmi les sculptures exposées dans le Musée de la Renaissance au Louvre, il en est une qui a toujours piqué au plus haut point ma curiosité : c'est une *Renommée* de bronze, placée dans la salle des Anguier, en pendant du *Mercure* de Jean de Bologne. J'avais été frappé, comme beaucoup de visiteurs, par la hardiesse de mouvement et la vie de cette figure, par la liberté et la souplesse de son exécution, l'originalité de son style, et surtout pour le réalisme qui en accentue si singulièrement les détails. Elle se posait, dans sa libre allure, comme une énigme dont la clef devait indéfiniment peut-être nous échapper.

D'où venait-elle? Quelle main d'artiste l'avait modelée?

On eût été bien embarrassé de répondre à ces questions, il y a peu de temps encore. Tout au plus s'accordait-on à en attribuer l'exécution à l'Ecole française de la fin du XVIe siècle.

Voici comment cette statue était décrite dans le catalogue, aujourd'hui épuisé, de M. Barbet de Jouy (1) :

« N° 164. — LA RENOMMÉE, par Guillaume Berthelot. » — Statue en bronze : hauteur, 1m 34.

» Elle est nue, ailée, représentée volant et soufflant dans une trompette qu'elle soutient de la main droite; dans la gauche est un appendice qui semble un fragment d'un instrument semblable. La statue ne tient à sa base que par l'extrémité du pied droit. Le socle, de forme hémisphérique, est moderne.

(1) *Description des sculptures modernes au Musée du Louvre*, par M. Henry Barbet de Jouy. Paris, Mourgues, 1856.

» M. Lenoir affirme que cette statue a été originairement placée à Bordeaux, au Château-Trompette, aujourd'hui détruit. La *Description du Château de Richelieu*, par Vignier, fait mention d' « une Renommée d'airain, qui est sur le petit dôme au-dessus de la porte, et qui est de Berthelot » ; il la dépeint ainsi :

> La Renommée au vol soudain,
> Au-dessus de ce petit dôme,
> Une trompette en chaque main,
> Publie avec plaisir de royaume en royaume,
> La grandeur du ministre et de son souverain.

» On ne saurait trouver une indication plus juste de la statue que le Louvre possède. Or, une statue identique, provenant du château de Boissy et antérieurement de celui de Richelieu, a été vendue à Paris au mois de décembre 1854 ; celle-là était assurément celle dont parle Vignier, et avait été, de même que la nôtre, fondue sur le modèle de Guillaume Berthelot. »

L'hypothèse était ingénieuse et présentait, à première vue, de grandes apparences de probabilité ; mais elle tombe devant la découverte des documents d'archives. Aujourd'hui, grâce aux recherches heureuses et simultanées de deux érudits bordelais, MM. Braquehaye (1) et Communay (2), nous savons par qui et pour qui fut faite la *Renommée* du Louvre. La trouvaille est assez importante pour qu'il nous ait paru utile d'en donner les résultats à nos lecteurs.

Déjà, en 1876, dans un Mémoire lu à la réunion des Sociétés savantes à la Sorbonne, M. Braquehaye avait

(1) M. Braquehaye, président de la Société Archéologique de Bordeaux, vient de reconstituer, sur de curieux documents inédits, l'histoire inconnue d'une de nos fabriques de tapisseries provinciales, celle de Cadillac en Guienne. Nous publierons prochainement son travail (N. D. L. R.).

(2) M. Armand Communay prépare un ouvrage qui, sous le titre de *Chronique de Cadillac*, contiendra l'histoire du célèbre château des Foix-Candale et des d'Epernon.

démontré que cette statue de la Renommée ne pouvait avoir décoré un dôme de la forteresse militaire, dite château-Trompette, à Bordeaux, mais qu'elle provenait du mausolée du duc d'Epernon, Jean-Louis de Nogaret et de la duchesse, Marguerite de Foix-Candale, sa femme, élevé dans la chapelle funéraire de l'église Saint-Blaise, à Cadillac en Guienne. Depuis, deux Mémoires sur le château, la chapelle funéraire et le mausolée des ducs d'Epernon, présentés aux réunions de 1880 et de 1884, par le même érudit, ont complété et élargi les conclusions du premier rapport. L'ensemble de ces trois intéressantes communications fait grand honneur à la clairvoyance de leur auteur.

A la fin du XVI⁰ siècle, l'ancien mignon de Henri III, le fastueux et orgueilleux duc d'Epernon, était devenu l'un des personnages les plus puissants et les plus riches de France. Dès 1597, il entreprenait dans l'église Saint-Blaise l'édification d'un vaste et magnifique mausolée élevé à la mémoire de feue Marguerite de Foix, sa femme; en 1598, il jetait les fondements et, en 1599, il posait la première pierre du château princier qu'il allait élever sur les bords de la Garonne, à Cadillac en Guienne. Il en fit une des plus somptueuses résidences de la France. Enfin, en 1606, il achevait la construction de la chapelle funéraire de Saint-Blaise, destinée à recevoir le mausolée de sa femme et de lui-même.

M. Braquehaye, d'après le plan du soubassement qui était encore visible, il y a quelques années, sur le sol de la chapelle, d'après les auteurs qui ont parlé *de visu* du monument, d'après quelques débris conservés soit à Cadillac, soit au Musée de Bordeaux, et surtout d'après l'inventaire des matériaux de démolition, a reconstitué par le dessin l'ensemble du mausolée de Cadillac, qui était un des monuments funéraires les plus importants qui existassent en France au moment de la Révolution. La description qu'en a donnée M. Braquehaye, concorde

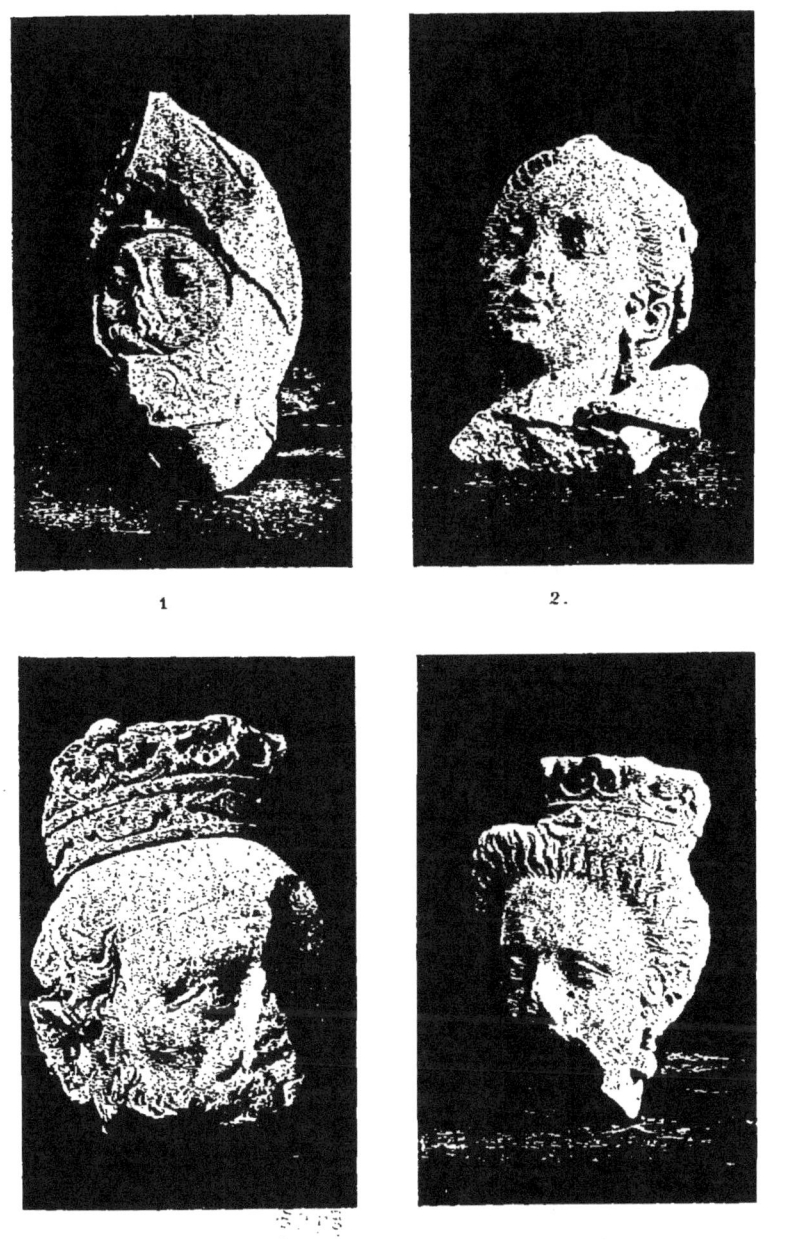

FRAGMENTS DU MAUSOLÉE DU DUC D'ÉPERNON, A CADILLAC

1 ET 2. TÊTES DES STATUES COUCHÉES. — 3 ET 4. TÊTES DES STATUES AGENOUILLÉES.

parfaitement, sauf pour le nombre des colonnes, qui aura été augmenté de deux pendant le cours de l'exécution, avec le texte du marché que M. Communay vient d'avoir la bonne fortune de découvrir. Ce précieux document est d'une clarté qui ne laisse rien à désirer. En voici le texte tel qu'il vient d'être publié dans le bulletin des *Archives de l'art français* (n° de décembre 1885) :

[A Bordeaux, 3 septembre 1597]. — Entre *Pierre Biard*, architecte et sculteur du Roy, habitant de la ville de Paris, rue de la Serisaye, paroisse de Sainct-Pol, et près l'Archenac (1) des pouldres, lequel de son bon gré et volonté a promis et promet par ces présentes à hault et puissant seigneur messire Jean Loys de la Vallette, duc d'Epernon, pair et collenel de France, etc.

C'est à sçavoir, de faire dans l'église collégiale Sainct Blaise de Cadillac, au lieu où il luy sera monstré par le dict sieur ou aultre le sepulcre de feu haulte et puissante dame Marguerite Loyse de Foix de Candalle, quand vivoit espouze dudict seigneur duc, et duchesse d'Espernon, lequel sepulcre sera d'ung ordre dorique compositte, sçavoir de six colonnes de huict piedz de hault tant en la basse que chapiteau, sçavoir sept pieds pour le fust de la colonne et ung pour la basse et chapiteau, sur lesquelles colonnes et chapiteau sera posé une architabre (*sic*) et corniche doricque compositte de vingt poulces de hault ou environ, et sur la dicte corniche sera posé une forme de piedestal de quatre pieds et demy de hault ou environ, aulx deux cousté duquel piedestal seront mises les effigies priantes à genoulx tant dudict seigneur duc que de la dicte feue dame son espouze, et par les deux bouzs d'icelluy piedestal seront mises, sçavoir, par le devant les armoiries de mondict seigneur, et par le derrière tant celles dudict seigneur que de la dicte dame my parties, et devant les dictes armoiries sur deulx colonnes seront posées sur l'une un casque et gantelets et sur l'aultre et dernier ung trophée d'armes ; sera aussi tenu faire sur le dit piedestal une forme de basse composite de deux pieds de hault ou environ, sur laquelle basse sera posée de cuyvre une figure de Renomméc sur le plan desdictes colonnes, et sur ung plinte de cinq à six poulses de hault et de six pieds de long et aultant de large faisant forme carrée, sur lequel plinte et au milieu desdites colonnes sera tenu poser un vase ou tumbeau de six pieds de longs ou environ et de quatre de large et de quatre de hault et sur ledit vase seront posées effigies gisantes tant de mondict seigneur que de madicte dame, autour duquel vase sera tenu poser deux tables pour y escrire par ledict *Biard* ce quy plaira audict seigneur en lettres dorées ; tout lequel susdict ouvraige, sauf la figure de Renomméc, sera de marbre, sçavoir les figures de marbre blanc sans vayne et tout le reste de marbre de couleur, le tout tel et plus beau quy se pourra trouver au mont Pyrené, laquelle sépulture et ouvraige susdict ledict *Biard* sera tenu de faire en tous poinctz bien et deuement, suivant le pourtraict que le dict *Biard* en a baillé audict seigneur, paraffé de moy dict notaire, et avoir le tout faict et parfaict et posé dans la

(1) Arsenal.

dicte église de Cadillac au lieu qui lui sera monstré et ce dans deux ans prochains à compter du jour du premier paiement quy sera cy après déclaré et ce à peyne à de tous despens, dommaiges et intérêts.

Et a esté faicte la susdicte promesse moiennant la somme de 4,000 escus sol., laquelle somme le dict seigneur a promis de paier audict *Biard* ou à son certain mandement, sçavoir 4,000 livres lorsqu'il commencera à faire la dicte sépulture, aultres 4,000 livres lorsque le dict *Biard* aura faict la moitié de cette besoigne et le reste et fin de paiement lorsque la dicte sépulture sera faicte et parfaicte (1). Et de tant que le dict *Biard* est contraint de faire les cinq figures en la ville de Paris, a esté arresté qu'il sera tenu les faire porter et conduire en la ville de Cadillac à ses coutz et despens et le dict seigneur portera le risque de la mer.

Faict et passé à Bordeaux, au chasteau de Puypaulin, le dict jour 3 septembre 1597, en présence de Pierre Mellan, sieur de Sainctonys, conseiller du Roy en ses conseils d'Estat et intendant de finances en France, de Ramond de Forgues, secrétaire du dict seigneur duc, et Loys de la Grange, aussy secrétaire du dict seigneur duc.

Le présent contrat nous donne le nom de l'artiste chargé d'édifier et de sculpter le mausolée de Cadillac, de celui par conséquent qui a exécuté la figure de bronze de la *Renommée*. Ce n'est pas Guillaume Berthelot, mais Pierre Biard, architecte-sculpteur, que nous serons tenus désormais de ranger parmi les artistes les plus considérables de la fin du XVIe siècle.

La duchesse d'Epernon était morte dans les premiers jours d'août 1597; la cérémonie funèbre eut lieu le 19 du même mois; le contrat pour l'érection du mausolée fut passé le 3 septembre. On voit que le duc d'Epernon n'avait pas perdu de temps (2). Ce contrat a été signé au château

(1) Le texte du document porte en cet endroit une mention annexe qui a été omise dans la copie publiée par les *Archives de l'Art français*; cette mention bien qu'obscure et incorrecte indique que le duc d'Epernon avait eu antérieurement à la commande du tombeau des relations avec Biard : « Et moyennant le présent contract, autre contract fait en la ville de Paris entre M. de Morcy, faisant pour led. Seigneur duc et le dit *Biard* demeure cancelle et de nul effet et les 70 escus sol. par led. *Biard* reçus et contenus au dit contract, icelluy *Biard* sera tenu de les tenir en compte sur le contenu au présent contract... »

(2) Marguerite de Foix ne mourut pas en août 1597. Voir *Pièces justif.* — **1593**, septembre 23, Mort de Marguerite de Foix. — **1593**, décembre 21 et 27, Transport du corps à Cadillac. — **1597**, août 18, « Honneurs de feue Madame d'Espernon. » (Note de M. Ch. B.)

de Puypaulin, chez la tante de sa femme, Marie de Foix-Candale, qui venait, quelques jours auparavant, de passer un autre marché avec le même Pierre Biard pour le monument qu'elle désirait élever à la mémoire de son frère, François de Foix, prince de Candale, évêque d'Aire, mort en 1594 à l'âge de quatre-vingt-un ans. Biard, appelé par le duc d'Epernon, avec lequel il était déjà en relations d'affaires, avait, comme on dit, fait d'une pierre deux coups et s'était engagé à huit jours d'intervalle pour l'édification de ces deux monuments considérables.

Le mausolée de l'évêque d'Aire fut dressé dans le chœur de l'église des Augustins. La composition n'était pas moins importante que celle du tombeau de Cadillac. Le second des documents découverts par M. Communay nous en donne également une minutieuse description :

[A Bordeaux, 26 août 1597]. — A esté présent *Pierre Biard*, architecte et esculteur (sic) du Roy, habitant la ville de Paris, en la paroisse Saint-Paul et rue de la Serisaye près l'Archenac des pouldres, lequel de son bon gré et volonté a promis et promet par ces présentes à haute et puissante dame Marie de Foix et de Candalle, dame vicomtesse de Ribeyrac, Montagrier, Montcucq, Castelneu de Medoc, Puypaulin et autres places...

C'est à sçavoir de faire, dans le couvent des Augustins de cette ville et dans le cœur d'icelle, ung monument pour feu hault et puissant seigneur François Monsieur de Foix et de Candalle, quand vivoit evesque d'Ayre...

Lequel monument sera de marbre noir, de huict pieds de haulteur, de dix pieds de long et ung base garny de six consolles de cuyvre de six festons et de quatre globes mathématiques, dans lequel base sera posé le corps dudict seigneur, lesquelles consolles, festons et globes seront de cuyvre jaulne reluisant en couleur d'or; et soubs ledict base y faire un long soubzbassement de marbre de couleur, garny de huict tables de marbre noir pour escrire ce qu'il plaira à ladicte dame et que ledict *Biard* fera escrire et dorer, autour duquel soubzbassement y aura quatre figures quy représenteront les quatre vertus cardinales, à sçavoir : Prudence, Tempérance, Force et Justice ; dans lequel soubzbassement sera posé le corps, avecques chasse de plomb, de feue haulte et puissante dame Jacqueline de Foix (1), sœur dudict feu seigneur et de ladicte dame de Ribeyrac ; lesquelles quatre figures seront de cuyvre jaulne en couleur d'or, et sur ledict base sera fait ung ornement de marbre de couleur, dans lequel ornement sera

(1) Voir *Pièces justif.* — **1581**, janvier 22, Mort de Jacqueline de Foix. (Note de M. Ch. B.)

mis et posé le pourtraict et figure dudict feu seigneur de marbre blanc, et sur le dict ornement ung aultre pourtraict priant à genoulx, vestu en accoultrement d'evesque avec sa chappe romaine et pontificalle, laquelle figure sera faicte priant en forme contemplative en la fasson de sainct François transfiguré, aussi de marbre blanc, avecques l'ordre du Sainct-Esprit, devant laquelle figure sera auprès de ses genoulx posé la figure de la mitre épiscopalle avec ses houppes pendantes; toutes lesquelles figures seront de mesme grandeur qu'estoit ledict feu seigneur de Foix et de Caudalle luy vivant, et par le hault dudict ornement et par les deulx boutz y aura deux armoiries de la maison de Foix et Candalle, de chescun cousté une, lesquelles armoiries seront de cuyvre jaulne. Tout lequel susdit monument cy dessus speciffie ledict *Pierre Biard* sera tenu de faire et parfaire bien et deuement de tous poincts suivant le pourtraict qu'il en a baillé à la dicte dame et sera tenu fournir toutes choses et matières qu'il y sera besoing et requis de faire et icelluy poser et le rendre parfaict bien et deuement au dire des gens experts dans ung an et demy prochain, à peine de tous despens, dommaiges, interets, moyennant la somme de cinq mille escus sol., à soixante sols pièce, sur laquelle somme la dicte dame fera remettre à Paris, le 15 octobre prochain venant, deux mille escus, le restant payable à la fin de la besongne; et de tant que le dict *Biard* a dict ne pouvoir faire pourter ne conduire en ceste ville le dict monument que par eau, ont arresté que la dicte dame portera le risque de mer, mais que touttefois le dict *Biard* pourtera tous frais qu'il conviendra faire pour le port et conduite de la dicte œuvre.

Et ont esté faites dites promesses au chasteau de Puypaulin, en présence de M^e Florimond de Raemond, conseiller au parlement de Bordeaux, et de M^e Claude de Candale, escuyer, seigneur de Bauséjour.

Il est permis de supposer que Pierre Biard commença par le tombeau de l'évêque d'Aire, ou que tout au moins il conduisit de front l'exécution de ces deux œuvres, dont l'importance était à peu près égale. Nous savons, en effet (1), que le mausolée de Cadillac ne fut entièrement dressé qu'en 1612.

Le mausolée du duc d'Epernon était donc composé de cinq figures au moins dans une somptueuse architecture : Jean-Louis de Nogaret, 1^{er} duc d'Epernon, et la duchesse Marguerite de Foix-Candale, tous deux les mains jointes et couchés côte à côte sur le sarcophage; puis Bernard de Nogaret, 2^e duc d'Epernon, et la duchesse sa femme, Gabrielle Angélique de Bourbon, fille légitimée de Henri IV et de la marquise de Verneuil; enfin la *Renommée* de

(1) Braquehaye, Mémoire de 1880.

bronze qui s'élançait avec hardiesse au-dessus du monument (1).

Le mausolée des Augustins de Bordeaux nous était connu avant la découverte de M. Communay, par la description qu'en donna Jodocus Sincerus, pseudonyme du hollandais Zinzerling, dans son *Itinerarium Galliæ* (Lugduni, 1616, appendix, p. 103). Le sommet était occupé par la statue du prélat agenouillé, les mains jointes, revêtu de ses habits pontificaux. Aux quatre angles du mausolée se trouvaient quatre grandes figures de bronze qui représentaient : la *Prudence*, la *Justice*, la *Force* et la *Tempérance*.

Les deux monuments furent détruits à la Révolution. Les statues de bronze des Augustins furent envoyées à Rochefort pour être fondues et transformées en canons (2). Nous connaissons d'autre part la date exacte de la démolition du mausolée de Cadillac. La municipalité fit procéder à cet acte de vandalisme dans le mois de novembre 1792. Les statues furent brisées (3); les huit colonnes ioniques et les entablements servirent à édifier un autel de la Patrie;—ils existent encore aujourd'hui à Bordeaux. Quant à la statue de la *Renommée*, conservée en raison de sa beauté, elle fut remise au citoyen Rayet, bibliothécaire du district. M. Braquehaye a reconstitué, sur des documents certains, son histoire depuis ce moment jusqu'à son entrée au Louvre.

Par un arrêté du 8 septembre 1804, M. Ch. Delacroix, préfet de la Gironde, chargea M. Combes, architecte de la

(1) Voir page 25 : *Les noms des personnages figurés*. C'étaient les statues de Jean-Louis, 1er duc, et de Marguerite de Foix, et non celles de Bernard, 2e duc, et de sa femme, Gabrielle de Bourbon, qui étaient placées sur l'entablement du mausolée. (Note de M. Ch. B.)

(2) Voir *Pièces justif*. — **1792**, août 21 et septembre 10, Destruction des monuments. (Note de M. Ch. B.)

(3) On en a retrouvé les têtes mutilées à Cadillac et à Bordeaux, ainsi que des fragments des écussons et des trophées qui décoraient le sarcophage.

préfecture, de transporter de Cadillac à Bordeaux, la statue « qui était gisante dans une des salles du château, où elle était exposée à la détérioration ». Puis celle-ci fut dressée sur une colonne dans le jardin de la Préfecture (aujourd'hui mairie) et y resta trente ans ; elle fut enlevée du jardin lors de l'échange de l'Hôtel de Ville contre le Palais-Royal, le 10 janvier 1834 ; les administrateurs du Domaine la firent transporter à Paris, malgré les vives réclamations des Bordelais, et la liste civile s'en empara. Elle figure sur le registre des entrées du Musée du Louvre en octobre 1834. Au milieu de ces vicissitudes, elle avait perdu la trompe qu'elle tenait à la main ; ses ailes de bois, détruites par l'humidité, avaient été remplacées par des ailes de bronze.

Ce chef-d'œuvre, qu'anime un souffle de vie si étonnant, est donc de Pierre Biard. Personne n'eût songé au nom de cet artiste, dont les œuvres parisiennes ne nous sont connues que par les brèves descriptions de Sauval. Le *Dictionnaire* de Jal nous apprend qu'il naquit à Paris en 1559 et qu'il mourut dans la même ville le 17 septembre 1609. C'est Pierre Biard qui composa et tailla la statue équestre de Henri IV qui fut placée dans le tympan arrondi, au-dessus de la porte principale de l'Hôtel de Ville ; elle disparut à la Révolution et fut remplacée par une autre statue de Henri IV, due au sculpteur Lemaire, de Valenciennes, statue qui, à son tour, fut détruite dans l'incendie de la Commune en 1871. Sauval attribue encore à Biard, comme architecte, le gracieux et élégant jubé de Saint-Etienne du Mont, qui est une des œuvres les plus originales de la Renaissance française. Les grandes figures qui surmontent les portes sont assurément très inférieures à la *Renommée* du Louvre, mais sont-elles de la main même de l'artiste ? Biard a été à Rome. La *Renommée* qui nous occupe est bien d'un homme qui a étudié les œuvres de Michel-Ange. Son fils, Pierre Biard IIe, fut un sculpteur de talent.

M. Braquehaye est convaincu que Pierre Biard, le père,

exécuta aussi le tombeau du maréchal d'Ornano, dont la statue principale est conservée au Musée de Bordeaux. Nous pouvons nous fier à la sagacité d'un homme qui avait affirmé avant la publication des deux marchés découverts par M. Communay, que le tombeau des Augustins était dû au même artiste que celui de Cadillac.

Revenons, en terminant, aux bords de la Garonne. Malgré les mutilations successives qui ont anéanti les œuvres d'art qui ornaient le château de Cadillac, ce qui reste de celui-ci présente encore le plus vif intérêt. M. Braquehaye avait retrouvé les noms des deux architectes qui, selon lui, auraient construit et décoré la résidence du duc d'Epernon : ce sont Pierre Souffron et Jean Langlois (1). Peut-être faudra-t-il leur substituer celui de Pierre Biard, qui serait en même temps l'architecte de la chapelle de Saint-Blaise. Souffron et Langlois n'auraient été que les conducteurs de l'œuvre conçue par Biard.

Huit cheminées sculptées existent encore au château de Cadillac, transformé en maison centrale de détention. Elles sont, paraît-il, presque aussi remarquables que la fameuse cheminée du château de Villeroy, conservée au Musée du Louvre. Ces œuvres monumentales, exécutées en pierre fine de la Charente, incrustées de marbre précieux, sont presque intactes. C'étaient ces cheminées que Gölnitz, en 1631, admirait dans toute leur splendeur et déclarait sans rivales en France (2).

(1) Les architectes que j'ai cités étaient avec Souffron : Mtre Guillaume, Mtre Gilles de la Touche, Mtres Louis et Pierre Coutereau; quant à Jehan Langlois, je l'ai toujours considéré comme un sculpteur, voir p. 47 et *Réunion des Sociétés des Beaux-Arts des départements à la Sorbonne*; Paris, Plon et Cie, 1884 p. 187. (Note de M. Ch. B.)

(2) *Itinerarium Belgico-Gallicum*. Lugduni Batavorum, 1631, p. 614.

Les architectes, sculpteurs, peintres, tapissiers, etc., du duc d'Epernon à Cadillac.

Sous ce titre, j'ai fait de nombreuses lectures à la Société Archéologique de Bordeaux depuis 1874, et aux réunions des Sociétés savantes à la Sorbonne : section d'Archéologie en 1876 et en 1880; section des Beaux-Arts en 1882, 1884 et 1886. Elles se sont mutuellement complétées. Plus loin, j'ai classé par arts et métiers, puis, par ordre chronologique les nombreuses pièces justificatives pour faciliter les recherches. Elles ont servi à former une sorte de dictionnaire biographique sous ce titre : *Les artistes et artisans employés par les ducs d'Epernon à Cadillac, notices biographiques*.

Parmi les communications faites à la Sorbonne, il en est quelques-unes qui semblent exiger d'être publiées tout d'abord et séparément. — Tels sont les mémoires sur *La colonne funéraire de Henri III, à Saint-Denis,* et sur *La Manufacture de tapisseries de Cadillac,* qu'on lira ci-après. — Mais il en est d'autres aussi sur lesquelles il est utile d'appeler l'attention, soit parce que le résultat des recherches a été négatif, soit parce que les attributions ne reposent pas sur des preuves certaines, soit parce qu'elles renferment des erreurs.

ARCHITECTES

M° GUILLAUME dont j'avais donné le nom « *comme » conjecture admissible* » n'a pas été l'architecte du château de Cadillac, pas plus que PIERRE BIARD. Ce dernier était, non un architecte, mais un statuaire. J'avais cru que l'on considérait comme démontré qu'il avait fait les plans de Cadillac. L'architecte du château, celui qui fut proposé par Henri IV à d'Epernon (1) ne peut être que PIERRE SOUFFRON,

(1) Voir page 4.

architecte général pour le roy en duchey d'Albretz et terres de l'ancien domaine et couronne de France; « *ingénieur et architecte des bastimants de Navarre et conduisant le bastiment de Cadillac* », comme le désignent les Trésoriers généraux de France.

Pierre Souffron avait sous ses ordres d'autres architectes, notamment, en 1600, Bernard Despesche, auscitain comme lui, qui mourut le 3 juillet 1602 et fut remplacé par Louis Coutereau et Pierre Ardouin. Bonnassies, procureur d'office, paya à Souffron, pour le duc d'Epernon, « puis le moys de juing mil six cens nonante neuf » 7,770 écus en 36 paiements, c'est-à-dire que les premiers paiements avaient été faits à Souffron avant la pose de la première pierre (1).

PEINTRES

Le nom de Sébastien Bourdon, peintre, que j'espérais rencontrer dans les marchés, faits en 1630, avec les peintres des chapelles, des tableaux des cheminées, mais surtout avec ceux des plafonds des appartements (2), s'est jusqu'à ce jour dérobé à mes recherches. Il est vrai que je crois avoir retrouvé le portrait que Pierre Mignard fit de Bernard, 2ᵉ duc d'Epernon, en 1659, découverte intéressante à plusieurs points de vue. Ce portrait, étant, d'après son biographe (3), le premier qu'il exécuta en France, donnerait le caractère du talent de ce grand artiste à son retour d'Italie.

SCULPTEURS

La lettre fort intéressante de M. Bonnaire au Maire de Cadillac (4) m'avait fait espérer trouver les noms des sculp-

(1) Voir *Pièces justif.* — **1699,** août 4, « Chasteau comancé à bastir. »
(2) Voir plus loin : *Les artistes et artisans,* etc., au nom Sébastien Bourdon.
(3) Voir page 45 et abbé de Monville, *La vie de P. Mignard, loc. cit.,* p. 66.
(4) Voir *Pièces justif.* — **1857,** mai 13, Lettre de M. Bonnaire au Maire de Cadillac.

teurs lorrains JEAN et JOSEPH RICHIER, descendants du célèbre LIGIER RICHIER, au bas de quelques marchés de sculpture, cheminées ou fontaines. Il n'en a rien été et les curieux documents qu'on peut lire aux pièces justificatives sont encore aujourd'hui inexpliqués.

Depuis 1880, j'ai inutilement cherché la trace artistique de Girardon. Je croyais et je crois encore qu'il a dû être plus ou moins attaché au service du 2ᵉ duc d'Epernon. Mais si le résultat a été négatif pour ces grands sculpteurs, j'ai été assez heureux pour faire connaître un artiste gascon ignoré dont il va être question dans la notice qui suit : *La colonne funéraire de Henri III*.

TAPISSIERS

Les conclusions de mon travail sur *La Manufacture de tapisseries de Cadillac* ne seront pas modifiées, mais elles seront complétées par des documents qui établissent que *La Manufacture de Cadillac* ou, pour mieux dire celle du duc d'Epernon, devint une manufacture bordelaise. En effet, Henri de Béthune, archevêque de Bordeaux, commandait, à CLAUDE DE LAPIERRE, de 1654 à 1661 (1), diverses suites de tapisseries représentant des « bocages et païsages » avecq des bordures à grisailles », pour l'archevêché et pour son château de Lormont. CLAUDE DE LAPIERRE était alors établi à Bordeaux, « *à la Manufacteure* », paroisse Sainte-Croix, où il exécutait des travaux de son art.

(1) Voir *Pièces justif.* — **1655**, juin 15. — **1660**, octobre 4, Marché avec Claude de Lapierre.

Extrait des Mémoires de la Société Archéologique de Bordeaux, tome X.

13,695. — Vᵉ Cadoret, impr.

COLONNE FUNÉRAIRE DE HENRI III A ST-DENIS
SCULPTÉE PAR JEAN PAGEOT, DE 1633 A 1635.

LES
ARTISTES DU DUC D'ÉPERNON[1]

Par Ch. BRAQUEHAYE

I

Jehan PAGEOT, sculpteur.

La colonne funéraire de Henri III à Saint-Denis.

Mémoire lu à la Sorbonne en 1886 (Réunion des Sociétés Savantes).

La plus douce satisfaction, que fournissent les recherches sur l'histoire des Beaux-Arts, est assurément donnée par la découverte de documents permettant de faire connaître le nom d'un artiste français inconnu et de prouver l'existence des œuvres remarquables qui lui sont dues. Aujourd'hui j'ai la bonne fortune de pouvoir établir qu'un sculpteur de Cadillac, c'est-à-dire qu'un artiste girondin, dont la modestie égalait le talent, a exécuté un monument important attribué à l'un des plus célèbres sculpteurs du roi Louis XIII. Je veux parler de la colonne funéraire, surmontée d'un vase contenant le cœur de Henri III, provenant de l'église de Saint-Cloud et attribuée à Barthélemy Prieur.

Cette colonne fut érigée par le duc d'Epernon et exécutée

[1] *Réunion des Sociétés des Beaux-Arts des départements à la Sorbonne ;* Paris Plon et Cie, 1886, p. 462.

dans son château de Cadillac par le sculpteur Jean PAGEOT, l'aîné, du 13 octobre 1633 au 30 novembre 1635.

« M^tre Jehan PAGEOT, dit l'aîné, bourgeois de Cadillac », était fils de Girard PAGEOT, maître peintre, paroisse Saint-Siméon, à Bordeaux, qui signa comme témoin au testament de Marie de Foix-Candale, sœur de l'évêque d'Aire, le 1^er août 1598. Girard PAGEOT, qui était alors le peintre de la famille de Foix (1), devint celui du duc d'Epernon et entreprit les travaux de peinture décorative de son château, notamment ceux des cheminées des salles hautes et basses, le 27 juin 1606 (2). Il eut quatre fils : Jean, sculpteur, puis Jean, Jean-Baptiste et Gabriel, peintres. Tous prirent part aux travaux du duc, s'allièrent aux meilleures familles du pays et eurent une nombreuse lignée. Girard fut fait bourgeois par lettres du 10 décembre 1620, titre qu'ont porté tous ses descendants. Il mourut le 20 avril 1623 et fut enterré dans la collégiale Saint-Blaise. La plus grande partie des décorations peintes dans le château de Cadillac ont été exécutées sous sa direction et probablement par ses enfants.

Jehan PAGEOT, maître sculpteur, est né à Bordeaux, paroisse Saint-Siméon, en 1595. Il fut parrain, le 18 mai 1608, de l'un des fils de Louis Coutereau, maître maçon et architecte du duc d'Epernon ; il épousa, en 1617, Bertrande Verneuilh, qui lui donna neuf enfants, — dont l'un « autre Jehan Pageot esculteur », né le 26 juin 1639 (3) — et mourut à Omet, le 4 juillet 1668. Son corps fut porté dans l'église Saint-Blaise de Cadillac où était la sépulture de sa famille (4).

J'ai indiqué dans mes notes, lues en 1884, le nom de Jehan PAGEOT (5) mais j'ignorais ses œuvres. La colonne

(1) Voir *Pièces justif.* — **1598,** août 1 et 3.
(2) Voir *Pièces justif.* — **1606,** juin 27, Marché avec Girard Pageot.
(3) Ce Jean Pageot signait avec son père, le 27 juin 1663, au testament de la V^e Carcaut, habitante comme lui de la paroisse d'Omet, près Cadillac.
(4) Voir *Pièces justif.* aux dates indiquées.
(5) *Réunions des Sociétés des Beaux-Arts, loc. cit.,* 1884, p. 187.

funéraire de Henri III prouve qu'il fut un ornemaniste de grand talent, et qu'il mérite d'être connu.

Jean PAGEOT fut probablement l'élève de Jean LANGLOIS, de LEROY ou de LEFEBVRE, peut-être de Pierre BIARD, sculpteurs du duc d'Epernon, et de GILLES DE LA TOUCHE, son architecte (1). Il fut élevé au château, ainsi que semble le prouver la généalogie des PAGEOT. C'est donc un artiste absolument local.

Le monument royal dont j'ai trouvé le marché permettra de lui assigner une place honorable dans l'histoire de l'art, et démontrera que si beaucoup de remarquables monuments ont été exécutés dans les provinces par des artistes de la capitale, il est aussi de belles œuvres, admirées dans la capitale, dues à des artistes provinciaux.

Une particularité historique peu connue est celle qui a trait aux funérailles de Henri III. Tous les historiens donnent de nombreux détails sur son assassinat, de longues dissertations sur les attaches de Jacques Clément avec la Ligue, mais ils négligent généralement de rappeler que le corps du roi fut transféré, à Saint-Denis, dans des conditions spéciales.

Si ces faits eussent été clairement établis, il est probable qu'on aurait signalé que, plus tard, un monument funéraire lui avait été érigé par son ancien favori et fidèle serviteur Jean-Louis de la Vallette, duc d'Epernon. Si l'on n'eût pas inconsidérément englobé dans les mêmes souvenirs de réprobation le roi et le duc, on eût peut-être conservé le nom d'un artiste français, absolument inconnu aujourd'hui, dont une œuvre importante est attribuée à un célèbre sculpteur du roi.

Voici ce qu'on lit dans le Musée des Monuments français (2) :

(1) Voir plus loin : *Les artistes et artisans employés par les ducs d'Épernon à Cadillac. Notices biographiques*, loc. cit.

(2) Alex. Lenoir, *Musée des Monuments français*, Paris, an X (1802), t. III, p. 92.

« N° 456. DE SAINT-CLOUD.

» Une colonne torse, en marbre campan isabelle, d'or-
» dre composite, ornée de feuilles de lierre, de palmes et de
» chiffres enlacés, représentant par leur milieu une H,
» haute de neuf pieds, exécutée par Barthélemy PRIEUR,
» dans un seul bloc, et érigée à Henri III par Charles
» BENOISE, son secrétaire particulier, qui l'avait fait éle-
» ver dans l'église paroissiale de Saint-Cloud, où l'on
» avait déposé le cœur de ce prince en mémoire de son
» assassinat par Jacques Clément, le 2 août 1589. Le vase
» qui contenait ce cœur a été détruit entièrement..... Ce
» monument, d'un travail soigné, et dont l'exécution
» présente de grandes difficultés vaincues, avait été
» vendu avec le domaine qui le renfermait; j'ai cru
» devoir l'acquérir, non-seulement comme objet précieux
» sous le rapport de l'art, mais principalement comme
» objet indispensablement nécessaire à la collection que
» j'ai formée. »

Mon vénéré maître, M. Albert Lenoir, auquel j'avais demandé des renseignements lorsque j'eus trouvé le marché concernant le monument, me fournit ceux-ci :

« Mon père, à l'époque de la première révolution, acheta
» cette colonne d'un habitant de Saint-Cloud qui l'avait
» recueillie lors de la destruction de l'église. Elle est au-
» jourd'hui à Saint-Denis, avec les monuments royaux.
» Elle est en marbre campan isabelle, de forme torse et
» couverte de palmes, de chiffres et de fleurs de lys du
» plus beau travail. Elle est attribuée à Barthélemy PRIEUR.
» Mon père la fit placer dans son musée et, l'ayant acquise
» de sa bourse, en fit présent au roi Louis XVIII. Elle est
» gravée dans son ouvrage..... M. PERCIER en fit le dessin,
» et, je crois, la gravure...... mon père ignorant qu'elle
» était due à la commande du duc d'Epernon.... en attribua
» la dépense à Charles Benoise, secrétaire particulier de
» Henri III. »

Alexandre Lenoir n'ayant pas pu établir le nom du sculpteur, ni celui du donateur d'après une pièce authentique, sauva d'abord cette belle œuvre d'art d'une destruction imminente, et répéta, d'après Piganiol de la Force (1), les erreurs commises par cet auteur.

Le marché, qui établit les noms de Jean Pageot et de d'Epernon, au lieu de ceux de Barthélemy Prieur et de Charles Benoise, fut passé le 13 octobre 1633, par devant M^{tre} Capdaurat, notaire royal à Cadillac. Il porte que :

« A este presant en sa personne Jehan Pageot sculpteur
» bourgeois et habitant de la presante ville lequel de son
» bon gre et vollonte a entreprins promet et a promis par
» ces presantes a Tres Hault et Illustre Seigneur Messire
» Jehan Louis de La Vallette..... a ce presant et acceptant
» scavoir est de faire une collonne de marbre avecq son
» pie d'estal et surhausser le tout de la haulteur de quinze
» pieds et demy ou seront les armes du Roy en deux
» endroitz a droict et a gauche au hault et en bas celles de
» Monseigneur aussy a droict et a gauche avec la verge (?)
» torse accompagnee de son chapitau et le vase au dessus
» ou sera le cueur du dict seigneur Roy et autour les
» ouvrages et eppitaffes necessaires et le tout suivant le
» desain que ledict Pageot en a dresse et faict voir et par-
» raffer a Monseigneur et pour cest effect fournir toutes
» choses necessaires sans que Monseigneur soit tenu y
» fournir que le marbre seulement laquelle besogne ledict
» Pageot sera tenu avoir aussy bien et duhement faicte
» et parfaicte et preste a pozer dans dix huict moys pro-
» chaings a compter d'aujourd'huy. »

Cet ouvrage fut payé « la somme de deux mil cent
» livres (2) sur et en desduction desquels Monseigneur
» en a faict livrer au dict Pageot par le sieur Chenu la
» somme de cent livres tournoizes en bonnes especes

(1) Voir page 72.
(2) Voir *Pièces justif.* — **1633**, octobre 13, et **1635**, novembre 30, Marché avec Jean Pageot et quittance finale.

» dont il s'est contempte et les deux mil livres restants
» Monseigneur a promis les faire payer et livrer audict
» Pageot a mezure qu'il travailhera a ladicte besongne
» et fur de besongne fur de payemant.... »

La dernière quittance est ainsi conçue :

« Aujourd'huy trentiesme du moys de novembre mil six
» cens trente cinq..... a este presant Jehan Pageot scul-
» teur bourgeois et habitant de la presante ville lequel a
» declaire et confesse avoir receu par plusieurs et diverses
» foys du Sieur Martin de Chenu ageant de Monseigneur
» le duc d'Espernon..... la somme de deux mil cent livres
» tournoises..... pour le marche faict entre Monseigneur
» et ledict Pageot pour la collonne de marbre que ledict
» Pageot avait entreprins et que a maintenant parache-
» vee de faire de laquelle somme totale de deux mil cent
» livres tournoizes ledict Pageot s'est contempte et en a
» teneu et tient quitte tant Monseigneur que ledict sieur
» Chenu et tous autres..... »

Ces documents sont corroborés par Girard, qui parle ainsi des travaux que le duc d'Epernon fit exécuter à Saint-Cloud :

« Parmi ce grand nombre d'affaires, et de telle impor-
» tance, dit-il, le duc n'oublioit pas ses devoirs particuliers.
» Un des plus chers qu'il eût, étoit celui de témoigner sa
» gratitude à Henri III, son bienfacteur. Après sa mort,
» ayant accompagné son corps à Compiegne, le malheur
» des guerres, et la confusion des affaires, n'avoient pu
» permettre qu'on lui rendît les honneurs de la sépulture.
» La Reine ayant voulu commencer sa régence par ceux
» qui étoient dus au feu Roy, il la supplia d'agréer qu'il
» prît la même occasion pour faire mettre au Tombeau le
» Roy Henri III, puisque Sa Majesté faisant un office digne
» de sa piété, n'augmentoit presque point les dépenses
» qu'elle avoit résolu de faire. La Reine se rendit facile à
» cette prière, et le Duc accompagné d'un fort grand
» nombre de Noblesse, alla prendre le Corps pour le con-

» duire à Saint-Denis, où il fut mis au Tombeau de ses
» ancestres. Ce n'est pas néanmoins le seul témoignage
» que le Duc lui rendit de sa gratitude ; la mémoire de ses
» bienfaits étoit tellement gravée dans son cœur, qu'il ne
» la perdit qu'avec la vie. Peu de temps avant sa mort, il
» fit porter et poser dans l'église de Saint-Clou, une
» Colomne de marbre qu'on peut mettre au nombre des
» belles pièces d'architecture qui se soient faites de nos
» jours. Il eut le soin de la faire faire dans sa maison, et
» presqu'en sa présence ; son dessein étoit de fonder une
» rente de mille livres pour le service de la Chapelle où
» elle est posée; (laquelle fut aussi ornée de belles peintures
» et pavée de marbre à ses dépens) ; mais quelques diffi-
» cultez qui se rencontrèrent pour faire avec sûreté cette
» Fondation, n'ayant pu être surmontées, avant sa mort,
» la chose demeura imparfaite à son grand regret (1). »

Il est donc clairement établi que c'est d'Epernon et non Benoise qui érigea la colonne funéraire qu'on peut encore admirer à Saint-Denis, et le nom du sculpteur est parfaitement indiqué par le marché Jean PAGEOT.

Comme je l'avançais au commencement de cette notice, c'est parce que les conditions spéciales, dans lesquelles s'accomplirent les funérailles de Henri III, sont peu connues, qu'on a oublié les noms de ceux qui y ont procédé avec un respect qui les honore. D'Epernon donna en cette occasion une nouvelle preuve de cette fidélité à sa parole qui était proverbiale. Qualité si rare en tous les temps que, malgré toutes les fautes dont on a chargé son nom, l'on est saisi d'admiration devant cette noble et grande figure de d'Epernon qui, l'orgueil brisé par la haine implacable de Richelieu, voyant toute sa famille anéantie, mais ne se courbant que devant Dieu, seul au milieu du mépris de tout un peuple, rendait un public et respectueux hommage aux cendres de son bienfaiteur.

(1) Girard, *La Vie du duc d'Espernon,* Amsterdam, 1736, t. II, p. 365.

Il reste à expliquer la présence de l'épitaphe portant le nom de Benoise, datée de 1594, sur la colonne élevée après 1635 par d'Epernon. Les notes suivantes établiront clairement que deux monuments au moins furent élevés *au cœur de Henri III,* qu'un seul a été conservé et que l'inscription qui l'accompagne provient de l'autre cénotaphe.

Piganiol de la Force a certainement été la cause de l'erreur d'Alexandre Lenoir. Celui-ci a copié celui-là. C'est évident, car ils donnent tous deux l'inscription en supprimant un vers, le nom de Benoise, le titre et la dédicace à son bienfaiteur.

Piganiol dit : « Dans cette église (de Saint-Cloud), il y a
» aussi une chapelle toute incrustée de marbre, dans
» laquelle repose le cœur du roi Henri III. Ce fut Charles
» Benoise, secrétaire du cabinet de ce prince, qui fit élever
» ce monument à sa mémoire, et qui laissa à la postérité
» ce rare exemple du fidèle et personnel attachement qu'il
» avait pour son maître. Dans cette chapelle est une ins-
» cription en lettres d'or :

> » *Adsta, viator ; et dole regum vicem.*
> » *Cor regis isto conditur sub marmore.*
> » *Qui jura Gallis, jura Sarmatis dedit.*
> » *Tectus cucullo hunc sustulit sicarius.*
> » *Abi, viator ; et dole regum vicem* (1). »

Il est facile de rétablir les faits à l'aide du document suivant. C'est un extrait de l'*Itinerarium Belgico-Gallicum* d'Abraham Gölnitz, qui écrivait ses voyages en mars 1631.

« Il y a un autre monument que l'on voit dans le chœur
» du temple, à droite, en marbre ; c'est le repositoire du
» cœur de Henri III. Au sommet sont deux couronnes
» avec l'inscription : *Manet ultima cœlo;* car les deux cou-
» ronnes signifient Gaule et Pologne, dont il fut roi, mais

(1) Piganiol de la Force, *Descript. hist. de la ville de Paris et de ses environs;* Paris, 1765, tome IX, p. 49.

» la dernière sera donnée dans le ciel, c'est-à-dire dans le
» troisième règne, s'il y est élevé. L'épitaphe elle-même
» est ainsi :

D. O. M.

» *A l'éternelle mémoire de Henri III, roi de France et de Pologne.*

» Arrête-toi, voyageur, et plains le sort des Rois,
» C'est le cœur d'un roi qui est enfermé sous ce marbre,
» Il donna des lois aux Gaulois et aux Sarmates ;
» Un sicaire, vêtu d'un capuchon de moine, l'a mis ici.
» Va-t-en, voyageur, et plains le sort des Rois.

» Que ce que tu lui auras souhaité t'arrive.

» *C. Benoise, secrétaire du roi et maître des requêtes, à son maître très bienfaisant et très méritant, l'a posé l'an* 1594 (1). »

Ce texte établit clairement que l'épitaphe fut placée en 1594, par Benoise, ainsi qu'un monument de marbre, surmonté de deux couronnes, aujourd'hui disparu, et que l'un et l'autre existaient encore à droite du chœur de l'église de Saint-Cloud, en 1631, puisque Gölnitz les a vus et décrits à cette époque, c'est-à-dire quatre ans avant l'érection de la colonne funéraire.

Ch. Benoise, confident de Henri III, fut le premier secrétaire du Cabinet du Roi. « Monsieur Benoise, en la per-
» sonne duquel ces charges ont commencé, dit Fauvelet
» du Toc, n'avoit que cette qualité (Clerc de la Chambre,
» *Clerici Palatini*), quand il vint au service du roy
» Henry III, qui depuis, en considération de ses services,
» lui donna celle de Secrétaire du Cabinet ; et par la part
» qu'il eut en sa confidence et en ses bonnes grâces, il mit
» cette charge au poinct où elle a esté depuis (2). »

Benoise remplit dignement tous ses devoirs de recon-

(1) Voir *Pièces justif.* — **1655,** Abraham Gölnitz, *Itinerarium Belgico-Gallicum,* loc. cit., n° 3.

(2) Fauvelet du Toc, *Histoire des Secrétaires d'Estat,* Paris, 1668, p. 9.

naissance envers son bienfaiteur. Dupleix fournit à cet égard des détails très circonstanciés :

« *Devoir de Benoise envers le corps de son maistre.* —
» Le corps du roy défunct ne pouvant être encore inhumé
» à Sainct-Denys, qui tenoit pour la Ligue, fut porté à
» Compiègne. Le cœur et les entrailles furent enterrées
» par le soin de Benoise et d'un chappellain dans l'église
» de Saint-Cloud en un lieu secret; afin qu'après le départ
» de l'armée, qui commençoit à se séparer, la Ligue n'y
» exerçât quelque brutalité; en haine de ce qui avoit été
» fait à Blois aux corps du duc et du cardinal de Guise. »

« *Anniversaire par lui fondé.* — En MDXCIV, la Ligue
» estant esteinte par Henry le Grand, Benoise fonda un
» anniversaire en la même église de Sainct Cloud pour
» l'âme du roy son maistre, et y donna une chapelle com-
» plète. Il y fit mettre aussi un épitaphe pour honorer la
» mémoire de Sa Majesté, et obliger les passants à prier
» Dieu pour l'âme de ce grand monarque (1) ».

Mézeray enfin, quoique moins explicite, complète les renseignements qu'on peut désirer trouver sur Benoise et sur les devoirs qu'il rendit à Henri III. « On porta son
» corps à Sainct Cornille de Compiègne, où il reposa jus-
» qu'en l'an 1610, qu'il fut apporté à Sainct Denis avec
» celui de la Reyne sa mère qui estoit à Blois, pour accom-
» pagner la pompe funèbre de Henry le Grand. Tous deux
» furent mis dans le Mausolée des Valois. Benoise, Secré-
» taire du cabinet, fidelle serviteur, fit enterrer son cœur
» et ses entrailles dans un lieu secret de l'Église de Sainct
» Cloud, puis quand Henry IV eut donné la Paix à la
» France, il y fit mettre un Épitaphe que l'on voit encore,
» et luy fonda un anniversaire. » (2)

C'est le 23 juin 1610 qu'eurent lieu les funérailles de

(1) Scipion Dupleix, *Histoire de Henry III*, Paris, Cl. Sonnius, 1630, in-f°, p. 285.
(2) De Mézeray, *Extraict de l'histoire de France*, 1667, Paris, t. III, p. 1209.

Henri III et de Catherine de Médicis, car d'après Bassompierre le corps de Henri IV fut porté à Saint-Denis le 30 du même mois (1) et d'après Hardouin de Péréfixe, *huit jours après* celui de son prédécesseur (2).

Ce que les historiens ne disent pas, c'est que cette épitaphe si concise et « si pleine de profondeur et de sentiment », dit Groley (3), fut composée par le troyen Jean Passerat (4), l'un des auteurs de la célèbre *Satyre Ménippée* dont il fit presque toute la partie poétique.

Ce qu'il est important de remarquer c'est que les vers de Passerat, imprimés en 1606, ont dû être composés plus de trente ans avant l'érection de la colonne funéraire, puisque ce poète mourut le 4 septembre 1602, après une fort longue maladie, enfin que c'est Benoise qui a complété l'épitaphe en ajoutant :

« *Quod ei optaveris, tibi eveniat.* »

forçant ainsi le passant, comme le dit Dupleix, à prier Dieu pour l'âme de son roi.

Les œuvres de Passerat renferment deux inscriptions

(1) « **1610.** — Alors nous gardâmes le corps avesques le caperon en teste, et » le Roy vint en grand cérémonie jetter de l'eau bénite sur le corps du Roy son » père : et le lendemain on porta le corps à Nostre-Dame, le jour d'après à » Saint-Ladre, et de là à Saint-Denys et le subséquent (1ᵉʳ juillet) se fist le service » et l'oraison funèbre. (*Mem. de Bassompierre,* publ par le Mⁱˢ de Chantérac, Paris, 1878, t. I, p. 283).

(2) « Puis il (le corps de Henri IV) fut conduit à Saint-Denis où on l'inhuma » avec les cérémonies ordinaires, *huit jours après* celui de Henri III, son prédé- » cesseur ; car il faut savoir que le corps de Henri III était demeuré jusque-là » dans l'église Saint-Cornille de Compiègne, d'où le duc d'Epernon et Bellegarde, » grand écuyer, jadis ses favoris, l'amenèrent à Saint-Denis, et lui firent faire » ses funérailles, la bienséance désirant qu'il fût enterré avant son successeur.» » (Hardouin de Péréfixe, *Histoire de Henri IV,* Riom, 1808, p. 474).

Les funérailles de Henri III eurent donc lieu le 23 juin 1610.

(3) Groley *(Ephémérides de),* Paris, Durand, 1811, t. I, p. 241.

(4) Ian Passerat *(Recueil des œuvres poétiques de),* Paris, Cl. Morel, 1606, 2ᵉ partie, p. 202.

pour le cœur de Henri III (1), sous un même titre qui donnerait à penser que l'une d'elles au moins fut placée au *pont* de Saint-Cloud :

« *In cor Henrici III conditum marmoreo monumento ad pontem D. Cloudouæi.* »

Quoi qu'il en soit, la suite des faits semble clairement établir que l'inscription posée par Benoise est indiscutable ; que le monument qui la portait était appliqué contre la muraille de la chapelle funéraire, ou que tout au moins l'épitaphe y était incrustée. Il est probable même que l'encadrement de celle qu'on lit à Saint-Denis — deux anges debout s'appuyant sur un cartouche dont l'*œuf* en forme de cœur porte les vers latins — soit le même motif qui a originairement encadré l'inscription de Benoise. Ce bas-relief qui n'est pas sans mérite est assurément l'œuvre d'un statuaire habile antérieur à Louis XIII et peut-être à Henri IV.

Du reste, en 1768, l'abbé Bertoux confondait déjà l'hommage de d'Epernon avec celui du Secrétaire du Roi, car il écrivait : « Benoise est *le seul* qui ait donné des marques » de reconnaissance après la mort du roi, son maître. Il » lui a fait ériger un mausolée dans l'église de Saint- » Cloud, où il a fondé un service qui se célèbre tous les » ans, le premier jour d'août (2). »

(1) Voici la seconde :

« *Magnanimi Henrici cor marmore conditur isto,*
» *Occidit monachi quem scelerata manus,*
» *Non sinit hoc facinus Regni successor inultum :*
» *Principe quo pietas et redit alma fides.* »

(2) Bertoux (abbé), *Anecdotes françoises*, Paris, 1768, p. 493.— Avant de rappeler cette fondation, l'auteur rapporte, à la date de 1577, que Benoise ayant écrit un jour pour essayer sa plume : « trésorier de mon épargne » Henri III qui trouva ce billet, ajouta de sa main : « vous payerez au sieur Benoise 1,000 écus » et signa. Puis en réponse aux remerciments de son Secrétaire, il ajouta un zéro. Anecdote qui prouve sa bonté pour Benoise, mais aussi sa légèreté en matière de finances.

Enfin il est possible que la colonne funéraire conservée à Saint-Denis, quoique exécutée de 1633 à 1635, ait pu recevoir les vers que fit graver Benoise sans relater le nom du duc d'Epernon, quoique cette preuve de modestie étonnât chez ce noble personnage. Mais il est plus rationnel d'admettre que plusieurs inscriptions pompeuses et emphatiques, comme toutes celles de ce temps, ont été placées sur le monument. En effet le marché dit textuellement : « Une collonne de marbre avecq son pie d'estal... ou seront » les armes du Roy en deux endroitz a droict et a gauche, » avec la verge torse accompagnee de son chapitau et le » vase au deshus ou sera le cueur dudict seigneur roy et » *autour* les ouvrages *et eppitaffes necessaires*..... » Des sculptures et des inscriptions furent donc placées *autour* du vase et du piédestal. Malheureusement la colonne seule a été conservée, avec le texte de l'épitaphe de Passerat (1).

Voici la description de ce qui reste du monument dans la basilique de Saint-Denis.

La colonne funéraire de Henri III est placée dans le chœur, à gauche, contre le pilier qui est à l'extrémité des stalles et du tombeau de Robert le pieux. Le socle en pierre blanche est moderne ; ce n'est pas celui qui avait été refait au Musée sur les dessins de Alex. Lenoir.

La colonne est torse, en marbre Campan rouge ; le chapiteau composite, en marbre vert imitant le bronze ; un vase moderne, en métal, couronne le tout.

Dans la gorge du torse, est sculptée une branche rampante de lierre dont les feuillages ont peu de relief. La partie bombée est décorée de huit fleurs de lis et de six H couronnés dont les quatre inférieurs sont ornés de palmes et les deux supérieurs de branches de laurier.

Une inscription en lettres d'or, sur marbre noir, cordi-

(1) D'après Mézeray, elle était encore dans la chapelle le 10 février 1668, puisqu'il écrivait : Benoise « y fit mettre un épitaphe *qu'on y voit encore* » et que son histoire fut « achevée d'imprimer » à cette date.

forme, occupe le centre d'un cartouche supporté par deux figures d'anges. Ce bas-relief, carré, est en marbre blanc. Les anges, sculptés de la main d'un maître de l'école de Germain Pilon, ont une saillie qui permet aux formes de se dessiner nettement ; leurs mains sont posées l'une sur le dessus, l'autre sur le côté d'un cartouche peu important, présentant seulement deux volutes dans la partie supérieure et affectant lui-même la forme en cœur de l'inscription qui est ainsi conçue :

HENRICVS·III·FR\overline{A}C·REX·

OBIIT ANNO D·MDXIC·

Adsta viator et dole regum vicem.
isto (sic)
Cor regis conditum est sub marmore
Qui jura Gallis Sarmatis jura dedit
Tectus cucullo hunc sustulit sicarius
Abi viator et dole regum vicem.

Les lettres sont gravées et dorées ; la pointe du cœur est remplie par un lis à deux branches dont la fleur terminale de gauche est épanouie mais brisée, celle de droite est un bouton prêt à fleurir.

Les citoyens Joanny et Jullien, qui avaient entrepris la démolition de l'église de Saint-Cloud, en 1793, avaient laissé dans les décombres le monument à moitié brisé. La colonne appartenait au citoyen Jullien, architecte, à Suresnes, quand Alex. Lenoir l'acheta en 1799.

Il est donc clairement établi que ce monument cité chaque jour, par les *ciceroni* de Saint-Denis, comme l'un des travaux remarquables de Barthélemy Prieur, a été exécuté par Jean Pageot, qu'il est dû à la reconnaissance de d'Epernon et que, seule, l'épitaphe provient de Benoise.

Le duc resta à Paris de juillet 1630 à juin 1631. « Dans » ce grand loisir, dit Girard, le duc qui aimoit à bâtir, » n'avoit guère de divertissement plus agréable que celui

» d'aller voir les maisons de la ville et des environs, qui se
» bâtissoient avec cette magnificence que nous admirons
» dans ces superbes édifices (1). »

C'est alors qu'il vit, sans nul doute, l'état de délabrement de la chapelle funéraire de Saint-Cloud, qu'il la fit restaurer, qu'il songea à y placer l'œuvre qu'il voulait commander à Jean PAGEOT et aussi, je crois, cette fameuse suite de tapisserie, de 116 aunes de cours, dite *Histoire de Henri III* (2), qu'il fit exécuter à Cadillac, peu après son retour, de 1632 à 1637, par Claude de Lapierre, tapissier parisien (3).

Quant aux particularités historiques concernant les funérailles de Henri III :

C'est d'Epernon qui, lorsqu'il refusa de servir Henri IV protestant, « avant que de faire son entière retraite, voulut
» accompagner le corps du Roy, son bienfaiteur, à Com-
» piègne, où il fut mené avec peu de cérémonie, les
» discordes du temps n'ayant pas permis qu'on lui en fît
» de plus grandes (4). »

C'est d'Epernon qui, avec Bellegarde, grand écuyer, fit faire les funérailles de Henri III, et fit transporter de Compiègne à Saint-Denis le corps qui, depuis 1589, reposait dans l'église Saint-Cornille. Cette cérémonie eut lieu le 23 juin 1610, huit jours avant que Henri IV reposât à Saint-Denis, « la bienséance désirant qu'il fût enterré avant
» son successeur (5). »

(1) Girard, *Vie du duc d'Epernon*, loc. cit., t. IV, p. 12.
(2) Il était d'usage de placer des tapisseries dans les églises. Les cathédrales de Paris, de Reims, de Bordeaux, etc., recevaient à cette époque des dons de cette nature. Il est présumable que les enrichissements « de peintures » dont d'Epernon orna la chapelle funéraire de son roi, d'après Girard, furent les tapisseries de l'*Histoire de Henri III*.
(3) Claude de Lapierre fut le chef de l'atelier du duc d'Epernon dit *Manufacture de Cadillac*. Il se fixa à Bordeaux et y mourut, le 28 juin 1660, dans l'*Hôpital des Métiers*, après y avoir organisé une fabrique de Tapisseries de haute lisse et de Bergame.
(4) Girard, *loc. cit.*, t. II, p. 326.
(5) Hardouin de Péréfixe, *Hist. de Henry IV*, loc. cit., p. 474.

C'est d'Epernon qui, après avoir vu, en 1630, l'état de délabrement de la chapelle royale de Saint-Cloud, et du cénotaphe élevé par Benoise, répara l'église, la décora de carrelages, de marbres, de peintures ou de tapisseries et dressa, vers la fin de sa vie, ce monument funéraire, exécuté de 1633 à 1635, qui témoigne de la sincérité et de la durée de sa reconnaissance pour son bienfaiteur, et permet aujourd'hui d'inscrire dans la liste des artistes français, contemporains de Louis XIII, le nom du sculpteur gascon « Jehan PAGEOT. »

Décembre 1885.

NOTA. — Plusieurs documents curieux, concernant la colonne funéraire de Henri III, ont été publiés récemment dans l'*Inventaire général des Richesses d'Art de la France* (1) ; je ne les connais que bien tard ; heureusement ils ne font que corroborer les renseignements fournis par M. Albert Lenoir.

C'est le 22 août 1798, que son père, Alexandre Lenoir, proposa au Ministre de l'Intérieur l'achat du monument qui gisait alors dans les décombres de l'église de Saint-Cloud. Le 30 novembre suivant, le Ministre faisait parvenir sa demande à la Commission de conservation, qui décida, le 1er décembre, qu'il n'y avait pas lieu de recommander l'acquisition. Le 11 février 1799, Alexandre Lenoir achetait, à Suresnes, où elle avait été transportée, la « colonne provenant de la ci-devant église de Saint-Cloud, érigée à Henri III » et « un bas-relief en albâtre de Germain Pilon, composé de deux figures et de » son inscription en marbre noir, provenant du même monument ». Il paya l'un et l'autre de ses deniers : 350 fr. la colonne et 90 fr. le bas-relief. C'est tout ce qu'il sauva. « Le socle en marbre noir et blanc de Flandre, et deux » armoiries, dont l'une, celle de France et l'autre de Pologne, exécutées en » marbre Campan verd » étaient trop dégradés pour être conservés. Ils furent perdus pour l'art ainsi que le vase et les inscriptions placées par d'Epernon.

Alexandre Lenoir offrit ce monument à Louis XVIII lorsqu'il fut nommé administrateur des monuments de l'église Royale de Saint-Denis et qu'on y transporta le Musée.

(1) *Archives du Musée des Monuments français*, 1re partie, p. 115 à 118 et 2e partie, p. 363 et 364.

II

CLAUDE DE LAPIERRE, tapissier, auteur de la tenture :

Histoire de Henri III (1).

La manufacture de tapisseries de Cadillac-sur-Garonne (Gironde).

L'histoire de la tapisserie sous les règnes de Henry IV et de Louis XIII est encore peu connue malgré les recherches des écrivains les plus compétents. On sait bien que d'habiles tapissiers ont été formés dans les manufactures qu'Henry IV installa à Paris, sous la direction de Laurent en 1597, de Laurent et Dubourg en 1603, de Marc de Comans et de François de la Planche en 1607, et que, sous Louis XIII, le sieur de Fourcy procéda le 20 juin et le 2 juillet 1630 à la réception et à l'installation aux Gobelins de Charles de Comans et de Raphaël de la Planche (2). Mais on ignore les noms des tapissiers qui se formèrent à leurs écoles, on ne sait pas ce que devinrent ces artistes.

Les lettres patentes de janvier 1607 portent qu'après avoir satisfait à leurs engagements, les maîtres et les compagnons avaient droit d'ouvrir boutique sans faire chefs-d'œuvre, sans payer de droits sur les étoffes et qu'ils étaient exempts de la taille. Or, comme le roi fournissait tous les trois ans soixante-cinq apprentis, « tous Français », il est certain que de nombreux maîtres formés dans ces ateliers ont dû s'établir dans les provinces (3). Cependant, à part

(1) *Réunion des Sociétés des Beaux-Arts des départements à la Sorbonne* Paris, Plon et Cie, 1886, p. 482.

(2) La Manufacture royale des meubles de la Couronne ne fut fondée qu'en 1662

(3) Lacordaire, *Notice historique sur les Manufactures impériales des Tapisserie des Gobelins et de Tapis de la Savonnerie*, 1855, pag. 23 et suiv.

— 82 —

Lille, Reims, Aubusson, Felletin, Amiens et peut-être Tours, dont les manufactures sont citées, on possède peu de renseignements sur les travaux exécutés hors de Paris pendant la première moitié du xvii° siècle.

Des tentures portant des noms de villes ou des monogrammes d'artistes figurent cependant dans les musées et dans les collections particulières, mais ces curieuses marques restent le plus souvent muettes, car les preuves concernant leur fabrication sont fort rares.

Il en était ainsi pour la manufacture de Cadillac-sur-Garonne à laquelle M. Lacordaire attribuait, sur la foi de l'inventaire du Mobilier de la Couronne, l'importante tenture qui y est inscrite, depuis le règne de Louis XIV, sous le nom de *Histoire de Henri III* (1).

D'autres auteurs indiquaient cette curieuse suite comme fabriquée à Tours (2) et même, suivant l'un d'eux, comme exécutée sur les dessins de Lerambert. Ils citaient : *La bataille de Saint-Denis et la bataille de Jarnac,* tapisseries conservées au musée de Cluny sous les n°⁸ 6332 et 6334 du catalogue, comme ayant appartenu à l'*Histoire de Henri III* (3).

Enfin une troisième pièce, plus remarquable, représentant aussi la *Bataille de Jarnac,* se voit dans la belle collection d'un amateur des plus éclairés, M. le baron Jérôme Pichon. Elle porte le monogramme D. L. P. tissé sur la bordure, mais aucune certitude n'existait sur le nom de son auteur et sur le lieu de sa fabrication. En somme, on n'avait aucun document sur la manufacture de Cadillac, et nous écrivions, après bien d'autres, en 1884 : « Rien n'établit

(1) Lacordaire, *loc. cit.*, p. 22.

(2) *Notice historique sur les Manufactures royales des Gobelins et de Tapis de la Savonnerie. Catalogue des tapisseries exposées et de celles qui ont été brûlées le 25 mai 1871.* Paris, p. 17, sans nom d'auteur. — Jacquemart, *Histoire du mobilier;* Paris, 1876, Hachette et C¹ᵉ, p. 131.

(3) *Notice historique, etc., loc. cit.*, p. 18.— Jacquemart, *Hist. du Mobilier, loc. cit.*, p. 131.— Guiffrey, *Histoire de la Tapisserie;* Tours, 1886, Mame et fils, p. 261.

» sûrement l'existence, à Cadillac, d'une fabrique de tapis-
» series » (1).

Les documents qui vont suivre combleront cette lacune et prouveront que de 1632 à 1637, Claude de Lapierre, Maître tapissier de Paris, exécuta avec huit *garçons* qu'il avait amenés de la capitale, une suite de 22 pièces de l'*Histoire de Henri III,* pour le duc d'Epernon, dans son château de Cadillac c'est-à-dire dans la Manufacture de tapisseries de Cadillac. L'une de ces pièces, la seule connue, porte, en effet, dans sa large et riche bordure, non seulement les armoiries de Jean-Louis de la Vallette, mais : D. L. P., monogramme de *Claude de La Pierre.* C'est celle qui appartient à M. le baron Pichon.

Ce qui est à peu près aussi certain, c'est que les tentures du Musée de Cluny, n°s 6332 et 6334, ont été exécutées sous les ordres du même Maître tapissier, vers 1660, non pas à Cadillac, mais dans la Manufacture de tapisseries de Bordeaux, dont on n'a pas même soupçonné l'existence jusqu'à ce jour et sur laquelle nous préparons un travail.

Les deux pièces du Musée de Cluny portent les armes des d'Astarac de Fontrailles(2) c'est-à-dire de Paule d'Astarac de Fontrailles, femme de Louis-Félix, marquis de la Vallette qui mourut sans enfants, le 9 février 1695 (3).

Avant 1639, Claude de Lapierre s'était établi à Bordeaux, où il fut reçu bourgeois le 24 juillet 1655. Il fit à cette époque de nombreux travaux, notamment ceux que l'archevêque

(1) *Réunion des Sociétés des Beaux-Arts, à la Sorbonne, loc. cit.,* 1884, p. 191.
— Guiffrey, *Hist. de la Tapisserie, loc. cit.,* p. 261.

(2) Du Sommerard, *Catalogue du Musée des Thermes et de l'hôtel de Cluny, loc. cit.,* p. 380.

(3) Il était fils de Jean-Louis de Nogaret, surnommé le Chevalier de la Vallette, enfant naturel de Jean-Louis, premier duc d'Epernon. Celui-ci lui légua, en 1637, *la galère Espernonienne* et le deuxième duc, Bernard, en 1661, « la maison, terre et seigneurie de Caulmont.... le marquisat de la Vallette, terres et seigneuries de Pompiac et Audesfialle. » Voir *Pièces justif.* — **1637**, octobre, 31. — **1661**, juillet 18, Testament de Bernard de Nogaret, de Foix, de la Vallette, duc d'Epernon.

de Bordeaux, Henri de Béthune, lui commanda pour son palais archiépiscopal et son château de Lormont (1). Le 10 septembre 1658, il fut nommé Hospitalier de l'hôpital des Métiers, dit *La Manufacture*, où il mourut le 28 juin 1660 (2), après avoir installé, comme Pierre du Pont et Simon Lourdet à la Savonnerie, une importante fabrique de tapis de Turquie, de tapisseries de haute lisse et surtout de Bergame (3), dont les nombreux produits se vendaient aux foires de Bordeaux et même à celles de Beaucaire.

Claude de Lapierre dut faire exécuter alors, par ses garçons et par ses apprentis, des copies de l'*Histoire de Henri III*, et les descendants de d'Epernon, son protecteur, s'adressèrent sûrement à lui, qui possédait les *cartons*, lorsqu'ils voulurent s'en procurer un exemplaire. Du reste, les pièces du Musée de Cluny, de beaucoup inférieures à celles que possède M. le baron Jérôme Pichon, témoignent de l'inexpérience des tapissiers qu'il employait alors dans cette fabrique *industrielle*.

Ce qu'il importe d'établir aujourd'hui, ce sont l'importance et les travaux de la Manufacture de Cadillac, mais avant de donner le texte des marchés et des « arretz de » comptes » du duc Jean-Louis avec Claude de Lapierre, peut-être sera-t-il bon de remonter un peu en arrière et de fournir quelques notes sur les tentures employées dans

(1) Voir *Pièces justif.* — **1655,** juin 15 et **1660,** octobre 4.
(2) Voir *Pièces justif.* — **1660,** juin 28, acte de décès.
(3) Tapisserie de Bergame ne veut pas dire tapisserie fabriquée à Bergame, comme tant de dictionnaires et même tant de livres d'art l'impriment chaque jour, mais bien, tapisseries communes dites de Bergame, genre Bergame, exécutées par le *bergamier;* comme on nommait tapis de Turquie des tapis exécutés à Paris, à Felletin ou à Bordeaux. On lit à chaque page des registres de l'hôpital de la Manufacture ; « le tapissier de *Verganne,* de ou en Bergame, les » ouvrières du Bergame, le bergamier, la boutique du bergamier, les tapis, les » tapisseries de Bergame faites dans l'hôpital, les métiers de Bergame, le pro- » venu du Bergame, travailler en Bergame, teinture nécessaire au Bergame, » filet pour le Bergame, garçons qui travaillent au Bergame... ayant accoustumé » de faire chaque jour pendant l'hiver deux aunes de Bergame et pendant l'esté « deux aunes et demie, etc. »

ses châteaux et les noms des « maistres tappissiers de
» Monseigneur ».

LES TAPISSERIES DES CHATEAUX DU DUC D'EPERNON

La royale demeure que le puissant favori fit construire
à Cadillac renfermait, sinon des chefs d'œuvre de l'art,
tout au moins un grand nombre de travaux artistiques
des plus recommandables. La statue de bronze, *La
Renommée,* couronnant le mausolée qui fut posé, vers
1606, dans sa chapelle funéraire, aujourd'hui placée au
milieu de la salle de la Sculpture de la Renaissance au
Musée du Louvre, parallèlement au *Mercure* célèbre de
Jean de Bologne, est une preuve frappante et bien connue
du talent réél de Pierre Biard, auteur du mausolée de
Marguerite de Foix et du duc d'Epernon. Les très remarquables cheminées qu'on voit encore dans les salles du
château prouvent que l'ornemaniste Jean Langlois, qui a
sculpté celles du côté Est, en 1605, était un artiste de
grande valeur. Les tapisseries qui décoraient les appartements, étincelantes d'or comme les plafonds, les lambris
et les portes, ne le cédaient pas aux meubles dont la
richesse extrême excitait l'enthousiasme des chroniqueurs.
Il est donc présumable qu'elles égalaient, au point de
vue de l'art, les autres œuvres que le duc faisait exécuter
à la même époque, sous la direction de son architecte,
Gilles de la Touche qui avait succédé à Pierre Souffron.

Ce n'est pas ici que l'on peut même esquisser la biographie du jeune Caumont devenu le puissant duc d'Epernon,
mais on doit rappeler que pendant sa très longue carrière (1) il a toujours appliqué cette maxime : *n'avoir de
supérieur que le roi.* Comme lui il avait sa cour, ses gardes,
ses leudes; au besoin, comme lui il levait une armée; comme
lui il voulait avoir un peuple d'artisans, de bourgeois,

(1) Jean-Louis de Nogaret, premier duc d'Epernon, naquit en mai 1554 et mourut à Loches, le 13 janvier 1642.

d'artistes même, attachés à sa personne, n'attendant que de leur seigneur leurs travaux, leur fortune, leur réputation.

Que la *manie de la truelle* ait été cause des énormes dépenses que d'Épernon fit jusqu'à sa mort, tant dans son château de Cadillac que dans ses autres résidences, c'est indiscutable; mais que, par politique même, il ait entretenu cette *manie,* c'était absolument dans son caractère.

On verra qu'en 1632 il installait toute une manufacture de tapisseries dans son château de Cadillac, au moment où le roi venait d'organiser l'une des siennes aux Gobelins, à Paris, sous la direction des fils de de Comans et de de la Planche; tout comme il plaçait, ou avait placé, dans ses jardins, dessinés par le maître jardinier du château royal de Montceaux, en Brie, (1) des fontaines, des statues et des grottes (2) à l'instar de celles des résidences royales.

Il y a donc tout lieu de croire qu'il avait fait tisser avant 1632, pour son service, de nombreuses tapisseries françaises afin d'imiter Henri III et Henri IV, les rois ses maîtres.

Pour se faire une idée de la somptuosité des appartements du duc et se rendre compte de la quantité de tapisseries qu'il fit placer dans ses nombreux châteaux, il est bon de se reporter aux descriptions de ses contemporains.

Girard, son historiographe, rapporte qu'en 1619, après l'évasion de Blois, le futur duc de Savoie, accompagné du duc Thomas son frère, était venu visiter la reine mère à Angoulême. Il fut reçu avec magnificence par le duc d'Épernon qui « n'eut peut-être jamais une plus belle » occasion de faire connaître sa grandeur. Après avoir » logé les Princes de Savoye dans l'Évêché d'Angoulesme, » meublé entièrement de ses tapisseries rehaussées d'or et

(1) Th. Lhuillier. *L'ancien château royal de Montceaux en Brie. Réunion des Soc. des Beaux-Arts à la Sorbonne, loc. cit.,* 1884, p. 272. — « Louis de Limoges, jardinier du parc » de Montceaux et son fils, Jacques, étaient « maistres jardiniers de Monseigneur le duc. »

(2) Jean Jaulin, Sieur de la Barre, était « *Maistre des Grottes* » à Cadillac, de 1632 à 1637. Voir plus loin : *Les artistes et artisans,* etc., au nom Jean Jaulin.

» d'argent, et d'autres meubles qui répondoient aux tapis-
» series ; il leur donna le plaisir de la Chasse...... il les
» festina.... etc. » (1).

En 1620, lorsque le roi Louis XIII se rendit en Béarn,
«.... le Duc qui accompagnoit Sa Majesté en ce voyage,
» prit le temps d'aller mettre sa Maison en état de la bien
» recevoir. En effet, il y ordonna si bien toutes choses et
» avec tant de magnificence qu'il eut été plus difficile
» qu'elle eut pu être mieux reçuë en aucun autre lieu de
» son royaume. Les beaux meubles, qui étoient en aussi
» grand nombre en cette Maison qu'en aucune autre Mai-
» son de la France, furent mis au jour. Tout l'appartement
» du Roi fut tendu de tapisseries rehaussées d'or ; dix
» autres chambres furent parées de même sorte ; les lits
» de draps d'or ou de broderies accompagnoient les tapis-
» series ; la délicatesse et l'abondance des vivres ne le
» cédoit pas à la somptuosité des meubles. Tous les Favoris,
» les Ministres et les plus Grands de la Cour furent com-
» modément logez dans cette superbe Maison (2) ».

Bassompierre affirme aussi la brillante réception qui
fut faite au roi : « Puis le lendemain mardy, dit-il, dernier
» jour de septembre, il (le roi) fust diner et coucher à
» Cadillac cheux M. d'Espernon où il fut superbement
» receu (3). »

Enfin en 1631, Abraham Gölnitz, voyageur allemand,
décrivait ainsi le château de Cadillac : « Il faut voir à
» l'intérieur cet édifice vraiment magnifique, ses soixante
» chambres et sa disposition royale..... Les murailles sont
» recouvertes de tapisseries d'or et de soie, tissées à l'an-
» cienne et à la nouvelle mode et décorées de sujets coloriés
» d'un grand prix et valant plus que leur pesant d'or. Mais

(1) Girard, *La vie du duc d'Espernon*, loc. cit , t. III, p. 205.
(2) Girard, *La vie du duc d'Espernon*, loc. cit., t. III, p. 244.
(3) *Mémoires de Bassompierre,* publ. par le marquis de Chantérac ; Paris, 1873,
t. II, p. 209.

» ce sont là des merveilles qu'il m'a été donné de voir, non
» d'inventorier. Que dire des sièges, des lits, des tentures,
» des carrelages? Je risquerais de n'être pas exact si
» j'essayais de les décrire en quelques lignes (1) ».

On peut remarquer que Girard dit qu'en 1619, d'Epernon possédait de nombreuses tapisseries dans son château d'Angoulême, qu'Abraham Gölnitz a vu, en 1631, soixante chambres de maître dans le château de Cadillac, et que ces appartements avaient été couverts de tentures, dès 1620, lors du passage du roi.

Or, c'est précisément lors du voyage du roi, que les maîtres tapissiers de Bordeaux se sont organisés en confrérie et que Louis XIII leur a accordé des lettres patentes, le 26 août de cette année 1620. Ce fut le 6 septembre 1623 que le Parlement les enregistra (2), c'est-à-dire l'année même où le duc d'Epernon prit possession de son gouvernement de Guienne.

Est-ce une simple coïncidence ou peut-on conjecturer que ce fut à la recommandation de d'Epernon qu'ils obtinrent cette faveur? L'article XVII des statuts : « Item *feront toute sorte de tapisserie* et la garniront de toile..... etc. » (3), n'a-t-il pas été ajouté en considération des travaux exécutés pour le duc?

Sans vouloir donner trop d'importance à ces inductions, on en est frappé en voyant plus tard les rapports des membres de la *Confrérie de Saint-François* avec les maîtres tapissiers du duc d'Epernon. En répondant affirmativement aux deux premières questions, on est conduit à les résumer

(1) « Intus, ipsum ædificium verè magnificum, *conclavibus* LX numerosum, et
» regio adparatu videndum...... Parietes peripetasmatis auro et serico, prisco et
» novo more textis, integuntur, cum augmento magni pretii, auroque contra
» non cari, variarum picturarum, quas mirari, non numerare, non rimari licuit.
» Quid sedilia, lectorum, conopea? Quid pavimentum tessellatum? Dixerim
» fortè falsum, si tribus heic lineis deformarem.» (Abrahami Gölnitzi *Itinerarium Belgico-Gallicum*, loc. cit., p. 550).

(2) Archives municipales de Bordeaux, *Inventaire sommaire de 1751*.

(3) Simon Boé, *Anciens et nouveaux Statuts de Bordeaux*, 1701, p. 107.

ainsi : Il est probable que des maîtres bordelais ont exécuté des tentures sur des métiers de haute et de basse lisse, avant l'arrivée à Cadillac de Claude de Lapierre, auteur de l'*Histoire de Henri III* (1).

On peut objecter, il est vrai, que les maîtres tapissiers de Monseigneur, dont les noms sont révélés par les minutes des notaires ou les registres des paroisses, ont pu n'être que des gardes des tapisseries et des meubles. Ils ont certainement rempli cette charge, comme ils ont fait œuvre de « maistres tappissiers et contrepointiers » suivant les statuts de Bordeaux, mais il est probable que Jean-Louis de la Vallette, qui s'entourait de tous les artistes nécessaires à l'éclat de ses fêtes et à ses royales constructions, a fait exécuter pour lui, dans les ateliers du roi, et chez lui, par les gens de sa maison, des tentures à la mode nouvelle dès les premiers moments de sa puissance. Et cela, non seulement pour satisfaire sa passion pour le luxe et remplir ses devoirs de courtisan, mais surtout pour donner à sa situation de Gouverneur, en imitant le Prince, tout l'éclat de la Cour d'un roi. Cette dernière considération ayant toujours primé toutes les autres chez le duc d'Epernon.

Nous signalerons seulement ici la probabilité de l'exécution de tentures, plus ou moins ouvragées par les tapissiers de Bordeaux, avant 1632 (2), puisque cette question sera étudiée dans l'histoire de la Manufacture de cette ville. Il sera produit alors, non seulement les preuves d'une fabrication considérable de tapisseries communes,

(1) La faculté de travailler en quelque lieu que ce fût pour le public existait dès 1607. Permission fut donnée aux maîtres tapissiers, logés au Louvre, et même aux apprentis qu'ils avaient formés, de *tenir boutique à Paris, et en tout autre ville du royaume.* — Lacordaire, *loc. cit.*, p. 23, note. — Jacquemart, *Hist. du mobilier, loc. cit.*, p. 132.

(2) Lors de l'entrée du Roy, en 1526, les jurats traitaient avec un tapissier de la ville, les 2 avril, 12 mai et 18 juillet, moyennant trois écus sol pour *réparer* le dégât fait à la tapisserie de M. Fort, jurat.

dites de Bergame (1), mais aussi des marchés. des actes publics, des pièces émanant de la corporation, établissant de nombreux noms de haute lissiers, les uns venant de Paris, de Felletin, d'Aubusson, de Cambrai, de Pamiers, d'Auvergne, de Castres en Languedoc, etc., les autres habitant La Roche-Chalais, La Réole ou Bordeaux (2).

Le livre de la Confrérie de St-François pour les Maistres tapiciers courpointiers de la Ville de Bordeaux, **1623-1785,** 23 pages parchemin, contenant, en lettres romaines en couleur et relevées de dorure, 96 noms de maîtres reçus depuis 1624 jusqu'au 22 septembre 1785, fournira de nombreux renseignements; les archives départementales, les archives municipales, les minutes des notaires complèteront les registres de l'hôpital de la Manufacture qui nous serviront de base documentaire pour notre *Histoire de la Tapisserie à Bordeaux.*

Sans nous arrêter aujourd'hui sur cette intéressante étude qui sera publiée prochainement, nous nous occuperons des tentures possédées par d'Epernon, des « tapissiers de Monseigneur » et spécialement de la fabrication de l'*Histoire de Henri III.*

S'il est difficile de préciser quels furent les travaux de tapisserie qui ont été exécutés sur les commandes du duc Jean-Louis, on peut admettre qu'ils furent nombreux. La mode avait introduit dans toutes les maisons des bourgeois, négociants, gens de robe ou d'épée, l'usage des plus riches étoffes. Les édits royaux étaient impuissants contre le luxe.

En feuilletant les minutes des notaires de Bordeaux, on

(1) La tapisserie, dite de Bergame, du nom de la ville où l'on tissa les premières, se fabriquait avec des fils de toutes sortes de matières : bourre de soie, laine, coton, poil d'animaux, etc., la chaîne était de chanvre. Elles représentaient le plus souvent des barres chargées de fleurs, d'animaux divers : oiseaux, reptiles, mammifères, etc., d'écailles de poisson, de fleurs de lis, etc. C'était une grossière tapisserie destinée aux chambres des artisans aisés.

(2) M. Roborel de Climens a bien voulu nous communiquer aussi quelques documents fort intéressants qu'il publie dans les *Mémoires de la Société des Archives historiques de la Gironde.*

rencontre de longs inventaires mentionnant « des pliants,
» des chaises, des bancs, des meubles garnis de tapisseries
» à l'antique, à l'esguille, de moquette..., tapis de Turquie,
» draps avec broderies autour..., etc., et aussi de nombreuses tentures, souvent flamandes comme la plupart des meubles de luxe d'alors, mais d'autres fois françaises sinon bordelaises : « *travaux d'Ulysse, histoire d'Alexandre,*
» *paradis terrestre...*, *chasses, tapisseries de Verganne,*
» *verdures à personnages, hors et enrichissements, fleuries,*
» *à bocages, à enfants, à païsages avec des bordeures à gri-*
» *sailles, des bordeures par le hault et bas et ung courdon*
» *seulement aux costés...* (1). » Il est donc certain que les châteaux du duc d'Epernon, et notamment celui de Cadillac dont les visiteurs proclamaient l'extrême richesse, renfermaient de très nombreuses tentures. Malheureusement, à part l'*Histoire de Henri III* dont une pièce est conservée par M. le baron Pichon et dont nous fournissons les marchés, aucun sujet représenté ne peut être bien établi.

Les testaments de Jean-Louis et de Bernard, 1er et 2e ducs, peuvent seuls nous fournir quelques indications et nous renseigner sur l'importance de ces décorations intérieures. Jean-Louis de Nogaret lègue à sa « petite-fille Mademoiselle
» de Nogaret et de la Vallette... quand elle se mariera... un
» ameublement tout neuf... de couleur tanné brun, de
» velours à fond d'argent dans lequel il y a deux daiz...
» avec une tante de tapisserie de haulte lisse dans laquelle
» est escrite l'*Histoire de Jacob* (2). »

Bernard dans son testament « donne et lègue à l'église de
» Cadilhac... Premièrement la *Tapisserie de Jacob,* qui est
» la plus basse, plus l'ameublement... de drap d'or frizé
» avec un reste d'étoffe de mesme... Plus une tenture de
» tapisserie de Flandres représentant l'*Histoire de Daniel.* »

(1) *Archives départementales de la Gironde*, série E, notaires : — Lafont, à Bordeaux, 1558 ; — De Lafitte, *id.* 1660, Me Desclaux de Lacoste, détenteur, — Douteau, *id.* 1673-1675, — De Lagère, à Cadillac, 1675, Me Médeville, détenteur.

(2) Voir *Pièces justif.* — **1641**, mai 12, Testament de Jean-Louis de Nogaret.

A Mademoiselle de Guise «... la tenture de tapisseries de
» verdures rehaussées de petits bocages et une grosse
» paires d'amours... » A M. de Roquelaure «... une tenture
» de tapisseries rehaussée daix (*sic*) représentant l'*Histoire*
» *de l'enlèvement des Sabiens ;* » et à sa légataire univer-
selle « Dame Marie Claire de Baufremont, le surplus de tous
» ses biens consistant en meubles, or et argent, monnoyé
» et non monnoyé, joyaux et pierreries... titres et tableaux,
» tapisseries, etc. (1) »

On peut encore ajouter que le 31 juin 1632 Claude de
Lapierre reçut « 18 l. 8 s. pour des journées employées
» tant luy que ses garçons a raccomoder une piece de
» tappisserie de l'*Histoire de Troye* (2). »

Il est à peu près impossible de retrouver ces tentures,
le château de Roquelaure a été détruit, la famille est éteinte
ainsi que celle des ducs d'Epernon et de Randan (3), le cha-
pitre de Cadillac a été supprimé et tout ce qu'il possédait a
été dispersé pendant la Révolution. Le hasard seul pourrait
faire reconnaître ces diverses suites dont quelques-unes
devaient être remarquables, puisque les deux ducs les
léguaient par testament, au milieu de tant d'œuvres d'art
qui leur appartenaient.

LES MAITRES TAPISSIERS DE MONSEIGNEUR

Nos notes, sans être complètes, permettent d'établir la
liste des tapissiers de Mgr. Voici par ordre de dates des
documents connus et *non par ordre de l'entrée et de la
sortie de fonctions,* que nous ne pouvons donner encore,
les noms des maîtres qui ont appartenu à la Maison du duc.

(1) Voir *Pièces justif.* — **1661,** juillet 18, Testament de Bernard de Nogaret.
(2) Voir *Pièces justif.* — **1632,** juin 31, Marché avec Claude de Lapierre.
(3) Marie de Bauffremont, veuve de J. B. Gaston de Foix, était fille de Marie-
Catherine de la Rochefoucauld, duchesse de Randan; son fils aîné, J. B. Gaston
de Foix, duc de Randan, mourut à 27 ans ; Henri-François de Foix, duc de Ran-
dan, 2e fils, hérita des biens et titres ; il mourut sans enfants le 12 février 1714.
Il était le dernier de son nom et des armes de sa Maison.

1604-1608. — Bonnenfant (Etienne), « maistre tapissier de Mgr ».

1615 † 1626. — Marin Jadin, Bouin ou Boynin, « maistre tapissier de Mgr ».

1632-1636; † 1660. — Lapierre (Claude de), « maistre tapissier de Mgr ».

1633-1661. — Bécheu (Claude), « maistre tapissier et domestique de Mgr ».

Etienne BONNENFANT,
« Maistre tappissier de Monseigneur. »

Le premier nom de tapissier que nous avons signalé, en 1884 (1), est celui d'Etienne Bonnenfant. Il figure dans les minutes de Chadirac, notaire royal, le 20 avril 1604, comme témoin au testament de Gassiot Moysan, « maître d'hostel de Madame la Duchesse de la Vallette » avec « Symon » Bertrand, sluteur de l'hermoier (?) de Monseigneur le Duc, » l'intendant des affaires et le pourvoier de Monsei- » gneur » (2).

Le 26 juin 1608, il signait avec Mtre Bentéjac, « receveur » et commis au paiement de l'uvre de Monseigneur » et « Gilles de la Touche Aguesse, escuier, architecte du Roy » et conterolleur du bastiment de Monseigneur..... les » estimes de certains meubles » faits par Mtre Bussières, menuisier (3). C'est donc Bonnenfant qui était le tapissier du Duc au moment où celui-ci faisait terminer les premiers appartements du château de Cadillac.

En effet, la maçonnerie des principaux corps de logis fut entreprise par Pierre Ardouin et Louis Coutereau (4),

(1) *Réunion des Soc. des B. A., à la Sorbonne, loc. cit.*, 1884, p. 190.
(2) Voir *Pièces justif.* — **1604**, avril 20.
(3) Voir *Pièces justif.* — **1608**, juin 26.
(4) Pierre Ardouin et Louis Coutereau figurent comme experts dans la réception des travaux de la Tour de Cordouan exécutés par Louis de Foix, le 4 mars 1592, Pierre Ardouin est qualifié « *maistre des œuvres* » et Louis Coutereau « *maistre masson* ». Ils étaient donc déjà des plus considérés de leur corporation. *Archives départementales de la Gironde*, C 3886, f° 190, v°.

le 7 février 1604 ; les planchers furent posés en 1607, par « Thoury Peller, Mtre charpentier de haulte fustaye » ; la sculpture des cheminées fut faite par « Jehan Langlois, » Mtre sculpteur du Roy et Mtre architecte-sculpteur de » Monseigneur », en ces mêmes années 1605, 1606 et 1607, ainsi que les peintures, dorures, etc., entreprises par Mtre Girard Pageot (1) ; c'est la date 1607 enfin, qu'on voit gravée sur la plaque de marbre incrustée au-dessus de la porte de la chapelle funéraire, c'est-à-dire que la construction de ce bâtiment fut achevée en cette même année 1607.

Bonnenfant eut donc incontestablement la haute main sur la garniture des meubles et sur les tentures des appartements. Mais on doit remarquer que c'est justement en 1607 que Henry IV appelait, à Paris, Marc de Comans et François de la Planche. Il est donc probable que d'Epernon, pour plaire au roi, commanda aux ateliers royaux les principales tapisseries qui lui étaient alors nécessaires, et que Bonnenfant n'eut à s'occuper que de leur placement dans les salles du château, puis de la pose et des garnitures des meubles meublants.

Cette opinion n'est qu'une hypothèse, car on fabriquait certainement des tapisseries à Bordeaux, comme à La Roche Chalais où les « maîtres tapissiers, Anthoine et Pierre Trigan » exécutaient en 1558, pour Antoine de Lescure, procureur général au Parlement : « neuf piesses de tappisseries de personnages, hors et enrichissemens (2) ». Mais il semble que l'habile courtisan dut s'adresser aux ouvriers du roi pour ses plus riches tentures et pour tous les objets de grand luxe, plutôt qu'aux artistes voisins de ses châteaux d'Angoulême, de Puy-Paulin et de Caumont.

(1) Voir plus loin : *Les artistes et artisans employés par les ducs d'Epernon, à Cadillac : Notices biographiques;* aux noms P. Ardouin, L. Coutereau, T. Peller, J. Langlois, G. Pageot.

(2) *Archives départ. de la Gironde*, série E, notaires.— G. de Lafont, à Bordeaux. Voir *Archives hist. de la Gir.*, t. XXV. communiq. par M. Roborel de Climens.

Le dernier document sur Bonnenfant concerne l'un de ses fils, charpentier, qui entreprit le 21 septembre 1659 des métiers pour la tapisserie dans l'hôpital de la Manufacture, à Bordeaux (1).

Marin JADIN, GOUIN, BOUIN ou BOYNIN
« Maistre tapissier de Monseigneur le duc d'Espernon ».

Le nom de ce tapissier est diversement orthographié dans les actes que nous avons lus : *Marin Jadin, Gouin, Bouin, Boynin.* Cette dernière forme est probablement la bonne car les Boynin, notamment un notaire royal et un monnoyeur de la paroisse Sainte-Croix, formaient une famille bordelaise bien connue à cette époque. S'il faut lire Bouin, le tapissier aurait laissé des descendants dans la maison même du duc, car on trouve dans le testament de Bernard de Nogaret un legs de « 3000 livres une fois payées, à Bouin, capitaine de chasse de Montfort (2) » puis les minutes des notaires et les registres paroissiaux portent souvent le nom de Bouin, « recouvreur » et de sa famille, comme étant celui des maîtres couvreurs employés par le duc d'Epernon dans son château de Cadillac (3). Si l'on devait adopter l'orthographe Gouin ou Gouyn, on pourrait se demander si notre artiste ne descendrait pas de « Jehan le Gouyn, tappissier » cité dans les comptes royaux de 1540 à 1547 (4), ou s'il n'était pas parent de Nicolas Gouin, maître maçon, qui prêta serment de maître, le 2 décembre 1623, c'est-à-dire lors de la formation de la maîtrise des maîtres maçons et architectes de Bordeaux (5).

(1) *Archives dép. de la Gir.*, série E, *Premier livre des délibérations du bureau de la Manufacture*, 1650-1657, t. I, f° 90.
(2) Voir *Pièces justif.* — **1661,** juillet 18, Testament de Bernard de Nogaret.
(3) Voir *Pièces justif.* — **1634,** 20 mai.
(4) Lacordaire, *Notice hist. sur les Manuf. imp. des Tapiss. des Gobelins, loc. cit.,* p. 13.
(5) Voir *Pièces justif.* — **1623,** décembre 2.

Nous ne connaissons pas la date exacte de l'entrée en fonctions de M^tre Boynin. Il a vraisemblablement succédé à Etienne Bonnenfant, car nous savons que le 28 juillet 1615 il était « tapissier de Monseigneur » et se mariait à Anne Ricaut, fille d'un maître cordier employé par le duc. Marin Boynin avait alors 49 ans puisqu'il mourut à Cadillac, le 10 janvier 1626, « âgé de 60 ans ou environ ». C'est incontestablement lui qui prépara les appartements où fut reçue la Cour en 1620. Il dut concourir à l'exécution des travaux les plus considérables de l'ameublement du château (1).

Une quittance du 14 octobre 1617 (2), nous apprend que Marin Boynin recevait du S^r de Cazeban, intendant du duc d'Epernon « la somme de 170 liv. 4 sols..... » pour ses gages..... « à raison de 27 liv. le mois,.... » pour « fournitures employées aux meubles et blanchissage de linge de » chambre du chasteau. » Il concourut probablement, comme nous le disons plus haut à la pose des tapisseries, à la confection des lits, des rideaux et des tentures des appartements. Mais ces divers travaux ont dû faire l'objet de mémoires spéciaux, soit entièrement en son nom, soit faits de compte à demi avec des maîtres tapissiers bordelais. M^tre Boynin ne savait pas signer.

Claude BÉCHEU

« *Maistre tappicier et domestique de Monseigneur, Garde des meubles* » *de son Altesse.* »

Claude Bécheu a eu charge spéciale de la garde des tapisseries et des meubles, probablement après la mort de Marin Boynin, en 1626, car les appartements du château devaient être à peu près terminés à cette époque. Mais comme en 1661 il était encore en fonctions, il dut être chargé des aménagements des châteaux de Plassac, de

(1) Voir *Pièces justif.* — **1615**, juillet 28. — **1626**, janvier 10.
(2) Voir *Pièces justif.* — **1617**, octobre 14, quittance.

Beychevelles et de l'hôtel d'Epernon, à Paris, comme du déménagement précipité du Château-Trompette (1).

Cl. Bécheu fut intimement lié avec les tapissiers de haute lisse que d'Epernon appela à Cadillac, en 1632, il dut prendre part à leurs travaux et à la mise en place des tentures qu'ils fabriquaient. En effet, si nous ne relevons son nom qu'après la date de l'arrivée de Claude de Lapierre, nous lisons dans les registres des Baptêmes, que Claude Bécheu fut parrain : le 14 avril 1633, de Claude II de Lapierre, fils du tapissier parisien qui exécutait alors à Cadillac l'*Histoire de Henri III;* le 13 novembre 1643, d'un fils de Pierre de Litz, tapissier flamand, travaillant paroisse Sainte-Croix chez M⁰ Claude de Lapierre, et le 2 octobre 1657, de Claude III de Lapierre, qui mourut à 24 ans, fils de son premier filleul et petit-fils de son ami (2).

Des travaux qui furent confiés aux tapissiers gardemeubles, il reste fort peu de traces. Ils étaient considérés comme *domestiques* de la Maison et ce mot n'était pas pris alors dans la même acception qu'aujourd'hui. Le *domestique* de d'Epernon comprenait de nombreux seigneurs et des hommes importants de diverses conditions, qui, faisant partie de la *Maison* comme la femme et les enfants, n'avaient pas à conclure de marchés indiquant les travaux dont ils étaient chargés. A part les reçus de leurs gages, les pièces comptables des dépôts à eux confiés, ou dans lesquelles ils ont servi d'intermédiaires, on ne trouve leurs noms mentionnés que dans les actes publics où ils agissent comme hommes privés.

Celui de Claude Bécheu se trouve au bas du contrat de mariage de Jehannot Renne avec Jehanne Coiffé, le 27 décembre 1655; le même jour il signait, comme témoin,

(1) Voir *Pièces justif.* — **1638** et Girard, *loc. cit.,* t. IV, p. 353.
(2) Voir *Pièces justif.*—**1633**, avril 14, Baptême Claude de Lapierre. — **1643**, novembre 13, Baptême Claude de Litz. — **1657**, octobre 2, Baptême Claude de Lapierre.

à l'afferme de la prairie de Monseigneur (1); les minutes de de Lagère, notaire royal, nous fournissent encore quelques renseignements plus intéressants. Elles contiennent notamment deux pièces qui donnent la date exacte à laquelle Bernard de Nogaret résolut de se fixer définitivement à Paris, après qu'il fut dépossédé du gouvernement de Guienne. On y trouve une liste de caisses, tonnes, etc., de la main de Claude Bécheu et l'acte suivant auquel elle se rapporte : 1658, octobre 17..... « Jacques Chapelain.... roullier.... conffesse avoir receu.... de sieur Claude Bécheu, garde des scels mis sur tous les meubles mentionnés dans le susdict estat en nombre de vingt-six thonnes, quesses ou barriques, mentionnées dans vingt-cinq articles conteneu audict estat escript signé de la main dudict sieur Bécheu pesant tous lesdicts meubles 6925 livres.... et promet de faire voiclurer incessamment dans la ville de Paris et faire remettre entre les mains de messire de la Reinie ou Therouenne intendant des affaires de mondit seigneur et ce dans le quinziesme du mois de novembre prochain venant... (2). »

La liste contient 9 tonnes pesant de 325 à 508 livres l'une, 2 barriques de 305 et 241 livres, 14 caisses, 1 coffre et 2 rouleaux. Les tonnes, barriques et rouleaux peuvent avoir contenu des tapisseries que le duc destinait à son hôtel, à Paris.

Le 3 novembre 1658, Claude Bécheu « étant au propre
» de partir de ce lieu (de Cadillac) pour aller dans la ville
» de Paris et ayant plusieurs sommes de deniers qui luy
» sont dheues par diverses personnes pour raison de la
» vente de certains biens.... fait et constitue son procu-
» reur général et spécial Me.....» (3). C'est donc vers le 15 novembre 1658 que d'Epernon se fixa à Paris.

(1) Voir *Pièces justif.* — **1655**, décembre 27.
(2) Voir *Pièces justif.* — **1658**, octobre 17.
(3) Voir *Pièces justif.* — **1658**, novembre 3.

Enfin Cl. Bécheu vivait encore le 18 juillet 1661 et remplissait dans la maison du duc une mission de confiance, puisque par son testament du jour susdit, Bernard, deuxième duc d'Epernon, lègue (1) « à Bécheu, » tapissier, 1,500 livres une fois payées. »

HONORÉ et JEAN-LOUIS DE MAUROY
« *Intendans généraux des affaires du duc d'Epernon à Paris.* »

Ces deux nobles personnages dont nous allons parler ne sont pas des tapissiers, mais leurs noms ont été trop intimement liés aux entreprises artistiques du duc d'Epernon pour qu'ils ne méritent pas ici une note spéciale (2).

Honoré de Mauroy eut l'honneur d'être dans l'intimité des rois Henri IV et Louis XIII; il fut l'ami et le conseil du duc d'Epernon. C'était, d'après les écrits du temps, un personnage d'un rare mérite. Fort apprécié dans l'histoire politique, il doit de même figurer très honorablement dans l'histoire de l'art.

H. de Mauroy, qui était Secrétaire ordinaire du roi, en 1590 et conseiller en tous ses Conseils privé et d'Etat, en 1615, fut dès 1591, intendant général du duc de la Vallette dont il écrivit la vie (3), puis devint celui du duc d'Epernon, à Paris, et tout spécialement son chargé de pouvoir envers les artistes.

Un état de comptes de ce « qui a esté accreu et employé par Honoré de Mauroy des deniers de Monseigneur d'Espernon, de 1618 à 1624 », est encore conservé aujourd'hui (4), mais le marché du tombeau érigé à Cadillac par Pierre Biard prouve surtout combien l'intelligent inten-

(1) Voir *Pièces justif.* — **1661**, juillet 18, Testament de Bernard de Nogaret.

(2) Voir plus loin : *Artistes et artisans*, etc. *Notices biographiques*, aux noms Honoré et Jean-Louis de Mauroy.

(3) De Mauroy (Honoré), *Vie et faits heroïques de M. de la Vallette*; Metz, 1624.

(4) Archives de Mr Castelnau d'Essenault.

dant était mêlé à l'exécution des œuvres d'art rêvées par Jean-Louis de Nogaret dont on a bien injustement proclamé l'avarice. Les sommes considérables que d'Epernon a consacrées à son château, — beaucoup plus de dix millions (1), — à son tombeau, — plusieurs centaines de mille francs, — au monument de Saint-Cloud, élevé pour Henri III, aux tapisseries exécutées à Cadillac, etc., ne suffisent-elles pas pour établir que si l'orgueilleux seigneur ne commandait que des travaux dont l'importance et la richesse devaient surtout frapper les yeux et rehausser son prestige, il ne peut pas être suspect d'avoir été un vulgaire thésauriseur, un Harpagon ?

Ce fut Honoré de Mauroy qui servit d'intermédiaire à d'Epernon lorsqu'il conclut le marché du mausolée qu'exécuta Pierre Biard, peut-être est-ce lui qui recommanda le brillant artiste dont le talent est affirmé par *la Renommée* du Louvre. Ce qui est certain c'est qu'Honoré de Mauroy avait d'abord traité avec le sculpteur avant la signature du marché définitif. « Et moïennant le présent contrat », y est-il dit, « autre contract faict en la Ville de Paris entre Monsieur de Moroy faisant pour ledict Seigneur Duc et ledict Biard demeure cancelle et de nul effect et les 70 escus sol par ledict Biard receus et contenus audict contract icelluy Biard sera tenu les tenir en compte sur le contenu du present contract (2) ».

Ce furent encore Honoré et son fils, Jean-Louis de Mauroy, qui préparèrent l'installation des tapissiers à Cadillac, ou plutôt de la Manufacture de Cadillac, puisqu'elle n'exista que par l'exécution de l'importante tenture « *Histoire de Henri III* » dans les ateliers du château. Les marchés démontrent que l'envoi de Claude de

(1) Girard dit « que le château de Cadillac coûta au duc plus de deux » millions de livres » (t. II, p. 199). Cette somme représenterait aujourd'hui plus de dix millions de francs. Quelques économistes portent même le *pouvoir* de l'argent à huit fois sa valeur actuelle, ce qui donnerait 16,000,000 de francs.

(2) Voir page 56, — **1597,** septembre, 3, Marché avec Pierre Biard.

Lapierre et de ses compagnons fut préparé par eux seuls (1).

Personne n'était mieux placé qu'Honoré de Mauroy pour s'occuper spécialement des ouvriers de la manufacture que Henri IV défendait avec tant de volonté contre son ministre Sully. Sa situation auprès du roi et de d'Epernon le désignait pour protéger ces artistes.

De juillet 1630 à juin 1631, d'Epernon était resté à Paris. « Dans ce grand loisir, dit Girard, le Duc qui aimoit à » bâtir, n'avoit guères de divertissement plus agréable » que celui d'aller voir les maisons de la Ville ou des » environs, qui se batissoient avec cette magnificence que » nous admirons maintenant dans ces superbes édifi- » ces (2). » Il prépara alors la venue à Cadillac de Claude de Lapierre que Jean-Louis de Mauroy lui envoya un an plus tard.

Ce fut en effet Jean-Louis de Mauroy, fils d'Honoré, Conseiller et Secrétaire du roi, Intendant-général du duc à 21 ans, Commissaire-général des vivres au pays de Bresse, qui figura dans les marchés. Il était filleul du duc d'Epernon et de sa belle-fille, la duchesse de Candale.

Après son décès, ce fut encore la dame de Mauroy, sa veuve, qui afferma, en 1637, les terres de Montfort l'Amaury, Houdan, St-Légier, Fontenay, Tillebert, Paloiseau et Tillenouette.... « comme procuratrice et soubz le bon plaizir de Monseigneur » (3).

Il y a certainement des recherches intéressantes à faire concernant les rapports artistiques des d'Epernon, non seulement avec les de Mauroy, qui semblent tout particulièrement désignés, mais avec d'autres personnages importants nés à Troyes : J. Passerat, le poëte; les d'Autri, plus connus sous le nom de Séguier; Mignard, le peintre; Le Tartrier, proche parent des de Mauroy « receveur pour le

(1) Voir *Pièces justif.* — **1632**, juin 30, Marché avec Claude de Lapierre.
(2) Girard, *La vie du duc d'Epernon, loc. cit.*, t. IV, p. 12.
(3) Minutes de Capdaurat, notaire royal, à Cadillac *loc. cit.*

roy des droits de gabelles au grenier à sel de la ville de Troyes..., receveur pour le roi en Guienne, ayant la procuration » et la confiance entière du duc, etc. Les uns et les autres étaient dans l'intimité des d'Epernon, tous étaient les protecteurs des artistes et notamment de leurs compatriotes ; on trouvera certainement un jour la preuve de leur sollicitude éclairée.

Claude de LAPIERRE

« *Maistre tapissier de Paris, Maistre tapissier de Monseigneur le duc d'Epernon,*
» *Maistre tapissier et bourgeois de Bordeaux, Hospitalier et œconome de l'hôpital*
» *des metiers dit la Manufacture.* »

Le nom de Claude de Lapierre était absolument inconnu (1). D'heureuses découvertes faites dans les archives de Cadillac et de Bordeaux nous permettent d'établir aujourd'hui de la façon la plus certaine qu'il fut le seul chef d'atelier de la Manufacture de Cadillac, qu'on ne connaissait que de nom, et le fondateur de celle de Bordeaux, dont on ignorait absolument l'existence.

Les compagnons et les apprentis travaillant avec Claude de Lapierre forment une liste de vingt noms au moins ; on trouve antérieurement et postérieurement à ce maître dix ou douze tapissiers de haute lisse exerçant à Bordeaux ; quatre-vingt-seize noms sont fournis par le « *livre de la Confrérie de Saint-François pour les maistres tapiciers et courpointiers de la ville de Bourdeaux,* 1623-1785 (2) ; » les Archives départementales et municipales permettent d'en relever vingt autres environ ; c'est donc une liste de cent cinquante noms qui pourront figurer dans nos notes sur *l'Histoire de la Tapisserie à Bordeaux* qui sont en préparation.

(1) Nous adoptons l'orthographe des signatures.
(2) *Archives départementales de la Gironde,* série C. 1788. Intendance de Bordeaux.

Il ne peut être question ici que des travaux qui ont été exécutés pour d'Epernon à Cadillac c'est-à-dire de la tenture « *Histoire de Henri III* », seule production de l'atelier qu'on a indiqué à tort sous le nom de *Manufacture de Cadillac*. Mais il est indispensable de fournir tout d'abord quelques notes biographiques sur l'intelligent maître tapissier Claude de Lapierre, quoiqu'elles doivent être complétées plus loin sous le titre : *Les artistes et artisans employés par les ducs d'Epernon, à Cadillac : Notices biographiques*.

Claude de Lapierre est né à Paris en 1605 ; il vint s'établir à Cadillac avec huit *garçons*, fut logé dans le château, « avec sa femme et enfans seulement et non plus » et y fabriqua l'*Histoire de Henri III* de juin 1632 à 1637 au moins. C'est alors que commencèrent les grandes disgrâces de d'Epernon ; aussi dès 1639, retrouvons-nous le jeune maître établi à Bordeaux, paroisse Ste-Croix, probablement dans l'hôpital de l'Enquesteur, où son atelier compte alors de nombreux compagnons tapissiers flamands et bordelais.

De 1637 à 1658, date de sa nomination comme hospitalier de l'hôpital des métiers, dit « la Manufacture », Claude de Lapierre exécuta des travaux pour Henri de Béthune, archevêque de Bordeaux, « pour mondict Seigneur et sa maison..... pour son chasteau de Lormont, etc. ». Du 10 septembre 1658 au 28 juin 1660, de Lapierre organisa dans l'hôpital une importante fabrique de tapis, dits de Turquie, de tapisseries de haute lisse, de Bergame, etc. Il entreprit de compte à demi avec son fils Claude, le 17 mars 1660 « trois piesses de tapisserie de bonne laisne et soye » pour M. Thibaut de Lavie, premier président au Parlement de Pau, enfin le 28 juin de la même année il mourut « aagé de 55 ans ou environ ». Claude de Lapierre avait été reçu bourgeois le 24 juillet 1655.

Nous avons dit que Jean-Louis de Nogaret avait dû, tout en faisant œuvre de courtisan, chercher à créer en

Guienne un centre artistique qui lui fit personnellement honneur. En effet, c'est en 1607 qu'il fit poser les premières tentures dans son château de Cadillac, lorsque le roi installait ses tapissiers au palais des Tournelles; c'est en mars 1632, peu de temps après la séparation de Marc de Comans et François de la Planche, au moment où leurs fils, nouveaux directeurs de la Manufacture royale, présentaient requête au roy pour rompre leur association, que d'Epernon fit venir des tapissiers parisiens à Cadillac, c'est-à-dire qu'il traita avec Claude de Lapierre.

Les pièces les plus importantes que nous avons à citer dans cette étude se rapportent à cet artiste. C'est lui qui a organisé ce qu'on appelle la *Manufacture de Cadillac*. Il a fondé un atelier, travaillé de ses mains, dirigé huit *garçons* sans compter les apprentis qu'il put former sur place. Enfin l'*Histoire de Henri III*, suite de 22 pièces, ayant plus de cent huit aunes de cours, dont l'une, la *bataille de Jarnac*, est encore en assez bon état pour faire juger du mérite des autres qu'on croit détruites, a été exécutée par lui et porte son monogramme.

Nous avons copié dans les minutes de Capdaurat, notaire à Cadillac, six actes : contrats, reçus et « arrêtz de comptes », puis de nombreuses pièces qui intéressent lui et les siens.

On pourra lire aux *Pièces justif.* :

1632. Juin 30. — Contrat entre Claude de Lapierre et le duc d'Epernon.

1632. Déc. 24. — Reçu de 1393, liv. 11 sols.

1633. Avril 29. — 1634. Mars 12. — 1635. Mai 20. — 1636. Août 2, Arrêts de comptes.

C'est en 1636 que les Espagnols entrèrent en France et que les grandes disgrâces de d'Epernon recommencèrent. Sa santé était fortement altérée, l'exil de son fils, la privation de ses charges et sa retraite forcée à Plassac durent faire cesser les travaux commencés, aussi ne sommes-nous pas étonné que les documents concernant les tapisseries fabriquées pour le duc s'arrêtent en 1636.

Les pièces recueillies nous apprennent que Claude de Lapierre, maître tapissier de la ville de Paris, entra au service du duc d'Epernon, le 1er mars 1632, aux conditions suivantes : « Scavoir de bien et duhement faire et » façonner tant en ceste ville de Cadilhac, Paris, Metz, Bour- » deaux, Plassac et austres lieux qu'il plaira à Monseigneur, » toutes et chascunes les pieces de tappisseries dont les » portraits luy seront fournis et dellivres en grand vollume » et que le dict Lapierre sera teneu travailler continuelle- » ment a 4, 6 ou 8 mestiers selon qu'il luy sera prescrit et » ordonné jusques au nombre de quinze, vingt, vingt cinq, » ou trente pieces ou plus sy Monseigneur le dezire. Seront » lesdictes piesses de tappisserie bien faictes et faconnees » aux frais despans perils risques et fortunes dudict La- » pierre le tout de fine soye fleuret et laine bien assorties » fournyes et estoffees conformement a la grande piece de » la generalite quy luy a este monstree » le tout aux frais de de Lapierre moyennant « trente livres tournoizes pour chas- » cune aulne de Paris en quarre », plus « un logis conve- » nable pour y dresser ses mestiers et y pouvoir loger sa » femme et enfans seulement et non plus »; plus une somme à la discrétion de Mgr pour frais de voyage « qu'il luy » conviendra faire avecq sesdits femme et enfans »; et en outre « quinze livres tournoizes par chescunq moys par » forme de gages gratuits ».

D'autre part d'Espernon payait, le 29 avril 1633, « soixante-sept livres quatre sols... pour le voyage de » huict garçons qui ont estes envoyes de Paris par ledict » sieur de Maulroy ». Enfin ce dernier payait à Lapierre deux cent soixante livres « pour faire son voyage en ceste ville (1) ».

(1) Voir *Pièces justif.* — **1632,** juin 30. Marché Claude de Lapierre.

L'HISTOIRE DE HENRI III, TISSÉE DANS L'ATELIER DU DUC D'EPERNON

Il résulte des « arretz de comptes » que Cl. de LaPierre a fourni au duc d'Epernon vingt-deux pièces de tapisserie qui forment la suite presque complète de l'*Histoire de Henri III*.

En effet, si cette tenture ne compte que 22 pièces au lieu des 27 indiquées par Lacordaire (1), elle forme plus de cent huit aunes de cours; le total qu'il fournit étant 117 aunes, il manquerait moins de 9 aunes composant 5 pièces. D'après M. le baron Pichon, l'*Histoire de Henri III* n'aurait même compté que 112 aunes de cours sur 2 aunes 2 tiers de haut et 26 pièces. Ce seraient donc 4 aunes seulement, formant 4 pièces, qui ne figureraient pas dans les comptes. En tout cas ces pièces seraient bien peu importantes.

Dans la liste qui va suivre nous avons inscrit les sujets dans l'ordre où nous en avons relevé la livraison dans les actes. Les pièces ont été livrées ainsi qu'il suit :

N° 1, le 30 juin 1632; n°˚ 2 et 3, le 29 avril 1633; n°˚ 4 à 14, le 20 mai 1635; n°˚ 14 à 22, le 2 août 1636.

La bataille de Saint-Denis, qui porte le n° 6334, dans le catalogue du Musée de Cluny, ne figure pas dans les 22 pièces citées. Nous ignorons si ce sujet a été traité par Claude de Lapierre.

Le tableau qui suit, donne la liste des sujets représentés, les dimensions de chaque pièce en largeur, en carré et leur prix, relevés dans les marchés mêmes. La hauteur était uniforme « troys aulnes trois quards » sauf le « *Siège d'Estampes* » qui n'avait que 3 aunes $\frac{1}{2}$. L'aune carrée fut payée 30 livres tournois.

(1) Lacordaire, *Notice historique*, etc., *loc. cit.*, p. 22.

SUJETS	LARGEUR : AUNES	EN CARRÉ : AUNES	A 30 LIVRES L'AUNE	TOTAUX PARTIELS DES COMPTES
1º Le combat de Chassaneuil, *contenant* :	2 + 13/16	11 — 1/12	327 livres 10 sols	1,554 livres
2º La bataille de Montcontour,	6 — 1/8	22 + 1/32	661 l.	
3º Le siège de la Rochelle,	5	18 + 3/4	362 l. 10 s.	
4º La bataille de Jarnac,	6	22 + 1/2	675 l.	
5º Le siège de Sainct Jean d'Angely,	5	18 + 3/4	570 l. 10 s.	
6º L'histoire comme les pollonois apportent la coronne au duc d'Anjou,	4 + 1/4	15 + 7/8 et 1/2	478 l. 2 s., 6 d.	4,960 l. 8 s.
7º Le combat de la Roche Abert,	4 + 1/4	15 + 7/8 et 1/2	478 l. 2 s., 6 d.	
8º La reveue que faict M. le duc d'Anjou de son armée,	4 + 1/2	16 + 3/4 et 1/2	506 l. 13 s.	
9º Le siège de Chastellerault,	4 + 1/4	15 + 7/8 et 1/2	478 l. 2 s. 6 d.	
10º L'entrée du roy à Cracovie,	5 + 7/8	22 + 1/32	660 l. 18 s. 6 d.	
11º Le sacre du roy à Cracovie,	3 + 3/4	14 + 1/16	421 l. 17 s.	
12º L'entrée du roy à Vienne en Austrische,	3 + 1/2 — 1/16	13	390 l.	
13º L'entrée du roy à Turin,	2 + 3/4	10 + 1/3	310 l.	
14º L'entrée du roy Henry troys à Venise,	6 + 3/8	24 + 7/8	746 l. 5 s.	
15º Le sacro et coronnement du roy à Rims,	3 + 1/2	17 + 7/8	506 l 5 s.	
16º Les premiers estats tenus à Bloys,	6 + 1/4	23 + 3/8 et 1/2	703 l. 2 s. 6 d.	
17º L'institution des chevalliers du St-Esprit,	6 + 1/4	23 + 3/8 et 1/2	703 l. 2 s. 6 d.	
18º Comme le roy donne le baston de collonnel g^{nal} de l'infanterie de France à M^{gr} le Duc,	5 + 3/4	21 + 1/32	645 l. 18 s. 9 d.	5,566 l. 17 s. 6 d.
19º La deffense de Pisviers (?),	7 + 7/8	25 + 13/16	774 l. 16 s 6 d.	
20º Le combat qui fust faict à Tours,	4 + 7/8	16 + 3/8 et 1/32	492 l. 3 s. 9 d.	
21º Le siège d'Estampes,	4 + 1/8	14 + 7/8	433 l. 2 s. 6 d.	
22º Le siège de Gargeau (Gergeau).	5	18 + 3/4	562 l. 10 s.	
22 pièces. Totaux	108 + 1/32	402 + 5/8	12,078 l. 5 s. 6 d.	12,078 l. 5 s. 6 d.

C'est donc 22 pièces de tapisserie représentant une suite de plus de 108 aunes de cours, formant près de 403 aunes en carré et représentant une somme de 12,078 livres tournois, 5 sols, 6 deniers. A cette somme il faut ajouter 810 livres pour 54 mois de gages à 15 livres l'un ; 260 livres payées par de Mauroy pour le voyage de de Lapierre ; 67 livres 4 sols pour celui des 8 *garçons ;* ce qui porte le total à 13,215 livres 4 sols auxquels il faut ajouter divers frais généraux payés par le duc : voyage de la femme et des enfants de de Lapierre, confection de métiers, etc., car les paiements faits au maître tapissier s'élèvent, d'après les « arretz de comptes » relevés dans les minutes de M⁰ Capdaurat, à 13,795 livres 7 sols, soit en chiffres ronds 14,000 livres.

Si l'on compte le *pouvoir* de l'argent à 5 fois sa valeur, ce qui est une estimation très modérée, la tenture *Histoire de Henry III* aurait coûté au duc d'Epernon, *soixante-dix mille* francs ; si elle est portée à 8 fois, comme quelques auteurs l'ont admis, on arriverait au total de *cent douze mille* francs ; enfin si l'on adopte la proposition de M. E. L. (1), *plus de* 13 *fois* $\frac{1}{3}$ *la valeur,* on devrait estimer à environ *cent quatre-vingt-dix mille francs* la somme payée à Claude de Lapierre. Il faut avouer que si le duc d'Epernon a été taxé de ladrerie par ses contemporains, il passerait presque pour un prodigue chez nos millionnaires d'aujourd'hui.

L'ATELIER DE CADILLAC

Girard parle ainsi de l'étonnement « des officiers de bouche » lors du passage de Louis XIII, en 1620 : « ils y trou-
» vèrent ce qu'ils n'avaient encore vu dans aucun lieu du

(1) *Gironde littéraire et scientifique,* **1886,** janvier 17. — « Cinq mille écus
» d'or... formaient plus de 15,000 livres tournois...... Il n'y a pas d'exagération,
» croyons-nous, en évaluant à 200,000 fr. *au moins* de notre monnaie le *pouvoir*
» représenté par les cinq mille écus... — E. L. »

» royaume. C'était une si grande suite d'offices sous terre,
» si clairs et si bien percés, qu'ils ne pouvoient s'étonner
» assez d'une si vaste étendue de commodités, qui sont en
» effet une des plus belles parties de l'édifice » (1).

Ce sont ces immenses soubassements du château qui avaient permis à d'Epernon d'installer chez lui des forges, des fonderies, des ateliers de marbrerie, de menuiserie, c'est là qu'il avait placé les ouvriers d'art en tous genres, qu'il visitait, qu'il encourageait, qu'il dirigeait en quelque sorte.

Cette situation particulière des « ateliers de Monseigneur » a donné à d'Epernon une grande influence sur les progrès des arts en Guienne au commencement du XVIIe siècle.

De Cadillac, comme des abbayes du Moyen-Age, rayonna dans toute la province un enseignement applicable à toutes les productions artistiques. Des sculpteurs, des peintres, des brodeurs, des architectes, des tailleurs de pierres, des menuisiers, des fondeurs, des fontainiers, etc., s'y formèrent, ainsi que de nombreux maîtres tapissiers et teinturiers, préparant ainsi la création de l'*hôpital des métiers* et même celle de ces Académies, de ces écoles qui ont fourni cette génération d'artistes qui furent les collaborateurs du grand Tourny.

Pour imiter dans sa province les Manufactures Royales que le roi créait à Paris, plus encore que pour le luxe de son somptueux château, d'Epernon avait installé à Cadillac, dans cette longue suite de salles dont parle Girard, toute une Manufacture de tapisseries.

Ces immenses dépendances semi-souterraines, qui existent encore, dont une partie forme les magnifiques cuisines de la maison centrale, ont dû être d'une commodité extrême.

Elles sont indépendantes de l'habitation par le niveau

(1) Girard, *La vie du duc d'Epernon*, loc. cit., t. III, p. 247.

différent du sol. Elles reçoivent, par le Nord-Est et le Nord-Ouest, un éclairage qui a permis au fastueux seigneur d'y faire exécuter les œuvres les plus délicates par ses artistes particuliers. C'est là que Claude de Lapierre tissa l'*Histoire de Henri III* avec « huict garçons » qu'il avait amenés de la capitale.

Il y a bien des probabilités pour que les noms de ces huit *garçons* aient été les suivants :

Vernechesq (?) Jean-Baptiste, peintre flamand ;
De Litz ou Lys, Pierre, compagnon tapissier flamand ;
Reigebrune, Alexandre, » » »
Van Desbrugne, Gaspard, » » »
De Lipelaire, Joseph, » » « voualon » ;
Tellier, Gilbert, » » d'Auvergne ;
George, Nicolas, » »
Chauveau, Antoine, » »
Tarquin, Gabriel, » »

On peut ajouter ce dernier, car le peintre Vernechesq a pu être appelé plus tard, puisqu'en 1632 les dessins furent délivrés « en grand vollume » à Claude de Lapierre.

Ces noms, que nous ne citons ici que pour mémoire, ont été relevés dans les registres de la paroisse Sainte-Croix, de 1639 à 1655. Ce sont ceux des compagnons tapissiers qui travaillaient alors dans l'atelier de Claude de Lapierre. Ils figurent pour la plupart comme époux, ce qui s'explique, puisqu'étant venus à Cadillac, non comme *compagnons* mais comme *garçons-tapissiers*, ils devaient être, en 1632, des adolescens qui furent assez âgés pour entrer en ménage vers 1639, c'est-à-dire sept années au moins après leur arrivée à Cadillac.

Nous n'avons pas à produire ici les pièces qui établissent leur présence dans l'atelier de Claude de Lapierre, paroisse Sainte-Croix, elles appartiennent à l'histoire de la tapisserie à Bordeaux. C'est à propos d'elle que nous insèrerons ces preuves. Nous n'en avons pas à donner de leur séjour à Cadillac ; les archives de cette ville ne nous ayant rien fourni à leur égard. Mais nous ne croyons pas

être trop téméraires en admettant que les *compagnons* de Flandre, d'Auvergne ou d'autres provinces françaises, travaillant ensemble chez de Lapierre, se mariant les uns après les autres avec les *femmes à son service*, ne paraissant pas dans les registres de la confrérie, n'ayant pas de famille dans la ville, nous croyons que ces *compagnons* n'étaient pas autres que les *garçons* du premier atelier de Cadillac qui devint la souche de ceux de Bordeaux.

D'autre part, des apprentis tapissiers bordelais se formèrent dans l'atelier de Cadillac à côté des compagnons tapissiers haute lissiers. Ils devinrent des membres de la confrérie de Saint-François, des bayles de la corporation, sinon des fabricants de tentures. Parmi eux on peut citer :

Coutereau, Nicolas, Mtre tapissier, bourgeois de la ville de Bordeaux, proche parent des Coutereau, architectes du duc, dont le fils, portant aussi le nom de Nicolas, eut comme lui des rapports fréquents avec les habitants de Cadillac et avec d'Epernon.

Rousselet (Nicolas), l'un des fondateurs de la Confrérie Saint-François, de famille originaire de Cadillac, apparenté, par alliance, à l'un des chanoines de Saint-Blaise, a certainement placé l'un de ses fils dans l'atelier du château.

Quiénet (Jean), nom porté par trois membres de la Confrérie sur cinq inscrits au registre. Le premier Jean y figure entre 1634 et 1635 ; le dernier se marie à Cadillac le 28 octobre 1663 « de l'advis de Nicollas Coutereau, son » beau-frère » ainsi que lui bourgeois et maître tapissier de Bordeaux.

Les Rousselet, les Coutereau, les Quiénet s'unirent à des familles *bourgeoises* de Cadillac et non aux *servantes* de Claude de Lapierre comme les précédents.

Comme rien n'établit la part que ces divers tapissiers ont pris aux travaux du duc d'Epernon, il convient de renvoyer les notes qui les concernent à l'*Histoire de la tapisserie à Bordeaux*. Il n'est pas prouvé du reste qu'ils

fabriquèrent des tentures. Il n'en est pas de même pour deux maîtres dont nous nous occuperons plus tard : Villatte et Lantha dont les métiers furent saisis, en 1662, par ordre des directeurs de l'hôpital en même temps que ceux de Claude de Lapierre fils.

Enfin trois noms importants doivent être notés, ce sont ceux de trois fils de Claude de Lapierre.

De Lapierre, J.-P., l'aîné, qui travaillait avec son père et mourut jeune encore vers 1640.

De Lapierre, Antoine, que l'on retrouve plus tard maître peintre, travaillant au château de Lormont, pour Monseigneur Henry de Béthune (1). Il fut employé aux dessins des tapisseries jusqu'à la mort de son père après avoir été élève dans l'atelier de Cadillac.

De Lapierre, Claude, né à Cadillac, le 14 avril 1633, filleul de Claude Bécheu, tapissier de Monseigneur. Il était associé avec son père en 1660, lui succéda et entreprit des tentures pour le premier président Thomas de Lavie et pour l'archevêque Henri de Béthune. Après avoir rempli les fonctions d' « œconome » il fut poursuivi par les directeurs de « la Manufacture » qui lui saisirent ses métiers, parce qu'une ordonnance qu'ils avaient obtenue donnait à l'hôpital le droit exclusif de la fabrication des tapisseries de Bergame. Probablement lassé de leurs tracasseries, il s'occupa spécialement de teinture et, le 6 avril 1680, il présentait aux maire et jurats de Bordeaux, les statuts et règlements des maîtres teinturiers, en qualité de garde-juré de la Confrérie puis les faisait enregistrer 4 jours après (2).

Les *de Lapierre*, bourgeois de Bordeaux, dont on retrouve les descendants jusqu'en 1770, semblent s'y être créés une situation des plus honorables.

Il nous reste encore un dernier nom à signaler, mais

(1) Nous publierons dans les *Documents sur l'histoire des Arts en Guienne*, un marché du 2 juin 1661, entre Henry de Béthune et Antoine de Lapierre.

(2) Voir plus loin : *Les artistes et artisans*, etc., *loc. cit.*, aux noms : **Lapierre J. P. Antoine, Claude** et *Pièces justif.* aux dates indiquées.

comme une simple hypothèse sur laquelle nous appelons l'attention des érudits.

Un « Jehan Lefebvre ou Lefebure, esculpteur » travaillait pour Monseigneur de 1604 à 1608 (1); il ne paraît plus dans les actes à dater du moment où furent posées les premières tapisseries au château. Ne serait-ce pas un parent de Pierre Lefebvre ou Lefebure, tapissier français qui se fixa à Florence, vers 1620, revint en France par ordre du roi, fut logé au Louvre de 1647 à 1650, puis de 1655 à 1658 et mourut à Florence en 1669 (2)? De magnifiques tentures qu'on voit à Florence sont peut-être l'œuvre de Pierre Lefebvre. Or, quand on compare ces belles pièces avec celle de M. le baron Pichon, on est frappé par la ressemblance, par le caractère d'un parti-pris, notamment dans les splendides bordures. Y a-t-il là une réminiscence? N'y trouverait-on pas la main d'un même dessinateur? Les rapports de d'Epernon et de ses fils avec l'Italie, comme avec de Mauroy, n'ont-ils pas servi pour préparer « les dessins en grand vollume » fournis à Claude de Lapierre? Laissons à d'autres le soin d'élucider ces questions.

Tels sont les renseignements que nous avons pu recueillir sur les tapisseries et sur les tapissiers du duc d'Epernon. Quoiqu'incomplets ils établissent que la manufacture de Cadillac ne dura que quelques années : 1632-1637, c'est-à-dire qu'elle ne peut compter que pendant le séjour de Claude de Lapierre et pendant l'exécution de l'*Histoire de Henri III*.

Quoique nous pensions qu'elle eut une grande influence sur l'art de la tapisserie en Guienne, nous croyons qu'elle ne peut être considérée que comme la manufacture que le surintendant Fouquet fonda plus tard pour l'exécution des tentures nécessaires à son château de Vaux, et en

(1) Voir plus loin *les artistes et artisans,* etc., *loc. cit.,* au nom Lefebvre, Jean
(2) Le fils de Pierre, Jean, et son petit-fils devinrent entrepreneurs ou chefs d'atelier aux Gobelins. Ces trois artistes sont une gloire française.

aucun cas, comme un atelier comparable à ceux de Paris, de Lille, d'Aubusson, de Felletin, etc., qui pouvaient livrer toutes sortes de commandes. La manufacture de Cadillac fut un atelier créé pour le duc d'Epernon et ne travailla que pour lui seul.

LA CHAPELLE FUNÉRAIRE DE HENRI III, A SAINT-CLOUD

La dernière question qui se pose est celle qui s'adresse à la possession de la tenture, *Histoire de Henri III*, par le garde-meuble du roi, sous le règne de Louis XIV, alors que les armoiries de d'Epernon s'étalent franchement sur la bordure de *La bataille de Jarnac*.

M. le baron Pichon nous a fourni le renseignement suivant : « sous Louis XVI encore, il y avait au garde-meuble une suite complète de l'*Histoire de Henri III* » ; il pensait que deux suites avaient pu être faites et que la pièce qu'il possède faisait partie de celle du duc d'Epernon. Notre opinion est que la tenture du garde-meuble et celle aux armes de d'Epernon sont une seule et unique tenture fabriquée à Cadillac, dont les pièces du Musée de Cluny peuvent être des répliques exécutées dans l'hôpital des métiers, par des apprentis. Voici sur quelles raisons nous appuyons notre avis.

Contrairement à ce que nous croyions d'abord, l'*Histoire de Henri III* ne fut pas placée dans la grande salle du château de Cadillac, dite « de la reyne-mère », dont la cheminée, était décorée du buste de Henri III (1). Vingt-sept pièces ou tout au moins vingt-deux n'auraient pu trouver place, car elles avaient 117, 112 ou 109 aunes de cours. Quoique les salles du château soient immenses, elles n'ont pas de semblables dimensions.

D'autre part, le 10 juin 1621, Marie de Médicis fut reçue dans cette salle même, d'où le nom de *Salle de la reyne-*

(1) Voir *Pièces justif.* — **1606**, juin 26. Marché avec Jehan Langlois, « maître esculteur du roy »...... « Comme au buste du *feu* Roy ».

mère, les tentures étaient donc placées avant 1637. Du reste, Abraham Gölnitz les décrivait en 1631, deux ans avant que Claude de Lapierre livrât les premières pièces de la tenture qu'il exécutait (voir page 87).

Nous ne croyons pas davantage que ces tapisseries aient pu rester roulées, ne servant qu'à l'occasion des fêtes, puis emballées par Béchéu, en 1658, placées dans l'hôtel de d'Epernon à Paris, enfin dispersées là ou à Cadillac, à la suite des procès intentés à ses héritiers. Il est vrai qu'on vendit à l'encan de nombreux meubles, à Cadillac, du 27 septembre au 1er octobre 1675, et qu'à cette époque, on « déplaça la majeure partye des meubles et tapisseries..... » et on les fist voyturer dans la ville de Paris » (1). Mais rien n'établit la présence de cette importante tenture.

Nous proposons une version qui, si elle est inattendue, n'en est pas moins sérieuse puisqu'elle repose sur des documents historiques.

Selon nous, l'*Histoire de Henri III* dut décorer le sanctuaire ou l'une des chapelles de l'église de Saint-Cloud, vers 1636. Nous avons donné la preuve que c'est d'Epernon et non Benoise, secrétaire du roi, qui fit élever dans cette église le monument royal, aujourd'hui à Saint-Denis, qui contint le cœur de Henri III. Ce monument, attribué à Barthélemy Prieur, est l'œuvre d'un sculpteur gascon, Jean Pageot, formé par le duc, à Cadillac ; il fut livré et payé dans cette ville, le 30 novembre 1635 ; puis placé dans la chapelle funéraire que d'Epernon érigeait à son protecteur dans l'église de Saint-Cloud.

Ce sanctuaire fut décoré de peintures, de riches carrelages en marbre; des messes perpétuelles durent y être fondées. C'est là que l'*Histoire de Henri III,* tissée par Claude de Lapierre, fut placée.

N'est-ce pas ainsi qu'on décorait nos vieilles églises gothiques depuis que les verrières avaient disparu avec les

(1) Voir *Pièces justif.* — **1675**, septembre 27, — octobre 1er.

peintures murales? N'est-ce pas ainsi que d'Epernon avait compris l'hommage pieux qu'il rendait à la mémoire de son protecteur?

De même que, pendant les années 1630 à 1636, les murailles des cathédrales de Reims (1) et de Bordeaux disparaissaient sous des tentures, de même celles de la chapelle funéraire de Saint-Cloud étaient couvertes par des tapisseries représentant l'histoire glorieuse du règne de Henri III. Sorte d'ex-voto triomphal, rappelant la gloire que d'Epernon s'était acquise dans sa jeunesse, au moment où sa grandeur s'éclipsait, et faisant paraître avec éclat, aux portes de Paris même, une preuve de sa fidélité proverbiale et de sa reconnaissance envers son bienfaiteur, dans un temps où ces vertus semblaient absolument méconnues.

<div style="text-align:right">BRAQUEHAYE.</div>

Décembre, 1885.

(1) Elles furent commandées par l'archevêque au troyen Murgalet et au flamand Perpesack.

LES
ARTISTES ET ARTISANS
employés par les ducs d'Epernon à Cadillac.

(NOTICES BIOGRAPHIQUES)

par Ch. **BRAQUEHAYE**

I

Architectes.

Pierre SOUFFRON

« *Ingénieur et architecte des bastiments de la maison de Navarre; Maistre*
» *architecte commandant la structure du chasteau de Cadillac; Architecte du*
» *seigneur duc d'Espernon; Architecte pour le roy en la duchée d'Albret et*
» *terres de l'ancien Domaine et Couronne de France*, etc. »

1565-1644

Pierre Souffron est l'un des architectes provinciaux les plus recommandables de la région du Sud-Ouest, au commencement du XVII^e siècle. Nous sommes heureux de pouvoir faire connaître quelques-uns des importants travaux qu'il exécuta en Guienne et d'y joindre d'autres renseignements inédits que nous devons à l'obligeance d'érudits auscitains. Comme nous fournissons la preuve qu'en 1601, Pierre Souffron était « ingénieur et architecte des bastiments de la maison de Navarre », nous ne doutons pas que bientôt on pourra établir la biographie de cet artiste.

C'est comme architecte de Henri IV qu'il dut être plus spécialement employé, peut-être même quand celui-ci n'était encore que roi de Navarre ; aussi les travaux dont il fut chargé au pont Saint-Cyprien de Toulouse, à la cathédrale d'Auch et au château de Cadillac-sur-Garonne ne resteront-ils pas les plus considérables à citer?

Des auteurs disent que Pierre Souffron est né vers 1555, de parents italiens et le qualifient Sieur de la maison noble du Cros (1). Souffron étant mort après 1644, nul document ne le rattachant sûrement à une famille italienne, aucun acte, pas même l'acte de mariage de sa sœur Madeleine, ne le qualifiant noble, nous croirions imprudent d'accepter sans réserves, aucune des trois hypothèses proposées.

Pierre Souffron naquit probablement à Auch, vers 1565 ; il fut l'un des élèves brillants des maîtres d'œuvre qui ont fait école dans cette ville, formant de nombreux architectes ou plutôt « maistres massons » comme on les nommait encore à cette époque. Nous retrouverons à Cadillac, parmi les auxiliaires de Pierre Souffron, quelques chefs d'atelier qui furent certainement ses émules.

Les plus anciens travaux connus de notre architecte sont ceux qu'il entreprit à Rabastens, en Bigorre, pour la démolition du château. « Le bail est du 15 décembre 1594, » et la quittance indique que tout est achevé le 13 avril » 1595 (2) ».

Il est probable que Souffron remplit vers cette époque d'autres fonctions considérables comme ingénieur, titre qu'il porta quelques années plus tard, car de 1597 au 20 juin 1601, il fut chargé de terminer le pont Saint-Cyprien, à Toulouse. Ce pont avait été commencé en 1543,

(1) Prosper Lafforgue, *Recherches sur les arts et les artistes en Gascogne*, p. 34 et 35. — Père Montgaillard, jésuite, *MS*, conservé à la biblioth. de Toulouse, f° 75. — Abbé Caneto, *Monographie de Sainte-Marie d'Auch*, f° 249. — Dom Brugèles, *Chroniques du diocèse d'Auch*, p. 4.

(2) Documents appartenant à M. l'abbé de Cancelade du Pont (Communication de M. A. Lavergne).

par Bachelier et avait été continué par son fils ; Souffron entreprit de terminer les travaux en association avec Capmartin, Maître des œuvres de la sénéchaussée de Toulouse. Les éloges, que lui méritèrent ses aptitudes spéciales et le talent qu'il déploya en cette occasion, affirmèrent sa réputation et lui valurent de nombreuses et importantes commandes.

C'est en effet vers cette époque qu'Henri IV le recommanda au duc d'Epernon et qu'il lui fit faire « en sa présence » un plan du château qui fut élevé à Cadillac-sur-Garonne (1).

Il serait bien difficile de soutenir qu'Henri IV se fût adressé à l'un des grands architectes ou sculpteurs de la Cour, lorsqu'il avait en Gascogne même, dans les terres de Navarre et d'Albret, limitrophes de celles du duc d'Epernon « l'ingénieur et architecte de la Maison de Navarre » surtout lorsque l'on sait que cet *architecte du roi de Navarre* a conduit les travaux de Cadillac dès les premiers terrassements.

La preuve que Pierre Souffron fut l'architecte qui fit les plans du château de Cadillac, c'est que le roi les fit faire pour d'Epernon, en 1598, que la première pierre du château fut posée en cérémonie, le 4 août 1599, et que Souffron avait déjà donné quittance d'argent reçu de Jehan de Bonnassies, procureur d'office du duc d'Epernon, en juin de la même année (2).

S'il était l'architecte du château plusieurs mois avant qu'on posât la première pierre, il fut chargé de faire exécuter les premiers terrassements; s'il fit exécuter des terrassements avant juin 1599, il y a bien des raisons pour croire qu'il avait fait les plans présentés et acceptés quelques mois auparavant, en 1598, enfin le titre « d'architecte commandant la structure du château de Cadillac » et

(1) Voir *Pièces justif.* — **1736,** Girard, *loc. cit.,* n° 3.
(2) Voir *Pièces justif.* — **1602,** juin 17, Procès Souffron contre Bonnassies.

« d'ingénieur et architecte... conduisant le bastiment de Cadillac » que lui donnent les actes publics, semblent ne laisser aucun doute sur sa qualité de directeur de l'œuvre et seraient en contradiction avec sa situation s'il n'eût été qu'en sous-ordre.

Ce qu'il y a de certain, c'est que les plus anciens marchés, se rapportant à la construction du château, achats de pierres de Brannes, de Saint-Emilion, de Sainte-Croix-du-Mont ou de Neyrac, datent de février, mai, juin, juillet 1599; c'est que, le premier paiement indiqué, étant du 23 juin 1599, les premières livraisons ont été faites peu de temps avant la pose de la première pierre, enfin, c'est que Souffron, ayant reçu 7,770 écus de juin à septembre 1599, c'est-à-dire deux mois avant cette cérémonie, fut bien l'architecte qui dirigea l'œuvre dès le début des travaux.

La note suivante relevée sur les registres paroissiaux ne laissent aucun doute à cet égard, puisqu'elle prouve que les fondements de la plateforme seuls étaient faits lorsque « le quatriesme iorn [Aoust pour l'an 1599] on a » comancé de bastir au château et après avoir fait les fon- » demens de la plateforme en posant la première grosse » pierre le chapître y alla en procession..... (1) »

Le nom de Pierre Souffron paraît, pour la première fois dans un acte public, à Cadillac, le 30 juillet 1600; il est parrain de Pierre, fils de Jehan de Lez, maçon qu'il employait. Il est ainsi qualifié : « M° Pierre Souffroy (sic) architecte » comandant la structure du chasteau de Monseigneur(2) ».

Les 27 avril 1601, il signe comme témoin un marché de fournitures de pierres, passé avec « Marsau et Jehan Faies,

(1) Voir *Pièces justif.* — **1599**, août 4, « Château commencé à bâtir » et aux dates indiquées.

(2) Le nom écrit « Souffroy » sur les registres paroissiaux de Cadillac, se retrouve avec la même orthographe dans la liste des consuls d'Auch, en 1606. Nous ferons remarquer que si la famille de notre artiste portait le nom de *Sufroni*, comme on l'a avancé, on ne trouverait pas comme variantes de la signature Souffron : *Souffroy* et *Soffron*.

» périers, frères..... de Montprimblanc... en présence de
» M. de Saphore, conterolleur de l'atelier de Monseigneur...
» de Pierre Soffron (sic) architecte de Monseigneur... (1) ».

Le 27 et 30 juillet, 18 et dernier août 1601, une adjudication *au moins disant* des travaux du pont de Cazenave-sur-Ciron, près de Bazas, route de Préchac à Pompéjac, avait lieu en exécution des ordonnances de MM. les Trésoriers de France et généraux des finances en Guienne, après les offres des maîtres-maçons : Mathurin Corde, de Bazas, et Louis Baradier, de Bordeaux. Cette adjudication publiée « de rechef » eut lieu en présence des maîtres-maçons bordelais : Antoine Grimard, Jean Favereau, Louis Baradier et « Pierre Souffron, architecte et ingénieur des » bastiments de la maison de Navarre et conduisant le » bastiment de Cadillac ». Ce dernier, ayant offert le plus fort rabais fut proclamé adjudicataire (2).

La pièce qui précède est des plus intéressantes pour la biographie de notre artiste. Elle prouve qu'en même temps qu'il était l'architecte du château de Cadillac, il était l'ingénieur-architecte en titre de la maison de Navarre, c'est-à-dire de la famille même de Henri IV. Il semble donc tout naturel que le roi ait pensé à Souffron lorsqu'il fit faire le plan du château pour le duc d'Epernon.

Cette déduction prend d'autant plus de force, qu'en 1608, Souffron aurait été qualifié « architecte général pour le » Roy en la duchée d'Albret et terres de l'ancien domaine » et couronne de France (3) ».

Le 28 octobre 1601, il était parrain du fils d'un des maîtres ouvriers travaillant au château : « Pierre, fils de » Jehan Dupuy, maistre menuisier, parrin, M° Pierre Souf- » fron, maistre architecte ».

(1) Voir *Pièces justif.* — **1601**, avril 27, « Marché Marsau et Jehan Faies ».

(2) C'est ce pont qui s'est écroulé le 22 mars 1887 et auquel les journaux de la ville attribuaient 800 ans d'existence d'après une inscription qui portait, disait-on, la date 1081. C'était 1601 qu'il fallait lire.

(3) Communication de M. A. Lavergne.

En 1602, des différends s'élevèrent entre Bonnassies, procureur d'office de Monseigneur, à Cadillac, et M⁰ Pierre Souffron, au sujet du règlement des comptes. « Veu le con-
» tract d'arbitrage contenant un pouvoir du 26 apvril 1602,
» receu par Gailhard, notaire royal, acte de prorogation
» du 4ᵉ juing audict an receu par Pisanes à Cadilhac.....
» condamnons ledict deffendeur [Bonnassies] à 253 escuz... »
dit la sentence (1).

Le 17 juin, jour de la signification de la précédente sentence par Dutreau, notaire royal, Bonnassies faisait appel, et enfin, le 24 mai 1603, les paiements définitifs étaient « faits sur les deniers du péage de Langon ».

Le 6 avril 1603, deux actes importants pour l'histoire de Souffron furent passés à Cadillac. D'abord le contrat d'apprentissage du fils de l'un des maîtres-maçons qu'il employait : Gassiot, fils de Pierre Delerm, que nous retrouverons plus tard architecte de la ville de Bazas et du duc d'Epernon lui-même.

Les conditions du contrat sont curieuses : « Ledict Sof-
» fron a promis l'apprendre et enseigner au mieux de son
» pouvoir l'estat de masson et tailheur de pierres comme
» un bon maistre est teneu faire et ce pendant le temps et
» espace de sept années complètes et revolues l'une après
» l'aultre..... a promis de nourrir et entretenir tant d'abitz
» que de nourriture et tenir blanc et net sans que ledict
» Delerm soit teneu luy bailler ny payer aultre choze pour
» ledict aprantissage, ne nourriture ni entretenement sauf
» une coiste et ung traversin remply de plumes pesant.....
» deux linceulx pour coucher ledict apranti... » que Souffron s'engageait à restituer à la fin des sept années (2).

Cette pièce que nous publions *in extenso* est d'autant plus curieuse que Souffron ne peut pas être considéré

(1) Voir *Pièces justif.* — **1602,** juin 17, Procès Souffron contre Bonnassies.
(2) Voir *Pièces justif.* — **1603,** avril 6, Contrat d'apprentissage Delerm chez Souffron.

comme un maître-maçon ; il porte les titres d'ingénieur et d'architecte, titres qui le placent au premier rang des artistes de sa corporation, car aucun des maîtres qui obtenaient, en 1622, la création de la *maîtrise des maîtres-maçons et architectes de Bordeaux,* ne portait le titre d'ingénieur ou d'architecte. Ils sont nommés maîtres-maçons, maîtres-maçons jurés, intendants de la maçonnerie, surintendants des œuvres publiques de maçonnerie, etc.

La deuxième pièce intéressante, portant la même date, 6 avril 1603, est le contrat de mariage de sa sœur Madeleine « veufve habitante que dessus » (Cadillac) qui « promet
» prendre pour mari Domenge de La Porterie, maistre mas-
» son habitant à présent audict Cadilhac, avec l'authorité
» et en présence de Eyméric et Pierre Souffron, ses frères,
» de Pierre de La Porterie, frère dudict conjoinct, de Pierre
» Delerm et Pierre Peraudeau, maistres massons (1)... » En 1597, le 31 août, Dominique Laporterie, tailleur de pierres, avait été parrain de Jeanne La Roche, fille d'un autre tailleur de pierres, à Cadillac.

Cet acte semble prouver que Souffron et les siens ne portaient pas de titre nobiliaire et que les uns et les autres n'avaient pas alors une fortune considérable. Les époux devaient cependant posséder des biens, quoiqu'il n'en soit pas question dans la pièce citée. Enfin, il est sûrement établi que Souffron avait un frère nommé Eyméric et une sœur, Madeleine, alors veuve, qui épousa un maître-maçon, à Cadillac. Cette sœur devait vivre avec Souffron, qui avait son appartement au château, car l'acte de mariage porte : « aujourd'huy 6 avril 1603, après midy au chasteau de
» Monseigneur le duc d'Espernon en ladicte ville de
» Cadillac ». Il n'est fait nulle part mention de Barthélemye de Rouïde, femme de M⁰ Souffron, il était probablement célibataire alors. Sa chambrière seule, Catherine Bentignant, de Lauzun, est citée comme marraine de Pierre de Lerm, fils de l'oncle de l'apprenti de Souffron.

(1) Voir *Pièces justif.* — **1603,** avril 3, Mariage Madeleine Souffron.

Quelques jours après que Madeleine Souffron eut signé comme ses frères la promesse de mariage avec Dominique de Laporterie, et peut-être à la suite des cérémonies ou des fêtes qui suivirent, un grave événement dut se produire dans « l'attelier du chasteau » car le 10 avril 1603, les tailleurs de pierres intentaient « un procès au criminel à lancontre d'Arnault Descoubes, sarrurrier, et aides ses complices (1). » Pierre Souffron signait cette pièce comme témoin. Il est à croire que d'Epernon soutint la querelle de son serrurier, homme considérable, qu'il avait amené d'Angoulême, car depuis lors, tandis que le nom de Descoubes paraît toujours dans les comptes, ceux des tailleurs de pierres disparaissent ainsi que celui de l'architecte Pierre Souffron. Le nom de ce dernier est bientôt remplacé par un autre : Messire Gilles de la Touche Aguesse, écuyer, sieur dudit lieu, architecte du roi, auquel sont dus les travaux les plus remarquables du château : décorations intérieures et extérieures, mobilier, etc.

Souffron se rendit immédiatement à Auch et s'y fixa aussitôt après que le procès au criminel fut intenté aux serruriers du duc, car le 13 juin 1606 il signait un marché avec le seigneur de Bézolles pour « l'édifice du château de » Bourmont (2) » (Beaumont, canton et arrondissement de Condom, Gers).

Le 16 janvier 1608 avait lieu, à Auch, l'érection de la Chambre des élus d'Armagnac. L'un des trois élus était *Jean* Souffron, maître architecte de la fabrique de l'église Notre-Dame (3). Etait-ce un frère de Pierre et d'Eyméric Souffron? Il semble qu'il ne peut être question que de notre artiste. En effet, le 18 mai 1609, la clôture du chœur de Sainte-Marie d'Auch est achevée, il ne manque plus que le grand autel. Le procès-verbal de reconnaissance

(1) Voir *Pièces justif.* — **1603,** avril 10. Procès au criminel des tailleurs de pierres contre les serruriers.
(2) Document copié par M. A. Lavergne.
(3) Abbé J. de Cancelade du Pont, *Journal de Jean de Solle,* p. 13.

des travaux, publié dans la *Monographie de Sainte-Marie d'Auch*, par l'abbé Canéto, p. 293 à 303, le constate. L'auteur était Pierre Souffron.

D'après le même abbé Caneto, il fut nommé membre de l'élection d'Armagnac, par Henri IV, quand il fut chargé, par l'archevêque Léonard de Trappes de la construction de la clôture orientale du chœur et, ajoute M. l'abbé Cazauran, « du chevet du chœur de sa cathédrale ». Dom Brugèles dit qu'il était président de l'élection d'Auch (1).

Du 10 septembre 1624 au 31 juillet 1627, il construisit l'église des Jésuites, aujourd'hui chapelle du lycée d'Auch, et y fit exécuter un remarquable rétable d'autel; il en est l'auteur d'après M. P. Lafforgue (2).

Vers la même époque, sur la recommandation de l'archevêque Léonard de Trappes, il fut chargé par Pierre Geoffroy, chapelain de Garaison, d'édifier les bâtiments d'un sanctuaire fort célèbre dans le diocèse d'Auch : Notre-Dame de Garaison (3).

Enfin, d'après P. Lafforgue, Souffron serait l'architecte de l'église des Carmélites, aujourd'hui bibliothèque d'Auch.

On perd sa trace pendant dix-huit ans environ; mais on ne peut douter que de très nombreux travaux lui sont dus dans la région et « terres de l'ancien domaine et couronne de France, Maison de Navarre et duchée d'Albret. » Dans le Gers et dans les départements limitrophes, combien de ponts, de châteaux, de fortifications a-t-il construits? A-t-il rebâti Caumont (4), la demeure des Nogaret, où se trouve encore le mausolée de marbre du père et de la mère de d'Epernon? A-t-il élevé le château de Candale à Doazit (Landes) (5), lui l'architecte des Candale, à Cadillac? On

(1) Dom Brugèles, *loc. cit.* p. 4.
(2) P. Lafforgue, *loc. cit.* p. p. 35, 59 et 60.
(3) Abbé Cazauran. *Le Berceau de N.-D. de Lourdes ou N.-D. de Garaison,* p. 97.
(4) Le château de Caumont, canton de Samatan (Gers), où moururent le père et la mère de d'Epernon, appartient aujourd'hui à M. le marquis de Castelbajac.
(5) Bulletin de la Société de Borda, *Les monogrammes du château de Candale à Doazit.* XIIIe année, 1888, p. 51.

l'ignore, mais les érudits chercheurs, qui ont déjà fait de si heureuses découvertes dans le Gers, trouveront certainement dans les archives ou dans les minutes des notaires de nombreux marchés, qui complèteront l'histoire artistique de Pierre Souffron.

Les pièces qui ont trait à ses dernières années manquent presque complètement. La date et le lieu de sa mort sont inconnus. On sait seulement que sa femme, Barthélemye de Rouïde, mourut en 1642, et qu'il fut témoin dans un mariage en 1644 (1).

Les notes que nous fournissons sur l'architecte dont la ville d'Auch s'honore à bon droit sont, nous l'espérons, les plus complètes qui aient été données jusqu'ici. Mais nous devons rappeler encore que c'est à l'obligeance de MM. A. Lavergne, Cazauran et Cancelade du Pont que nous devons la plupart des nombreux renseignements qui concernent le département du Gers. Ils nous ont permis d'être plus complet; il est juste de leur en témoigner toute notre gratitude.

Bernard DESPESCHE

« *Maistre architecte; Maistre tailleur de pierres travaillant au chasteau de Monseigneur.* »

1600 † 1602

Bernard Despesche est probablement né à Pavie, diocèse d'Auch, lieu de naissance indiqué à la suite du nom de son frère « Guirault masson travaillant au chasteau (2) ». Il dut faire ses études, à Auch, près des maîtres qui avaient organisé dans cette ville une sorte d'école d'où sont sortis de nombreux artistes. C'est là qu'il eut pour émule ou qu'il connut tout au moins Pierre Souffron, près duquel il remplit des missions de confiance notamment à

(1) P. Lafforgue, *loc. cit.* p. 35.
(2) Baptême Jehanne Cousture « perrin, Me Guirauld Despesche de la ville » de Pavie, au diocèse d'Auch, et masson travailhant au chasteau. »

Cadillac où il fut installé avec son frère dès les commencements des travaux.

Le 23 juin 1600, Bernard Despesche est qualifié architecte dans un reçu qu'il donna pour Souffron à Bonnassies, procureur d'office chargé des paiements par le duc d'Epernon. Il remplaçait donc l'architecte du château en cas d'absence, c'est-à-dire qu'il remplissait les fonctions de chef du chantier, d'inspecteur des travaux comme nous dirions aujourd'hui.

Les actes publics qui concernent les deux frères sont peu nombreux. Guirault avait été parrain de Jeanne Couture, le 20 juillet 1600 ; Bernard tenait sur les fonts baptismaux Bernard Cazeaux, le 10 septembre 1601, mais dix mois après, le 13 juillet 1602, il mourait et était enterré à Saint-Blaise.

L'acte de décès et d'inhumation semble prouver que Bernard Despesche n'était pas un simple compagnon. La note marginale du registre, spéciale aux défunts qui occupaient les plus hautes fontions porte : « Mort de Bernard » Despesche, Maistre masson, enterré dans l'esglize collé- » gialle ». L'acte lui-même est ainsi conçu : « Le treze » [juillet 1602] mourut M° Bernard Despesche, Maistre » tailleur de pierres travaillant au chasteau de Monsei- » gneur et le quatorze fust enterré dedans l'esglize de » Monseigneur Sainct-Blaize près du pillier qui est prosche » de l'eau benistier. *Requiescat in pace !* »

Messire GILLES de la TOUCHE AGUESSE

« *Escuier, Sieur dudict lieu, Architecte du roy, Conterolleur du bastiment de Monseigneur.* »

1604-1615

Gilles de la Touche Aguesse est l'architecte de talent auquel sont dues toutes les décorations intérieures et extérieures du château de Cadillac ; assurément ce fut la partie la plus remarquable de l'édifice, aussi sommes-nous

heureux d'avoir pu faire connaître le nom de cet artiste de valeur jusqu'ici totalement inconnu.

Nous ignorons le lieu et la date de sa naissance et ceux de sa mort, et cependant il doit être d'origine bordelaise car ce nom de famille a été porté par des notables pendant les XVIe et XVIIe siècles (1).

Les renseignements que nous avons pu réunir sur son compte se rapportent seulement à sa présence à Cadillac de 1604 à 1615, mais ils établissent que pendant dix ans au moins il fit exécuter, pour Jean Louis de Nogaret, de très remarquables travaux après que partie du gros œuvre fut élevé par Souffron et tandis que Louis Couterau et Pierre Ardouin, dont nous parlerons, entreprenaient directement au duc d'Epernon la construction du reste des bâtiments principaux du château.

C'est seulement le 16 mars 1604, que le nom de Gilles de la Touche paraît pour la première fois dans les actes officiels. Il est qualifié : « Messire Gilles de la Touche » Aguesse, sieur dudict lieu, architecte du roy et conte-» rolleur du bastiment de monseigneur » (2), dans des achats de maisons, « rue St-Pey au devant du chasteau, » rue du Pont et rue du Four. »

Le 30 mai 1604, Gilles de la Touche commande « à » Françoys Péletié, poultier de terre, habitant la ville de » Bourdeaux, paroisse Puy-Paulin......... trente milliers » ou plus s'il plait audict seigneur, de carreaux de terre » cuite de quatre poulces de carré bien vivaces de couleurs » de vert, de jaune, de blanc, de rouge bry et de violet et » azur, qui font cinq (sic) couleurs bonnes et vives (3). » Ce sont les carreaux vernissés qui ornaient notamment la

(1) Gaston de la Touche, seigneur de la Faye, fut maire de Bordeaux, 1564-1567. — Voir aussi Arch. départ. — E. — notaires — minutes de Chadirac — **1599**, fo 620 — « Anthoine de la Touche, sieur de St-Germain, mari de » damoiselle Marie Roy ; » or, Jehan Roy, qui va suivre, habitait chez Gilles de la Touche à Cadillac. Y a-t-il alliance des familles ou similitude de noms ?

(2) Voir *pièces justif.* — **1604**, mars 16. Achats de maisons. (3) *loc. cit.*

CARRELAGE DE LA SALLE DES GARDES

grande pièce du rez-de-chaussée dite : salle des gardes, « antichambre du roy » salle à manger, dont nous reproduisons la disposition (voir planche) grâce à un croquis relevé par M. Vignes aîné (1).

Le 30 mai, il passait un acte avec des « tibliers » de la paroisse de Cérons pour « trente milliers de carreaux, » trente milliers de grandes briques,.. dix milliers faictes » sur les modèles et échantillons que leur ont esté baillés... » Et, le 5 novembre de la même année, pour trente autres milliers de grosses briques et autant de carreaux. Le tout a servi aux carrelages des diverses pièces du château (2).

Le 26 septembre, de la Touche traitait avec « Auzannet, » de Camarguet, périer, habitant la paroisse de Nérac », pour de la pierre « *ribot* » tirée « au lieu de Béguey aux » terres de Cormane (3). » Un marché semblable était signé le 23 octobre par « Jehan de la Roche », de Frontenac, et « Jehan Fauconneau, de Courpiac. »

Gilles de la Touche et Jean de Bonnassies paraissent dans le contrat de mariage de « Thoury Peller, maistre charpentier de haute fustaie de Monseigneur », le 7 janvier 1605, et remplacent auprès de l'époux, sa famille qui n'est représentée par personne (4).

De nombreux achats de maisons et de terres sont faits par le duc d'Epernon dans les premiers mois de 1605 ; de la Touche signe plusieurs de ces actes avec « Pierre Bentéjac, receveur et commis au paiement « de l'uvre de » Monseigneur, stipulant et acceptant sous le bon plaizir » dudict seigneur » et passe de la même façon, le 17 janvier 1605, un marché avec Martin Normandin, Pierre Dar-

(1) Voir *pièces justif.* — **1871**, janvier 1, Notes Vignes aîné.

(2) Voir *Pièces justif.* — **1604**, mai 30, Marché.

(3) Voir *Pièces justif.* — **1604**, septembre 26 et octobre 23, Marchés. — *Béguey* est le nom ancien du pays, au lieu dit : terres de Cormane c'est-à-dire aux anciennes carrières. En juillet 1410, le sieur de Duras, pour l'Angleterre, la dame d'Albret et le seigneur de Sainte-Bazeille, pour la France, signèrent une trêve de cinq mois, « à *Béguey, près Cadillac* ».

(4) Voir plus loin : CHARPENTIERS, au nom : *Thoury Peller*.

souze et Bernard Landier, pour couvrir de lattes et de tuiles le corps de l'église des Capucins, la nef et les chapelles (1).

Si l'on se reporte par la pensée à cette époque, on peut juger de l'importance du chantier de Cadillac, que dirigeait alors Gilles de la Touche.

La moitié du château, *tout le côté nord*, est construit ; on procède aux décorations intérieures ; on bâtit l'autre moitié, *tout le côté sud*, avec les immenses galeries souterraines, les hautes murailles du soubassement, s'élevant sur la grande place, au milieu de la ville, supportant ces jardins-terrasses qui dominent même les hautes toitures.

Toutes ces immenses contructions sont en cours d'éxécution sous les ordres de L. Coutereau et de P. Ardouin; l'église des Capucins est livrée aux couvreurs ainsi que les toitures de la collégiale Saint-Blaise. Tout un peuple d'ouvriers du gros œuvre, maçons, tailleurs de pierres, charpentiers, couvreurs, « *perriers, ressieurs de bois* », serruriers, fondeurs, fontainiers, jardiniers, «*pradiers*», se pressent dans la bâtisse, dans le parc, dans les jardins. Le port de l'Euille est encombré de bateaux chargés de pierres de Saint-Emilion, de Brannes, de Rauzan, de Saint-Savinien, de Taillebourg, de marbres rares de Saint-Béat et de Campan.

Les artistes décorent le bâtiment déjà construit, les sculpteurs, les marbriers, les carreleurs, les peintres, les doreurs, les menuisiers, les tapissiers, mettent la dernière main à tous les ouvrages d'art des salles du rez-de-chaussée, coté nord, et de la chapelle funéraire. Tel est le spectacle que présente Cadillac vers 1606.

C'est la période brillante de la construction, c'est celle des marchés intéressants : 26 juin 1606, marché avec Jehan Langlois, l'habile sculpteur des cheminées monumentales du côté nord ; même date, marché Girard Pageot, peintre décorateur de talent, dont les fils honorent le nom,

(1) Voir *Pièces justif.* — **1605**, janvier 17, Marché.

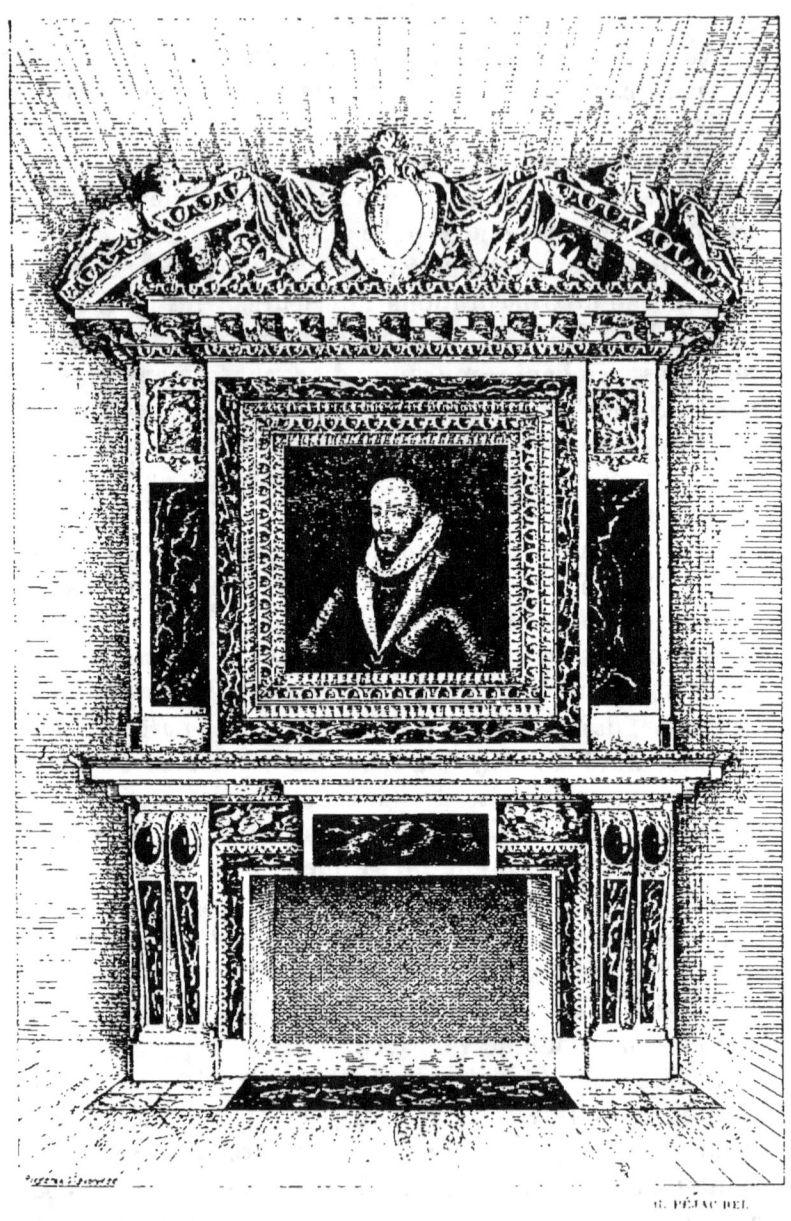

CHEMINÉE DU CHATEAU DE CADILLAC
SCULPTÉE PAR JEAN LANGLOIS, EN 1605, REZ-DE-CHAUSSÉE, 1ʳᵉ SALLE EST.

Jehan surtout, le sculpteur, artistes provinciaux aussi modestes qu'habiles qui firent souche à Cadillac. C'est Bussière qui entreprend les meubles que le tapissier Bonenfant doit couvrir de riches étoffes après que cet habile menuisier a confectionné les lambris et les portes; ici c'est Thoury Peller qui, après avoir dressé la toiture, pose les soliveaux et les planchers apparents qu'on enrichit d'innombrables dorures; là, ce sont les immenses bassins du jardin et de la cour, en marbres veinés des Pyrénées, qui arrivent tout travaillés (1); ce sont les ferrures « daurées » que pose Mtre Arnaud Descoubes, le serrurier angoumois que d'Epernon avait installé à Cadillac ; ce sont les jardins, les parcs, que Louis de Limoges, le jardinier du roi au château de la belle Gabrielle, à Montceaux, dessine avec son fils Jacques, le maître jardinier de Monseigneur, qui devint plus tard le fermier sinon le tenancier du château de Beychevelles; d'autre part on creuse des puits, on dresse des murailles, on nivelle les fossés, on élève des fontaines, après avoir canalisé d'immenses étendues, et les peintres Mtres Barilhaut, Mallery, Cazejus ; les sculpteurs Jehan Lefebvre, Jehan Leroy ou Jehan Roy enrichissent de leurs œuvres les cheminées, les portails, les plafonds, les murailles, tandis que d'éminents artistes dressent le mausolée dans la chapelle funéraire ; aussi soupçonnons-nous près du nom de Gilles de la Touche, ceux de Pierre Biard, Ligier Richier, Sébastien Bourdon qui, s'ils ont travaillé sous ses ordres, lui feront une brillante auréole de gloire (2).

D'Epernon le tenait en grande estime car, en l'absence de son intendant Bernard de Cazeban, ce fut à lui, Gilles de la Touche, que le courrier David Senctons s'adressa pour remettre des missives importantes (3). Il était le directeur

(1) Ils existent encore, l'un dans le jardin du château, l'autre chez M. le Dr B., à Cadillac, chemin vicinal de La Roque.
(2) Voir ci-après aux noms de ces artistes et aux dates citées plus haut.
(3) Voir *Pièces justif.* — **1611**, novemb. 29.

des travaux artistiques de Cadillac, puisque Jean Roy, sculpteur, habitait avec lui, c'est-à-dire travaillait sous ses ordres, chez lui (1).

Les preuves de talent qui restent encore dans l'ancienne demeure de Jean-Louis de Nogaret sont suffisantes pour affirmer le bon choix du grand seigneur et la valeur artistique indiscutable de l'architecte qu'il avait choisi.

Le nom de Gilles de la Touche disparaît des actes publics, vers 1615, d'une façon inexplicable. Par quelle situation d'Epernon récompensa-t-il ses services ? Le roi le rappela-t-il à Paris lorsqu'il eut achevé les grands travaux de Cadillac ? Mourut-il alors loin de cette ville ? On répondra peut-être quelque jour à ces questions, peut-être prouvera-t-on même qu'on lui doit des travaux importants, comme à Langlois, certaines cheminées monumentales du Bazadais et du Médoc, entr'autres celles des châteaux de Roquetaillade et de Beychevelles, le tombeau d'Armajean, à Preignac (2) et bien d'autres chefs-d'œuvre dont les noms des auteurs sont ignorés.

Quoi qu'il en soit, notre architecte est aujourd'hui connu, ses travaux sont considérables et de haute valeur ; les renseignements biographiques qu'on pourra ajouter à sa vie ne feront que confirmer la délicatesse de son talent.

Jehan ROY

Nous renvoyons à ce nom, chapitre III, sculpteurs, quoique Jean Roy eût été employé par Gilles de la Touche et qu'il eût fait acte d'architecte ou d'inspecteur de travaux.

En cette qualité, il rendit compte d'un voyage qu'il avait fait à Plassac, en 1612. « M. Roy, a vu que les maçons

(1) Voir *Pièces justif.* — **1609,** décembre 31. — **1614,** juillet 14. — **1615,** janvier 11.

(2) Voir plus loin au nom Jean Langlois, sculpteur, et *Mém. de la Soc. archéol. de Bordeaux,* t. X, p. 49.

» avaient parachevé le parc et les réparations du châ-
» teau » dit une lettre du sieur Laplène à l'intendant
Bernard de Cazeban (1).

Louis COUTEREAU

« *Bourgeois et maistre architecte de la ville de Bordeaux ; Maistre masson de*
» *Monseigneur ; Maistre masson juré de la ville de Bourdeaux.* »

1592 † 1630

La famille des Coutereau, dont on connaissait des descendants à Cadillac il y a peu d'années encore, a fourni plusieurs architectes aux deux ducs d'Epernon : Louis Coutereau qui entreprit des travaux de son art, à Cadillac ; dès 1601, et y mourut en 1630 ; ses deux fils, Pierre et Jean qui lui succédèrent et figurèrent dans les travaux, le premier jusqu'en 1650, date de sa mort ; le second jusqu'en 1655. Ils furent donc les entrepreneurs ou les architectes des premières et des dernières constructions du château c'est-à-dire du premier et du dernier duc d'Epernon.

D'autres Coutereau ont été maîtres tapissiers à Bordeaux, paroisse Saint-Siméon, rue des Ayres (2) ; mais quoiqu'ils aient eu des rapports avec les mêmes seigneurs, alors gouverneurs de la Guienne, leurs liens de parenté avec les architectes ne sont pas suffisamment établis pour les affirmer ici.

Les Coutereau doivent être originaires, sinon de Cadillac, du moins des environs, car un Jean Cothereau, couvreur, natif de La Réole, fils de Denis Cothereau, épousait, le 28 mars 1599 (3) « Jeanne Mathelot, native d'Oymet en Benauge (4) ». Or, les Mathelot étaient nombreux au XVIe siècle

(1) *Arch. histor. de la Gir.* 1884-1885. Lettre du sieur Laplène à M. B. de Cazeban.

(2) Voir plus loin : Chap. V. TAPISSIERS, Nicolas Coutereau.

(3) *Archives départ.* Série E, Notaires, Minutes de Chadirac.

(4) Omet, paroisse voisine de Cadillac où Coutereau, Louis, et ses enfants possédèrent des propriétés qu'ils habitèrent au lieu dit : *village de Bourdon*.

et le sont encore à Cadillac, à Loupiac, à Omet, communes limitrophes de Cadillac. Ce Jean Coutereau ou Cothereau, car ce nom de famille est écrit dans les actes avec l'une et l'autre orthographe, quoique la signature soit *Coutereau*, se fixa à Bordeaux et fut probablement la souche des nombreux chefs d'ateliers, des tapissiers notamment, qui ont porté ce nom et qui ne sont pas les descendants directs des architectes dont il va être question ci-après.

Louis Coutereau, était probablement fils de Denis, père de Jean. C'est le premier du nom que nous trouvons comme architecte ou maître-maçon du duc d'Epernon, à Cadillac.

Il était déjà, à Bordeaux, un maître très apprécié avant que Jean-Louis de la Vallette fît jeter les fondements de sa luxueuse habitation. En effet, le 4 mars 1592, une commission fut nommée par les trésoriers-généraux de France pour recevoir les travaux ou plutôt pour apprécier la valeur des travaux qui s'exécutaient à la tour de Cordouan, sous la direction de l'illustre Louis de Foix, auquel on reprochait de trop lourdes dépenses. Quoique nous soyons admirateur du beau phare dont la Gironde s'honore, nous avouons que les critiques des jurats et des trésoriers avaient bien quelque fondement, si l'on considère le luxe de moulures, d'inscriptions, de sculptures que l'architecte avait déployé dans la décoration d'un monument isolé au milieu de la mer. Or, cette commission était ainsi formée :

« *Composition de la commission chargée de recevoir les* » *travaux de la tour de Cordouan exécutés par l'ingénieur* » *Loys de Foix.* »

« Loys BARADIER, maistre des repparations pour Sa Majesté en Guienne ;

» Pierre HARDOUYN, maistre des œuvres ; maistre juré pour les uvres et fabriques de la ville de Bourdeaux ;

» Estienne ARNAULT, maistre masson ;

» Jaques GUILHERMAIN, maistre architecte ;

» Loys COTHEREAU, maistre masson ;

» Francoys GABRIEL, maistre voyeur en la comté d'Alençon (1), architecte de Monseigneur le Mareschal de Matignon » (2).

Le rapport de cette commission, estimant à 25 écus la toise de maçonnerie à cause de la difficulté de la construction, somme considérable à cette époque, fut remis le 15 mars 1593.

Louis Coutereau était l'un des experts ainsi que Pierre Ardouin qui fut son associé dans les grands travaux de Cadillac et que Etienne Arnault qui fut son beau-père. La qualité des autres experts, Pierre Ardouin étant lui-même l'architecte officiel de la ville de Bordeaux, prouve en quelle estime on tenait alors maître Louis Coutereau.

Pendant l'année 1592 et jusqu'en 1600, on voit Ardouin et Coutereau exécutant des travaux ou faisant des expertises sur les ordres des jurats, notamment rue du Chapeau-Rouge, rue de la Rousselle, rue Sainte-Eulalie, rue du Loup. C'est alors qu'après avoir pris part à quelques constructions de peu d'importance à Cadillac, en 1601 (3), Louis Coutereau se fixa dans cette ville et qu'en association avec Pierre Ardouin, il entreprit d'élever pour Jean-Louis de la Vallette, qui venait de se séparer de Pierre Souffron, la moitié du bâtiment principal et toute la partie méridionale du château. Ce marché porte la date du 7 février 1604.

Depuis ce jour, Louis Coutereau et ses descendants, quoiqu'ils fussent bourgeois et maîtres architectes de la ville de Bordeaux, devinrent, à Cadillac, des citoyens importants et, à Bordeaux, des défenseurs zélés de leurs protecteurs les ducs d'Epernon.

Le marché qui fut passé le 7 février 1604 fut l'un des

(1) *Archives départementales de la Gironde.* C. 3886, f° 190. v°.
(2) Ces dernières qualifications, aux noms Hardouyn et Gabriel, figurent sur le rapport qui fut remis le 15 mars 1593. — François Gabriel ne serait-il pas un ancêtre du célèbre architecte Gabriel?
(3) Voir *pièces justif.* — **1601**, juin 3, Marché.

plus considérables que signa Jean-Louis de la Vallette pour ses constructions de Cadillac. L'entreprise est ainsi désignée : « Premièrement, seront tenus et obligés les
» dits Cothereau et Ardouin, de faire et achever le pan de
» logis commencé joignant le grand escallier; faire ung
» pavillon sur le coing dudict logis, ung aultre escallier
» dans l'angle dudict bastiment retournant vers le pavillon
» qui sera construict sur la fassade du devant dudict
» chasteau du costé du midy; faire aussy ung aultre petit
» pavillon, en forme de flanc, couvert en dosme de pierres
» de taille sur le coing dudict pavillon; lesdictes murailles
» de telles et semblables largeurs que celles qui sont de
» présant faictes... conduire les espesseurs de murailles
» soient dans les fondations, tallus et hors les fondations
» jusques à l'entablement... y sera aussi gardé les symé-
» tries et ornements tant aux fenestraiges, croisées, lucar-
» nes, entablements que tels quy sont de présant faictz ou
» mieulx faire fairont; aussy les offices, voultes et voultes
» d'airettes... et seront tenus suyvre les ordonnances
» pour les ornements dudict bastyment quy leur seront
» donnés *par dessaings des architectes advouhés de mon-
» dict Seigneur* (1). Fairont aussy toutes les mesmes
» cloisons, fairont aussy toutes les massonneries des
» thuyeaulx des cheminées et languerotes... et pour
» chescune thoise des dictes massonneries de grosses
» epesseurs mon dict seigneur a promis et promet payer
» aux dits Ardouyn et Cothereau la somme de neuf livres
» tournoises et des dictes mesme cloisons, tuyeauls et lan-
» guerotes pour chascune thoise quatre livres dix sols,
» quy est à raizon de deux thoises pour une de la grosse
» massonnerie ».

Le duc d'Épernon devait aussi fournir la pierre d'après les reçus que nous avons copiés, quoiqu'il n'en soit

(1) Louis Coutereau et Pierre Ardouin ne furent donc alors considérés que comme des entrepreneurs et cette situation explique le titre de « conterolleur du bastiment » donné à Gilles de la Touche. Voir p. 127 à ce nom.

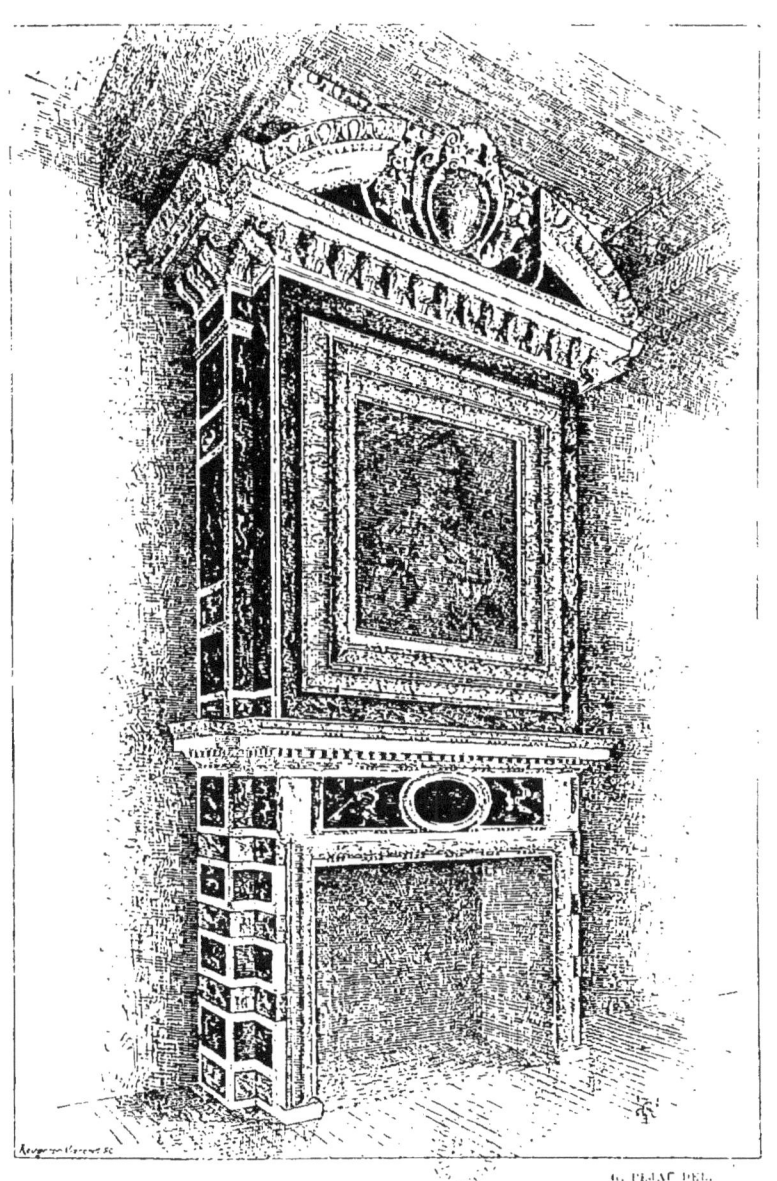

CHEMINÉE DU CHATEAU DE CADILLAC

REZ-DE-CHAUSSÉE, 2° SALLE OUEST

pas question dans l'acte ci-dessus. Le toisé était fait tant plein que vide et les avantages suivants étaient encore réservés aux entrepreneurs. Le duc faisait exécuter à ses dépens tous les terrassements et vidanges pour faire les fondations ; il devait « livrer toutes matières », probablement avec la pierre, la chaux et le sable « au plus près qu'il se pourra », le bois pour les échafaudages, les cintres pour faire les voûtes, les câbles et engins pour lever les fardeaux, les bayards, les scies et faire les ponts nécessaires. Comme on le voit, le prix fait ne comprenait guère que la façon (1).

Quand on considère que les soubassements élevés en talus de forteresse ont 10 mètres de hauteur, que le développement de la construction désignée dans le marché à 340 mètres de longueur, que le plan présente 1800 mètres carrés environ à bâtir, qu'une surface de 400 mètres était couverte par le bâtiment principal élevant l'entablement du pavillon central à 20 mètres au-dessus du sol de la cour, soit une hauteur totale à l'extérieur, en comptant la profondeur des douves, de 30 mètres environ, on se représente facilement le nombre considérable des ouvriers qu'il fallut employer, l'animation de la ville et les richesses que les transactions durent y amener.

Aussi est-on frappé de la grandeur de l'entreprise de d'Epernon et des bienfaits que répandit dans toute la région l'érection de ce monument qu'on reproche à tort à son orgueil. On devrait au contraire bénir le nom du puissant seigneur, car il a fait le bien du peuple par le plus noble des moyens : en donnant du travail rémunérateur, en honorant le talent et en le payant à sa juste valeur.

Comme tant de personnages dans l'histoire, la grande figure de d'Epernon est méconnue. On a vu en lui tous les vices dont la jalousie, l'intrigue, la calomnie l'ont

(1) *Revue des Réunions des Sociétés savantes à la Sorbonne.* Paris, Plon et Cⁱᵉ, 1886, p. 455.

couvert; on n'a pas su comprendre tout ce que ce grand caractère a fait d'utile autour de lui. On a maudit et on maudit encore son nom, sans se rappeler quel noble usage il a fait de ses richesses, en desséchant les marais de Lesparre, de Beychevelles, en bâtissant des palais dans lesquels il abrita, il protégea, il fit vivre des milliers d'artisans, de nombreuses familles d'artistes, dans lesquels il créa un centre intellectuel qui n'eût jamais existé sans lui dans notre région.

Si Jean-Louis de Nogaret n'avait pensé qu'à son château et à son mausolée, on pourrait le taxer d'un orgueil purement égoïste. Mais si l'on doit reconnaître qu'il fut le dernier type du seigneur féodal, fier de sa puissance, résistant à toute offense d'où qu'elle vienne, ne cédant jamais sur ce qu'il croyait son droit, n'acceptant que le premier rang parce qu'il savait qu'il y était placé et qu'il le méritait, il faut convenir aussi qu'il fut le digne héritier de François de Foix-Candale, l'évêque d'Aire, l'illustre ancêtre de sa femme (1).

N'a-t-il pas été considéré, par ses ennemis même, comme l'homme le plus exact à remplir ses promesses et ses devoirs de reconnaissance? N'a-t-il pas fourni largement à la création et aux dépenses du chapitre de la collégiale Saint-Blaise, du couvent des Capucins, du collège des Pères de la Doctrine chrétienne? N'a-t-il pas fondé l'hôpital Sainte-Marguerite et bâti un édifice qui remplaça l'Hospice Saint-Léonard, aujourd'hui l'asile public d'aliénés? Pour se rendre compte de ce que furent ces importantes constructions, il suffit de jeter un coup d'œil sur le marché du 2 juin 1617 que signèrent Louis Coutereau, Pierre Ardouin, maîtres maçons et Martin Dutreau, maître charpentier.

(1) Par son testament, l'évêque d'Aire dotait annuellement 12 pauvres filles, fournissait aux besoins de 12 pauvres écoliers et de 12 « enfants a mestier » plus à 20 pauvres honteux, sans compter les autres libéralités, et elles furent nombreuses.

« a entrepris, promis et promet par ces présentes
» de desmolir le bastimant de l'hopital Saint-Léonard
» de Cadillac, » y est-il dit « pour..... audict lieu y bastir,
» construire et ediffier ung couven et hospital de l'invo-
» quation de Sainte-Marguerite pour estre mis en la char-
» ge, conduitte et administration des religieux de la Cha-
» rité afin d'y faire le service divin et la réception des
» pauvres et aultres fonctions et observations mentionnées
» en la fondation, et don que Monseigneur leur en a faict
» cejourd'huy..... scavoir est que lesdict Coutereau, Ardouin
» et Dutreau seront tenus faire..... une infirmerie de
» soixante-dix piés de longueur, vingt-deulx piés de largeur
» dans œuvre et vingt-quatre piés de haulteur..... plus un
» pourtal..... lequel sera de six piés de largeur et huit piés
» de haulteur avec son demi-ron et une niche au-dessus
» pour mettre une image de Sainte-Marguerite que lesdicts
» entrepreneurs feront faire..... plus sera faict..... une
» chapelle contenant quatorze piés de longueur..... où sera
» un authel avec balustres et un ron au-dessus..... sera
» faict une muraille..... qui sesparre l'infirmerie et la
» chambre des passants..... de plus sera faict un aultre
» corps de logis contenant quatre-vingt pièz de large et
» vingt-quatre pièz de hault..... où il y aura une office
» *d'appotiquercrie* qui aura de longueur neuf pièz sur la
» largeur de unze piés et demy et la descharge..... aura la
» mesme longueur..... Item un grand pourtal pour entrer
» dans la cour portant dix pièz de largeur..... et sur ledict
» portal les armoiries de Monseigneur ensemble celles de
» défunte Madame la Duchesse sa femme ; plus l'office du
» reffectoire aura seze pièz de largeur et quatorze pièz de
» longueur. Item la despance aura dix pieds de large, plus
» la cuisine aura seze pièz de large et seze pièz de long.....
» plus ung autre corps de logis contenant cinquante-quatre
» pièz de longueur, de quinze pièz de largeur et douze pièz
» de haulteur..... de plus un office de boulangerie conte-
» nant quinze pieds de large et quinze pieds de long... Item

» la *bellutterie* contenant dix pieds de long... de plus le bus-
» cher contenant dix-neuf pieds et demy en long et quinze
» pieds de large.... plus les lieux communs qui auront quinze
» pieds de large et dix pieds de long, avecq la voulte..... un
» degré à vis...... *premier estage*...... et cave..... un petit
» beffroy couvert pour pendre la cloche... une muraille fer-
» mant la court..... leur payer la somme de cinq mille
» livres tournoizes ». Le marché comprenait la charpenterie,
les planchers, la serrurerie, le carrelage, la vitrerie. Il fut
payé en fin de compte le 11 septembre 1626 (1).

Louis Coutereau avait sous-traité pour la maçonnerie
avec François Pallot dit Rochelois ; mais ce dernier quitta
la besogne (2). Elle fut terminée sous la surveillance de
Coutereau.

D'autres constructions considérables furent encore
confiées par d'Epernon à notre « maistre masson de
de Monseigneur » comme il est nommé dans les actes.
C'est lui qui éleva les bâtiments des écuries, qui avaient
une réputation proverbiale, le duc étant comme tout
bon « maistre » cavalier émérite et amateur passionné de
chevaux.

Le marché passé le 3 juillet 1624 indique l'importance
de ces dépendances dont on voit encore les restes : Louis
Coutereau entreprend les écuries qui étaient « jà com-
» mencées... seront voutées... auront douze piez souz clef
» et sept piez au-dessus jusqu'à l'entablement... deux
» pavillons... à chasque boult montés de cinq piez plus
» hault que l'entablement... plus un guarde corps de
» quatre piez au-dessus duquel guarde corps il y aura des
» carneaux du costé de la basse-cour selon les dessins par
» luy représentéz à Monseigneur... les marches en pierres
» de Rauzan... les massonneries en pierre de St-Million
» sauf les deulx grans portaux quy seront faicts en pierre

(1) Minutes de Capdaurat, notaire royal à Cadillac, Me Médeville détenteur.
(2) Voir *Pièces justif.* — **1618,** mai 14, Transaction Coutereau.

» de St-Mesme..., comme aussi sera faict une cheminée
» dans chascun d'iceulx mais sans que ledict Coutereau soit
» teneu faire auculne sorte d'esculture ny ouvrages
» extraordinaires bien sera teneu laisser la plasse si tant
» est que Monseigneur en voulust faire faire... » Ce marché
était convenu à la somme de 3,600 livres et le 15 février
1626 les travaux étaient terminés et payés (1).

Louis Coutereau entreprit et exécuta des constructions,
qu'il serait trop long d'énumérer, pour divers particuliers
et pour Monseigneur. Lorsqu'il mourut en 1630, le 26 mai,
il laissa à ses fils en vertu d'un contrat passé le 25 avril :
« tous les marchés et conventions qu'il avoit faicts et
» pourroit faire avec *feu* Monseigneur le duc d'Esper-
» non (2) pour raison des bastimens et constructions tant
» du chasteau de Cadillac que *ailleurs* et quy se trouve-
» roient faicts après son décès... » Cette pièce prouve que
les entreprises ne se bornaient pas à celles de Cadillac que
nous verrons continuer par son fils Pierre, son deuxième
fils Jean étant trop jeune pour lui succéder.

Nous avons trouvé sur Louis Coutereau et sa famille les
renseignements les plus complets ; nous pourrions établir
la généalogie de ses descendants, leur fortune, la situation
de leurs biens si cela était nécessaire. Mais les notes qui
précèdent et celles qui vont suivre aux noms de Pierre et
de Jean seront amplement suffisantes. Il importe peu de
connaître les noms des six enfants dont il fut parrain à
Cadillac, les nombreux actes qu'il signa comme témoin,
les ventes, les achats, les « afferme » qu'il passa par devant
notaires, les faits suivants sont seuls utiles à conserver.

Le 3 juin 1611, il met sa marque (3) au bas du marché
Marsau Chaubert et Jean Gounard, maçons, avec « messire
» Mtre Estienne Dauche, advocat et docteur régent au

(1) Minutes de Capdaurat, *loc. cit.*
(2) Extrait d'un acte daté du 19 janvier 1675; Duluc, notaire royal à Cadillac
Me Médeville détenteur.
(3) Louis Coutereau ne savait pas signer. Sa marque était L. C.

» Parlement de Bourdeaulx et seigneur de la Salle d'Agua-
» dens » pour bâtir, à Cadillac, une maison avec tourelles,
cheminées, etc. Il vend en 1615, le 2 février, une pièce de
terre qu'il possédait près de l'église d'Omet ; vente qui
prouve les attaches de ses ascendants et de ses proches
dans cette paroisse où vécurent et moururent la plupart
de ses enfants et petits-enfants. Le 24 mars de la même
année, il donne procuration à Pierre Ardouin, son associé,
pour vendre une maison saisie à son beau-père, Gaspard
Arnault, comme lui maître maçon. Enfin ses enfants
furent :

Pierre, qui va suivre ;

Françoise, née en 1597, morte le 13 novembre 1622 ;

Yzabeau, née le 27 janvier 1605, mariée à Pierre de la
Garde, Mtre maçon de la ville de Bordeaux, paroisse Puy-
Paulin, dont nous parlerons :

Marie, née avant 1600, mariée à Thomas Martineau ;

Jean, né le 29 mai 1608, mort enfant ;

Jean, né le 29 mars 1611, que nous verrons plus loin.

Après avoir perdu sa femme, Jehanne Arnault, le
30 octobre 1627, Louis Coutereau mourut trois ans après,
le 26 mai 1630, « est décédé Louis Coutereau Mtre
» masson le corps duquel a esté ensevely dans l'esglyse
» Saint-Blaise de Cadillac » dit le registre de la paroisse
dans son laconisme brutal.

Ce fut là qu'on déposa les restes de cet homme de
bien, de ce constructeur émérite qui fut l'un des fonda-
teurs de la *maîtrise des maîtres-maçons et architectes de
Bordeaux* (1) le 27 juillet 1622, et fut assez modeste pour
se contenter d'être le « *maistre masson de Monseigneur* ».

(1) Voir *Pièces justif.* — **1622**, juill. 27, Maîtrise des maîtres-maçons et archi-
tectes de Bordeaux.

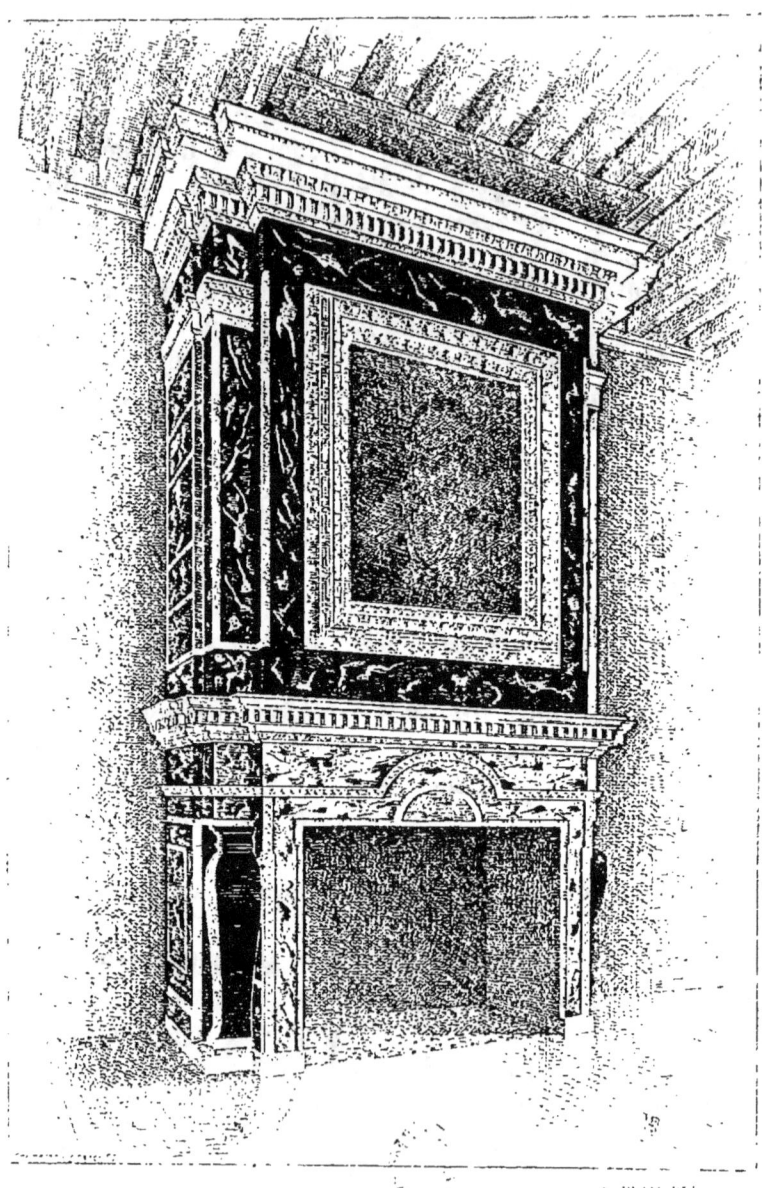

CHEMINÉE DU CHATEAU DE CADILLAC.

Pierre ARDOUIN

« *Maistre juré pour les uvres et fabriques de la ville de Bourdeaux; Maistre
» des œuvres; Maistre masson et architecte; Bourgeois et maistre masson juré
» de la ville de Bourdeaux; Intendant des œuvres publicques.* »

1592-1629

Pierre Ardouin, qui fut l'associé de Louis Coutereau dans les travaux de Cadillac, semble avoir occupé tout d'abord une plus haute situation, probablement parce que Coutereau ne savait même pas signer son nom.

Le 4 mars 1592 (1), Ardouin est qualifié « Maistre juré pour » les uvres et fabriques de la ville de Bourdeaux » dans la liste des membres de la « commission chargée de recevoir » les travaux de la tour de Cordouan. » Ces fonctions officielles devaient avoir au nom de la ville, auprès des jurats, la même importance que celles de « maistre des repparations » au nom du roi, auprès des gouverneurs ou lieutenants généraux de la province de Guienne (2).

Les travaux que nous connaissons de Pierre Ardouin ont presque tous été faits en collaboration avec Louis Coutereau. Les constructions du château de Cadillac et de l'hôpital Sainte-Marguerite sont entreprises en association.

Le 19 juillet 1622, il prend part avec Nicolas Gauvaing à l'adjudication « au moings disant » des maçonneries nécessaires pour « murer... les portes Sainte-Croix, « portanet du Pont Saint-Jehan, porte Despaux et porte Sainte-Aulaire » à Bordeaux. Il demande « douze livres de la brasse » et Gauvaing « cent-dix sols la brasse »

(1) Voir *Pièces justif.* — **1592**, mars 4, *loc. cit.*

(2) « Il y a quatre Intendans des œuvres publiques de masonnerie, qui sont
» tenus raporter les contraventions que font ceux qui bastissent; soit en avan-
» çant trop dans les rues faisant caves sous icelles : ou en autre sorte que ce
» soit. Ils font les alignemens, et assistent Messieurs les Jurats, lorsqu'ils vont
» aux visites des bastimens. Sont tenus de voir, si les murailles de la ville sont
» en bon estat, et s'il y manque quelque chose en faire leur procez verbal et
» raport, afin que Messieurs les Jurats y pourvoient. » (*Chronique bourdeloise*,
p. 39).

seulement ; aussi ce dernier est-il déclaré adjudicataire (1).

En 1628, il entreprend avec Noël Boireau, désigné « maistre masson et intendant des œuvres de massonnerie », quoiqu'il n'ait été nommé officiellement que le 14 juillet 1629, « la réparation de la bresche de la mu- » railhe [de la ville] près la porte Sainte-Croix.

Le 18 février de la même année, les deux mêmes architectes sont encore chargés, toujours « au moings disant, » des repparations des puits Sainte-Colombe et Moybin qui » regarde dans la rue Saint-Jammes ».

C'est peu de temps après, le 14 juillet 1629, date que nous citions plus haut, qu'il donna sa démission et qu'il fut remplacé, comme le prouve la pièce suivante : « Noël » Boireau, Maistre masson et l'un des intendans des œu- » vres publicques par la démission de Pierre Ardouin » Maistre masson et intendant, a esté receu et ordonné » que au lieu dudict Ardouin, ledict Boireau jouira de » trante livres de guages ».

Les autres notes que nous avons recueillies ont peu d'importance, d'autant plus que Ardouin n'a jamais été l'architecte ou même le maître-maçon du duc d'Epernon, il a été l'associé de celui qui portait ce titre.

Nous rappelons pour mémoire les expertises et les travaux déjà cités pour L. Coutereau en 1592 ; la procuration que celui-ci lui donne le 24 mars 1615 ; enfin ses signatures comme témoin, à Cadillac, au testament de Nicolas Bussière, le 27 avril 1606 ; à des paiements de pierres de Saint-Emilion, les 20 juin, 15 juillet, 25 octobre, pour les constructions du château ; au marché concernant le puits des Capucins, le 12 juin 1607 et le 24 janvier 1608 ; au testament de la veuve la Pauze, femme Pageot (2), belle-mère des peintres et sculpteurs de Monseigneur,

(1) Voir *Pièces justif.* — **1622,** juillet 19, **1628,** 15 et 18 février, Adjudications de travaux.

(2) Voir *Pièces justif.* aux noms et dates citées.

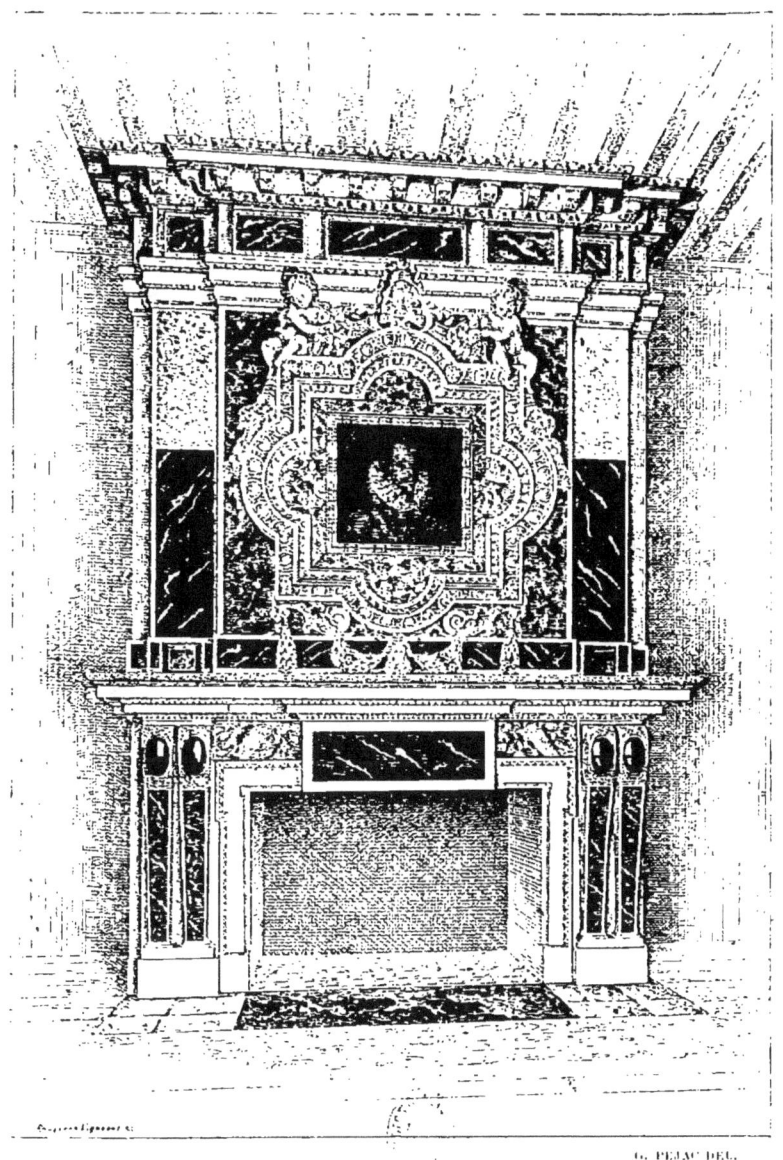

CHEMINÉE DU CHATEAU DE CADILLAC
SCULPTÉS PAR JEAN LANGLOIS, EN 1605. REZ-DE-CHAUSSÉE, 2ᵉ SALLE EST.

Pierre Ardouin fut surtout l'ami intime, *l'alter ego* de Louis Coutereau. Les renseignements recueillis sur l'un et sur l'autre se complètent mutuellement et permettent d'affirmer qu'ils furent des maîtres estimés et réputés au commencement même du xvii° siècle.

Jehan LANGLOIS

« Architecte sculpteur de monseigneur le duc d'Espernon »

C'est sous cette dénomination que Jehan Langlois est inscrit sur les registres paroissiaux de l'église Saint-Blaise de Cadillac au baptême (1) de son fils Jean. Nous n'indiquons son nom ici que pour mémoire, car Jean Langlois était un sculpteur, un artiste de grand talent, et si la qualification d'architecte accompagne son titre de sculpteur, c'est uniquement parce qu'il était capable de composer des dessins, de créer et d'exécuter des travaux de sculpture décorative dans lesquels les connaissances des règles de l'architecture étaient indispensables. Il a du reste donné des preuves de son savoir comme sculpteur-décorateur, ce qui implique les connaissances du statuaire, de l'ornementiste et de l'architecte. Les notes biographiques qui le concernent doivent être reportées au chapitre III, sculpteurs ; c'est là qu'elles seront insérées.

Clément MÉTEZEAU

« Architecte de l'hôtel du duc d'Espernon, à Paris. »

1581 † 1652

Clément Métezeau, fils, petit-fils et frère d'architectes éminents, est né le 18 novembre 1581, à Dreux, qu'ils ont tous enrichi de leurs travaux. Il fut maître d'œuvres des rois Henri IV, Louis XIII et Louis XIV et mourut en 1652. Après

(1) Voir *Pièces justif.* — **1606**, août 29, Baptême Jehan Langlois. — Un homonyme Jehan Langlois fut l'architecte de l'église St-Urbain de Troyes (xiv° siècle).

— 146 —

avoir étudié en Italie, il fit un plan du Luxembourg pour Marie de Médicis, construisit avec Salomon de Brosses le portail de Saint-Gervais, bâtit les châteaux de la Milleraye, en Poitou, de Chilly, en Orléanais, et une partie de l'église Saint-Pierre, à Dreux. En 1632, il commença le cloître des religieuses de l'Assomption (1).

Clément Métezeau, qui était le cinquième architecte portant ce nom, succéda à Etienne Dupérac, architecte de Henri IV, qu'on dit né à Bordeaux, et continua les constructions qui devaient relier le pavillon de Flore au vieux Louvre. Dupérac fit « la partie de cette galerie décorée de » grands pilastres composites accouplés qui soutiennent » les frontons alternativement triangulaires et circulaires » dont les croisées sont couronnées. Le reste, jusqu'au » Louvre, est du temps de Louis XIII, Métezeau l'a orné de » petits pilastres toscans revêtus de bossages enrichis » d'ornements dont le travail est très recherché (2) ».

L'église des prêtres de l'Oratoire, rue Saint-Honoré, fut bâtie, vers 1611, sur l'emplacement de l'hôtel de Bouchage qui avait appartenu à la sœur du duc d'Epernon, mariée avec le comte de Bouchage. C'est pourquoi Métezeau, architecte de la famille du duc, devint celui des prêtres de l'Oratoire et commença la nouvelle église. « Mais le mau- » vais goût de ces commencements firent appeler Jacques » Le Mercier pour corriger cet édifice et le continuer (3) ».

Métezeau avait construit la porte Saint-Antoine qui fut restaurée ou plutôt complètement remaniée par Blondel, en 1660, pour les mêmes causes.

Il ne faut peut-être pas se fier entièrement à l'appréciation des auteurs du XVIIe siècle, la mode avait tout envahi, comme toujours, hélas ! et la bonne architecture de la fin de la Renaissance était réputée mauvaise.

Le travail qui, on le comprend, fonda sa réputation

(1) A. Bérard, *loc. cit.*
(2) D'Argenville. *Voyage pittoresque de Paris,* Paris, 1770, p. 58.
(3) Abbé Antonini. *Mémorial de Paris,* Paris, 1749, t. I, p. 25.

fut « l'invention de la digue de la Rochelle, en 1627 ». Ses autres travaux comme architecte ne semblent pas avoir immortalisé son nom; mais on a sûrement été trop sévère pour les artistes de cette époque.

Le duc d'Epernon connaissait Métezeau depuis de longues années puisqu'il était son architecte et celui de la Maison de Bouchage (1), aussi est-il bon de rappeler ici comment ce maître devint l'inventeur de la digue célèbre.

« Dès l'année 1621 qu'il [le duc d'Epernon] fut employé
» devant cette place [La Rochelle] il ne pensa qu'aux
» moyens qui pourroient un jour en rendre le Roy maître.
» *Je vis entre ses mains trente desseins* differens pour
» fermer le port. Pompeo Targone vint dès ce temps-là...,
» le Duc y appela d'autres ingénieurs, mais enfin il
» s'arrêta à la Digue, comme à la seule chose qui pouvait
» sûrement fermer le canal » (2).

Cette seule citation établit sûrement les relations de d'Epernon avec Métezeau et prouve combien le duc était devenu compétent en matière de constructions, tout en lui rendant l'honneur d'une des plus importantes conceptions dans l'art de la guerre au XVIIe siècle (3).

L'hôtel, que Jean-Louis de Nogaret fit élever rue Saint-Thomas-du-Louvre, dont une des portes donnait sur la place du Carrousel, fut construit par Métezeau ; c'est là que les peintres Lorin et Lartigue furent employés en..., c'est là qu'en 1662, Mignard peignit des plafonds et des lambris commandés par d'Epernon en 1659, pour être peints à fresque.

Une remarque curieuse, c'est le silence qui s'est fait sur tout ce qui touche aux d'Epernon. Les dictionnaires biographiques, les histoires de France, les histoires de Bordeaux renferment des erreurs étonnantes, qui semblent voulues ou ne prononcent pas son nom. Cet hôtel que fit

(1) Catherine, sœur de d'Epernon, avait épousé le comte de Bouchage, frère du duc de Joyeuse.
(2) Guillaume Girard. *Hist. de la vie du duc d'Espernon*, loc. cit., t. III, p. 459.
(3) Des auteurs citent comme auteur de la digue : Jean Tiriot.

bâtir d'Epernon sur l'emplacement de l'ancien hôtel de Soubise, a été connu sous le nom d'hôtel de Chevreuse, d'hôtel de Longueville ; on répète qu'il fut « le berceau de » la Fronde et de la politique de ce fameux Cardinal de » Retz » mais nous n'avons jamais vu donner le nom d'hôtel d'Epernon à ces bâtiments qui devinrent la Ferme des tabacs et plus tard la Poste aux lettres. Il semble que les d'Epernon n'aient jamais existé.

Pierre COUTEREAU

« *Architecte et conducteur du bastiment de Monseigneur, Bourgeois et habitant*
» *de la présente ville; Maistre architecte de monseigneur le duc d'Espernon ;*
» *Architecte en la ville de Bourdeaux.* »

1611 † 1650

Pierre Coutereau est probablement né à Bordeaux, vers l'an 1600, avant que son père fût appelé par le duc d'Epernon à Cadillac. Il figure déjà sur les registres paroissiaux de St-Blaise comme parrain d'une fille de François Pellot, maçon, le 11 mars 1611, et comme témoin, le 11 avril 1615, étant clerc chez Mᵉ Pisanes, notaire royal. Après s'être marié le 21 janvier 1629, il ne tarda pas à faire ses preuves comme architecte. Nous avons trouvé une pièce importante qui le concerne.

Par lettre « de sa Majesté du 14e janvier 1629, la desmo- » lition du chasteau, donjon et tours d'icelluy sceans en » la ville de la Réolle » avait été décidée, et le 14 avril de la même année Pierre Coutereau et Pierre de la Garde, son beau-frère, furent déclarés adjudicataires « au moings » disant..... de la tierce partye de ces travaux moyennant » la somme de 2286 livres 6 sols 8 deniers. » Par un contrat « d'arretz de comptes » du 18 décembre 1633, ils reçurent des mains de sieur Orion, jurat de la Réole, 600 livres tournois pour leur part de démolition qui était depuis « longtemps y a aschevée » (1).

(1) Voir *Pièces justif.* — **1633,** décembre 18, Arrêts de comptes.

Un tiers des démolitions du château, donjon et tours de la Réole fut donc exécuté avant 1633 et non vers 1639, 1650 et 1659 comme l'affirment les historiens de la Réole (1).

Après la mort de Louis Coutereau, ses fils, Pierre et Jean, continuèrent les travaux et entreprises qu'il avait commencés et qu'il leur laissait comme préciput par contrat du 15 avril 1630.

Les constructions du château de Cadillac étaient encore importantes à cette époque, mais la direction du jeune architecte fut marquée par un insuccès qui eût été sa ruine si le duc d'Epernon n'eût pas consenti à le relever de la responsabilité encourue.

Le 12 octobre 1631, les maçonneries faites par Pierre Coutereau « s'écroulent la nuit dans le grand pré et dou-» ves de Monseigneur » (2). Ces travaux étaient considérables, car un règlement de comptes constate que le duc d'Epernon paya à Louis Coutereau, le 15 février 1630, onze cents livres et à Pierre, le 12 janvier 1632, quatre mil cent sept livres pour « la besoigne faicte aux *pavillon et galle-* » *rie du chasteau vers le parcq* ».

Le 12 mars 1634, Pierre Coutereau « dict et confesse que » despuis le dernier arrest de comptes faict avec Martin » de Chenu ageant de Monseigneur le duc d'Espernon en » date du 24 décembre 1632, il a encore reçu dudict sieur » Chenu diverses foys jusque et y comprins cejourd'hui » la somme de trois mil deux cens soixante-dix livres » troys sols et ce en desduction de la besoigne qu'il a faict » tant en la *gallerie* que *pavillon du costé du parcq* (3) du » Chean de Cadillac. » De laquelle somme il donne quittance.

[...], *Notice histor. et statist. sur la Réole*, La Réole, 1839, p. 106. — Ducourneau, *Guienne histor. et monumentale*, t. I, p. 285, dit 1639 et 1659.

(2) Les « *pavillon et gallerie du chasteau vers le parcq* » sont en façade au Nord, d'angle à l'Est, n'ont pas de douves, la petite rivière l'Euille coule au pied des murailles, mais les maçonneries, dont il est question, les grottes et orangerie furent élevées en face du pavillon d'angle Est.

(3) Voir *Pièces justif.* — **1634,** mars 12. Arrêts de comptes.

Une annotation ajoutée en marge semble indiquer que les constructions qui s'écroulèrent ne furent point seulement des murailles, mais aussi une *grotte* qui était placée dans le jardin. « A esté accordé que le dict
» Coutereau pour le desdommagement de la *grotte* du petit
» jardin (1) pour n'avoir pas esté bien faicte sera rebattu
» à mondict Seigneur par le dict Coutereau la somme de
» sept cens livres lors du final payement et ce soubz le
» bon plaizir de Monseigneur et non aultres ».

Une pièce beaucoup plus explicite, du 22 mars 1636, établit que Pierre Coutereau « prétendoit luy estre deu
» une bonne somme de deniers et au contraire Monsei-
» gneur prétendoit de grands dommages et interetz contre
» ledict Coutereau pour raizon de la *grotte*... qui estoit
» tombée de ses deffauts... ledict Coutereau voyant qu'il
» y avoit un peu de faulte de son costé se seroit adressé
» parlant à Monseigneur et luy auroit humblement
» supplié. . Monseigneur a accordé sa requeste aux condi-
» tions suivantes... luy a esté promis laisser quitte et
» quitter... et à cause de la chutte de ladicte grotte précé-
» demment faicte ne luy sera faict jamais aucune autre
» [réclamation]... a peyne de tels despens dommaiges et
» interetz. Et de plus luy a encore volontairement con-
» ceddé la somme de trois mil livres tournoizes moyennant
» que ledict Coutereau a promis et sera teneu paraschever
» la besoigne quy s'ensuyt... » (2)

Comme on le voit, le duc d'Epernon agit en grand seigneur et ne ruina pas son architecte pour un accident dont il n'était peut-être pas entièrement responsable.

Qu'étaient ces *grottes* si célèbres au château de Cadillac ? Où furent-elles bâties ? Il ne reste aucune trace, ni aucun

(1) Il est probable que le petit jardin était placé vers les écuries, au Nord de l'entrée du château, en face du pavillon Est, de l'autre côté des douves. La grotte ou les murailles auraient donc pu s'écrouler *dans les douves*, côté Est, c'est-à-dire vers l'entrée du château.

(2) Voir *Pièces justif.* — **1636,** mars 22, Marché.

souvenir exact de ces œuvres qui devaient être très importantes.

Le nombre des maîtres fontainiers qui se sont succédé à Cadillac indiquent suffisamment l'importance des travaux hydrauliques exécutés. Les fonderies, établies dans le château même, laissent supposer l'exécution de statues et d'ornements applicables à des décorations rustiques aujourd'hui disparues. C'est du reste à cette époque que remonte la mode des fontaines et des *figulines* rustiques que fit pour la Grotte des Tuileries, Bernard Palissy (1).

Les *grottes*, dont nous n'avons trouvé aucune description, devaient être très luxueuses, puisque d'Epernon avait à ses gages, « maistre Jean Jaulin, sieur de la Barre, » *maistre des grottes* travaillant pour Monseigneur ». Nous réunirons plus loin sous son nom les renseignements malheureusement bien incomplets que nous avons pu recueillir. Si nous ne pouvons pas affirmer la part que les fontainiers et les fondeurs ont prise à la décoration des grottes, nous pouvons assurer tout d'abord que ce terme : *grotte*, ne doit pas être pris ici dans le sens de « salle souterraine » mais bien dans celui de « caverne » artificielle faite de roches rapportées et parfois décorée » de statues, de coquillages, etc. »

Pierre Coutereau conserva donc la confiance du duc qu'il avait satisfait dans de nombreux travaux indiqués dans les répertoires des notaires, mais la disgrâce de d'Epernon qui dut se retirer à Plassac en 1638, puis à Loches en 1641, où il mourut en 1642, força notre architecte à s'établir à Bordeaux.

Ce fut pendant qu'il habitait cette ville qu'il entreprit pour le duc Bernard, qui avait succédé à Jean-Louis de Nogaret dans le gouvernement de la Guienne, la construction de l'orangerie du château de Cadillac et la réparation, ou plutôt la reconstruction du château de Beychevelles,

(1) Voir plus loin : Fontainiers ; Fondeurs et *Pièces justif.* — **1655**, Abraham Gölnitz, *Itinerarium Belgico-Gallicum*, loc. cit.

que le deuxième duc habita souvent pendant son séjour en Guyenne.

Ces deux marchés datés de 1644 ont été faits en association avec Gassiot Delerm, architecte à Bazas, apprenti de M⁰ Souffron (1). Celui qui concerne le château de Beychevelles a été publié (2), nous donnons le second qui a trait à l'orangerie, sans l'analyser, les termes n'étant pas assez clairs pour bien déterminer la place qu'elle occupait (3).

On pourrait aussi bien déduire de cette pièce, que le bâtiment était placé au Nord, au Sud ou à l'Ouest de la cour. Au Nord, puisque « troys portals et quatre croizées » devaient être faits, dont « lung à l'entrée de la cour » et que l'orangerie devait être située « au costé du grand jardin ». Mais on explique difficilement les murailles « soit dans » leurs fondemens qu'*en tallus* qu'il conviendra y faire... » de l'épaisseur scavoir du costé *du couchant* partye de » *quatre pieds*..... pour tenir *le coin* qui sera faict *en* » *tallus* ». A l'Ouest, car on pourrait croire, étant donnée cette description finale, qu'il s'agit de l'angle Ouest c'est-à-dire de l'extrémité gauche du bâtiment principal, mais que devient le « portal... à l'entrée de la cour ? » Enfin si l'on propose le côté Sud, l'orangerie n'aurait pas été bâtie « au costé du grand jardin de Cadillac ».

Cette construction a pu être établie dans le grand jardin lui-même, mais il nous semble plus rationnel de la voir placer à portée des appartements. Le massif du château étant à pic sur les trois faces Nord, Sud et Ouest, les seules bâties, l'entrée, côté Est, étant fermée par les profondes douves (4) et ne présentant qu'un portail et des murailles, c'est donc à l'Est seulement qu'il est possible de placer l'orangerie et en dehors des douves, vers les écuries, près de la grotte. Les murailles ont pu être élevées au-dessus de

(1) Voir *Pièces justif.* — **1603**, avril 6. Apprentissage Delerm.
(2) Mémoires de la Soc. archéol. — Ch. Braquehaye, *Marchés concernant les réparations du château de Beychevelles*, t. IX, p. 57.
(3) Voir *Pièces justif.* — **1644**, mars 8, Marchés.
(4) Voir « *Plan terrier du château de Cadillac tel que M. Despernon le fit faire* ».

l'Euille, *le coin* être fait *en talus*, en face du pavillon Est. Cet emplacement seul convient aux descriptions des travaux.

Nous ne fournirons pas toutes les notes recueillies sur Pierre Coutereau, elles sont trop nombreuses et n'ont pas assez d'intérêt, d'autant que comme on l'a pu voir cet architecte a surtout fait office d'entrepreneur.

Pour être complet au point de vue biographique, nous ajouterons seulement que Pierre Coutereau eut trois femmes : Catherine Béchade, qu'il épousa dans la chapelle de Monseigneur, le 21 janvier 1629, qui mourut à Omet le 29 août 1631; Marie-Marguerite Verneuil qui, fiancée le 17 mai 1632, décéda le 21 août 1645; Marie Boutet, qui lui survécut jusqu'en 1651. Il eut neuf enfants; cinq étaient vivants après sa mort, dont un fils François, habitant la paroisse d'Omet.

Pierre Coutereau mourut le 13 septembre 1650 et fut enterré dans l'église Saint-Blaise de Cadillac (1).

Pierre de la GARDE

« *Maistre masson de la paroisse N.-D. de Puy-Paulin.* »

1624-1629.

Pierre de la Garde avait épousé Ysabeau Coutereau, fille de Louis, le 7 février 1624, à Cadillac.

Il ne faut pas le confondre avec « Pierre de la Garde, conseiller du roy, contrerôleur général de ses finances et tailles de Guienne en la ville de Bourdeaux » marié aussi à Cadillac, en 1629, à Bertrande Despujols.

Vers la même époque, Louis la Garde « habitant la paroisse Sainte-Eulalye » était maître maçon de la Mairie de Bordeaux où il exécutait des travaux le 8 mars 1636. C'était certainement un proche parent du gendre de Louis Coutereau.

(1) Voir *Pièces justif.* — **1650**, septembre 13, Décès Pierre Coutereau.

Pierre de la Garde a sûrement été en rapports avec le duc d'Epernon et dut être employé par ce seigneur dans son château de Puy-Paulin. Il habitait à Bordeaux près de cette résidence quand d'Epernon l'employait avec Pierre Coutereau aux démolitions des fortifications de La Réole et que son beau-père, Louis Coutereau, était le directeur des travaux de Cadillac, l'architecte, l'homme de confiance du vieux duc.

Gassiot DELERM
« *Architecte, habitant la ville de Bazas.* »

1583-1644.

Gassiot Delerm est né en 1583, à Cadillac, de Pierre Delerm, maître maçon qui se fixa plus tard à Omet. Il fut d'abord clerc chez Mᵉ Pisanes, notaire royal, et fut placé en apprentissage chez Mᵉ Souffron, le 6 avril 1603 (1). Il dut suivre son maître à Auch pendant les sept années qu'il devait lui consacrer et ne vint se fixer que plus tard à Bazas.

Son père, son oncle Jean ainsi que Bernard, fils de ce Jean, étaient maîtres-maçons et ces derniers « bourgeois de Rions, habitant le village de Livran ». Il put ainsi conserver des relations à Cadillac, d'autant plus que son père habitait Omet où il était voisin des Coutereau, architectes du duc d'Epernon.

Comme Gassiot Delerm avait le même âge que Pierre Coutereau et qu'il fut comme lui clerc chez Mᵉ Pisanes, cette amitié d'enfance lui procura l'occasion d'entreprendre avec son ami les restaurations importantes du château de Beychevelles et la construction de l'Orangerie du château de Cadillac (2). Ce sont les seuls rapports que nous lui connaissions avec le duc d'Epernon comme architecte ou entrepreneur, à Cadillac. C'est du reste assez naturel puisqu'il était établi à Bazas.

(1) Voir *Pièces justif.* — **1603**, avril 6, *loc. cit.*
(2) Voir *Pièces justif.* — **1644**, mars 8, *loc. cit.*

Jehan COUTEREAU

« Architecte ; Bourgeois et maistre-masson de la ville de Bourdeaux. »

1611 † 1657.

Jean Coutereau n'avait que dix-neuf ans en 1630, à la mort de son père Louis Coutereau. « Veneu en age de pou- » voir travailhé » dit l'acte de partage des héritiers (1), « il auroit continué à travailhé de tout son pouvoir par le » moien desquels travaux et du reveneu de leurs biens » ledict Pierre [son frère] auroit acquis des biens tant meu- » bles qu'immeubles. » Pierre liquida les biens paternels, remit à ses sœurs leur part d'héritage, mais bientôt de longs procès intervinrent à cause des avantages que Louis Coutereau avait laissés à ses deux fils. La Cour de Parlement fit le partage, mais Pierre mourut avant d'avoir réglé sa situation avec Jean.

Le 19 avril 1651, ce dernier fut nommé tuteur des cinq enfants de Pierre dont il dut vendre les biens d'abord, puis les meubles sur la place publique de Cadillac, à la suite de procès avec la veuve.

Lui-même étant mort en 1657, laissant son enfant et ceux de son frère, tous en bas âge, la situation très embrouillée des successions nécessita encore des procédures entre les héritiers aussitôt qu'ils furent majeurs et notamment entre François, fils de Pierre, et Pierre, fils de Jean. Le premier habitait Omet où il mourut, le second devint un homme important, intelligent et très apprécié comme « greffier de la ville et juridiction de Cadillac, » bourgeois d'icelle, procureur d'office, collecteur, jurat » et syndic de la communauté [des jurats]. » En 1793, on trouvait encore un Coutereau « greffier de la Municipalité ».

Quant à Jean, fils de Louis Coutereau, celui qui nous

(1) Voir *Pièces justif.* — **1675,** janv. 16, Transaction entre les héritiers de Pierre et Jean Coutereau.

occupe, il fut surtout l'associé de son frère dans tous ses travaux de Cadillac, jusqu'en 1650, date de la mort de Pierre, et le remplaça depuis cette époque jusqu'au 14 avril 1657. Mais les travaux de Cadillac étaient terminés alors, Bernard, deuxième duc, ayant fait peu de constructions nouvelles; Jean Coutereau ne put exécuter que les réparations, l'entretien des bâtiments ainsi que le démontre le devis de l'architecte Desjardins, du 14 août 1655 et les pièces qui l'accompagnent (1).

Pendant l'exil du duc d'Epernon, Jean Coutereau était venu habiter Bordeaux, il s'y fixa, y fut reçu maître architecte et y mourut en 1657. Les registres paroissiaux de Bordeaux portent « **1657**, avril 12, Jean Coutereau, maître masson âgé de 45 ans décédé rue Tombe Loli (2) a esté enseveli dans l'église » (Sainte-Eulalie) dont il semble avoir été *ouvrier*, c'est-à-dire membre du Conseil de Fabrique (3).

DESJARDINS

1655.

Nous ne possédons aucun renseignement sur cet architecte. Cependant, comme les d'Epernon furent « gouverneurs de Metz et du pays Messin », il est possible qu'ils aient eu des rapports avec le maître d'œuvres du duc de Lorraine et avec ses descendants. Didier Desjardins, en 1597, était chargé par ce prince de la conduite des travaux du palais ducal. N'est-ce pas un parent de celui-ci que nous retrouvons à Cadillac?

Ce qui est certain c'est que le devis des réparations (4) qui furent exécutées par Jean Coutereau en 1655 fut rédigé

(1) Voir *Pièces justif.* — **1655**, août 14, Devis et marché.
(2) Arch. mun. de Bord. — *Actes de l'État civil.*
(3) En marge, une croix pattée est posée en largeur. Au-dessous on lit : SEP. D OU.
(4) Voir *Pièces justif.* — **1655**, août 14, Devis.

par un homme du métier, peut-être par un architecte accidentellement en rapports avec d'Epernon, car c'est la seule fois que nous trouvons son nom et son écriture si nette et si ferme.

C'est à Desjardins que s'arrêtent réellement les architectes des ducs d'Epernon; les noms que nous citons à la suite ne paraissent dans les actes qu'après la mort du dernier duc.

Pierre CONVERS

« *Maistre masson entrepreneur des bastimens du Roy habitant de la ville de Bourleaux parroisse St-Rémy; entrepreneur des repparations du pont de ladite ville de Cadillac.* »

1668.

Quoique Pierre Convers ne soit pas qualifié architecte et qu'il n'ait pas particulièrement travaillé au château, il semble devoir figurer dans cette liste à cause de sa qualité d' « entrepreneur des bastimens du roy » et d'entrepreneur du « pont de l'Heuille » qui était une dépendance du château.

Le 4 avril 1668, il passait marché avec les jurats de Cadillac pour réparer le pont de l'Euille et pour construire une prison.

Le 5 juin, les jurats et Convers nommaient experts, les premiers « Dominique Despagne, M° masson de la ville de Langon » le second « Jehan Michel aussi M° masson de Barsac. » Le 23 juin ils étaient d'accord moyennant mil vingt cinq livres et les jurats lui faisaient faire « le canal qui conduit les eaux du fossé de la ville dans lHeuille » (1).

C'est pour rappeler ces travaux, que les seigneurs de Cadillac n'avaient pu faire exécuter puisque les procès

(1) Voir *Pièces justif.* — **1668**, avril 14, juin 23, Réparations du pont, etc., de Cadillac.

concernant la succession étaient pendants, qu'une inscription commémorative fut placée sur le pont lui-même.

Cette pierre, recueillie au fond de la rivière, a été portée à la mairie de Cadillac. Elle a déjà été publiée dans les *Mémoires de la Société Archéologique*, t. V, p. 157, mais comme la lecture et le dessin ne sont pas exacts, nous croyons utile de la donner ici :

LAN DE GRACE 1668 et SOVS LE RE
GNE DN INVINCIBLE
MONARQVE LOVIS 14 ROI DE
FRANCE ET DE NAVARRE LA
PRESANTE ARCADE & AVTRE
REPARATION FAICTE AV PONT
& CHAVSEE DV BOVT DV FOSE
DE LA PRESANTE VILLE ONESTE
FAICTE PAR LORDRE DE Sr JEAN
BAPTISTE PAGEOT PROCVREVR DOFCE
DES Srs JEAN MANDE PIERRE FOVRTEN
PIERRE LAGERE & PIERRE
SIMONET JVRAT DVD CADILLAC
LADITE ANEE 1668 LE 14 DE A [VR.]

Vincent FUGIER

« *Maitre-masson et architecte de la présante ville* ».

1674.

Est-ce par erreur que Fugier est indiqué comme architecte de Cadillac ? Nous n'affirmons rien. L'acte où nous trouvons son nom le cite comme l'entrepreneur des « mu-
» railles, portes, fenestres, desmollissemens quy seront

» nécessaires tant pour l'esglize que les R. Pères veulent
» agrandir que au corps de logis, qu'ils veulent faire dans
» le collège de la présante ville... » (1).

Cette pièce porte la date du 18 janvier 1674; elle indique le nom de l'architecte M. de Payen, qui suit :

Jullien FOUQUEUX

« *Maître-masson et architecte de la présante ville* ».

1675.

Avons-nous lu, le 22 août 1675. Il est possible qu'il y ait eu une faute du calligraphe et qu'il s'agisse du même Vincent Fugier ou Fevgier ou Fouquier. Nous avons relevé Juillen Fouqueux.

De PAYEN

« *Ingénieur et Jéografique (sic) du roy* ».

1674.

Nous ne citons l'architecte De Payen que parce qu'il a fait des plans pour le collège de Cadillac qui fut fondé et bâti par d'Epernon. L'acte cité plus haut semble prouver que de Payen était l'architecte de la communauté « tout
» et conformément au plant quy en a esté tiré par M. de
» Payen, ingénieur et jéografique (*sic*) du roy, approuvé
» par le R. Père général et provincial des R. Pères de la
» Doctrine chrestienne... ».

(1) Voir *Pièces justif.* — **1674,** janvier 18, Marché, R. Pères de la Doct. chrétienne.

II

Peintres.

Sire Jean BARRILHAULT
« Maistre pintre habitant du lieu de Niort en Sainctonge. »

1599.

Le seul acte qui nous fournit le nom de cet artiste est une procuration donnée à Mtre Louis Prévot par Marguerite Damours, sa femme (1). Il n'est pas prouvé que le maître peintre était employé par d'Epernon à cette date, 27 février 1599, cependant comme il est fort probable que sa femme était originaire de Cadillac il doit avoir eu lui-même, soit alors, soit antérieurement, l'occasion d'exécuter des travaux pour le duc d'Epernon qui était aussi gouverneur de Saintonge, d'Angoumois et du pays d'Aunis.

Girard PAGEOT
« Maistre pintre, habitant de Bourdeaux, paroisse St-Siméon, rue du Loup; Bourgeois de Cadilhac. »

1598 † 1623.

La famille des Pageot a fourni une longue suite d'hommes dévoués aux ducs d'Epernon, qui les avait protégés et en quelque sorte élevés dans leur château. Elle compte aussi deux artistes distingués : Girard, le peintre d'ornements; Jean l'aîné, son fils, sculpteur de talent.

Girard Pageot était non seulement un des chefs d'atelier employés par la famille de Foix-Candale, mais encore il devait en être estimé d'une façon toute particulière.

L'acte le plus ancien où paraît son nom date du 1er août 1598. C'est le testament de Marie de Foix qu'il signe comme témoin. Marie de Foix était la sœur et l'héritière universelle de Monseigneur François de Foix-Candale, évêque

(1) Voir *Pièces justif.* — **1599**, février 27, Procuration.

PANNEAU DES BOISERIES DU REZ-DE-CHAUSSÉE

PEINT PAR GIRARD PAGEOT, 1606.

d'Aire; elle s'occupait alors de fondations pieuses, des tombeaux de ses proches, de l'avenir des enfans de sa défunte nièce, la duchesse d'Epernon (1). Le 3 août de la même année, Girard Pageot passait un marché pour garnir de vitres et de vitraux la « chapelle que ladicte dame a faict naguère édiffier » et aussi « l'esglize et chasteau de Ribeyrac ».

Il ne faut pas oublier qu'à cette époque les peintres décorateurs étaient vitriers et réciproquement. L'article XIV des Statuts de Bordeaux, en 1642, est formel (2). On ne doit donc pas être étonné si Pageot et ses fils sont quelquefois qualifiés « Maîtres vitriers de Monseigneur ».

C'est ce qui a lieu dans le marché que Girard passe avec le duc le 24 août 1604, marché qui concerne toutes les vitres de la moitié du château qui fut édifiée par Pierre Souffron. C'est en exécution d'un acte passé à Bourg-sur-Mer, en 1605, que Girard Pageot commence les travaux de décoration ; il exécute d'abord les lambris et les plafonds du rez-de-chaussée, puis le 26 juin 1606, il passe un nouveau marché avec le duc d'Epernon pour les salles du premier étage. « Scavoir est de paindre la grand salle
» haute du bastiment dudict seigneur audict Cadilhac,
» avec l'aultre chambre y tenant appelé la salle et anti-
» chambre du roy de telle et semblable fasson ou mieulx
» faicte qu'est à présent la chambre et garderobe du roy
» audict bastimant, daurer tous les planchiers, croizées,
» portes et lambris de ladicte salle et antichambre avec
» ce quy sera nécessaire d'étoffe de paincture et dore aulx
» manteaulx de cheminées desdictes salles et anticham-
» bre..... tout en huile et verny... » Pageot devait fournir la couleur et d'Epernon l'or. Les tableaux décorant les manteaux des cheminées n'étaient pas compris dans le

(1) Voir *Pièces justif.* — **1597,** août 26 — septembre 3, **1598,** août 1 — août 3.
(2) Art. XIV. « Pourront aussi faire indifféremment toutes sortes de peintures
» crotesques, moresques, rubesques, festons de fruits et de fleurs, qu'on a accou-
» tumé de faire aux murailles, planchers, lambris de chambres, voûtes et cabinets ».
— *Anciens et nouveaux statuts de Bordeaux,* Vitriers, Simon Boé, 1701, p. 498.

marché, convenu à la somme de « dix sept cens cinquante livres tournoizes ».

Il avait déjà été arrêté entre les parties, à Bourg-sur-Mer, que Pageot recevrait « mille livres tournoizes » d'une part et « six cens livres » d'autre part pour les peintures déjà faites dans les salles du rez-de-chaussée. Enfin il réclamait cent livres de supplément, accordées par le duc, disait-il, et le prix des peintures des entrées des premier, second et troisième étages (1).

Il faut avoir vu la délicatesse et l'art véritable déployé dans les peintures des lambris, des garde-robes et des plafonds du château pour reconnaître combien Girard Pageot et ses fils avaient de bon goût et de talent; malheureusement les planches ci-contre tirées en noir ne peuvent donner l'idée de l'harmonie des couleurs.

Girard Pageot avait quitté définitivement Bordeaux et s'était fixé avec toute sa famille à Cadillac. Les travaux que le duc faisait exécuter devaient suffire pour occuper tout son temps, celui de ses fils et de nombreux compagnons. En effet, quand même on retrancherait les travaux les plus artistiques : plafonds à figures, tableaux des cheminées, peintures religieuses, il reste encore la décoration de toutes les salles du château, du collège, du couvent des capucins, de l'hôpital, de St-Blaise, de la chapelle funéraire, constructions dans lesquelles la vitrerie et la peinture en bâtiments proprement dite devaient encore produire de nombreux bénéfices.

Notre peintre semble du reste avoir réussi dans ses entreprises; bientôt ce sont ses fils qui paraissent dans les marchés. Les propriétaires de Cadillac et des environs réclament leurs services, tandis que l'on voit dans les minutes des notaires figurer le nom des Pageot, non seulement dans des travaux de peinture, mais aussi dans des achats, des ventes, des « afferme » des constructions de pressoirs, des

(1) Voir *Pièces justif.* — **1606**, juin 26, Marché Girard Pageot.

plantations de vignes, etc., qui semblent affirmer une honorable situation de fortune.

Pour témoigner à son *maître-peintre* son estime toute particulière, et aussi parce que Pageot remplissait les conditions requises, le duc d'Epernon lui accorda des lettres de bourgeoisie, le 10 décembre 1620 (1).

Peu d'années après il mourait. « Le mesme jour et an » [20 avril 1623] dans l'esglize St-Blaize fust enterré Maistre » Girard Pageot. eatgé de soixante ans ou environ ». Telle est la mention que nous avons transcrite. Elle ne s'accorde pas avec la pierre tumulaire qui a été retrouvée et qui est conservée à Cadillac par M. Raymond Durat de Condé. L'inscription est ainsi conçue : « SÉPULTURE POUR GIRARD » PAGEOT, BOURGEOIS DE CADILLAC, TANT POUR LUY QUE POUR » SES HOIRS ET SUCCESSEURS, 1610 ».

Cette différence dans les dates ne peut s'expliquer que par ce fait, qu'avant sa mort, en 1610, Girard Pageot aurait préparé un tombeau de famille, peut-être pour sa belle-mère, Guillemette Barbier, veuve La Pauze, qui testait le 24 janvier 1608 (2). Ses enfants et ses petits enfants furent ensevelis dans cette même tombe (3).

Si Girard Pageot ne peut pas être considéré comme un artiste, il mérite d'être cité comme un bon décorateur soit pour les dorures des plafonds dessinées à la pointe du pinceau, soit pour les fines peintures des lambris, pour les moulures ornées où l'or enlève si bien les délicats feuillages, pour les peintures des cheminées, si brillantes sans profusion avec leurs fonds d'or et leurs *sertis* légers. La distinction des couleurs, la pureté du dessin, le caractère du parti pris général, toutes ces qualités maîtresses qu'on remarque dans les restes de la splendeur du château sont bien l'œuvre d'un homme au goût sûr qui a dirigé d'intelligents auxiliaires (voir pl.).

(1) Voir *Pièces justif*. — **1620**, décembre 10, Girard Pageot reçu bourgeois.
(2) Voir *Pièces justif*. — **1608**, janvier 24, Testament veuve La Pauze.
(3) Voir *Pièces justif*. — **1626-1627-1636-1642-1644-1652.**

Les auxiliaires de Girard Pageot furent M^tre Mallery, M^tre Cazejus, puis Claude Pageot, son frère, et ses fils, Jean, Jean-Baptiste et Gabriel Pageot.

MALLERY
« Maistre peintre. »
1608.

Le nom de cet artiste ne nous est connu que par l'acte de baptême de Denis, fils de feu Nicolas Bussière, maître menuisier de Monseigneur. L'architecte du château, « Gilles de la Touche Aguesse ecuier sieur dudict lieu » tenait cet enfant sur les fonts, le 21 novembre 1608, avec « damoiselle Suzanne Daubarède femme de M° Mallery peintre » (1).

Comme Nicolas Bussière habitait Bordeaux, il est probable que Mallery était peintre dans la même ville, et comme sa femme est qualifiée « damoiselle » on peut croire que s'il n'était pas un artiste dans toute l'acception du mot, il était tout au moins un maître des plus importants par sa situation ou ses relations.

Bernard CAZEJUS
« Maistre paintre travaillant à presant au chasteau de Monseigneur. »
1609.

Bernard Cazejus figure dans deux actes signés par l'architecte Gilles de la Touche Aguesse, mais il n'y est pas question des travaux qu'il a exécutés pour le duc d'Epernon.

Le 10 décembre 1609, il paraît comme témoin dans un marché signé par Gilles de la Touche et le 31 décembre cet architecte lui fait cession de quinze livres tournoises qui lui sont dues par Claude Pageot qui suit (2).

(1) Voir *Pièces justif.*, **1608**, novembre 21, Baptême Dénis Bussière.
(2) Voir *Pièces justif.*, **1609**, décembre 10 et 31.

Guillaume CUREAU

« *Natif de La Rochefoucault en Angoulmoys; sculpteur; peintre de l'Hôtel de Ville de Bordeaux; bourgeois et maistre paintre de la presente ville et y habitant, parroisse Saint-Eloy* » (1).

1622 (?) † 1648.

Grâce aux documents que nous avons recueillis ou consultés sur Guillaume Cureau, nous pouvons faire connaître non seulement son lieu de naissance, sa famille, sa fortune, les principales commandes qu'il a reçues, la date de sa mort, mais encore nous pouvons présenter trois de ses œuvres, dont deux, inédites, prouvent qu'il fut un des artistes provinciaux dont le nom mérite d'être conservé.

Bordeaux peut être fier de son peintre Guillaume Cureau qui joignait aux qualités viriles de la composition, une puissance de coloris qui accuse un talent réel, formé à l'Ecole des maîtres les plus renommés.

S'il n'est pas né dans notre ville comme l'indiquent divers biographes, s'il est « natif de La Rochefoucault en Angoulmoys » comme le prouve un marché que nous publions (2), il n'en est pas moins bordelais par son long séjour dans notre ville, par les nombreux travaux qu'il y a exécutés, par ses titres de « painctre de l'Hostel de Ville », de « bourgeois de Bordeaux » et par sa mort, le 23 février 1648 « parroisse Saint Eloy ».

Il y a un curieux chapitre de l'histoire des arts à Bordeaux à écrire sur les peintres de l'Hôtel de Ville. Ils étaient chargés depuis le XVe siècle de « pourtraire en grand le maire et les jurats ». Malheureusement cette curieuse suite de portraits de nos magistrats municipaux

(1) Cette notice, lue en 1886, aux *Réunions de la Sorbonne*, a été complétée depuis. Voir *Réunion des Sociétés des Beaux-Arts*, 1886, t. X, p. 477.
(2) Voir *Pièces justif.* — **1633**, octobre 13. Marché G. Cureau.

a été anéantie dans les incendies successifs des bâtiments de la mairie. Le 13 décembre 1657, le feu du ciel fit sauter la poudrière de l'Hôtel de Ville « il se fit un fracas et un » bouleversement épouvantables jusque dans la chambre » du Conseil où il ne resta ny fenestres, ny portes, ny » gonds tout ayant esté enlevé au grand estonnement de » quelques-uns desdicts sieurs jurats présens ». Le 16 avril 1699 « Sur les 8 à 9 heures du soir, jour du Jeudi-Saint, » le feu prit à la chapelle de l'Hôtel de Ville qui fut tout » incendiée à moins d'une heure de temps, à cause de la » grande quantité de Tableaux et Portraits de Messieurs » les Jurats et autres matières combustibles qui étaient » dans ladite chapelle ». (*Chron. Bordeloise,* p. 84 et 220).

D'après Bernadau, le plus désastreux serait celui de 1736. C'est peu probable, car les procès-verbaux faits à la suite de cette mémorable catastrophe ne citent pas de tableaux brûlés.

Quoi qu'il en soit, on ne connaît pas ou on connaît bien peu des œuvres des peintres des l'Hôtel de Ville, et cependant il doit s'en trouver beaucoup à Bordeaux et dans la région.

Voici la liste encore incomplète de ces artistes :

1526. — Jacques Boyltier.

1534. — Francoys Levrault.

1579-1584. — Jacques Gaultier.

1610. — Joés ou Jehan Leroy, qui était en 1609 au service de Gilles de la Touche-Aguesse, architecte du duc d'Epernon.

1618. — Bernard Levesques.

1622 (?)-1648. — Guillaume Cureau, né à La Rochefoucauld.

1648-1665. — Philippe Deshayes, né à Paris.

1665-1690-1706. — Antoine Le Blond de la Tour, peintre ordinaire du Roi, reçu académicien le 28 décembre 1682.

1690-1742. — Marc-Antoine Le Blond de la Tour, son fils.

1742-1767-1770. — Le Chevalier Nicolas Bazemont, d'origine portugaise.

1767-1796. — Jean-Jacques Leupold, né en Suisse.

Nous avons recueilli de nombreux documents sur ces artistes, mais nous ne donnons ici que les dates d'entrée et de sortie des fonctions ou celle de décès.

Guillaume Cureau naquit à Larochefoucauld (Charente), épousa Michelle Dosque et mourut à Bordeaux le 23 février 1648. Par son testament du 20 dudit mois nous savons qu'il ne laissa pas d'enfants, car il légua à sa femme toutes les sommes qui lui étaient dues, notamment par les jurats pour « des ouvrages de peinture..... et pour ses » gages... tous ses livres de figure et tableaux.... ses biens » meubles.... acquetz et la troiziesme partie de ses biens » immeubles patrimoniaux.... » Quant aux autres « deux » tierces partyes.... ledict testateur a faict, nomme et » institue ses héritiers universels et généraux François » Labrousse, Anne Labrousse, ses frère et sœur utérins, » les enfants de feu Penelle Brousse, aussi sa sœur utérine, » sesdicts nepveux pour un chef et autres ses plus proches » parents.... » (1). Le testateur ne cite aucun héritier portant son nom. Il eût cependant été intéressant de le rapprocher de celui de « Marin Cureau, médecin du roi et » de l'Académie Française » dont on voyait le médaillon sculpté par Tuby, d'après le dessin du cavalier Bernin (2), sur le deuxième pilier du milieu de la nef de Saint-Eustache et dont le portrait fait par Mignard fut gravé par Antoine Masson.

Il est probable que Guillaume Cureau avait été protégé (3) ou employé par d'Epernon, gouverneur de l'Angoumois, et qu'il suivit à Bordeaux le nouveau gouverneur de la

(1) *Arch. départ. de la Gironde*, Série E, notaires, Minutes de Lamothe. Voir aussi *Arch. hist. de la Gironde*, t. XXV.
(2) Antonini (abbé), *Mémorial de Paris*, Paris, Bauche, t. II, p. 125.
(3) Françoise de la Rochefoucault était la grand'mère de Marguerite de Foix, première duchesse d'Epernon, qui avait hérité de tous ses biens.

Guienne, en 1622. D'Epernon amena à Bordeaux et à Cadillac, nous l'avons déjà fait remarquer, de nombreux artistes et d'importants chefs d'atelier. Cureau en fournit une nouvelle preuve.

En 1624, Guillaume Cureau était déjà peintre de l'hôtel de ville et chargé en cette qualité des portraits des jurats, car le 24 janvier 1625, *il avait peint* les portraits des sieurs Lacroix-Maron et Bordenave, placés dans la grande salle d'audience. Il réclamait alors 60 livres par tableau, mais les jurats ne voulaient payer que 40 livres parce qu'ils avaient fourni les cadres (1).

Cette discussion fut-elle causée par de mesquines raisons d'économie? Est-ce à cause de ces ennuis que nous retrouvons quelque temps après notre artiste chargé par la jurade, non plus de portraits, mais de travaux de sculpture? Nous l'ignorons. Ce qu'il est intéressant de connaître, c'est la part de G. Cureau dans la commande suivante faite par la jurade.

Une délibération de cette assemblée, du 13 juillet 1719, porte que « sur ce qui a été représenté qu'en 1605 la ville
» s'étant trouvée affligée de maladie contagieuze en telle
» sorte que les ravages et les fréquentes mortalités donnè-
» rent lieu à MM. les jurats de ce temps de recourir à la
» mizéricorde de Dieu, par un veu, qu'ils firent pour
» apaizer sa colère, qui fut de faire un rétable à l'autel de
» St Sébastien dans l'églize des R. P. Augustins de cette
» ville, et ledict veu ayant resté inexécuté jusqu'en l'année
» 1625, Et les mêmes dézolations et les mêmes fléaux ayant
» recommancé Messieurs lesdicts jurats pour lors en
» charge atribuant la continuaon de la collère de Dieu à
» l'inexécution du veu faict par MM. leurs prédécesseurs
» de l'an 1605, ne cherchèrent que les moyens de l'accom-
» plir et de faire faire le rétable quy avait été promis en
» ladicte année 1605, Et pour cet effect fut conveneu avec

(1) De Chennevières, *Archives de l'art français*, t. II, p. 125.

» le nommé Guillaume Cureau, sculpteur, par contract du
» 24ᵉ jour de novembre 1629, du prix de la construction
» dudict rétable conformément au devis et dessain men-
» tionné dans ledict contract reteneu par Bizat pour lors
» notaire de la ville » (1).

Les jurats avaient été mis en demeure dès le commencement de l'année de remplir leur promesse. Deux religieux Augustins s'étaient présentés en jurade, le 17 février 1629, pour prier MM. les jurats « de faire ériger un autel
» à la chapelle de Saint-Sébastien de laquelle ils sont
» patrons et y accomplissent toutes les années le vœu de
» leurs prédécesseurs. Sur quoy il leur [fut] répondu qu'on
» y délibérerait ». En effet, le marché avec G. Cureau fut signé le 24 novembre suivant, mais il semble que la jurade fut peu pressée d'en voir l'exécution. Le « 2 mars 1630,
» Guillaume Cureau, peintre de l'Hôtel de Ville, représen-
» tait que, dès le 24 novembre 1629, il avait passé con-
» trat avec MM. les jurats pour faire un rétable et autel
» dans le couvent des Augustins pour la somme de 3,300
» livres *payable de tems en tems,* sur laquelle il n'avait
» encore receu que 100 livres; sur quoy il [fut] délibéré
» que le trézorier de la Ville lui donneroit 500 livres ».

A la marge il est dit que « ladicte délibération avoit
» demeuré irrésolue, cependant elle est signée par quatre
» jurats; le seing du cinquiesme seul y est biffé » (2).

Nous ne connaissons pas les causes qui arrêtèrent le travail, mais nous savons qu'on n'exécuta pas le marché
« au moyen de quoy MM. les jurats [avaient] cru satisfaire
» et accomplir ledict vœu : Ledict Cureau se trouva dans
» la suite par le malheur de ses affaires hors d'état de
» pouvoir faire ledict rétable; et les chozes ayant resté
» inexécutées depuis ledict temps, tant par le manque-

(1) *Arch. municip. de Bordeaux.* — *Registre de la Jurade,* **1719,** janvier 13.
(2) *Arch. municip. de Bordeaux.* — JJ. Inventaire sommaire de 1751, n° 373. *Honorifiques.*

» ment de fonds que par d'autres nécessités » MM. les maire, sous-maire et jurats décidèrent de faire don de 2,400 livres aux Pères Augustins et (Cureau étant mort depuis 1648) de verser cette somme « à celuy qui sera » choisy et préposé par lesdicts RR. PP. pour faire ledict » rétable et à mezure de la confection d'icelluy ». Cette délibération est datée du 13 juillet 1719. Ce fut le sieur Vernet, sculpteur, qui exécuta ce travail ; il toucha le solde des 2,400 livres, plus 600 livres, le 25 juin 1732 (1).

Cureau était donc peintre et sculpteur. Il n'était pas rare de constater à cette époque que le même artiste maniait avec un égal talent le pinceau et le ciseau. On pourra dire, il est vrai, que l'objet du vœu des jurats pouvait être couvert de peintures et de dorures, qu'il devait présenter en plusieurs endroits les armoiries de la Ville (2), peut-être même celles des magistrats municipaux, et que personne ne les connaissait mieux que le peintre de l'Hôtel de Ville qui recevait en août 1629 « Mandement de dix huict livres » [expédié à Guillaume Cureau, painctre] en déduction des » portraits faits de Messieurs les jurats » (3).

Le « malheur de ses affaires » qui mit notre artiste « hors » d'état de pouvoir faire ledict rétable » pourrait bien être « la maladie contagieuze », la peste qui sévit avec tant de violence que les écoles furent fermées pendant trois ans. D'après la *Chronique Bordeloise*, c'est seulement en janvier 1632 qu'elles furent rouvertes.

Quoi qu'il en soit des causes qui l'empêchèrent de livrer le travail dont il s'était chargé, nous le retrouvons bientôt à la tête d'une autre entreprise. « Le treziesme octobre » mil six cens trente troys.... Guillaume Cureau, peintre,

(1) *Id. Registre de la jurade*, **1732.**

(2) « Et que sur le chapiteau dudict rétable les armes de la ville seront sculp-» tées et enluminées ainsy qu'il était convenu par le contrat de l'an 1629, » retenu par Bizat ». *Id. Registre de la Jurade*, **1719,** juillet 13.

(3) *Id.*, **1629,** août.

» natif de La Rochefoucault, en Angoulmoys, estant à
» présent en ceste ville de Cadilhac.... a entreprins, promis
» et promet..... à messire Jean Louis de la Vallette.... de
» peindre la voulte de la chapelle du chasteau de Cadilhac
» et en ladicte peinture exécuter les desseins que ledict
» Cureau en a dressé en quatre pièces pour les quatre
» pans de la voulte lesquels desseins ont esté acceptés,
» paraffés par Monseigneur..... moïennant le prix et
» somme de douze cens livres tournoizes..... ».

Le 25 juin 1635, *le sieur Cureau*, peintre, et le *sieur de Chenu, ageant de Monseigneur*, déclaraient, l'un, qu'il *avait receu le complet paiement* de son entreprise ; l'autre que *la besogne susdicte était entièrement finie*.

Guillaume Cureau travaillait donc aux peintures des voûtes de la chapelle du Château de Cadillac de 1633 à 1635. Nous ferons remarquer que, selon nous, c'est à cette date que Sébastien Bourdon vint à Bordeaux et qu'il fut employé « par un nouveau maître » à peindre la voûte d'un grand salon dans un château situé dans les environs de cette ville. N'a-t-on pas confondu la voûte d'un salon avec celle de la chapelle ? Cet illustre peintre aurait-il été l'élève de notre artiste bordelais ?

Le marché passé par Guillaume Cureau renferme une indication que nous aurons occasion de signaler encore dans une autre pièce relative au peintre Christophe Crafft. Il est dit : « et en ladicte peinture fournir toutes
» les colleurs recquizes et nécessaires qu'y excepter la
» cendre d'azur que Monseigneur a faict venir de Por-
» tugal aux dépens dudict Cureau » (1). Cette réserve spéciale démontre la rareté de certaines couleurs ou plutôt la rareté de leur bonne qualité (2).

(1) Voir *Pièces justif.* — **1633**, octobre 13. Marché Guillaume Cureau.
Voir *Pièces justif.* — **1635**, juin 25. Reçu Guillaume Cureau.
(2) En 1767, la ville de Troyes fournissait encore spécialement le stil de grain et le vert. Groley, *Ephémérides*. Patris-Dubreuilh, 1811, t. II, p. 116.

Ce que le marché n'indique malheureusement pas, ce sont les sujets qui ont été peints. Il est probable que le duc les choisit dans l'Ancien ou le Nouveau Testament, mais comme il ne craignait pas de couronner son tombeau par une figure d'un naturalisme peu modeste, il put tout aussi bien commander des sujets historiques ou allégoriques.

Nous retrouvons Guillaume Cureau en 1635. A cette époque, un procès était pendant devant la Cour de Parlement de Bordeaux, au sujet du paiement des portraits des jurats faits par le peintre officiel de l'Hôtel de Ville. Celui-ci réclamait une augmentation, les jurats voulaient payer seulement le prix ordinaire. L'arrêt qui intervint, le 20 février 1637, fixa à 45 livres le prix des portraits de MM. Vignoles, de Chimbaud, Dupin, de Tortaty, Constant et Fouques, jurats. « Le portrait de la Sainte Vierge, » destiné à orner la chapelle de la Mairerie », fut payé 65 livres (1).

Malheureusement il ne reste rien des tableaux de l'Hôtel de Ville. On tolérait que les portraits des nouveaux jurats fussent mis à la place de ceux des anciens qu'on donnait à leurs descendants; les incendies en détruisirent une partie ; enfin, en 1793, on vendit à vil prix tout ce qui en restait.

Nous ne connaissons aucun des travaux que Cureau exécuta de 1637 à 1642, mais on peut lui attribuer tous les portraits des jurats jusqu'en 1648, date de sa mort.

En 1642, il exécuta les travaux qui nous intéressent le plus, car ils ont une réelle valeur et ils ont été conservés. Nous voulons parler de deux tableaux représentant saint Maur et saint Mommolin qu'on voit dans l'église Sainte-Croix.

Ces deux œuvres importantes, qui permettent de juger le talent de Guillaume Cureau, nous ont été révélées par

(1) *Arch. de l'art*, t. II, p. 126, *loc. cit.*

— 173 —

un reçu donné aux religieux de l'abbaye de Sainte-Croix par Michelle Dosque, veuve de notre peintre. Ce reçu de « cent cinquante livres et une barrique de vin pour deux » tableaux de saint Maur et saint Mommolin, au bief du » chœur..... dhues audict feu Cureau par les R. P. Reli- » gieux..... » est daté « du dernier juillet 1648 » (1).

D'autre part, nous avons relevé la commande sur les registres capitulaires de Sainte-Croix, où nous avons lu :

1640-1647 Dépenses. SACRISTIE.

» 1641 may. — Pour un tableau de saint Maur 14 livres.

....... Chapitre V. SACRISTIE.

» 1645 avril. — Tableau. — Premièrement pour avoir ref-
» faict un tableau de nostre bienheureux Père.....
» 5 liv. 16 s.

» 1647 aoust. — A Monsieur Cureau paintre en desduction
» de cent trente cinq livres que luy debrons donner
» pour les tableaux de saint Maur et de saint Mommo-
» lin soixante livres 4 sols. 60 l. 4 s. » (2).

Il n'y a donc aucun doute possible sur le nom de l'auteur des deux toiles placées sur les murs N. et S. de l'église Sainte-Croix et il y a tout lieu de croire qu'ils ont orné les deux autels de saint Maur et saint Mommolin, exécutés en 1646 par Ramond Causade, maître menuisier à Bordeaux (3).

SAINT MOMMOLIN
Toile, H., 2m 15; L., 1m 70.

Le saint, debout, tient la crosse de la main gauche et bénit de la main droite. Un possédé, enchaîné, les membres et la face con-

(1) Voir *Pièces justif.* — **1648**, juillet 31. Reçu pour deux tableaux de saint Maur et saint Mommolin.

(2) *Arch. départ. de la Gironde.* — H. — Registres capit. de l'abbaye de Sainte-Croix, **1640-1647.**

(3) *Arch. départ. de la Gironde.* Papiers non classés. — Prix fait de 900 liv. pour les deux autels. Despiet, notaire royal à Bordeaux.

torsionnés, est agenouillé devant lui, au premier plan à gauche. Dans le fond, des moines, des hommes et des femmes du peuple.

Ce tableau, malgré des restaurations maladroites, présente encore des qualités de mouvement et de couleur. La tête du saint fut percée par un coup de baïonnette en 1793. Elle a été remplacée par une tête moderne collée d'une façon très apparente.

Saint Maur
Toile, H., 2ᵐ 70; L., 2ᵐ.

Saint Maur, debout, bénit des seigneurs, peut-être des jurats et des membres du Parlement, agenouillés au premier plan; l'un d'eux semble paralytique.

Les restaurations ont moins compromis cette œuvre remarquable comme couleur et comme exécution. L'expression des têtes, bien caractérisées et bien peintes, prouve le talent de Guillaume Cureau. On a attribué ce tableau aux meilleurs peintres espagnols du XVIIᵉ siècle. La tête du saint subit la même injure et la même restauration que celle de saint Mommolin.

Nous avons cité les principales dispositions testamentaires arrêtées par notre peintre, le 20 février 1648, trois jours avant sa mort (voir p. 167); il nous reste à dire que le 29 du même mois « le nommé Philippe Dehay, natif de » la ville de Paris et habitant de la présente ville depuis » 13 années », était reçu « au lieu et place de défunt Guil- » laume Cureau... soubs mesmes conditions sauf du loge- » ment ».

Ce logement avait été demandé par Raymond Verduc, chevalier du guet, et le 4 mars 1648, les sieurs Des Augiers et Raoul, jurats, procédaient à une visite, dressaient un procès-verbal et représentaient « en jurade que le dict » logement [était] du tout inhabitable et [menaçait] ruine, » s'il n'[était] bientost réparé d'autant que le degré est » tout rompu et esbranlé, qu'il n'y a portes, fenestres, ny

» cheminées, que le haut est tout desplanché et bas tout
» descarelé et qu'il pleust par tout, les goutières estant
» toutes rompues de sorte que les eaux pluviales pourrissent
» les murailles en danger de les faire tomber s'il n'y est
» bientost pourveu » (1).

Cette description du logement, probablement de l'ancien atelier de Cureau, semble prouver qu'il n'avait pas conservé de bons rapports avec les jurats qui, sans doute, n'avaient pas oublié les procès qu'ils avaient dû soutenir contre les demandes du peintre de l'hôtel de ville.

La dernière pièce concernant Cureau est l'indication, sur le registre de la jurade, que le 6 mai, « Hugues Légier » a prêté serment de tavernier juré aux lieu et place de feu » Jean Mingaut, en conséquence de l'accord fait avec feu » Cureau (il était mort le 23 février) et pour tenir lieu de » paiement à sa veuve » (2).

Là s'arrêtent les notes que nous avons recueillies sur un peintre de talent dont nous ne connaissions qu'une œuvre médiocre, conservée au Musée municipal de tableaux :

« 114. — Portrait de Messire de Mullet, seigneur de Lacour, chevalier, conseiller du roi en ses conseils et avocat général au Parlement de Bordeaux ».

Toile, H., 0m 74 ; L. 0m 60.

Nous espérons qu'il pourra être mieux jugé sur les travaux que nous avons fait connaître et que son nom fera désormais honneur à la cité bordelaise (3).

(1) Arch. municip. de Bordeaux. — Registre de la Jurade, **1648**.
(2) Arch. municip. de Bordeaux. — Registre de la Jurade, **1648**.
(3) Les Registres capitulaires de Sainte-Croix mentionnent un autre tableau qui pourrait avoir été commandé à G. Cureau : « 1647, février. — Sacristie, — Chapitre V. — Pour la façon d'un tableau de saint Gérard... et des gradins du grand autel... dix livres. »
« 1647, décembre. — Sacristie. — En paincture pour un pourtrait de saint-Gérard et des gradins du grand autel, huict livres, 10 sols, six deniers ».

Christophe CRAFFT

« *Maistre painctre de présant en la ville de Bourdeaulx* ».

1631-1636.

Christophe Crafft est le nom d'un artiste de talent qu'aucun auteur n'a cité à Bordeaux, où il dut habiter pendant plusieurs années au moins. Il était Allemand d'origine et descendait probablement de la famille des Krafft, peintres des XV° et XVI° siècles.

Comme il serait dangereux de procéder par suppositions, nous nous contenterons d'avancer seulement ce qui est certain.

C'est assurément Christophe Crafft qui a peint les tableaux des cheminées du château dont Abraham Gölnitz parle en ces termes, en 1631 : « A ces cheminées sculptées » avec le plus grand art, un *peintre allemand* a joint des » figures gracieuses d'un harmonieux coloris » (Voir page 6).

Christophe Crafft, qui avait probablement été amené à Bordeaux et à Cadillac, par le duc d'Epernon, comme tant d'autres hommes de valeur, gens d'épée ou de robe, commerçants ou industriels, artistes ou artisans, était certainement un peintre estimable (1). Les travaux dont il fut chargé semblent le démontrer.

L'intéressant marché qu'il passa avec le duc aidera à retrouver une œuvre qui permettra de classer le talent du maître peintre et peut-être aussi de rattacher son nom à celui du peintre allemand Krafft que Siret indique dans son *Dict. des peintres* avec cette mention : « Détails inconnus ».

« Le 13 aoust 1636, Christophe Crafft, maistre painctre,

(1) Voir *Pièces justif.* — 13 août **1636**. Marché Christophe Crafft avec le duc d'Epernon.

» de présant en la ville de B*... a promis et promet à Mon-
» seigneur... scavoir est de luy faire dans sa chappelle du
» chasteau de ceste ville le nombre de 19 tableaux de
» paincture à l'heuille scavoir *la Nativité de N.-S., la Cir-*
» *concision, l'Adoration des Roys ; la Fuite en Egypte ou*
» *retour en Nassarès, la Dispute âgé de 12 ans, son Bap-*
» *tesme, son Entrée en Jérusalem, la Saine et lavement*
» *des pieds, la Prière et sa capture au jardin des eolifves,*
» *la Flagellation, son Couronnement, l'Ecce Hommo, le*
» *Portement de croix, la Crucifiction, la Descente de la*
» *Croix, sa Sépulture, sa Résurrection, l'Assention et la*
» *Pentecouste* moyennant le prix et somme de trente-deux
» livres t̄z pour chescun desd. tableaux et sera mond. Sei-
» gneur teneu luy fournir trois livres de colleur scavoir
» une livre de fin asseur, une autre livre de larque de
» Fleurance (laque de Florence) et l'autre livre de vert de
» gris distillé et pour la librezon que ceu dessus ledict
» Crafft en oblige à Mgr... Faict au chasteau de Cadilhac..,»

MESTIVIER — J. LOUIS DE LA VALETTE — CHENU —
Christoph CRAFFT — AUDOUIN, not° royl.

(Minutes d'Audouyn, notaire royl à Cadillac, M° Méde-
ville, détenteur).

Nous ferons remarquer que, comme dans le marché
passé avec le peintre Cureau, le duc d'Epernon s'engage à
fournir diverses couleurs : fin azur, laque de Florence et
vert de gris distillé. Il était, paraît-il, difficile encore de se
procurer à Bordeaux des couleurs fines de bonne qualité.

Nous avions espéré retrouver quelques-uns de ces
tableaux, mais nos recherches n'ont point abouti.

Pendant la Révolution, les livres, les œuvres d'art, les
objets mobiliers, qui furent saisis chez les émigrés ou dans
les propriétés ecclésiastiques, furent entassés pêle-mêle
dans les salles du château de Cadillac, servant de dépôt
pour le district, sous la garde du citoyen Rayet dont nous
avons déjà parlé au sujet de la statue de la Renommée.

Rayet fut remplacé par Boy. La pièce que nous publions (1) laisse peu d'espoir de retrouver l'inventaire ou les tableaux eux-mêmes dont nous venons de fournir le marché.

Nous savons seulement que sept tableaux provenant de Cadillac ont été donnés à M. le Curé de Castets en Dorthe (Gironde), le 22 septembre 1807 (2) et qu'ils ont disparu quand on a reconstruit l'église, puis que deux toiles provenant du couvent des Capucins ont été remises aux marguillers de Saint-Blaise de Cadillac, le 31 mai 1803 (3), enfin que deux petits tableaux peints sur cuivre, qu'on croyait des *originaux de l'Ecole flamande*, étaient encore placés sur les socles des colonnes du maître-autel de l'église en 1832 : la *naissance du Christ* et l'*Adoration des Mages* (4).

Ajoutons qu'on voit encore, dans l'église Saint-Blaise, un *Christ en croix* sur le maître-autel et une *Ascension* sur l'autel de la chapelle du duc d'Epernon. Ce dernier tableau seul paraît être contemporain de Crafft, mais il est tellement détérioré qu'il est impossible de le juger.

Une question assez embarrassante à trancher, c'est de savoir ce qu'on a entendu par « faire dans sa chappelle » du chasteau de ceste ville le nombre dix-neuf tableaux » de peinture à l'heuille... » Etait-ce la chapelle funéraire où existait-il une chapelle privée dans le château de Cadillac ? Plusieurs textes et ce marché lui-même sembleraient appuyer cette dernière proposition, mais ni les plans, ni un marché de construction, ni un reste de

(1) Voir *Pièces justif.* — **1802**, février. — Procès-verbal de la remise des livres, registres, tableaux, etc.

(2) *Arch. départ. de la Gironde*, série I, Sciences et arts, f° 223.

(3) Voir *Pièces justif.* — **1803**, mai 31. — Remise de tableaux à l'église de Cadillac. Ce sont probablement ceux qu'on y voit encore : l'un représentant *Agar*, l'autre *Saint-Joseph*.

(4) Ces derniers sujets figurant dans la commande faite par d'Epernon, le marché ne parlant pas de la matière sur laquelle la peinture fut exécutée, ni de la dimension des tableaux, rien ne s'oppose à ce que Crafft en soit l'auteur. Voir plus loin : *Auteurs inconnus*.

l'édifice, ne prouvent l'existence d'une chapelle dans le château.

Il semble bien difficile de placer ces dix-neuf tableaux dans la chapelle funéraire, mais cette difficulté n'est pas une preuve puisqu'on n'a pas les dimensions des toiles. Etait-ce même une série de toiles? des fresques? des peintures sur cuivre, sur bois, comme celles dont les restes se voient encore dans la salle J du plan que nous publions? Celles-ci sont des peintures mythologiques et la richesse des moulures couvertes de fins ornements peints en or, indique un usage des plus profanes. Nous ne pouvons donc rien affirmer.

Quoi qu'il en soit, Crafft fit une œuvre considérable à Cadillac, puisqu'il exécuta dix-neuf tableaux et les « figures » gracieuses d'un harmonieux coloris » qui ornaient les cheminées, d'après Abraham Gölnitz. Son nom doit être retenu, comme celui d'un artiste de valeur, fixé à Bordeaux.

SÉBASTIEN BOURDON

« Peintre, l'un des douze fondateurs de l'Académie royale de peinture, à Paris ».

1616-1671.

D'après Ch. Blanc, Sébastien Bourdon serait parti de Paris et arrivé à Bordeaux en 1630, où « il aurait été em-
» ployé, par un nouveau maître, à peindre à fresque la
» voûte d'un grand salon dans un château, situé aux envi-
» rons de cette ville » (1). D'autres auteurs disent : « la
» voûte d'un château proche Bordeaux (2) ; le plafond d'une
» maison seigneuriale » (3). « Il avait à peine 14 ans lors-

(1) Blanc (Ch.), *Histoire des peintres*, Renouard, 1862, *Ecole française*, t. I.
(2) Lacombe, *Dictionnaire des Beaux-Arts*, Paris, 1766.
(3) Camille (de Genève), *Galerie de l'Hermitage*, Saint-Pétersbourg, Alici, 1805, t. I, p. 75.

» qu'il fit un plafond dans un château voisin de Bor-
» deaux » (1). Tous répètent ou amplifient une phrase de
l'abbé Lambert qui rapporte probablement un fait exact,
mais à une date fausse.

Il est peu probable que Sébastien Bourdon soit venu,
à l'âge de quatorze ans, de Paris à Bordeaux, et qu'il ait
été employé, à cet âge, par un nouveau maître. Ces his-
toires de petits prodiges nous laissent incrédules, à cause
des invraisemblances contre nature. Les enfants de 14 ans
étaient, en 1630, ce qu'ils sont aujourd'hui, incapables de
dépenser la force musculaire nécessaire, à cette époque,
pour un si long voyage, incapables d'exécuter des œuvres
d'art et surtout des plafonds. Mais il est possible que S.
Bourdon vint deux ans plus tard à Bordeaux, en 1632, et
qu'il travailla alors aux plafonds du château de Cadillac,
étant âgé de 16 ans environ.

L'abbé Lambert dit : « Il le quitta (son maître de Paris)
» et vint à Bordeaux n'étant encore âgé que de quatorze
» ans. Sa grande jeunesse n'empêcha pas qu'on le choisît
» pour peindre à fresque la voûte d'un magnifique châ-
» teau, mais le bonheur qui l'avait accompagné à Bor-
» deaux ne le suivit pas à Toulouse » (2). Or, à Toulouse,
dégoûté de l'art et des hommes, *il s'engagea.* N'est-ce pas
la preuve qu'il était sorti de l'enfance, qu'il avait au moins
seize ans lorsqu'il arriva à Bordeaux? Alors comme au-
jourd'hui, on n'était pas soldat à quatorze ans.

S'il partit en 1632, il put faire le voyage avec Claude de
Lapierre, le maître tapissier que le duc d'Epernon faisait
venir de Paris avec sa femme, ses enfants et « huit gar-
» çons ». C'est d'autant plus possible que Bourdon aurait
fort bien pu, quoique fort jeune, être attaché, par Honoré

(1) Gault de Saint-Germain, *Les trois siècles de la peinture en France*, Paris, Belin, 1808.

(2) Lambert (abbé), *Histoire littéraire du règne de Louis XIV*, 1752, t. III. — Dezallier d'Argenville, *Abrégé de la vie des plus fameux peintres français, Ecole française*, 1745, t. IV, celui-ci citant la même anecdote, aurait donc la priorité.

de Mauroy, à cette petite colonie d'artistes qui sortait certainement des ateliers du Roi, pour exécuter les dessins des tapisseries « en grand vollume » (1). Enfin, Bourdon pouvait travailler chez un peintre du Roi et être employé aux dessins de tapisseries. Là d'Epernon put le connaître en même temps que Claude de Lapierre et le charger de préparer les cartons pour les travaux qu'il voulait faire exécuter. Cette date : 1632, coïnciderait avec l'arrivée à Cadillac du duc lui-même, venant de Paris, après trois années d'absence, l'épidémie qui ravageait la Guienne depuis 1629 ayant seulement permis de rouvrir les écoles et de rentrer dans Bordeaux, devenu ville inhabitée.

Il est donc acceptable d'admettre que Bourdon vint à Bordeaux en 1632, qu'il travailla à Cadillac avec Guillaume Cureau, qui peignit un plafond, une voûte (2); peut-être avec Christophe Crafft, à qui dix-neuf tableaux étaient commandés (3), ou avec Claude de Lapierre qui exécutait la tenture : « *Histoire de Henri III* ». Mais comme nous ne fournissons aucune preuve, nous ajoutons : à moins que le château dont il est parlé ne soit pas celui de Cadillac (4).

Claude PAGEOT

1609.

La signature de Claude Pageot ne se lisant nulle part, son nom ne figurant que dans l'acte du 31 décembre 1609,

(1) Voir *Pièces justif.* — **1632**, juin 30. « Marché Claude de Lapierre, maistre tapissier ».

(2) Voir *Pièces justif.* — **1633**, octobre 13. Marché Guill. Cureau.

(3) Voir *Peintres.* — Cristophe Crafft, p. 176.

(4) Les salles du château renferment encore des plafonds peints : à compartiments et à ornements, salle K ; à poutres apparentes relevées d'arabesques dorées, à fleurs, etc., salles H, G, E et 1er étage ; à moulures saillantes avec fins ornements dorés encadrant *des peintures à figures de petites dimensions*, salle J ; enfin, Lacour y a vu des trophées et des *batailles*, salle F, 1er étage. Voir pages 8, 9 et 197.

cité page 164, nous croyons que le notaire a fait simplement une erreur de prénom.

Jean PAGEOT
« *Maistre painctre, Bourgeois et habitant de Cadillac* ».
1617-1666.

Jean Pageot doit être le plus âgé des trois frères, fils de Girard, qui furent les peintres décorateurs du château de Cadillac.

Il ne paraît guère que comme témoin dans les nombreux actes où l'on trouve son nom. Sa signature seule permet de le reconnaître au milieu des douze Jean Pageot dont nous avons relevé les noms. Ainsi, le 26 juin 1639, Jean Pageot, peintre, fut parrain de Jean, fils de Jean Pageot, sculpteur, soit trois Jean en deux lignes et encore Jean-Baptiste, leur frère, pouvait être présent.

De 1617 à 1666, nous avons relevé le nom de Jean Pageot dans des actes relatifs à des plantations de vignes, à l'afferme du « plassage, minage et droict de beste... » dépendant de la présante ville de Cadilhac... ». Dans d'autres nous apprenons qu'il fut marié à Bertrande Ganet dont il eut une fille, Marguerite, baptisée à Cadillac, le 21 mai 1621, mais aucun ne nous renseigne sur ses travaux de peinture, sur ceux qu'il a exécutés avec son père et ses frères, sur la part qu'il a prise à la décoration des salles du château de Cadillac.

Ce sont ces derniers marchés qu'il eût été intéressant de connaître.

Jean-Baptiste PAGEOT
« *Maistre painctre, Bourgeois et Me painctre de la présante ville* ».
1607-1652.

Jean-Baptiste Pageot fut, comme son père et ses frères, employé aux travaux de peinture des bâtiments élevés par

les ducs d'Epernon, mais rien de particulier ne signale sa part dans les travaux.

En 1607, il signe comme témoin au testament de Peyronne Dubosc ; il se marie avec Marie Verneuil, âgée de 17 ans, le 5 novembre 1617 ; le 12 août de l'année suivante, il baptise sa fille Anne qui devint la femme de François de Pisanes, enfin il meurt le 1er mai 1652 et son corps est inhumé dans le cimetière de Saint-Martin.

Comme son père et ses frères il est mêlé à de très nombreux actes civils, comme eux il possédait des biens à Omet, y plaçait des pressoirs, y faisait planter des vignes, se joignait à eux pour affermer « le plassage, minage et » droict de bestes » de Cadillac. On le voit figurer comme parrain sur les registres paroissiaux en 1626, 1639, 1647. Chaque année on trouve sa signature au bas de quelque pièce, mais aucune de celles-ci n'a une importance artistique.

Gabriel PAGEOT
« Maistre painctre et vitrier, Bourgeois de Cadilhac ».

1632-1654 (?).

Gabriel Pageot est celui des fils de Girard dont le nom figure le plus souvent dans les actes civils. Il est vrai que sa nombreuse postérité fut cause de la présence répétée de sa signature sur les registres paroissiaux.

Marié à Catherine Mosnier, de la paroisse d'Omet, le 26 février 1629, il en eut onze enfants, dont plusieurs moururent pendant les épidémies qui désolèrent Cadillac comme Bordeaux.

Rien n'est à signaler dans la vie et dans les œuvres de Gabriel Pageot, qui, comme ses frères et comme son père, se contenta de sa situation auprès des ducs d'Epernon. Cependant les marchés qu'il passa avec eux devaient être entre les mains de M. P. Delcros aîné, qui écrivait dans son *Essai sur l'histoire de Cadillac*, p. 9 : « Les vitraux

» de la chapelle doivent avoir été posés par Gabriel
» Pageot, vitrier, *Vieux papiers de De Giac, intendant du
» duc d'Epernon* », et qui citait aussi les « comptes de
» Dauche, trésorier, comptes contrôlés par De Giac, inten-
» dant du château ». Nous ignorons ce que sont devenus
ces curieux documents (1).

La date de la mort de Gabriel Pageot ne figure pas sur
les registres de Cadillac, ni sur ceux d'Omet, mais elle
précéda sûrement 1654, car à cette époque son frère aîné
Jean, le sculpteur, s'occupait des partages des « biens
» appartenant aux enfans de feu Gabriel Pageot, son frère,
» et de Catherine Mosnier sa femme... ».

Comme il était jeune encore, il est possible qu'il mourut
pendant les troubles de l'Ormée qui ensanglantèrent Bor-
deaux et les environs de 1652 à 1654. La ville de Cadillac
et le château lui-même furent souvent pris et repris,
comme le château de Benauges. Il y périt de nombreux
serviteurs du duc d'Epernon.

LARTIGUE
« *Peintre venu de Xainctonge* ».

1618-1624.

Les renseignements fournis par la note suivante cons-
tatent que cet artiste peignit des tableaux et non des
ornements.

« Au peintre Lartigue qui estoit veneu de Xainctonge
» pour quatre grands tableaux qu'il a faicts par comman-
» dement de mondict seigneur pour mettre dans les che-
» minées de la chambre, antichambre, cabinet et gallerye
» de l'hostel d'Espernon (voir page 188), luy a esté payé à

(1) M. Delcros, de Cadillac, héritier de Delcros aîné, nous a assuré que ces
papiers provenaient de la Mairie, qu'ils devaient y être encore. Nous n'avons pas
pu les retrouver.

» raison de XXV *livres* piesse la somme de cent escus (*sic*),
» ainsi qu'il appert par sa quittance cy rendue IIIc livres ».

Nous donnons cet extrait tel que nous l'avons copié, mais il est certain que quatre tableaux à vingt-cinq livres pièce feraient un total de cent livres et non de trois cents livres ou de « *cent escus* » comme il est indiqué en toutes lettres. Nous croyons qu'il faut lire XXV écus, IIIc livres et cent écus. On aura mal interprété le signe qui suivait les chiffres romains, et traduit livres pour écus.

Cette pièce provient, comme celle qui concerne le peintre Lorin qui suit, du compte manuscrit de « *Despance* » *faicte par ledit Mauroy pour les affaires de monseigneur* » *le duc d'Espernon, sur les deniers dont est cy-devant* » *faict recepte* (1).

LORIN
«*Peintre*» ou peintre lorrain (2).
1618-1624.

Le peintre Lorin a fait, à Paris, dans l'*hôtel d'Epernon*, des travaux de peinture décorative semblables à ceux que les Pageot ont exécutés à Cadillac. Le peintre Lorin ou peut-être le *peintre* décorateur *lorrain* était un vitrier, comme on nommait alors ceux qui étaient chargés de faire les peintures d'appartements « *crotesques, mores-* » *ques, rubesques, festons de fruits et de fleurs qu'on a* » *accoutumé faire aux murailles, planchers, lambris de* » *chambres, voûtes et cabinets* » (3).

On lit dans le compte manuscrit cité plus haut, de « *Des-* » *pance faicte par le dit Mauroy pour les affaires de mon-* » *seigneur le duc d'Espernon sur les deniers dont est* » *cy-devant faict recepte.....* » :

(1) *Revue de l'art Français*, Paris, Charavay frères, 1886, février, p. 18.
(2) Ne faut-il pas lire peintre lorrain, comme on lit : peintre allemand pour Crafft, peintre flamand pour Vernechesq, etc. ?
(3) *Anciens et nouveaux statuts de Bordeaux*, Vitriers, *loc. cit.*

« Ouvrages et réparations à sa maison de Paris depuis
» l'année mil six cens dix-huict à mil six cens vingt-
» quatre.

» Au peintre Lorin pour ses façons et fournitures d'or
» et de couleurs de la chapelle et cheminée de la grande
» gallerye qu'il a faicte à l'*hostel d'Espernon*, et pour
» avoir travaillé à peindre les poustres et sollives quy
» ont esté mises à neuf en la place des vieilles qui ont
» esté ostées de l'antichambre de l'appartement neuf et
» de la gallerie basse, luy a esté payé, ainsi qu'il appert
» par ses quittances cy rendues, la somme de XVI^cLXX
» livres ».

La somme payée indique des travaux assez considérables. L'architecte qui les dirigea dut être Clément II Metezeau, car Bauchal, dans son *Dictionnaire des architectes*, dit qu'il bâtit l'hôtel de Souvré ou de Longueville en 1623, et en disant l'hôtel de Longueville il vise sûrement l'hôtel d'Epernon.

Nous retrouvons là encore de Mauroy comme ordonnateur des travaux artistiques, ce qui est à remarquer, quoiqu'il soit tout indiqué, pour régler les dépenses, puisqu'il était intendant général du duc à Paris.

Pierre MIGNARD dit *le Romain*.
« *Premier peintre du Roy* ».
1610 † 1695.

Chacun sait que Mignard naquit à Troyes en 1610, qu'après avoir étudié à Bourges, chez le peintre Boucher, à Fontainebleau et à Paris dans l'atelier de Vouet, il partit pour Rome où il séjourna 22 ans, de 1635 à 1657 ; qu'avant de revenir à Paris, il passa une année à Marseille, Aix, Avignon, Lyon, etc., retenu par des commandes et par une maladie, enfin, à Fontainebleau où il peignit le Roi, la Reine-Mère, Mazarin, etc.

Il n'arriva à Paris qu'en 1658 c'est-à-dire au moment où le duc d'Epernon était en disgrâce après la paix de Bordeaux, dont l'un des articles les plus importants était l'éloignement du gouverneur de Guienne.

Son Altesse Bernard de Nogaret et de la Vallette, deuxième duc d'Epernon, était alors gouverneur de la Bourgogne et habitait son hôtel rue Saint-Thomas du Louvre. Son portrait fut « le premier que Mignard fit à Paris ». Le duc « avoit de la grandeur et de la générosité ;
» il vivoit en Prince (1) et l'on scait assez que sa chimère
» étoit d'en prétendre les honneurs.

» Ce Seigneur paya mille écus le buste que Mignard fit
» de lui ; *afin,* disoit-il, *de mettre le prix à ses portraits ;*
» et lui ayant fait peindre à fresque dans son Hôtel, depuis
» *Hôtel de Longueville,* une chambre et un cabinet, il lui
» envoya quarante mille livres. L'estime que les connois-
» seurs firent des peintures de l'*Hôtel d'Espernon,* donnè-
» rent un nouvel éclat à cette libéralité.

» On trouve dans le *cabinet des Arts,* où le sujet est
» traité en petit, tout ce qui charme le plus dans les
» tableaux de l'Albane. Le peintre a représenté dans le
» grand plat-fond de la chambre à coucher, où les figures
» sont grandes comme nature, l'Aurore qui regarde
» Céphale endormi ; la passion dont elle est animée se lit
» dans ses yeux, on y démêle je ne scai quel dépit au tra-
» vers de tout son amour ; le sommeil de Céphale est si
» bien marqué, que joint à ce qu'on a eu l'art de le pla-
» cer précisément sur le bord du plat-fond, le spectateur
» allarmé craint, pour ainsi dire, qu'il ne se détache et
» qu'il ne tombe à ses pieds. »

La destinée de l'hôtel des ducs d'Epernon a été, comme nous l'avons dit déjà, bien extraordinaire. Il fut connu sous toutes sortes de noms, sauf le sien propre, jusqu'à ce

(1) Abbé de Monville, *La vie de Pierre Mignard,* in-12. Paris, 1730, p. 66.

que les derniers vestiges en eussent disparu dans la construction de l'Hôtel des postes.

Il est fort difficile d'expliquer les causes des changements de noms de l'hôtel du duc d'Epernon, à Paris, cependant on peut établir quelques notes certaines.

Girard dit, t. I, p. 167, que le duc acheta, à la mort de cette princesse, l'*Hôtel de la Reine-Mère*, aujourd'hui *de Soissons*, en donnant le sien avec dix mille écus de retour. Nous avons vu, dans le compte du peintre Lartigue, qu'il portait le nom d'*Hostel d'Espernon* et nous savons qu'à cette époque il fut reconstruit par Clément Métezeau. Le dernier duc mourut en 1661 dans l'*hôtel d'Epernon*, rue Saint-Thomas du Louvre. M. d'Herwart l'acheta, lui donna son nom, *hôtel d'Herwart*, *hôtel d'Erval*, par corruption. Lafontaine y mourut en 1695. M. Fleuriau d'Armenonville en devint propriétaire, puis son fils, comte de Morville, qui mourut en 1732. C'est alors que cet hôtel devint la Ferme des Tabacs puis l'Hôtel des Postes.

Ce que nous ne pouvons expliquer, ce sont les noms de *Hôtel de Souvré*, de *Chevreuse* et particulièrement de *Longueville* sous lequel il est surtout connu.

Nous ne comprenons pas que « le foyer de la ligue » ait été établi dans l'*hôtel d'Epernon*, à moins que le vieux duc n'ait loué cet hôtel pendant ses disgrâces et l'exil de son fils (1639-1644) et qu'on ne lui eût alors changé son nom.

C'est dans l'*Hôtel de Longueville* et non dans celui *d'Epernon* que l'on cite les peintures à fresque commandées en 1659 par d'Epernon. On les dit même exécutées par Mignard en 1662. Il y a certainement trois erreurs à relever : une de nom, car ce n'était pas l'*Hôtel de Longueville* mais l'*Hôtel d'Epernon* avant 1612 et jusqu'en 1661, puis l'*hôtel d'Herwart* jusqu'après 1695 ; une de date, car d'Epernon commanda ses travaux en 1658 ou 1659 et d'Herwart fit exécuter les siens en 1664 ou 1665 ; enfin il n'y eut pas une seule commande, mais deux commandes faites par deux propriétaires distincts.

Nous avons donné ci-dessus la description de la chambre et du cabinet peints par Mignard sur les ordres du duc d'Epernon : l'abbé de Monville nous donnera encore celle des travaux commandés par d'Herwart.

« Le fameux M. d'Herwart, dit-il (1), avait acheté l'an-
» cien *Hôtel d'Espernon* et l'avoit augmenté. C'étoit un
» homme d'une richesse immense et qui savoit l'art d'en
» jouir. Il sacrifia une somme considérable (dix mille écus)
» pour orner de peintures à fresque un cabinet et un salon.
» La coupe du Val de Grâce lui ayant indiqué sur qui son
» choix devoit se fixer, Mignard eut bientôt montré de
» nouveau ce que son séjour à Rome et les longues études
» qu'il avoit faites d'après les grands maîtres lui avoient
» appris.

» Dans la voûte du cabinet est représenté l'apothéose de
» Psiché; on la voit qui s'élève vers le plus haut de
» l'Olympe, portée par Mercure et par l'Hyménée; Jupiter
» paroit empressé de recevoir la nouvelle divinité qui vient
» embellir son empire. A cette fleur de la première jeu-
» nesse dont les charmes sont si puissants, à la beauté la
» plus régulière, se joignent sur le visage de Psiché ces
» grâces séduisantes qu'inspire le désir de plaire. Le
» peintre a répandu dans différens endroits du plat-fond
» une troupe de jeunes Amours qui servent de cortège à la
» nouvelle souveraine.

» Dufrenoy, que les beaux-arts *perdirent peu de mois*
» *après* (2), a fait aussi dans ce cabinet quatre païsages
» d'un très bon goût, mais dont les figures sont de la main
» de son ami.

» Dans la voûte du sallon et autour du parquet, on a
» peint en petit plusieurs des aventures que les mytholo-

(1) Abbé de Monville, *La vie de Mignard, loc. cit.*, p. 88 et suiv. Barthélemy d'Herwart fut l'un des directeurs de la Société fondée par Humphrey Bradley pour le dessèchement des marais de Provence, de Gascogne, etc.

(2) Dufrenoy est mort en 1665. La date des travaux de Mignard et de son ami est donc connue; c'est 1664-1665.

» gistes attribuent à Apollon. Là, il tue à coup de flèche
» les enfants de Niobée ; il délivre la terre du serpent
» Python ; ou il présente à Laomédon le plan de la ville de
» Troyes, etc. Ici il pleure le bel Hyacinthe, ou, toujours
» amoureux de la sévère Daphné, il prend soin lui-même
» d'arroser l'arbre en quoi elle a été métamorphosée, etc.
» Dans la coupole (les figures sont grandes comme nature)
» ce Dieu instruit les Muses attentives ».

Comme on le voit, un cabinet et un salon furent peints sur les ordres de Barthélemy d'Herwart. Nous trouvons encore ces travaux mentionnés ainsi qu'il suit : « Il acheta
» l'*hôtel d'Epernon*, rue Platrière (rue J.-J. Rousseau) fit
» peindre par Mignard l'apothéose de Psyché, la voûte du
» cabinet et le plafond du salon : les aventures d'Apollon ;
» vengeance de Niobé, *punition de Marsyas,* combat con-
» tre le serpent Python ; des paysages de Dufresnoy, et fit
» placer des statues exécutées par les meilleurs sculpteurs ».
C'est dans cette magnifique résidence qu'est mort, en 1695, l'illustre fabuliste Lafontaine, recueilli par M. et Mme d'Herwart.

Il est assez difficile de démêler la part exacte du travail de Mignard et celle de son ami Dufresnoy. On pourra lire la petite notice que nous consacrons à cet artiste ; on y verra que ses biographes les plus sérieux lui attribuent *un plafond, quatre paysages* et *des Amours*. Nous croyons que les deux amis ont travaillé ensemble et se sont prêté un mutuel secours. Assurément tous les paysages ont reçu l'appoint des sérieuses connaissances acquises par A. Dufresnoy, toutes les figures auront été vues, corrigées ou retouchées par Mignard.

Ces richesses artistiques ont disparu lorsque la Ferme des tabacs fut installée, avant 1770, dans l'ancien *hôtel d'Epernon* dit *hôtel de Longueville*, mais il n'est pas impossible d'en retrouver quelques restes. M. Louis Gonse nous fournit l'indication d'un *jugement de Midas* conservé au Musée de Lille, qui est attribué à Mignard et signalé

comme ayant appartenu à la *chambre de l'hôtel de Longueville.*

» Le musée de Lille possède un curieux et très précieux
» tableau de petites dimensions sur un fond d'or : *Le juge-*
» *ment de Midas,* par Mignard. Ce tableau est digne du
» Poussin sans y ressembler. Ce tableau est bien de
» Mignard après son retour d'Italie en 1656... Comme les
» deux peintures sur fond d'or du neveu de Champagne au
» Louvre, il a été fait pour une décoration d'appartements.
» Mais il ne provient pas comme quelques-uns l'ont pensé
» de la chambre de *l'hôtel de Longueville* que le duc
» d'Epernon avait commandée à Mignard en 1659, pour
» être *peinte à fresque,* trois ans après son arrivée à
» Paris » (1).

Sans contredire absolument l'éminent critique d'art, ne serait-il pas possible d'admettre que la *punition de Marsyas* et *le jugement de Midas* fissent partie des *aventures d'Apollon peintes en petit* sur la commande de d'Herwart; que Dufresnoy ait fait les paysages et Mignard les figures; que les plafonds aient été peints à fresque et les petits tableaux à l'huile? Tout au moins cette dernière considération ne peut pas suffire pour prouver que le tableau de Lille ne provient pas de *l'hôtel d'Epernon.*

Nous parlerons dans un article spécial des portraits des Nogaret de la Vallette et de Foix, ducs d'Epernon, mais nous ne pouvons passer sous silence celui du duc que le grand peintre fit en 1658. Il est ainsi indiqué dans le *Catalogue des œuvres gravés d'après ses tableaux* : « *Portraits*
» *gravés d'après Pierre Mignard. — Bernard de Foix de*
» *la Valette,* duc d'Epernon, colonel général de l'infanterie
» Françoise, gravé par Pierre Van-Schuppen, en 1661 ».
(Vie de Mignard, *loc. cit.,* préface, page LXVII).

Nous avions cru reconnaître cette œuvre dans la toile,

(1) Gazette des Beaux-Arts. Louis Gonse. *Le Musée de peinture à Lille.* 1874. p. 144.

jadis lumineuse, conservée au Musée de Versailles sous le n° 4177, mais le dessin ne correspond pas absolument à celui de la gravure; puis ce portrait a tellement poussé au noir et est relégué à une si grande hauteur qu'il est bien difficile d'en apprécier les qualités.

Nous terminerons en rappelant encore les paroles amicales que d'Epernon adressa à Mignard lorsque Colbert menaça ce dernier de le faire sortir du royaume, s'il ne pliait pas sous la puissance de Lebrun : « Venez, mon cher » Mignard, suivez-moi, je vous donnerai une terre consi- » dérable, vous ne peindrez plus que pour vous et pour » moi ».

Paroles qui honorent autant l'artiste que le grand seigneur, mais qui prouvent, la mort de d'Epernon étant survenue peu après, que Pierre Mignard ne vint pas travailler à Cadillac.

Alphonse DUFRESNOY

« *Peintre, ami de Mignard : Auteur du poème* de arte graphica ».

1611 † 1665.

L'*hôtel d'Epernon* avait été entièrement remanié par Barthélemy d'Herwart qui en avait fait une splendide résidence. Mignard y avait peint dans un cabinet et un salon : *l'apothéose de Psyché; Apollon et les Muses; les aventures d'Apollon,* etc.; son biographe, l'abbé de Monville, ajoute : « Dufresnoy, que les arts perdirent peu de mois » après, a fait aussi dans ce cabinet quatre païsages d'un » très bon goût, mais dont les figures sont de la main de » son ami Mignard » (*loc. cit.*, p. 89).

Dufresnoy, dont le talent de peintre fut éclipsé par la réputation de son poème *de arte graphica,* doit avoir une plus grande part dans l'exécution de ces travaux, car dans la préface du livre, son éditeur cite comme étant de ses œuvres : « Quelques tableaux d'autel, quelques paysages

» et *deux plafonds, l'un qu'il a peint* à l'hôtel d'Erval
» (d'Herwart) aujourd'hui d'Armenonville, *l'autre* au
» Raincy, à présent le château de Livry. M. le comte de
» Caylus soupçonne que les amours qui portent et qui
» déroulent des tapis peints, sur lesquels on voit des paysa-
» ges représentant les aventures de Psyché, sont de Dufres-
» noy et non de Mignard à qui on les attribue (1) ».

On peut conclure de ces deux citations, l'une de la *Vie de Mignard*, écrite par son neveu ; l'autre de l'*Art de la peinture avec remarques,* par de Piles, ami intime de Dufresnoy « qu'il avoit le privilége de voir peindre, ce qu'il » ne permettoit, dit-il, à personne » on peut conclure que Mignard et Dufresnoy ont peint ensemble le cabinet et le salon de M. d'Herwart.

Dufresnoy, ajoute l'abbé de Monville, mourut peu de mois après ; ces peintures ont donc été exécutées de 1664 à 1665, date de la mort du célèbre artiste.

Jean-Baptiste VERNECHESQ (?)

« *Peintre flamand* ».

1643.

Le nom du peintre Vernechesq doit figurer parmi les artistes employés par le duc d'Epernon, quoique nous ne sachions pas exactement quels travaux il a faits pour le duc. Vernechesq ne nous est connu que par son mariage.

« *Vernechesq (?) Jean-Baptiste — Catherine Roland* ».

« Le 6° jour desus 1643 ont receu la bénédiction nup-
» tialle S^r Jehan Baptiste peintre flamand et dam^{lle} Cathe-

(1) *L'Ecole d'Uranie ou de l'art de la peinture, traduit du latin d'Alph. Dufresnoy et de M. l'abbé de Marsy, avec des remarques par M. de Piles;* Paris, 1752, in-12, préface, p. xxxv.

» rine Roland de l'Enquesteur, témoingts Mᵉ Claude La-
» pierre tapissier, son fils Anthoine,

» François Defforge ».

Cet extrait de l'état civil de la paroisse Sainte-Croix (*Arch. municip. de Bordeaux*) est l'un des nombreux actes où figurent les tapissiers flamands employés par Claude de Lapierre, tapissier du duc d'Epernon.

Après avoir quitté Cadillac, Lapierre vint s'installer à Bordeaux, probablement dans l'hôpital de l'Enquesteur, avec ses métiers et les garçons qu'il avait amenés de Paris en 1632 (1). Ces *garçons*, c'est-à-dire ces jeunes gens sortant d'apprentissage devinrent *compagnons*, se marièrent, plusieurs avec des jeunes filles ou des veuves au service du maître tapissier.

Vernechesq était le plus important de ces jeunes gens, car il exécutait les dessins de tapisserie dans l'atelier de Lapierre, aussi épousa-t-il « *Damoiselle* » Roland de l'Enquesteur, fille de l'un des fonctionnaires attachés à cet ancien hôpital. La qualité de *Sieur* qui lui est donnée laisse à penser qu'il jouissait d'une certaine considération et était tenu en plus haute estime que les compagnons tapissiers; celle de « *damoiselle* » donnée à sa femme, semble prouver qu'il s'allia à une famille importante de Bordeaux.

Antoine de LAPIERRE

« *Maistre peintre : Bourgeois de Bordeaux : habitant de la présente ville, par-*
» *roisse Saint-Michel* ».

1625 † 1677.

Antoine de Lapierre est Parisien comme son père Claude « maître tapissier parisien » qui fonda l'atelier du château de Cadillac, 1632-1639, haute lisse à personnages; celui de

(1) Voir *Pièces justif.* — **1632**, juin 30. Marché Claude de Lapierre, tapissier.

Bordeaux, paroisse de Sainte-Croix, 1639-1658, haute lisse, bocages et verdures et la manufacture de tapisseries de l'hôpital des métiers à Bordeaux, 1658 ✝ 1660, haute lisse industrielle (1). Antoine est né vers 1625, car en 1643 il fut témoin au mariage du « peintre flamand » J. B. Vernechesq et du « *compagnon voualon* Joseph de Lipelaire » probablement « garçons » amenés par son père en 1632 et alors « compagnons » dans son atelier, paroisse Sainte-Croix.

De son mariage avec Jeanne Roch, naquirent, le 27 septembre 1660, François, qui fit bâtir une maison rue du Hâ, en 1704 (2) et Jeanne, le 8 avril 1669. Une fille de François « damoiselle veuve du sieur Louis Chabri », représentait aux jurats, en 1762 « les lettres de bourgeoisie de sieur Claude de Lapierre, son ayeul » du 24 juillet 1655 (3). Antoine de Lapierre mourait, paroisse Ste-Croix, le 26 septembre 1677.

Notre peintre fut élève des artistes qui fournirent à son père « les desseins en grand vollume » pour son atelier de Cadillac (4) et il leur a succédé ou les a aidés dans son atelier de Bordeaux, paroisse Sainte-Croix ou dans celui de la *Manufacture*. Après la mort de son père, survenue le 28 juin 1660, Antoine de Lapierre abandonna le dessin des cartons de tapisserie et les travaux artistiques, comme son frère Claude renonça à la tapisserie de haute lisse et même à la tapisserie de Bergame, à la suite des tracasseries qu'on leur fit subir dans l'exercice de leurs professions.

Le 2 juin 1661 « Antoine de Lapierre, maître peintre, habitant de la présente ville, paroisse Saint-Michel » rece-

(1) C'est dans cet hôpital que peu de temps avant sa mort Claude I de Lapierre créa des fabriques de tapis de Turquie et de Bergame, sous la conduite de chefs d'ateliers spéciaux. Voir page 81.

(2) « Au 39 de la rue du Hâ, on a trouvé l'inscription suivante : *Au nom de — Dieu soit fait — la batisse du Sieur — François de la Pierre — ✝ 1704 ✝* ». *Mém. de la Soc. Archéol. de Bord.*, t. VIII, *Procès-verbaux*, 1881-1882, p. 18.

(3) *Arch. municip. de Bordeaux*, Livre des Bourgeois.

(4) Or, à cette époque, le duc d'Epernon employait Cureau, Crafft et probablement Sébastien Bourdon et Vernechesq.

vait de Monseigneur Henri de Béthune, archevêque de Bordeaux, la somme de 358 livres pour solde des travaux qu'il avait exécutés dans son château de Lormont. Une clause (1) du marché indique qu'Antoine mangeait « à la table du maître d'hôtel » de l'archevêque lorsqu'il allait à Lormont, c'est-à-dire qu'il était considéré comme l'égal de ce personnage important, ordinairement noble, titré et honoré de charges considérables. Son frère Claude devint garde-juré de la confrérie des maîtres teinturiers. Les deux frères furent donc des plus importants de leurs corporations, après avoir été des artistes élevés dans le château de Cadillac et protégés par le duc d'Epernon (2).

Jean LANGLOIS

« *Peintre de la maison du Roy en 1652* ».

1652.

Jean Langlois, peintre, inscrit sur la liste des « Artistes » compris dans l'état de la maison du roy en 1652 » dont on ignore la famille, semble être le fils de Jean Langlois « M° sculpteur du roy et de monseigneur le duc d'Epernon » né à Cadillac le 20 août 1606. Nous donnons bien entendu ces conjectures sous toutes réserves.

Une note des *Archives de l'art français* dit : « Serait-ce le fameux éditeur Jean Langlois dit Ciartre ? Il a bien dû peindre quelque peu ». Il nous paraît plus probable qu'il était fils du sculpteur du roy et du duc d'Epernon, descen-

(1) *Arch. dép. de la Gironde.* — Série E., notaires, minutes de L. Charbonnier.

(2) M. de Lapierre, sculpteur ordinaire du Roy, qui a travaillé à Versailles, d'après Piganiol de La Force et d'après Bellier de la Chavignerie, sur lequel ce dernier dit qu'on manque de renseignements, pourrait appartenir à cette même famille ainsi que Nicolas Benjamin de Lapierre, peintre de portraits, membre de l'Académie de Saint-Pétersbourg, qui florissait de 1760, à 1780. (Dussieux, *Les artistes français à l'étranger*, p. 407). [Voir aussi *Bulletin de la Soc. de l'art français*, Paris, 1877, 3° année p. 170.

dant lui-même des Langlois, artistes ordinaires de Catherine de Médicis et que le titre d'orfèvre, fondeur ou ingénieur de la reine mère, sculpteur ou peintre du roi, se sera perpétué dans la famille des Langlois comme dans celle des Clouet, des Dumonstier, etc.

D'Epernon employa et protégea Jean Langlois, le sculpteur, il dut employer et protéger Jean Langlois, son fils, né dans le château de Cadillac (1).

PEINTURES ET DESSINS DONT ON NE CONNAIT PAS LES AUTEURS

« Tableau de la *figure de saint Léonard* » (disparu).

On lit cette mention dans l'inventaire fait par les jurats, le 16 juin 1617, comme suite de la délibération prise pour la fondation de l'hôpital Sainte-Marguerite que d'Epernon établissait en remplacement de l'hôpital Saint-Léonard (Min. de Capdaurat, *loc. cit.*, actes épars, f° 23 v°).

PLAFONDS DES SALLES DU CHATEAU

Nous ne voulons pas parler ici des peintures décoratives des salles qui semblent se rapporter au marché Girard Pageot, mais il est utile de rappeler qu'il y eut de nombreuses chambres qui furent détruites notamment aux étages des deux ailes du château. Or, dans l'aile droite et dans l'aile gauche, des plafonds, et non des chevrons apparents, ont été peints au rez-de-chaussée. L'un, à nombreux compartiments rectangulaires garnis de sortes de larges rosaces à feuilles d'acanthe, l'autre, à compartiments plus ou moins allongés, encadrés de fortes moulures couvertes

« Nicolas Benjamin de Lapierre a reçu le titre d'académicien, dans la
» séance du 30 juillet 1770, pour avoir exécuté le portrait du Recteur-adjoint
» de l'Académie de Russie, le sculpteur N. Silé » *(Communic. de M. le comte
» Tolstoÿ, secrétaire de l'Acad. Imp. des B.-A. de Russie, 1892, nov. 9).*

(1) Voir *Pièces justif.* — **1606,** août 20. Baptême Jean Langlois.

de délicats ornements dorés, dont les fonds présentent encore des sujets mythologiques, des amours, etc. Ce dernier a dû être fort beau (voir légende du plan du château et planche).

Les salles du premier étage devaient avoir des plafonds peints comme celles du rez-de-chaussée, car il ne reste que huit cheminées et Gölnitz en a compté vingt, donc douze chambres de maître en moins. C'est là ou dans la galerie, que Sébastien Bourdon aurait pu peindre pour le duc d'Epernon.

CARTONS DES TAPISSERIES : HISTOIRE DE HENRI III

Le marché avec Claude de Lapierre porte qu'il exécutera « les pièces de tappisseries dont les portraits lui seront » fournis et dellivrés en grand vollume ».

Il ne serait pas impossible que le nom de l'artiste-dessinateur à inscrire fût G. Dumée, qui était un spécialiste, ou Sébastien Bourdon, son élève. Vernechesq ne fut pas employé à la composition, mais aux dessins d'exécution des tapisseries dans l'atelier du château de Cadillac (Voir à ces noms et aussi note p. 222).

TAPISSERIES

La bataille de Jarnac, l'une des pièces de l'*Histoire de Henri III,* tissée par Claude de Lapierre, dans les ateliers du château de Cadillac, en 1635, est la seule pièce que nous connaissons qui provienne sûrement des ducs d'Epernon et de la fabrique dite de Cadillac.

M. le baron Pichon, à qui elle appartient, devant la publier, nous nous bornons à la signaler comme une pièce fort intéressante et d'un travail très soigné.

La bataille de Jarnac et la bataille de Saint-Denis, conservées au Musée de Cluny, n°ˢ 6332 et 6334, ont pu être exécutées sous la direction de Claude de Lapierre, vers 1660, mais dans les ateliers de l'*Hôpital des métiers* dit de la *Manufacture,* à Bordeaux.

De Lapierre « œconome » de cet hôpital, y créa un atelier de tapisserie de haute-lice dont les produits, peu artistiques, exécutés par les pauvres de l'hôpital et par ses apprentis, se vendaient surtout aux foires de Bordeaux, du Sud-Ouest et même de Beaucaire.

Les n°s 6332 et 6334 du Musée de Cluny portent les armoiries de Paule d'Astarac de Fontrailles, femme de Louis Félix, marquis de la Vallette (1), auquel d'Epernon avait légué le château de Caumont, en 1661. Louis-Félix, étant mort sans enfants, laissa ce château à sa sœur Gabrielle, veuve de Gaspard de Fieubet, premier président du Parlement de Toulouse. C'est de cette ville que proviennent les pièces conservées au Musée de Cluny.

Les tapisseries « *de Jacob* » et « *de Daniel* », « *l'ameu-* » *blement de drap d'or frizé* » légués par le testament de d'Epernon, à l'église de Cadillac, de même que les ornements d'autel, broderies, etc., qui avaient servi à l'exposition du corps de Gaston de Foix-Candale, dans la chapelle de Cadillac, n'existent plus, quoique nous en ayons trouvé des traces dans un des inventaires officiels, après la Révolution. Un drap mortuaire, velours et satin, aux armes de d'Epernon fut brûlé par accident le 1er septembre 1819 (2).

DANS L'ÉGLISE SAINT-BLAISE DE CADILLAC

— *Naissance du Christ*, peinture sur cuivre.

— *Adoration des Mages*, peinture sur cuivre.

« Les socles des colonnes (du maître-autel) sont ornés » de *deux petits tableaux* peints sur cuivre... sombres » comme les tableaux du Rembrant. Ces deux ouvrages ont » été jugés pour être des originaux de l'Ecole flamande ».

(1) Louis-Félix était fils du Chevalier de la Vallette, enfant naturel de Jean-Louis, duc d'Epernon. Un acte authentique, trouvé dans le château de Caumont par M. le marquis de Castelbajac, établit que le duc s'était marié secrètement, le 24 février 1596, avec Anne de Monier, qui serait probablement la mère du Chevalier de la Vallette. Voir *Pièces justif.* — **1596,** février 24.

(2) Voir p. 85 : *Les tapisseries des châteaux du duc d'Epernon.*

— *Christ en croix*, toile : 2ᵐ80 × 2ᵐ32.

« Deux colonnes... semblent former l'encadrement d'un » grand tableau représentant *un Christ*... sur le maître-» autel ».

— *L'Ascension*, toile : 2ᵐ50 × 1ᵐ62.

« Sur l'autel de la chapelle funéraire des ducs d'Epernon, » des fortes moulures entourent un grand tableau repré-» sentant *une Ascension* ».

— *Saint Joseph*, toile (?)

— *Agar*, toile : 2ᵐ35 × 1ᵐ32.

« Parmi les autres tableaux qui ornent l'église... un » petit *Saint Joseph* qui paraît fort ancien et un vaste » tableau de sept pieds qui semble être une copie d'un » sujet de la Bible sur l'*histoire d'Agar* ».

Ces notes sont extraites d'une lettre adressée au Préfet de la Gironde (1).

Nous n'avons pas retrouvé la *Naissance du Christ* et l'*Adoration des Mages*. C'est regrettable car ces deux peintures pouvaient faire partie de la commande faite à Christophe Crafft par le duc d'Epernon en 1636.

Les deux tableaux d'autel sont encore en place, mais en bien mauvais état, après avoir subi de lamentables *restaurations*. Celui de la chapelle funéraire, une *Ascension* ou plutôt la *Résurrection* et la *Nativité*, qui suit, pourraient être de Crafft, car nous ne connaissons pas les dimensions des peintures qu'il exécuta en 1636. Celui du maître-autel lui est postérieur.

Le *Saint-Joseph* et la *Nativité*, toile désignée comme représentant un sujet de l'*histoire d'Agar*, doivent provenir du couvent des Capucins de Cadillac. Sur la demande des marguillers, le Préfet fit remettre à l'église Saint-Blaise deux tableaux qui avaient appartenu à ce couvent (2). Ces deux toiles y sont encore, mais bien mal éclairées ;

(1) Voir *Pièces justif.* — **1832**, mars 6. Lettre du maire de Cadillac.
(2) Voir *Pièces justif.* — **1803**, mai 31. Remise de tableaux, etc.

elles ont tellement poussé au noir qu'il est difficile de les juger.

GALERIE DE TABLEAUX DES DUCS D'ÉPERNON

Les ducs d'Epernon avaient, comme tous les grands seigneurs de cette époque, une galerie de tableaux. Elle était remarquable, car on la citait avec celle du cardinal de Sourdis, dont on connaît l'importance. Elle fut ruinée en grande partie pendant les guerres de l'Ormée, lors de la destruction « des meubles et du château de Puy-Paulin ». Nos renseignements sont trop vagues pour en parler aujourd'hui.

PORTRAITS DES DUCS D'EPERNON ET DE LEUR FAMILLE

Sous ce titre nous réunissons les éléments d'une notice que nous publierons prochainement. Jusqu'à présent nous connaissons :

PORTRAITS PEINTS A L'HUILE

François de Candale, évêque d'Aire	1
Bernard de Nogaret, frère aîné de Jean-Louis	3
Jean-Louis de Nogaret, premier duc d'Epernon	4
Henri de Foix, fils aîné de Jean-Louis.	1
Bernard de Foix, 2º fils, deuxième duc d'Epernon . .	1
Cardinal de la Vallette, 3º fils de Jean-Louis	1
Henriette Catherine de Joyeuse du Bouchage, sa nièce	1

DESSINS ORIGINAUX

Frédéric de Candale, aïeul de la femme de Jean-Louis	1
Françoise de La Rochefoucault, aïeule	1
François de Candale, évêque d'Aire, oncle.	1
Henri de Candale, beau-père de Jean-Louis	1
Marie de Montmorency, belle-mère ,	1
Bernard de Nogaret, frère aîné de Jean-Louis.	1
Comte de Bouchage, beau-frère de Jean-Louis.	1

Catherine de Nogaret de la Valette, sa femme 1
Comte de Brienne, beau-frère de Jean-Louis. 1
Jean Louis de Nogaret, premier duc d'Epernon. . . . 1
Bernard de Foix, deuxième duc d'Epernon 2
Diane d'Estrées, maîtresse de Jean-Louis 1

PORTRAITS GRAVÉS

Guillaume de Nogaret 1
Bernard de Nogaret, frère aîné de Jean-Louis 9
Jean-Louis de Nogaret, premier duc d'Epernon. . . . 24
Henri de Foix, fils aîné de Jean-Louis. 2
Bernard de Foix, 2ᵉ fils, deuxième duc d'Epernon . . 14
Cardinal de la Vallette, troisième fils de Jean-Louis. 12
Louis-Charles Gaston de Foix, fils de Bernard 1
Anne-Louise-Chrestienne, fille de Bernard 2
Suzanne-Henriette de Foix de Candale 1

Un grand nombre d'autres portraits ont été publiés dans des ouvrages modernes. Nous ne les avons pas recherchés.

Les gravures satyriques contre les ducs d'Epernon, qui ont paru dans les pamphlets, mazarinades, etc., auraient été bien intéressantes à signaler. Nous avons dû renoncer à cette recherche à cause de la prodigieuse quantité d'écrits qu'il aurait fallu consulter.

Nous indiquons comme typique une petite gravure sur bois, illustrant une rarissime plaquette qui mériterait d'être réimprimée. Elle a pour titre : « *Discours véritable des derniers propos qu'a tenu Henry de Valois à Jean d'Espernon avec les regrets et doléances dudict d'Espernon sur la mort et trespas de son maistre. A Paris, pour Antoine du Breuil,* 1589 ».

III

Sculpteurs

Symon BERTRAND
« *Sluteur de l'hermorier de Monseigneur le Duc (?)* ».
1604.

Simon Bertrand doit-il être considéré comme un sculpteur d'armoiries, un graveur en pierres fines, comme nous écririons aujourd'hui? Nous n'osons pas l'affirmer. Nous nous contentons, comme nous l'a conseillé notre érudit confrère, M. Ducaunnès-Duval, de proposer cette interprétation en l'accompagnant d'un point d'interrogation.

Simon Bertrand signe comme témoin avec « Estienne » Bonnenfant tapisier et Lucas Farineau pourvoier de » monseigneur » au testament de « Gassiot Moysan, » maistre d'hostel de Mme de la Vallette » le 20 avril 1604 (1).

Pierre BIARD
« *Architecte et sculpteur du Roy, habitant de la ville de Paris, rue de la Seri-* » *saye, paroisse de Sainct-Pol, et près l'Archenac des poullres* ».
1559 † 1609.

Pierre Biard I, architecte, sculpteur et peintre, était connu par les brèves descriptions de ses travaux, données par Sauval, et par quelques documents concernant les fonctions qu'il a remplies, mais aucune œuvre de l'importance de la *Renommée,* qui couronnait le Mausolée de Cadillac, ne lui était même attribuée.

La figure si vivante, si étrange du Musée du Louvre, est certainement son chef-d'œuvre. Elle consacre son talent

(1) *Archives dép.* — Série E, notaires, Chadirac, actes épars.

et le fait connaître sous un jour tout nouveau. Pierre Biard fut l'un de nos meilleurs statuaires français, peut-être le plus recommandable de tous, sous le règne de Henri IV.

Né à Paris vers 1559, Biard *le père* visita l'Italie où il passa plusieurs années. On ne peut pas douter, en voyant la statue de la *Renommée* qu'elle soit l'œuvre d'un artiste de l'Ecole de Michel-Ange; mais on n'a pas de détails sur ses premiers travaux, ni sur ses premières études. On lui attribue le jubé de Saint-Etienne-du-Mont, à Paris, qui ne semble pas avoir subi l'influence italienne, où il aurait affirmé ses qualités d'architecte décorateur. Il en aurait même sculpté le grand Christ et les ornements.

Est-ce à ce travail renommé que fut due sa nomination par le duc de Mayenne, le 18 septembre 1590, de *Surintendant des bâtiments du Roi?* Nomination qu'Henri IV n'accepta pas, nous ignorons pour quelle cause. Fut-il chargé alors de grands travaux de statuaire, comme ceux qu'il entreprit pour d'Epernon? Nous ne pouvons répondre, la vie de nos artistes de la Renaissance, surtout de ceux qui vécurent de 1550 à 1650, étant tout à fait inconnue. Cependant les marchés publiés par M. Communay établissent au moins que d'importants travaux de statuaire ont occupé Pierre Biard, après 1597 (1), et nous espérons fournir la preuve qu'il en exécuta d'autres encore pour Bordeaux. On sait qu'à Paris, il sculptait le portique de la petite galerie du Louvre, en 1604; qu'il passait un marché, le 4 octobre 1605 et le 31 juillet 1606, pour la figure équestre du Roi destinée à l'Hôtel-de-Ville, placée dans le tympan arrondi de la porte d'entrée, détruite pendant la Révolution et remplacée par une statue du sculpteur Lemaire; qu'en 1608, il fit la cheminée de la grande salle nord de l'Hôtel-de-Ville et qu'enfin il mourut, en 1609, à Paris où il fut enterré, paroisse Saint-Paul.

(1) Voir p. 55, — **1597**, septembre 3, Marché Pierre Biard pour le mausolée du duc d'Epernon et page 57, — **1597**, août 26. Marché Pierre Biard pour le mausolée de François de Foix-Candale-

Sauval nous a conservé son inscription funéraire : « Ci-gist Pierre Biard, en son vivant, maître sculpteur et architecte du Roy, lequel, âgé de cinquante ans est trépassé le 17 septembre 1609. Priez Dieu pour son âme ».

Son fils, Pierre Biard II, travailla au palais du Luxembourg où il sculpta les deux fleuves de la fontaine du Roi dite *de Médicis*. On lui attribue la statue de Louis XIII. C'est un artiste de talent, mais l'attribution, aujourd'hui certaine, à Pierre Biard I, de la remarquable statue de la *Renommée* et des deux importants mausolées des Foix et des d'Epernon, établit la réputation artistique de Biard père bien au-dessus de celle de Biard fils (1).

La destruction, en 1792, des belles figures de bronze du mausolée des Foix-Candale nous a sûrement privés de chefs-d'œuvre qui honoreraient la patrie et auraient permis d'opposer le nom de Pierre Biard aux artistes italiens contemporains (2).

Pierre Biard fut-il l'architecte du château de Cadillac comme quelques auteurs l'ont affirmé ? Nous ne le croyons pas, car ils ne donnent pas même un semblant de preuves.

Jacques II Androuet du Cerceau avait remplacé Pierre Biard dont Henri IV n'avait pas accepté la nomination, en 1590, de Surintendant des bâtiments du Roi, et, le 11 octobre 1594, Louis Metezeau obtenait à son tour cette situation malgré les réclamations de A. du Cerceau.

Or, toujours d'après le *Dictionnaire des architectes français*, par Bauchal, Jacques II Androuet du Cerceau était, en 1598, l'architecte particulier de Henri IV pour lequel il levait les plans des châteaux de Pau et de Nérac, tandis que Pierre Souffron était : *Ingénieur et architecte des bastiments de la Maison de Navarre, puis architecte com-*

(1) Le *Dictionnaire des architectes français*, par Bauchal, Paris, A. Daly fils et Cie, 1887, donne des articles intéressants sur les Biard où nous avons puisé.
(2) Voir *Pièces justif.*, — **1792,** septembre 10, Arrêté relatif aux canons.

mandant la structure du chasteau de Cadillac, enfin, *architecte général pour le Roy en la Duchée d'Albret et terres de l'ancien Domaine et Couronne de France* (1).

Il est impossible que ces deux architectes n'aient pas eu des rapports ensemble, dès 1598, en Béarn et en Gascogne, comme à Paris près du Roi. Il semble donc que c'est à Jacques II Androuet du Cerceau ou à Souffron « qu'en sa présence (Henri IV) fit tracer (à d'Epernon) un » plan pour Cadillac, lui fit faire un état de toute la dépense » et lui fit donner parole par un de ses architectes qu'il lui » rendrait fait et parfait pour cent mille écus » (voir p. 4).

Laissons à Pierre Biard, statuaire, l'honneur d'avoir composé les importants mausolées des Foix et des d'Epernon, d'avoir modelé la remarquable *Renommée* du Louvre, d'un travail si supérieur aux statues couchées et surtout aux statues agenouillées du duc et de la duchesse, mais ne le considérons pas comme l'architecte du château de Cadillac, ce qui, du reste, n'ajouterait rien à sa gloire.

Les RICHIER
« Sculpteurs lorrains ».

La curieuse lettre de M. Bonnaire (2), que nous avons trouvée dans les archives de la mairie de Cadillac, et surtout les dessins que nous publions grâce à l'obligeance de M. Albert Jacquot (3), nous donnent la preuve qu'en 1604 et en 1605, au moment où le duc d'Epernon remplaçait l'architecte Souffron par Messire Gilles de la Touche Aguesse et par l'architecte sculpteur Jean Langlois, il recevait, des

(1) Jean Duferrier, architecte du Roi de Navarre et Maître des réparations de ses bâtiments en Béarn, de 1583 à 1597, était Maître fontainier du duc d'Epernon en 1600. Il était, lui aussi, confrère de Souffron et de du Cerceau.

(2) Voir *Pièces justif*. — **1857**, mai 13. Lettre de M. Bonnaire.

(3) M. A. Jacquot, de Nancy, auteur d'excellentes notices lues aux réunions des Sociétés des Beaux-Arts et d'un ouvrage, en cours de publication, qui fait déjà autorité : *La sculpture en Lorraine*.

descendants de l'illustre Ligier Richier, des dessins de fontaines et de cheminées monumentales.

Nous n'essaierons pas de discuter l'œuvre de Ligier Richier et de ses descendants, on trouvera ces faits bien établis par les auteurs que nous citons (1). Nous nous contenterons de leur emprunter les notes qui concernent les travaux que les Richier ont faits pour les ducs d'Epernon.

Ligier RICHIER
« *Maistre imaigier demeurant à Saint-Mihiel* ».

1500 † 1567.

Ligier Richier, architecte et sculpteur lorrain, est placé à bon droit au premier rang de nos artistes provinciaux. Mais, comme il arrive trop souvent en France, si la nomenclature de ses travaux est fort difficile à faire, il est presqu'impossible d'établir la généalogie de sa famille.

Nous rappellerons seulement qu'il est considéré comme l'auteur d'une véritable renaissance de la sculpture en Lorraine quoiqu'il soit, pour les uns, un élève de l'école italienne et, pour les autres, un improvisateur complet de son art. Ligier Richier est né à Saint-Mihiel en 1500 ou 1506 ; il mourut à Genève en 1566 ou 1567, Claude était son frère, peut-être aussi Jean, Gérard était son fils.

Gérard RICHIER
« *Sculpteur ornemaniste (?)* »

1534 † 1600.

Gérard, fils de Ligier, est né en 1534 à Saint-Mihiel. Il dut être en rapports suivis avec le duc d'Epernon « gou-

(1) Albert Jacquot, *La sculpture en Lorraine* ; M. Lallemand, *Les Richier* ; De Chennevières, *Archives de l'art français* ; Bauchal, *Dictionnaire des archi-*

verneur de Metz et du pays Messain » mais on ne connaît pas les commandes qui lui furent faites. Il mourut en 1600. Il laissa trois fils, tous sculpteurs : Jean, Jacob et Joseph.

Jean RICHIER
« *Maistre sculpteur* »
1570 (?) † 1625.

Jean, l'aîné des fils de Gérard, est né après 1570 et signait encore des dessins le 26 décembre 1624. Il habitait alternativement Metz et Nancy et travaillait, dans les deux villes, pour les ducs d'Epernon et pour les ducs de Lorraine. Voici quelques-uns de ses travaux :

En 1597, Jean fit un élégant dessus de puits à Nancy et des mascarons à Saint-Mihiel. En 1604, il donnait un buste de Henri IV à la ville de Metz. En 1608, il présentait un projet de décoration de la porte Saint-Georges, à Nancy, et travaillait à la pompe funèbre du duc de Lorraine, Charles III. En 1609, il entreprit avec « Pierre Michel, maistre masson », la chapelle « pour faire la sépulture du feu duc et de ses prédécesseurs ». Il recevait, en 1615, le prix de travaux de sculpture qu'il y avait exécutés. En 1612, il fit, à Metz, une fontaine, avec son neveu Hainzelin. « Au pied de la statue de saint Jacques, trois dauphins crachaient l'eau et supportaient chacun un enfant ».

Le Musée d'Epinal renferme un médaillon de Jean Richier et celui de Berlin les portraits de son père, de sa mère, de son beau-père et de sa belle-mère. Enfin, un dessin signé « J. R. », daté « 26 décembre 1624, à Metz », représentant trois mausolées, peut lui être attribué; il faudrait fixer sa mort, non en 1624, mais en 1625.

C'est avec intention que nous avons passé sous silence

tectes français, l'abbé Souhaut, MM. Cournault, Germain, etc. Nous les nommons une fois pour toutes en déclarant que nous nous sommes servi surtout de la judicieuse critique de M. A. Jacquot.

ses nombreux dessins et les travaux qu'il fit pour le duc d'Epernon ou pour le marquis de la Vallette. Nous voulons grouper ces bribes de l'histoire des arts pour en faire ressortir ce qui intéresse la Guienne.

On remarquera tout d'abord qu'Henri III donna le gouvernement de Metz, Toul et Verdun au duc d'Epernon, en 1585, alors que la famille Richier était établie à Saint-Mihiel et à Nancy. C'est là que Jean exécuta les premiers travaux qu'on connaît de lui, en 1597. Or, en 1598, le château de Cadillac étant commencé, le duc s'entoura des hommes capables, artistes ou artisans, dont il avait besoin, c'est Souffron qu'il trouva en Gascogne, Biard qu'il prit à Paris, de Limoges qu'il tira du château de Montceaux, de Forgues, Descoubes et G. Cureau, qu'il fit venir d'Angoulême, comme Jaulin de la Barre, d'Angers, comme ses fontainiers, de Metz, etc. Enfin, il fit tracer dans cette ville des dessins de fontaines et de cheminées, ou plutôt il amena à Cadillac Jean et Joseph Richier pour en composer les croquis. En homme de goût, le duc d'Epernon choisit dans ses gouvernements les artistes capables de le comprendre et d'exécuter ses projets.

C'est en 1604 que nous voyons Jean Richier offrir à la ville de Metz un buste de Henri IV; c'est de 1605 que sont datés les deux croquis de cheminées que nous publions. Notre sculpteur était donc en même temps en rapports avec les échevins et avec le gouverneur. Il est probable que nous ne connaissons pas tous les travaux qu'il fit alors pour eux, car il est impossible qu'il n'ait été employé qu'à des projets pour le duc et que la ville ne le récompensât pas d'un cadeau aussi politique que le buste du roi.

Le croquis de cheminées qui porte les mentions : « *iean* » *Richier fecit le 28ᵉ février 1605 à cadillac* » et « *iean* » *Richier fecit le 27ᵉ février 1605 à cadillac* » est bien dans le caractère de celles qui ont été exécutées par Jean Langlois. La disposition générale rappelle la cheminée dite *de la Renommée* : même ressaut semi-circulaire,

mêmes statues debout, même enfant accroupi; chutes de fruits, mascarons, disposition des marbres et des chambranles conçus dans le même esprit, avec la même préoccupation de l'effet décoratif. Tout enfin nous autorise à considérer ces croquis comme authentiques, comme commandés par le duc d'Epernon, comme exécutés à Cadillac au moment même où Jean Langlois dressait et sculptait les imposantes cheminées du château.

Cependant on ne peut pas affirmer que ces projets ont servi à ce sculpteur. Le nom de celui qui a composé les dessins présentés au duc et acceptés par lui, à Paris, le 20 mars 1606, n'est pas mentionné, mais *douze cheminées*, aussi richement sculptées que celles qui restent encore, ont disparu, dont aucun acte ne signale les auteurs.

Ce qui nous étonne dans le croquis de Richier, c'est qu'il présente deux projets, deux signatures et deux dates, à un jour d'intervalle. Pourquoi cette double date? Que veut-elle dire (1)?

Revenons aux travaux exécutés par Jean Richier. Nous avons dit qu'en 1612, il fit une fontaine à Metz; mais parmi les nombreux dessins que doit publier M. Albert Jacquot, il se trouve un croquis de fontaine, de genre italien : *une « femme, ayant le corps terminé par un dauphin, presse ses seins et en fait jaillir des jets d'eau »*. Composition qui aurait fort bien pu être présentée au duc d'Epernon dont le château de Cadillac était réputé pour ses fontaines et ses jets d'eau. Nous reviendrons sur cette question intéressante avec Joseph Richier et la fontaine du Neptune.

Ce qui constate enfin la situation officielle de Jean, dans la ville de Metz et près du duc, c'est qu'il fut chargé des arcs de triomphe, des groupes allégoriques, etc., qu'on éleva pour l'entrée du marquis de La Vallette. Il est clair que Jean Richier habita alternativement Nancy et Metz, qu'il exé-

(1) On pourra remarquer que M. Bonnaire n'avait pas compris cette double disposition et qu'il a décrit *un seul croquis*.

cuta des travaux pour le duc d'Epernon, dans cette dernière ville et à Cadillac, enfin que, s'il ne fut pas le dessinateur qui composa les cheminées du château, on ne peut pas nier qu'il fut chargé d'en faire l'étude, à Cadillac même, auprès de Jean Langlois et de Gilles de La Touche.

Jacob RICHIER
« Maistre sculpteur à Lyon et à Grenoble ».

1590 (?) † 1641.

Jacob, second fils de Gérard, exécuta à Lyon et à Grenoble des œuvres très estimées. Il quitta de bonne heure la Lorraine, mais aucun document ne nous a révélé son nom à Cadillac.

Joseph RICHIER
« Maistre sculpteur ».

1581 † 1625 (?)

Joseph, troisième fils de Gérard, fut baptisé à Saint-Mihiel, le 21 octobre 1581.

Le plus grand nombre des dessins recueillis à Metz par des amateurs éclairés est attribué à sa plume. Ce sont des croquis alertement enlevés par un artiste rompu à ce genre de composition. Ce qui nous étonne, c'est que des écrivains en aient trop exagéré ou trop rabaissé le mérite et qu'ils n'en aient pas reproduit la lettre qui est très lisible.

Nous avons vu citer ce croquis double de cheminée (Voir planche), comme œuvre de Joseph Richier, quand le nom de Jean s'y lit de la façon la plus nette.

Nous regrettons aussi de n'avoir pas trouvé une liste exacte des dessins et des sujets représentés. Nous aurions peut-être reconnu quelques documents se rapportant à Cadillac, car il est impossible que tous portent les mentions du nom du dessinateur, de la date et du pays où ils

ont été faits. S'il en était ainsi, nous croirions qu'une main tierce a tracé ces inscriptions.

Les écrivains lorrains affirment que Joseph a élevé des monuments funéraires en *Gascogne*, à Paris et en Lorraine, mais il semble qu'ils ne s'appuient que sur les dessins des collections Morey, Bonnaire et Noël. Parmi ceux-ci sont indiqués deux projets de bas-reliefs et une statue, face et profil, datés : « 23 *et* 25 *janvier* 1604, *Paris* »; deux mausolées; un monument avec armoiries; un cartouche très élégant; un puits; enfin, pour Cadillac, les croquis de fontaines ou plutôt de la fontaine désignée comme formant *deux projets* parce qu'elle remplit deux feuilles (Voir planches).

Ces derniers dessins n'ont pas été compris. Qu'on les regarde avec attention, on reconnaîtra alors qu'il ne peut pas y avoir *deux projets* de fontaines, les deux motifs superposés étant très visiblement indépendants et les lignes d'architecture exactement semblables. Ce serait donc *quatre* dessins différents, soit *quatre projets* qu'il eût fallu dire. Mais il est des plus faciles de se convaincre qu'*il n'y a qu'une seule fontaine dessinée sous quatre aspects différents*. En faisant tourner le sujet vers la droite, en commençant en haut, au détail d'architecture terminé par un vase, on voit les quatre enfants de face et sous les deux profils, chacun à son tour : 1° en haut (1re planche); 2° en bas (2e planche) ; 3° en bas (1re planche) ; 4° en haut, (2e planche). Le sujet n'a pas besoin de description.

Les deux feuilles portent les inscriptions suivantes : l'une, *Joseph Richier fecit le 18 octobre 1604 à Cadillac en Gascogne; Joseph Richier;* l'autre, *Joseph Richier, fait le 18 octobre 1604 à Cadillac.*

Rien ne rappelle l'exécution à Cadillac du projet de Joseph Richier, mais il est probable que des fontaines ou des statues en métal ont été dressées à Cadillac par les sculpteurs lorrains. On peut même proposer comme hypothèse que la statue de *Neptune,* dont parle Gölnitz, était l'œuvre de Joseph Richier.

En effet, les croquis de cet artiste présentent deux autres projets de fontaines, dont l'une était dominée par un Hercule (1) et l'autre « en forme d'étoile avec les pointes ornées de sujets à choisir, était surmontée d'*un Neptune* ». Or, Gölnitz a vu, à Cadillac, la « fontaine jaillissante au-dessus » de laquelle un Neptune d'airain tout nu jetait de l'eau » par tous ses membres », placée sous un berceau de verdure et de fleurs où le duc d'Epernon avait l'habitude de déjeuner (voir page 7).

On conviendra que notre hypothèse devient une probabilité et que cette fontaine semble bien avoir été composée par Joseph Richier. En tout cas il est hors de doute que les grands sculpteurs lorrains ont exécuté des travaux importants pour le duc d'Epernon.

Jean LANGLOIS
« *Maistre esculteur du Roy, sculteur de Monseigneur, habitant à presant audict* » *Cadilhac : architecte sculteur de Monseigneur le duc d'Espernon* ».

1604-1606.

Grâce aux marchés que nous avons trouvés, le nom de l'auteur des cheminées de Cadillac est connu. On sait aujourd'hui que celles qui existent encore dans les salles Est du rez-de-chaussée et du 1er étage du château ont été sculptées par Jean Langlois, « maistre esculteur du Roy, » sculteur de Monseigneur ». Le talent de cet artiste, dont le nom ne figure dans aucun dictionnaire biographique, croyons-nous, lui donne droit d'occuper une place très honorable parmi les sculpteurs français du commencement du xviie siècle.

Les écrivains, qui ont parlé des cheminées du château de Cadillac, les ont attribuées à Bachelier, de Toulouse, à

(1) Il y a, à Besançon, une fontaine décorée d'un Hercule et une autre présentant *une femme, ayant le corps terminé par un dauphin, qui presse ses seins et en fait jaillir de l'eau* (voir p. 210). M. Jules Gauthier, archiviste du Doubs, nous assure qu'elles ne datent pas de l'époque de Richier.

Jean Goujon, à Germain Pilon (1), même à Girardon. Si ces dernières attributions prouvent une légèreté inconcevable, il n'en est pas de même de celle qui en faisait des œuvres du délicat ornemaniste toulousain. En effet, c'est près du nom de Bachelier qu'il faut placer celui de Langlois, à talent au moins égal, mais à date postérieure.

Les cheminées qui ont été exécutées par Jean Langlois et probablement composées par les Richier, sont chargées d'ornementations et de figures décoratives, soit isolées comme des statues, soit appliquées au milieu des ornements, soit couchées ou assises sur les corniches, les bandeaux ou les frontons. L'une d'elles, dite de la *Chambre de la Reine mère,* devait présenter « le buste du feu Roy » Henri III; il n'existe plus, mais sa place est indiquée entre les deux prisonniers, couchés sur la tablette, en bas du panneau central (2).

Jean Langlois était donc considéré comme capable d'exécuter des travaux de statuaire, aussi ne serions-nous pas étonné que Pierre Biard l'eût amené pour sculpter sur place diverses parties du mausolée du duc d'Epernon.

Le talent de Langlois doit être jugé dans l'exécution de la cheminée de la 2ᵉ salle Est, 1ᵉʳ étage. La planche d'ensemble et celle du côté droit de cet important travail ci-jointes (3) démontrent que la statuaire ne le cède guère à l'ornementation, si l'on veut bien se rappeler que l'on est en présence de figures décoratives. Les femmes drapées, couchées sur la partie semi-circulaire qui couronne le bas-relief de la Renommée, les enfants, rappelant la cheminée de Bruges, les statues elles-mêmes sont d'une exécution supérieure à celles qui décorent la salle que Gölnitz appelle « *la chambre de la Reine mère* ».

(1) Voir *Pièces justif.,* — **1832,** mars 6. Lettre du maire de Cadillac.
(2) Voir planche et *Pièces justif.* — **1606,** juin, 26, Marché Jean Langlois avec Monseigneur.
(3) Il faut tenir compte de la déformation causée par la photographie qui a rendu obliques les lignes verticales de la partie supérieure de la cheminée.

Des cartouches largement dessinés, aux volutes nerveuses, saillantes, s'accrochant avec art à des moulures délicatement ciselées, des chutes de fruits, des mascarons s'enlevant avec vigueur quoiqu'un peu lourdement sur les fonds, caractérisent avec autorité cette ornementation peu connue du règne de Henri IV.

C'est dans ce travail qu'il faut apprécier le mérite du dessinateur qui a composé ces importantes décorations, c'est là qu'on peut voir l'œuvre du sculpteur. Les autres cheminées, dues probablement aussi au crayon de Richier et sûrement au ciseau de Langlois, ont été plus ou moins dégradées. Il faut se les figurer avec les statues et les armoiries sculptées, avec les tableaux peints par Christophe Crafft, avec les dais magnifiques, brodés d'or et d'argent qui les surmontaient, avec le miroitement des carrelages, le chatoiement des marbres, des filetages et des fonds d'or.

Nous ne voulons pas entreprendre une description inutile, sinon impossible, de ces œuvres d'art, les dessins que nous en publions suffisent, mais il nous faut rappeler que nous n'avons pas remplacé les statues enlevées et les écussons brisés des cheminées du rez-de-chaussée. Elles se présentent donc mutilées, complètes comme lignes d'architecture, mais froides et rigides parce que cet accent brillant et mondain qu'y avait mis Langlois a disparu ; parce que les chambres de l'ancien mignon sont devenues la chapelle et le réfectoire des Sœurs ; parce que les litanies des saints ont remplacé « les croustillantes histo- » riettes de la *salle des gardes* de puissant et magnifique » seigneur le duc d'Epernon ».

On peut reprocher à Langlois les proportions un peu lourdes, le maniérisme affecté de ses statues debout. Elles ne sont pas toutes recommandables assurément, mais il faut se rappeler que le style de la fin du règne de Henri IV est caractérisé par cette exagération des formes et que cette statuaire est l'œuvre d'ornemanistes recherchant

l'effet d'ensemble et négligeant trop la simplicité et la vérité.

Nous avons vu et on nous a signalé de nombreuses cheminées dans de vieux châteaux du Médoc et des environs de Cadillac, dont le *faire* décèle la même main. Proviennent-elles des ventes et des démolitions successives des châteaux des d'Epernon (1)? Sont-elles le résultat de commandes faites à Jean Langlois? Il est difficile de répondre. Assurément il a sculpté les trois cheminées du château de Roquetaillade, près de Langon, celles du château de Laserre (Lot-et-Garonne) peuvent aussi lui être attribuées (2).

On pourrait croire que notre artiste faisait une spécialité de ce grand morceau décoratif, obligatoire dans toutes les demeures des gentilshommes du xviie siècle. Il n'en est rien, car un autre marché que nous avons copié se rapporte à des inscriptions gravées (3) et nous dirons plus loin comment il est possible qu'il ait sculpté un tombeau, dans l'église de Preignac, près de Langon.

Jean Langlois paraît dans les minutes des notaires et dans les registres de l'état civil de Cadillac en même temps que l'architecte Gilles de la Touche-Aguesse. Il signe des reçus comme témoin le 11 juillet 1604 et le 24 avril 1605. Il donne quittance de quatre cens neuf livres, le 31 mai 1605, pour quatre à compte qui lui ont été payés, pendant le mois de mai, à valoir sur les travaux

(1) Gölnitz a compté *vingt* cheminées, il n'en reste plus que huit. — (Voir légende du plan du château de Cadillac et planche).

(2) Voir *Revue des Sociétés savantes*, vie série, t. VII, p. 474. — Il est bon de rappeler que cette construction fut élevée par Marin de la Vallée, architecte de la Reine mère, puis Maître général des œuvres de maçonneries, ponts et chaussées de France. Il fut adjudicataire des travaux de l'Hôtel-de-Ville de Paris, de 1605 à 1618, il construisit le grand escalier du Palais du Luxembourg avec Guillaume de Toulouse, en 1640 (voir page 47), fut en relations avec « Jacques » Leroy, maître d'œuvres de Paris et expert juré du Roi ès-office de maçonnerie » parrain de François Mansart, et fut chargé de revoir les plans primitifs de l'église Saint-Sulpice de Paris avec Leroy fils (voir page 223).

(3) Voir *Pièces justif.* — **1605**, juin 8. Marché avec Jacques de Lagrave.

qu'il faisait alors pour Monseigneur c'est-à-dire sur les cheminées du rez-de-chaussée du côté Est du château.

Le 26 juin 1606 (1), il passait un marché pour celles du premier étage, les plus riches et les mieux conservées. Il s'engageait « scavoir est : de faire et parfaire bien et
» duement de son estat d'esculptur tous les ornemans
» nécessaires représantés par les desains quy en ont esté
» dressés tant pour le regard des ornemans, figures et ma-
» bres représentés sur les dicts desains pour les mantauix
» de cheminées de l'antichambre haulte et salle haulte du
» bastimant dudict Seigneur audict Cadilhac et semblable-
» ment de la salle basse accordées par mondict Seigneur
» et eues pour agréable à Paris le vingtiesme mars dernier
» passé. Signé au bas : J. Louis de la Vallette ». D'Epernon fournissait : « marbre, pierre, plâtre, sable, sie pour sier
» lesdicts marbres et bronze là où il sera nécessaire ». Et l'on ajoutait en marge : « Comme au buste de la figure du
» feu Roy et des deulx muffles de lions représentés aux des-
» saing de la cheminée de la salle haulte ». Nous comprenons cette convention comme « fournitures de matières « resquizes et nécessaires » et non comme indiquant que d'Epernon devait fournir le buste et les muffles de lion, car on ajoutait : « et semblablement du bois pour faire les cha-
» faudages ». Le prix convenu était de 3,600 livres suivant « l'estat qu'il [le duc] en a[voit] faict dresser à Paris le
» 16° dudict mois de mars signé dud. seigneur ».

Les dessins avaient été présentés en mars 1606, à *Paris*, selon toute apparence, par Richier dont nous publions un croquis de cheminée à double projet c'est-à-dire offrant deux compositions à choisir (2).

La commande était importante, elle fait suite à d'autres travaux, aussi sommes-nous porté à croire que Langlois

(1) Voir *Pièces justif*. — **1606,** juin 26. Marché Jehan Langlois et aux dates indiquées. — Voir aussi *Réunion des Soc. des B.-A.*, loc. cit., 1884, p. 194.
(2) Voir planche et *Pièces justif*. — **1857,** mai 13. Lettre de M. Bonnaire.

prit une part active dans l'exécution manuelle et dans la direction. Il dut faire les modèles, procéder à la construction, surveiller et aider les sculpteurs, ses aides, conduire les tailleurs de pierres et les marbriers, mériter enfin non pas le nom d'entrepreneur, mais bien celui d'« *architecte-sculpteur de Monseigneur le duc d'Epernon* », qualité qui lui est donnée dans l'acte de baptême de son fils Jean, le 29 août 1606, deux mois après qu'il eut signé le précédent marché.

Nous ne croyons pas que Langlois « maistre esculpteur du Roi » fut un architecte, ni qu'il dirigea la construction de la chapelle, comme Delcros l'affirme en disant que « c'est » constaté sur les registres de l'état civil », parce que la seule mention à laquelle il se réfère est celle de l'acte de baptême que nous citons plus haut.

Les registres de l'état civil fournissent d'autres renseignements sur notre artiste. Le 21 février 1605, sa femme, Françoise Tardif, fut marraine, avec Girard Pageot, de la fille de « Maistre Arnault Descoubes, serrurier de Monseigneur d'Espernon ». L'acte porte « fame de Monsieur Langlois, scultur de mond. seigneur ».

Le 29 août 1606 était baptisé « Jehan Langlois, fils de » maistre Jehan Langlois, architecte sculteur de Monsei- » gneur le duc d'Epernon ». Le parrain était un homme considérable, « M. Maistre Jehan de Sauvaige, conseiller » du Roy en son grant Conseil et sieur d'Armangean et de » La Mothe » qui devint trésorier général de France en la généralité de Bordeaux (1). Ces relations amicales du sieur d'Armangean et de Langlois les honorent l'un et l'autre. Elles pourraient s'expliquer par des rapports antérieurs.

Un remarquable tombeau, élevé dans l'église de Preignac, près de Langon, a été décrit par M. Sourget et dessiné par Ferdinand Moulinié ; c'est celui de Pierre Sauvaige, seigneur d'Armangean, décédé en 1572, que

() Voir *Pièces justif.*, — **1606**, août 29. **Baptême de Jean Langlois.**

Charles IX avait annobli, lors de son passage à Preignac et de son séjour dans sa maison (1). On n'en connaît point l'auteur.

Il est difficile d'établir que cette commande fut faite à notre sculpteur, mais les rapports d'estime et d'amitié qui unissaient Langlois aux sieurs d'Armagean permettent de conjecturer que lui ou les siens n'y furent pas absolument étrangers.

Si Pierre de Sauvaige n'habita pas Paris, il put connaître un Langlois de la suite de Charles IX, peut-être Jean lui-même; si Jean de Sauvaige ne connut pas Langlois à Paris, il put le considérer d'autant mieux que d'Epernon lui donnait des marques d'estime ou que les artistes, qu'il employait le traitaient amicalement. Enfin il n'est pas impossible que le tombeau de l'église de Preignac ait été exécuté après la mort de Pierre et même qu'il ait supporté une statue de bronze; dans ce cas Pierre Biard aurait pu l'exécuter comme les statues de bronze des tombeaux de Candale et de d'Epernon tandis que Langlois aurait sculpté les fines ornementations du sarcophage. Un heureux hasard pourra en faire trouver la preuve dans nos archives.

Le nom de Jean Langlois, sculpteur, ne figure pas dans les dictionnaires des artistes (2), mais nous y lisons ceux des Langlois, orfèvres célèbres de Paris, sculpteurs, fondeurs ou ingénieurs de la reine Catherine de Médicis, qui furent probablement ses ascendants; ceux des Langlois de Chartres, de François dit *Ciartres*, de Nicolas, le libraire-éditeur, qui pourraient être ses descendants. Enfin nous trouvons un Jean Langlois, peintre, dans la liste des *artistes compris dans l'état de la maison du Roy en*

(1) *Société archéol. de Bordeaux*. A. Sourget, *Le tombeau de Pierre Sauvaige*, t. V, p. 29.

(2) Un Jean Langlois, *imager*, est cité dans les « *Comptes des bastiments du Roy* » par le marquis Léon de Laborde, comme travaillant à Fontainebleau en 1540.

1652 (1). Or, le fils de notre sculpteur s'appelait Jean.

Il est probable que ce Jean Langlois, *peintre du Roy*, était né à Cadillac, le 29 août 1606, de Jean Langlois, « *maître sculpteur du Roy* », si celui-ci était lui-même fils et petit-fils des artistes de la Reine mère, ces charges restant ordinairement dans les mêmes familles, tels les Clouet, les Dumoustier, les Androuet du Cerceau, etc.

D'Epernon dut connaître tous ces orfèvres à la mode, ces ciseleurs renommés lorsqu'il était le plus puissant, le plus brillant, le plus luxueux seigneur de la cour de France. Quand on ne l'appelait encore que Caumont, il put voir dans l'atelier paternel le jeune Jean Langlois, sculpteur, s'essayant dans la pratique des arts. Aussi cette supposition n'est-elle pas aussi hasardée qu'elle le paraît au premier abord.

Quoi qu'il en soit, il est presque possible d'assurer qu'il existe des œuvres de notre *maître sculpteur du Roy* dans les *bâtiments du Roy* conduits par Marin de la Vallée, Leroy, Guillaume de Toulouse, Jacques Androuet du Cerceau ou par les architectes qui ont travaillé pour d'Epernon : Souffron, Metezeau, de la Touche-Aguesse et Pierre Biard. Celui-ci semble l'avoir amené en Guienne, non comme architecte, mais comme sculpteur des ornementations et peut-être des figures agenouillées (2) du mausolée élevé à Cadillac et, par suite, des cheminées du château.

Maître Jean Langlois était étranger à la Guienne puisqu'il « est habitant à presant audict Cadilhac ». Il y a tout lieu de croire qu'il était Parisien et bien apparenté. Ses travaux à Cadillac permettent de citer son nom comme celui d'un artiste d'un réel talent.

(1) *Archives de l'Art français*, loc. cit. — Voir aussi p. 196. PEINTRES. Jean Langlois.

(2) Les statues agenouillées n'ont pas le même mérite que les statues couchées et les unes et les autres sont d'une froideur d'exécution qui contraste avec le modelé exhubérant de la statue de *la Renommée*.

Jehan LEFEBVRE

« *Maistre escultur, habitant de la presante ville, travaillant au bastimant dudict* » *seigneur* ».

1604-1608.

Les documents recueillis ne nous renseignent pas sur les travaux ou la personne de ce sculpteur. Le nom de Lefebvre et le prénom Jean ont été et sont encore si répandus qu'il est difficile de distinguer même les nombreux artistes qui les ont portés. Mais il nous paraît utile de faire quelques remarques sur plusieurs d'entre eux.

Jean Lefebvre, architecte et sculpteur, à Caen, fit des dessins et des travaux pour l'église Saint-Etienne, le 14 décembre 1615 ; or, d'Epernon avait été gouverneur de Normandie et notre artiste était à Cadillac de 1604 à 1608.

Lefebvre, architecte du duc de Lorraine à Nancy, en 1622, eut des rapports avec le duc d'Epernon, avec le marquis de la Vallette « gouverneurs de Metz et du pays Metzin » et avec les sculpteurs architectes Richier qui étaient à Cadillac en 1604 et 1605.

Enfin Pierre Lefebvre, tapissier français établi à Florence, vers 1620, où il mourut en 1669, après avoir été logé au Louvre de 1647 à 1650, peut avoir eu des rapports de famille ou d'études avec le sculpteur du château de Cadillac.

L'Art a donné une belle reproduction de tapisseries remarquables, conservées à Florence, qui sont, dit-on, l'œuvre du tapissier français Pierre Lefebvre. Or, si l'on compare les splendides bordures de cette tenture avec celles de l'*Histoire d'Henri III*, dont M. le baron Pichon possède l'unique pièce connue, on est frappé de la ressemblance du *parti pris* dans la décoration. Il nous semble plus que probable que le même artiste a fourni le fonds de la composition. N'y a-t-il là qu'une sorte de copie, d'interprétation puisée à une source commune? Cette

source commune serait-elle la même main, le même atelier, les mêmes documents consultés? C'est assurément l'un ou l'autre. Notre sculpteur était-il parent des tapissiers? Fut-il mêlé à des travaux de tapisserie? Pourquoi pas (1)?

La présence d'un Lefebvre à Cadillac, où fut tissée la tenture *Histoire de Henri III* qui ressemble tant à celles qu'un Lefebvre a fabriquées à Florence; le nom de Dumée, parent des Lefebvre, qui s'applique à l'exécution de la plus grande partie des cartons de tapisseries de cette époque, enfin celui de Deshayes, allié des Lefebvre et des Dumée, au moment où, en 1648, Philippe Deshayes, peintre, succédait au peintre de l'Hôtel-de-Ville de Bordeaux, sont autant de raisons qui nous portent à penser que ces artistes, employés par le duc d'Epernon, se recommandèrent mutuellement après avoir été les protégés de la Maison Royale.

Jean Lefebvre signe comme témoin, le 27 décembre 1604 et le 24 janvier 1608 (2). Il est qualifié : « Maistre » Jehan Lefebvre escultur travailhant au bastimant dud. » seigneur ».

Ne possédant que ces deux notes, nous ne pouvons que faire remarquer la netteté de sa signature, la qualification de *Maître*, inscrite chaque fois, enfin sa présence à Cadillac

(1) Voir *Pièces justif.* — **1604**, décembre, 27, Reçu Domengeon Desplan ; — **1608**, janvier, 24, Testament Guillemette Barbier.

(2) Les Lefebvre travaillaient à Fontainebleau, sous la direction de Serlio, du Primatice et du Rrosso. « L'un d'eux s'était déjà adonné à la tapisserie. Ses » fils continuèrent avec succès la même profession à Paris. On les retrouve avec » Guillaume Dumée dans la suite » (Bauchal, *loc. cit.*). L'un de ces tapissiers était Pierre qui s'établit à Florence. Jean, son fils, devint *entrepreneur* ou chef d'atelier aux Gobelins avec Claude Lefebvre. Des fils de Jean, l'un eut pour parrain le fils de Le Prieur, maître peintre du Roi, et pour marraine, la sœur de Nicolo del Abbate; un autre, Denis, jardinier du Roi, épousait la sœur de Dumée, peintre ordinaire et valet de chambre de Henri IV; Louis devint écuyer de bouche des deux Reines. L'un des fils du jardinier Denis, Jean, peintre, épousa en 1630, Madeleine Deshayes, dont naquit Claude Lefebvre, l'un de nos meilleurs peintres de portraits. — *Réunion des Sociétés des Beaux-arts des départements.* Th. L'huillier, *Le peintre Claude Lefebvre*, 1892, p. 437.

de 1604 à 1608, au moins, c'est-à-dire au moment où s'exécutaient le mausolée, les cheminées et les fontaines.

Assurément, parent ou non des grands tapissiers et peintres français, notre sculpteur ne fut pas un vulgaire artisan.

Jehan LE ROY
« demeurant au service du sieur de la Touche ».

1609.

La signature de Jean Le Roy ne ressemble pas à celle de Jean Roy qui suit : il ortographie Le Roy et non Roy. C'est donc un deuxième employé de l'architecte Gilles de la Touche.

Ses travaux à Cadillac n'étant pas connus, il semble difficile d'affirmer s'il doit être classé parmi les architectes, les peintres ou les sculpteurs (voir page 61). Cependant il est bon de signaler sa présence chez l'architecte du duc d'Epernon à Cadillac, le 31 décembre 1609, et la nomination d'un Jean Le Roy comme peintre de l'hôtel de ville de Bordeaux, en 1610.

L'intervention du duc d'Epernon n'étant pas suffisamment établie, il est inutile d'exposer ici les preuves constatant l'identité de ces deux homonymes; il suffira de faire ressortir que Gilles de la Touche eut à son service Jean Le Roy et Jean Roy qui suit, quand Jacques Leroy, allié aux Mansart, était expert-juré du Roi ès-office de maçonnerie (voir note p. 216).

Jehan ROY
« Esculteur, demeurant avec le sieur de La Touche, habitant ce lieu de Cadillac; Recepveur des revenus de Monseigneur le duc d'Espernon ».

1612-1617.

Jean Roy était un parent de l'architecte Gilles de la Touche et demeurait chez lui au château de Cadillac. En

1612, M. Laplène écrivait à l'intendant Bernard de Cazeban que M. Roy avait vu que les maçons avaient parachevé le parc et les réparations du château de Plassac (voir p. 132), ce qui indique qu'il remplissait les fonctions de commis de l'architecte ou d'auxiliaire de l'intendant. Cependant, le 14 juillet 1614, il est nettement indiqué comme « *esculteur* ». Il figure encore comme témoin, le 11 janvier 1615, sans indications de fonctions, mais comme demeurant chez M. de la Touche. Enfin il est qualifié « *recepveur des reveneus* de Monseigneur le duc d'Epernon » dans l'acte de baptême de Jean-Baptiste Orgier, le 7 novembre 1617, à la Réole (1).

De ces notes diverses, il résulte : que Jean Roy, logé et employé chez l'architecte Gilles de la Touche, fit de la sculpture avec les artistes employés au château, qu'il apprit le dessin avec les uns et les autres et qu'il devint finalement receveur des revenus du duc d'Epernon, ce qui ne l'empêcha pas d'être, lui aussi, un artiste.

Jean PAGEOT dit l'aîné
» *Maistre sculpteur, bourgeois et habitant de la ville de Cadillac; Maistre*
» *esculteur, habitant la paroisse d'Omet au comté de Benauges* ».

1595 ÷ 1668.

Jean Pageot, l'aîné des fils de Girard, fut un sculpteur de talent. On cite chaque jour à Saint-Denis, comme un chef-d'œuvre de Barthélemy Prieur, sculpteur du roi, la colonne funéraire qu'il a exécutée à Cadillac sur les ordres de d'Epernon. Cette colonne était destinée à supporter le vase contenant le cœur du roi Henri III, dans la chapelle funéraire de Saint-Cloud (voir planches). Il suffirait de cet éloge qu'on adresse à son œuvre depuis près d'un siècle pour assurer une place honorable à Jehan Pageot

(1) Voir *Pièces justif*. — **1614**, juillet 14. — **1615**, janvier 11. — **1617**, novembre 7.

parmi les sculpteurs du règne de Louis XIII. Combien d'artistes provinciaux ont été ainsi oubliés !

Jean Pageot est né, paroisse Saint-Siméon, à Bordeaux, en 1595, de Girard Pageot, maître peintre, et de Anne de la Pauze. Il est mort à Omet, près de Cadillac, le 4 février 1668 (1). Il eut au moins neuf enfants de Bertrande Verneuil, née le 13 octobre 1597, morte le 9 février 1673. La plupart d'entre eux moururent jeunes. L'un des survivants, Jean II, qui suit, devint sculpteur et travailla avec lui.

C'est dans les ateliers du château de Cadillac que Jean Pageot apprit son art. Ce fut là qu'il reçut les leçons de Jean Langlois, Lefebvre, Richier, peut-être de Pierre Biard et de Sébastien Bourdon. C'est dans les immenses sous-sols où étaient établis les métiers des tapissiers, les scieries de marbre et la fonderie qu'il dut exécuter, sous les yeux du duc d'Epernon, le monument funéraire de Henri III. Ce monument fut assurément l'un des moindres ouvrages qu'il fit pour le duc pendant sa longue carrière.

Ses seuls travaux pour des particuliers, que nous connaissons, sont ceux que Nicolas Carlier, « esculteur et surintendant des œuvres publiques », lui paya en 1625, par acte de Maucler, notaire à Bordeaux, en exécution de l'arrêt de la cour du grand sénéchal de Guienne (2).

Les Pageot vécurent en vrais propriétaires. Leur père, qui possédait de bons biens au soleil, réunissait autour de lui ses nombreux descendants; aussi est-ce par les actes de l'état civil : baptêmes, mariages, décès; par les minutes des notaires : achats, ventes, affermes, quittances, baux, marchés, conciliations, etc., que nous apprenons toute leur vie intime.

(1) Voir *Pièces justif.* — **1668**, février 4, Décès Jean Pageot. — **1604**, août 24.

(2) *Soc. archéol. de Bordeaux*, t. III, p. 127, Gaullieur, *Notes sur quelques artistes ou artisans oubliés ou peu connus*. « C'est une quittance de 22 livres 4 sols donnée par Jehan Pageol, esculteur, demeurant en la ville de Cadillac ». La signature est bien celle de Jean Pageot. — *Arch. départ. de la Gir.*, Série E, notaires, minutes de Maucler, 1625, f° 456.

Les Pageot et les Coutereau s'étaient installés à Omet, à 3 kilomètres de Cadillac, évitant ainsi la promiscuité avec les terres du château, plantant des vignes sur de bons coteaux, arrondissant leur fortune et celle de leurs enfants. Il serait facile d'établir la place qu'occupaient les importantes propriétés de ces deux familles qui se contentèrent de rester des artisans habiles, estimés, d'honnêtes pères de famille, laissant la vaine gloire aux artistes qui travaillaient à la cour.

Faut-il les plaindre, faut-il les blâmer d'avoir préféré la modeste retraite du sage, à la vie agitée de l'ambitieux ? Nous sommes si peu de chose ici-bas, les hommes passent si vite et leurs haines sont si vivaces, les destins sont si impénétrables, qu'on ne peut pas critiquer ceux qui ont su trouver le bonheur en restant inconnus.

Les ducs d'Epernon, voués à l'exécration publique au milieu des siècles, malgré tous leurs bienfaits, malgré leur haute supériorité, ne doivent-ils pas servir d'exemple frappant et prouver qu'on trouve les vraies joies de ce monde au sein de la famille, en restant ignoré. Inconnu, on n'excite pas l'envie, on n'a pas de jaloux.

Tôt ou tard la vérité s'impose. A preuve qu'aujourd'hui nous complétons l'*histoire* de la colonne funéraire élevée par Jean-Louis de Nogaret, dans l'église de Saint-Cloud, pour le cœur de Henri III.

Grâce à l'obligeance de M. Bouchot, l'un des conservateurs du Cabinet des Estampes, nous avons copié, à la Bibliothèque nationale, des dessins, faits d'après nature, de la colonne de Jean Pageot, du monument funèbre de Benoise et le texte exact des inscriptions qu'on lisait dans la chapelle de l'église.

Nous ne reviendrons pas sur l'historique que nous avons établi (voir pages 65 à 81) il suffit de rappeler que Jean Pageot exécuta, à Cadillac, d'octobre 1633 au 30 novembre 1635, « une colonne de marbre avec son pié d'estal... avec la verge (le fût) torse accompagnée de son chapiteau

et le vase au deshus où sera le cueur du Roy... suivant *le desain que ledict Pageot en a dressé*... sans que Monseigneur soit tenu y fournir que le marbre seulement... moiennant la somme de deux mil cent livres », somme payée, dont la dernière quittance porte la date 30 nov. 1635 (1).

On peut ajouter que ce monument est dressé à gauche du chœur de la basilique Saint-Denis, qu'il est indiqué comme une œuvre de Barthélemy Prieur, enfin qu'une restauration moderne en a absolument changé le caractère et la disposition générale, en réunissant les restes des deux monuments élevés, l'un par Benoise en 1594, l'autre par d'Epernon en 1635, en l'honneur de leur bienfaiteur Henri III (2).

Les documents que nous publions ci-contre établissent très sûrement la forme de chacun des cénotaphes et le texte de chacune des inscriptions qu'on voyait dans le sanctuaire de l'église de Saint-Cloud, avant la révolution (3).

1° — Un dessin, relevé à la gouache, portant cette mention :

« Colomne de marbre (porphyre) au milieu de la cha-
» pelle à droite contre le chœur dans l'église collégialle de
» Saint-Cloud, près Paris, que le duc d'Espernon a fait faire
» pour le cœur de Henry III, roy de France, aussi bien
» que toute la chapelle qui est de marbre ». Le piédestal portait les armoiries décrites dans le marché. Elles étaient sculptées en marbre blanc. Celles du Roi avaient environ un pied de haut, couronne comprise, et un pied et demi de large. Celles du duc étaient plus grandes ; elles avaient environ deux pieds en tout sens (Voir planche).

2° — Un autre dessin représentant le monument élevé par Benoise, sorte de riche encadrement entourant l'ins-

(1) Voir pages 69, 70 et *Pièces justif.* — **1633,** octobre 13. — **1635,** nov. 30.
(2) Voir *Pièces justif.* — **1840,** *Musée impérial des monuments français.*
(3) Bibl. nation. Cabinet des estampes. *Ms. Gaignères,* Pe, II. c. fol. 86 et 87.

cription connue, déjà publiée p. 73. On remarquera seulement que cette partie du texte : D. O. M. première ligne, *ætern*æ*que memoriæ*... deuxième ligne, est placée dans l'encadrement, sur une architrave, au-dessous d'une tête d'ange et au-dessus du cœur en marbre soutenu par les deux anges en bas-relief, où est encore gravé aujourd'hui : *Adsta viator*..... De plus on lira : *C. Benoise scriba regius*..... jusqu'à la date **1594**, sur une plaque ménagée à la partie la plus inférieure de cette décoration funèbre, enrichie d'armoiries, de dorures et d'ornements caractérisant bien la date 1594.

Ce second monument royal, rétabli, est parfaitement conforme au texte de Gölnitz, qu'il explique et complète; nos conjectures, page 76, sont *absolument confirmées*. Les anges sculptés, attribués à Germain Pilon, annoncent un artiste des plus habiles. C'est donc une œuvre importante de la fin du XVI° siècle que nous avons retrouvée, puisqu'elle fut faite pour un de nos rois et qu'on la croit de la main d'un de nos plus grands artistes.

Ce deuxième dessin porte cette mention :

« Epitaphe de marbre blanc et noir dans l'épaisseur du
» mur du costé de l'Epistre dans le chœur de l'église de
» Saint-Cloud, près Paris. Il est pour le chœur du roy
» Henry III » (Voir planche).

Ce qui reste peu explicable, étant donné un cénotaphe, daté 1594, dont la sculpture rappelle même une date antérieure, c'est que des médailles en argent et en bronze, relatives au cœur de Henri III et « au pieux devoir rendu par Benoise au roy son maître » aient été frappées en 1627 (1). Deux de ces médailles, l'une en argent, l'autre en bronze, nous ont été signalées par M. Chabouillet. Elles sont conservées dans le Cabinet national des médailles et

(1) On peut expliquer cette frappe de médailles et le soin apporté au tombeau de Henri III, par la situation d'un Didier Benoise, *aumônier du Roy*, à cette époque. Il devait être de la famille de Charles Benoise.

ont été publiées dans le *Trésor de Numismatique*, médailles françaises, première part., p. 28, pl. xxxviii, n° 1 et d'après Niel dans l'ouvrage de Jacques de Bie.

M. le marquis de Lur-Saluces, qui en possède aussi un exemplaire dans sa collection, a l'obligeance de nous en donner la description. Elle représente Henri III et porte :

HENRICVS. PN̄S. D. G.
FRANCORVM ET POL. REX.
C.[aroli] B.[enoisi] PIIS. MANIBVS.
DOMINI. SVI.
COR. REGIS. IN MANV. DN̄I.

Par les mains pieuses de Ch. Benoise, le cœur du roi son maître a été placé dans la main du Seigneur.

— 3° La copie d'une « Epitaphe en cuivre jaune, contre le » mur du costé de l'Epistre dans le sanctuaire de l'église » de Saint-Cloud, près Paris, proche le précédent et aussi » pour le cœur du Roy Henry III :

« Si tu n'as pas le cœur de marbre composé
» Tu rendras cetuy-ci de tes pleurs arrouzé,
» Passant dévotieux et maudiras la rage
» D'un meurtrier insensé qui plongea sans effroy
» Son parricide fer dans le flanc de son roy,
» Quand ces vers t'apprendront que dans ce plomb enclose
» La cendre de son cœur soubs ce tombeau repose;
» Car comment pourrois-tu ramentevoir sans pleurs
» Ce lamentable coup source de nos malheurs,
» Qui fit que le Ciel même ensanglantant ses larmes
» Maudit l'impiété de nos civiles armes?
» Hélas! il est bien tigre et tient bien du rocher
» Qui d'un coup si cruel ne se sent pas toucher.
» Mais ne rentamons point ceste inhumaine playe,
» Puisque la France même en soupirant essaye
» D'en cacher la douleur et d'en feindre l'oubly.
» Ains d'un cœur gémissant et de larmes remply
» Contentons-nous de dire au milieu de nos plaintes
» Que cents rares vertus icy gissent esteintes,
» Et que si tous les morts se trouvoyent inhumez
» Dans les lieux qu'en vivant ils ont le plus aymez
» Le cueur que cette tumbe en son giron enserre
» Reposeroit au ciel et non pas en la terre. »

Ces documents ne sont pas les seuls qu'on pourra recueillir qui rendront hommage à la mémoire de Henri III. Ce prince, pour lequel l'histoire est impitoyable, a été la victime de haines implacables. Il est donné comme un monstre, un être contre nature, de même que d'Epernon, son fidèle et reconnaissant serviteur, paraît être un tyran et un dépravé. Cependant, Henri III a été l'objet de dévouements exemplaires ; le duc d'Epernon apparaît souvent comme le dernier chevalier français.

Il n'entre pas dans notre sujet de tenter la réhabilitation de la mémoire de ces deux hommes. Nous ne savons même pas si cela serait juste ou possible. Ils ont commis d'innombrables fautes ; aussi sera-t-il fort difficile de juger froidement tout ce que les mœurs d'une époque si peu connue ont présenté de bizarre, d'inexplicable et souvent même de flétrissant. Ce qui ne fait pas un doute pour nous, c'est que Louis XIII et Richelieu ont été aussi coupables que Henri III et le duc d'Epernon (1). On marque d'ignominie les noms de ces derniers parce qu'ils furent des vaincus et que les calomnies des vainqueurs ont prévalu. On ne refuse guère d'éloges à Louis XIII et à Richelieu, parce qu'ils furent les promoteurs d'une nouvelle politique et que cette politique imposée a fait la grandeur de la France. Mais ne doit-on pas ce succès lui-même, au cardinal de la Vallette, au fils du duc d'Epernon ? Car c'est qui a sauvé Richelieu à la *journée des dupes.* Eh bien ! nous nous demandons ce que l'histoire dirait du premier ministre de Louis XIII s'il avait disparu ce jour-là sous la réprobation générale et sous les haines implacables qui le poursuivaient.

Le respectueux hommage que d'Epernon rendit à Henri III, en 1635, honore le maître et le serviteur reconnaissant. Le roi avait fait la fortune politique et finan-

(1) Voir *Pièces justif.* — **1639,** mai 25. Extrait du procès Bernard, duc de la Vallette.

cière du jeune Caumont et le vieux duc d'Epernon, à 81 ans, lorsque sa santé le tenait sur le bord de la tombe, fit placer le cœur de son roi dans un monument dont il dirigeait l'exécution. Le vieillard, se souvenant toujours de ce qu'il devait à la bonté de son protecteur, lui dressait un dernier témoignage du souvenir de ses bienfaits et cela, dans le chœur d'une église, devant Dieu. Peut-on conserver un soupçon d'infamie sur les rapports de cet octogénaire religieux avec son roi?

Les injustices dont le duc d'Epernon fut victime nous font oublier que les biographies d'artistes devraient seules nous occuper. Revenons à Jean Pageot dont le talent est aujourd'hui établi par la colonne de marbre que l'on voit à Saint-Denis et par l'ensemble du monument dont nous fournissons le dessin. On peut juger maintenant la conception entière de l'artiste, ainsi que l'exécution manuelle, puisqu'il a composé et sculpté le tout suivant les indications du marché.

Mais il y a une œuvre fort importante que nous voulons faire connaître. Nous n'osons pas la lui attribuer, parce que nous ne pouvons pas en parler *de visu* et parce que nous ne connaissons aucun texte sur lequel nous puissions appuyer notre conjecture. Cette œuvre cependant a été mise en place à une date qui indique parfaitement notre sculpteur, **1632**, c'est-à-dire immédiatement avant l'exécution du monument funéraire de Henri III.

C'est le tombeau de Jean de Nogaret de la Vallette et de Jeanne de Saint-Lary de Bellegarde, père et mère du duc d'Epernon, qui fut élevé, en 1632, dans la chapelle du couvent des Minimes de Cazaux, près du château paternel de Caumont, par Jean-Louis, en exécution du testament de Anne de Batarnay, femme de son frère aîné, Bernard, gouverneur de Provence et amiral de France.

Si nous ne pouvons affirmer un nom d'auteur, on nous permettra tout au moins de placer la description sommaire de cette œuvre d'art inédite à la fin des notices sur les sculpteurs et sous le titre : *Statuaires inconnus*.

Quelle fut l'œuvre de Jean Pageot à Cadillac? Elle fut relativement considérable puisqu'il ne quitta pas son pays. Quelle part eut-il dans les travaux des mausolées ou tout au moins de la chapelle funéraire? Fut-il employé par le duc aux ornementations des meubles, des appartements? Travailla-t-il dans les châteaux de Puy-Paulin, de Caumont, de Plassac, de Beychevelles? Tout cela est fort probable, mais ce qui est incontestable c'est que la colonne funéraire, qu'on peut voir encore dans la basilique de Saint-Denis, consacre le talent de Jean Pageot. Elle intéresse surtout l'art en Guyenne.

Nous sommes heureux d'avoir réussi à retrouver la forme exacte des cénotaphes mutilés, le texte des inscriptions falsifiées et à restituer le nom de d'Epernon, comme fondateur, et celui de Jean Pageot comme sculpteur du monument Royal de Saint-Cloud (1). Ces points de l'histoire de l'art en province sont incontestablement établis.

Jean PAGEOT

« *Autre Jehan Pageot, esculteur, habitant de la paroisse d'Omet* ».

1639-1676.

Ce deuxième Jean Pageot, sculpteur, est le plus jeune des enfants de Jean dit l'aîné. Il est né à Cadillac le 26 juin 1639. C'est le 27 juin 1663 que nous le voyons figurer comme témoin avec son père au testament de la veuve Carcaut; il avait alors 24 ans et travaillait avec lui « Tes-
» moins Jehan et aultre Jehan Pageot esculteurs, habi-

(1) Le marché, passé entre Jean Pageot et le duc d'Epernon, prouvant que le monument funéraire, qui est aujourd'hui à Saint-Denis, est l'œuvre de Pageot, a été publié par le ministère de l'Instruction publique et des Beaux-Arts, — *Réunion des Sociétés des Beaux-Arts, à la Sorbonne*, 1886, Paris, Plon, Nourrit et Cie, p. 464 à 475 ; cependant ce cénotaphe est encore attribué, en 1893, à Barthélemy Prieur.

» tants de la dite paroisse d'Omet » (Minutes de Duluc, notaire à Cadillac, *loc. cit.*).

De 1670 à 1673 et même 1676, il figure sur les registres paroissiaux comme témoin. La fréquence de sa signature pendant les trois premières années semble prouver qu'il était constamment présent dans l'église c'est-à-dire qu'il y travaillait. Aussi ne serait-il pas impossible que les chapiteaux de la jolie clôture de la chapelle funéraire fussent de sa main (1).

Claude DUBOIS

« *Maistre menuizier, esculleur, demeurant en la ville de Bourdeaux,* » *rue de la Mercy* ».

1611.

Claude Dubois n'est pas un statuaire, un « imaigier », mais un sculpteur d'ornements en bois, un « maistre menuizier ». Or les maîtres menuisiers avaient seuls le droit de « *far et taillar aucuns images et feillages* » comme l'indique l'un des articles des statuts des « *Maistres et compaignons Menuseys* » de Bordeaux, accordés par Louis XI « *lou cinquiesme de mars mil quatre cent septente et seix* », renouvelés le 3 août 1658 (2).

Claude Dubois, qui semble être le père de Pierre, premier professeur de sculpture à l'Académie royale de peinture et de sculpture de Bordeaux, entreprit un rétable pour l'église des Capucins de Cadillac sur la commande du duc d'Epernon.

Ce marché, daté du 19 août 1611, indique un travail suffisamment riche, mais dont la partie vraiment artisti-

(1) M. R. Dezeimeris possède un fragment de beau chapiteau en pierre ; on voit, à la mairie de Cadillac, un morceau d'un bas-relief important; bien des débris d'œuvres d'art détruites ont été recueillies par des amateurs éclairés ; mais on ignore quels monuments elles décoraient et quels artistes les ont exécutées.

(2) *Anciens et nouveaux statuts de Bordeaux*, Simon Boé, 1701, MENUISIERS p. 370.

que était représentée par trois tableaux (1). « C'est a scavoir de faire et parfaire.... l'ornemant et paremant d'ung grand tableau de *Crucifix*..... pour mettre sur le grand autel..... aiant aulx deulx coustés deulx coulonnes de l'ordre corainte garny de leurs pieds d'estal, architrave, frize et corniche, les deulx tiers cannelés. Sur l'aultre tiers y sera tailhé ung fulhage de lierre avec un cadre à l'entour dud. tableau.... dans laquelle frize seront faictes en bosse deulx testes de chérubins. Au-dessus de ladicte corniche..... ung fronton coppé et au milieu.... les armes dudict seigneur duc en bosse relevées avec deulx festons de fruitz, à cousté les deulx ordres.... Deux autres cadres.... Plus.... deux autres cadres aux deulx coustés dudict tableau pour orner et descourer deulx aultres tableaux.... au dessus desquels.... deulx aultres testes de chérubins.... et le tout sellon.... le dessaing présenté.... par led. Dubois.... Item.... faire un grand cadre... pour servir au paremant d'ung autre grand tableau de l'*Absoncion Nostre-Dame* pour mettre en la chapelle dudict couvent ».

Tout ce travail, autel compris, « selon qu'il est figuré au dessaing présenté audict seigneur » fut exécuté en bois de noyer et payé 216 livres tournoizes.

Le couvent des Capucins ayant été détruit pendant la révolution, l'autel, nous a-t-on dit, devint la propriété d'un sieur Barette qui le vendit à M. Lacombe, ancien directeur du séminaire de Bordeaux (2). C'est dans cet établissement religieux que l'autel est placé aujourd'hui.

(1) Voir *Pièces justif.* — **1611**, août 19. Marché Claude Dubois pour le maitre-autel du couvent des Capucins.

(2) M. Lacombe habita l'ancien prieuré Saint-Jean de Campaignes, aujourd'hui château Jourdan. Il l'avait acheté le 15 juillet 1616 à M. de Vassal. C'est aujourd'hui une propriété modèle de la paroisse de Rions. Elle appartient au maire de cette ville, M. le comte Cardez.

Jean DAURIMON, dit Roubiscon (1).

« *Maistre menuisier [sculpteur] de la paroisse Saint-Christoly en 1613, de la paroisse Sainct Project, en 1650: Maistre canonier de la ville* ».

1613 † 1650.

Jean Daurimon, dit *Roubiscon*, qui a entrepris l'autel de Saint-Blaise de Cadillac, le 27 juin 1632, était un de ces menuisiers-sculpteurs qui, comme Claude Dubois, avaient succédé aux *imaigiers* en bois du moyen-âge. Travaux d'église ou menuiseries ordinaires, ébénisterie ou sculpture étaient de leur compétence.

Nous avons cité, page 233, les *statuts des Maistres menuisiers de Bordeaux*, du 5 mars 1476, nous ajouterons que ces statuts devinrent, de modifications en modifications, ceux des *Maistres menuisiers, ébénistes et sculpteurs de la ville de Bordeaux*.

Nous pouvons donc considérer Jean Daurimon comme un artiste ou comme un artisan. Le tabernacle de l'église Saint-Blaise est une preuve de son savoir, car il a une grande importance, et la renommée acquise par son fils suffit pour établir ses droits à prendre place parmi les *sculpteurs* employés par le duc d'Epernon.

Mais une autre particularité nous attire, c'est le dévouement de cette famille à son pays et au Duc, comme semble le prouver la charge de Canonnier de la ville transmise de père en fils.

Le 1er juin 1613, Jean Daurimon passait un marché par devant Manclerc, notaire, avec Geoffroy de Maluyn, sieur de Cissac, conseiller du roy, etc. En 1617, naissait son fils Jean qui suit, avec lequel, le 27 juin 1632, il s'engageait à faire l'autel de l'église Saint-Blaise de Cadillac (2). Nous

(1) Le nom est orthographié et même signé par divers membres de la famille : Daurimon, Daurimond, Dorimont, d'Orimont, d'Aurimond, etc.
(2) Voir *Pièces justif.* — **1632**, juin 27. Marché Jean Daurimon père et fils.

ferons remarquer que ce fils, Jean, alors âgé de 15 ans, a signé avec lui l'entreprise.

Jean Daurimon père, dit *Roubiscon* ou *Robinson*, paraît avec ce surnom dans divers marchés et notamment dans l'entreprise « au moingtz disant de la plattefourme des canons » le 5 octobre 1628 (1). Ces fonctions guerrières ont dû lui attirer les bonnes grâces de d'Epernon qui aimait les hommes courageux dont le dévouement lui était connu. Peut-être est-ce à cause de cela qu'il accorda sa protection au jeune Daurimon en 1632.

Quoi qu'il en soit, à la suite de l'assemblée des capitaines de la ville ayant pour objet de prévenir une nouvelle sédition, car elles se terminaient par des assassinats d'archers et de gabelleurs, Jean Daurimon était nommé, le 23 avril 1636, Canonnier de la ville. Dans sa requête, il faisait valoir son dévouement au roy et disait : « que pendant les der-
» niers troubles il estoit toujours présent à servir la ville
» en qualité de canonier et de menuzier pour monter les
» canons sur leurs affuts » et cela sans nomination régulière et sans payement. Il fut pourvu alors de la maîtrise de canonnier avec gages de 30 livres par an et exemption de garde.

Jean Daurimon, son fils, le remplaçait dans la même charge, le 10 mars 1640, et lui succédait le 9 novembre 1651 « à la prière dudict *Roubiscon* » qui représentait son âge avancé et les longs services qu'il avait rendus à la ville. Enfin, le 23 août 1704, nous trouvons encore son petit-fils, « Isaac, dit *Robinson* » (sic) pourvu « dudict
» office pour tout le temps qu'il plaira à MM. les Jurats ».

Ces renseignements conviennent très bien à nos Daurimon. Le père prit la charge de Canonnier de la ville en 1636, alors que son fils, reçu maître en 1635, lui succédait comme menuisier, enfin son grand âge lui faisait remettre ses fonctions à ce fils en 1641 et son petit-fils, Isaac, né

(1) *Arch. municip. de Bordeaux.* — Registres de la jurade, **1628.**

le 22 février 1665, était à son tour pourvu de la même charge, le 23 août 1704 (1).

Daurimon père mourut le 22 septembre 1650.

Il ne faut pas s'étonner de voir les protégés de d'Epernon moitié soldats, moitié artistes. Les XVIe et XVIIe siècles sont pleins de récits où la même main manie l'épée, le pinceau et l'ébauchoir. Nos mœurs actuelles, contre lesquelles nous maugréons quelquefois, peuvent difficilement laisser comprendre celles de nos ancêtres. Au milieu des troubles et des guerres, il fallait défendre en soldat ses protecteurs, son pays, son bien et sa vie. Les Daurimon furent de ceux-là.

Jean DAURIMON

« *Bourgeois et maistre menuizier de la présante ville, parroisses Sainct Mexant, Sainct Pierre, Sainct Seurin; Sculpteur; Professeur à l'Académie Royalle de peinture et de sculpture de Bordeaux* » (2).

1617 † 1699.

Jean Daurimon fut un artiste de talent; la situation de professeur de sculpture à l'Académie Royale de peinture et de sculpture de Bordeaux lui fut offerte par Le Blond de la Tour, lorsque ce dernier la fonda en 1691 et qu'il ouvrit l'Ecole Académique. Les documents indiscutables concernant cette nomination font défaut, il est vrai, mais il en existe qui ne laissent guère place au doute, comme nous l'établirons plus loin.

Jean Daurimon, fils de Jean Daurimon, maître menuisier de la ville de Bordeaux, qui précède, est né en 1617, puisqu'il mourut âgé de 82 ans, le 31 octobre 1699. Il entreprit avec son père un tabernacle d'autel offert par le

(1) *Arch. municip. de Bordeaux.* — Inventaire sommaire de 1751. JJ, carton. CANONNIERS.

(2) L'Académie royale de peinture et de sculpture de Bordeaux a été fondée par lettres patentes du 3 juin 1690 et l'Ecole Académique a été ouverte le 17 décembre 1691.

duc d'Epernon à l'église collégiale Saint-Blaise de Cadillac et signa le marché, le 27 juin 1632. Il n'avait que 15 ans, ce qui indique clairement que le duc d'Epernon s'intéressait au jeune artiste.

La commande ne manquait pas d'importance; le Duc voulait que le cadeau fût digne du donateur. C'était, dit le marché « un tabernacle à deux corps l'un sur l'autre et au-dessus deux dosmes et entre deux une lanterne pour reposer le Saint-Sacrement ». Le tout avait cinq pieds et demi de hauteur, trois pieds et demi de largeur et deux d'épaisseur. Des colonnes cannelées, des culs de lampe, des chérubins accompagnaient des niches contenant un « *Ecce Omo* » un saint Jean, un saint Louis de huit pouces de hauteur. Sur quatre colonnes, dont le tiers inférieur des fûts était garni de lierre sculpté, quatre anges de huit pouces de hauteur « portaient le mystère de *la Passion* ». Plus haut, des colonnettes encadraient les statuettes de saint Blaise, saint Martin et sainte Marguerite; elles étaient elles-mêmes surmontées de deux dômes dont le plus élevé servait de support à une figure de la *Résurrection*. Le tout devait être exécuté en bois de noyer, les statuettes en bois de *til* (tilleul) et payé deux cent dix livres tournoises. Comme on le voit, c'était un travail intéressant et artistique (1).

Si Daurimon père présenta son fils au duc d'Epernon et lui fit entreprendre ces travaux, c'est parce que le jeune artiste méritait cette haute protection.

Voici les documents que nous avons recueillis concernant sa vie et établissant l'estime qu'on avait de son savoir malgré sa jeunesse.

En 1635, quoiqu'il n'eût que dix-huit ans, Jean Daurimon se présentait pour obtenir la maîtrise. Le 17 janvier, on inscrivait sur le registre de la jurade une « délibération

(1) Voir *Pièces justif.* — **1632,** juin, 27, Marché Jean Daurimon père et fils, Autel de l'église Saint-Blaise de Cadillac.

» portant que Jean Daurimon feroit le portail de la grande
» salle de l'audience pour son chef-d'œuvre, présans les
» bayles, si bon leur sembloit, et après cela il sera procédé
» à sa réception à la maîtrise, s'il y a lieu.

» Ledict Daurimon et son père disent que quand quelque
» compagnon se présentoit pour faire chef d'œuvre, les
» maîtres faisoient faire trois banquets; qu'iceux maistres
» avoient receu dans leurs corps plusieurs menuisiers qui
» n'avoient point été receus par la ville; qu'ils avoient
» eux-mêmes perceu les droits de la ville et pour preuve
» lesdicts Dorimont exhibent un contract et une quittance
» desdicts droicts. Surquoy il est ordonné que M. le pro-
» cureur syndic feroit suite de cela.

» Ensuite le nommé Nicolas Dargent, maistre menuzier,
» ayant été ouï, déclara avoir escrit et signé la dicte quit-
» tance, il y avoit sept ans.

» Le 17 février, Jean Daurimon, compagnon menuizier,
» dit qu'il étoit prêt à faire le chef-d'œuvre ordonné par
» MM. les jurats, qui consistoit en une porte enrichie de
» menuiseries pour la grande salle de l'audiance pourvu
» qu'on luy permit de la faire dans l'hôtel de ville en pré-
» sance de tous les maistres, sur quoy sa demande lui est
» accordée ». Il satisfit ses juges, car le 11 juillet suivant
fut inscrit le « Serment de maître menuizier, prêté par Jean
» Daurimon et ce en vertu d'un arrêt du Parlement » (1).

En 1640 et 1641, il succédait à son père comme maître
Canonnier de la ville, charge honorable et lucrative qui ne
pouvait nuire alors à la réputation artistique (2). C'est
même cette situation de son père auprès de la jurade qui
explique la plainte portée par celui-ci contre ses confrères
et la bienveillance des jurats qui demandèrent, comme

(1) *Arch. municip. de Bordeaux.* — Invent. somm. de 1751, JJ, carton, 380. MENUISIERS.

(2) *Arch. municip. de Bordeaux.* — Invent. somm., *loc. cit.* CANONNIERS DE LA VILLE.

chef-d'œuvre, au fils du maître, un travail placé pour être vu et remarqué.

Jean Daurimon se maria à Suzanne Gausseran, le 8 janvier 1651. Il eut de ce mariage au moins huit enfants ; de 1659 à 1671 : Nicole, Jeanne, Isabeau, Isaac, qui fut nommé Canonnier de la ville, le 23 août 1704, Jean, Jeanne, qui mourut le 10 septembre 1679, Marie et Guillaume (1).

Le 3 août 1658 il assista en la maison de Galleran Friter, l'un des bayles, à la rédaction des nouveaux *Statuts des Maîtres menuisiers,* toute la compagnie étant réunie (2).

Le 20 octobre 1659, « Jean Daurimon, bourgeois et maître menuisier de la présente ville » signait comme témoin une des minutes du notaire Sarrauste (3) et en juillet 1669, l'un des actes de l'état civil de la paroisse Sainte-Croix (4). Dix ans plus tard, en 1679, il habitait la paroisse Saint-Pierre, comme l'indique l'acte de décès de sa fille Anne, sur lequel on voit la signature de Jean, son fils, comme témoin. Enfin de 1680 à 1690, il est indiqué comme l'un des maîtres menuisiers sculpteurs et ébénistes de la ville « qui payent à icelle leur réception » (5).

C'est en 1691 que Daurimon fut nommé professeur à l'Académie royale de peinture et de sculpture de Bordeaux. Voici le procès-verbal de cette assemblée :

« Aujourd'hui vingt neufviesme d'avril mil six cens
» quatre vingt onze, nous soussignez, composant l'Aca-
» démie royale de peinture et de sculpture établie à Bor-
» deaux, estant assemblés dans le palais archiépiscopal,
» conformément à la délibération précédente, en présence
» de Monseigneur l'Archevêque de Bordeaux, notre vice-
» protecteur, avons procédé à la nomination et l'élection

(1) *Arch. municip. de Bordeaux.* — Registre de l'état civil, paroisse Saint-Mexant.
(2) Statuts de Bordeaux, *loc. cit.,* p. 373.
(3) *Arch. départ. de la Gironde.* — Série E. Notaires, minutes de Sarrauste.
(4) *Arch. municip. de Bordeaux.* — Registre de l'état civil.
(5) *Arch. municip. de Bordeaux.* — HH, carton, 333.

» des professeurs et adjoints de laditte Académie, et com-
» mencé par nommer monsieur Leblond de Latour pour
» premier professeur, en considération de son mérite et de
» ce qu'il a l'avantage d'estre du nombre de ceux qui com-
» posent l'illustre compagnie de l'Académie royalle de
» Paris, laquelle nomination a esté unanimement faitte.
» Ensuitte avons procédé à la nomination des autres,
» comme s'ensuit ; le tout à la pluralité des voix :

» *Professeurs* : MM.

» LEBLOND DE LATOUR, *peintre* ;	BENTUS, *peintre;*
» DUBOIS, *sculpteur* ;	THIBAULT, *sculpteur;*
» FOURNIER aîné, *peintre* ;	Duclairc aîné, *peintre;*
» GAULIER, *sculpteur* ;	BERQUIN le jeune, *sculpteur;*
» LARRAIDY, *peintre* ;	Tirman, *peintre;*
» BERQUIN aîné, *sculpteur* ;	DORIMON, *sculpteur;*

» *Adjoints à professeurs* : MM.

» FOURNIER le jeune, DUCLAIRC le jeune, CONSTANTIN.

» Desquelles élections ci-dessus avons dressé le présent
» procès-verbal pour servir et valoir en temps et lieu, et a
» mondict seigneur Archevesque déclaré approuver les-
» dittes élections » (1).

Nous avons dit que Daurimon figure parmi les *Maistres menuisiers, sculpteurs et ébénistes de la ville de Bordeaux de 1680 à 1690*, nous ferons remarquer que Jean Berquin et Charles Thibault sont inscrits sur la même liste ; que Pierre Dubois fait partie de celle où le nom de Daurimon se lit, en 1658 (2) ; que Gaulier enfin, qui se fit moine, entreprenait avec Thibault des boiseries, des stalles et des autels pour les églises, comme Jean Daurimon. Or, nous

(1) Bibliothèque de l'Ecole municipale des Beaux-arts de Bordeaux : *Titres et documents relatifs à l'Ecole Académique de peinture et de sculpture sous Louis XIV*. Recueil de pièces manuscrites classées par M. Jules Delpit qui les a publiées dans les *Actes de l'Académie de Bordeaux : Fragments de l'histoire des arts à Bordeaux*. Daurimon n'a pas signé ,ni Berquin, ni Constantin.

(2) *Arch. municip. de Bordeaux*. Invent. somm. de 1751. JJ. et carton 380. MENUISIERS.

trouvons là tous les noms des professeurs de sculpture nommés dans la séance de l'Académie du 29 avril 1691 : Pierre Dubois, Gaulier, Berquin frères, Thibault, enfin Jean Daurimon. Celui-ci fut donc leur collègue à l'Académie et leur confrère dans les maîtrises de la ville.

Une dernière preuve est fournie par l'acte de décès de notre artiste : « **1699**, octobre 31. Jean Daurimont, Me
» menuysier, mary de Suzanne Gausseran, âgé de quatre-
» vingt deux ans, est décédé proche la porte Dijeaux,
» maison du sieur Navare, Me chirurgien, a esté ensevely en
» prence de Jean Berquin et Pierre Dubois. L'un Me menu-
» sier et l'autre Me sculpteur, qui ont signé avec nous.
» P. Dubois, Jean Berquin ».

La présence de ces deux artistes, de ces deux professeurs à l'inhumation du vieux Daurimon semble expliquer pourquoi il n'a pas signé le procès-verbal de la première réunion de l'Académie. Ce n'est pas parce qu'il ne savait pas signer, comme le supposait M. Jules Delpit, mais parce qu'il n'assistait pas à la séance. Daurimon avait alors 74 ans et Pierre Dubois, reçu *maître menuisier*, le 13 août 1642, après avoir fait un *coffre* pour chef-d'œuvre, était premier professeur de sculpture. Plus jeune que Daurimon n'avait-il pas été son élève ainsi que Jean Berquin ? N'est-ce pas par déférence que les nouveaux professeurs placèrent, au milieu des leurs, le nom du vieux et vénéré maître ?

Il nous semble établi que Jean Daurimon, le protégé de d'Epernon en 1632, devint le professeur de sculpture, nommé en 1691, par l'Académie royale de peinture et de sculpture. Nous voyons là une nouvelle preuve de l'excellent jugement de nos ancêtres qui, au lieu d'encourager de prétentieuses nullités, considéraient et honoraient comme de vrais artistes, les vaillants artisans dont les

(3) *Arch. municip. de Bordeaux.* Registres de l'état civil. Paroisse Saint-Seurin.

saines études, ont produit les autels, les statues d'églises, les décorations d'appartements et bien d'autres œuvres utiles. Nous avons vu et nous connaissons dans la région un grand nombre de celles-ci qui sont bien supérieures à de soi-disant *œuvres d'art* modernes (1) quoiqu'ayant été sculptées par les maîtres menuisiers bordelais. Du reste, les grands maîtres eux-mêmes ne dédaignaient pas d'en exécuter d'analogues à Paris et d'y prodiguer toutes les ressources de l'art.

Joseph CHINARD

« *Premier grand prix de Rome (sculpture, 1786), professeur à l'Ecole des* » *Beaux-Arts de Lyon* ».

1756 † 1813.

Joseph Chinard ne se rattache qu'indirectement aux ducs d'Epernon. C'est lui qui a été chargé de remplacer les ailes de bois de la Renommée qui couronnait leur mausolée, à Cadillac, par des ailes de bronze, lorsque cette statue fut placée en novembre 1805 dans le jardin de l'ancien palais impérial, aujourd'hui mairie de Bordeaux (2). Mais comme cet artiste estimable a eu de nombreuses commandes de notre ville, nous avons pensé qu'il pouvait être bon de donner ici quelques notes biographiques.

Joseph Chinard est né à Lyon le 12 février 1756; il est mort dans la même ville le 20 juin 1813. Elève de Blaise, membre de l'Académie de Lyon, il obtint à l'Académie royale de Paris le premier grand prix de Rome en 1786.

Voici la liste des principaux ouvrages de cet artiste :

Salon de 1800 : *Andromède*, groupe plâtre; *la Justice*, terre cuite; *Diane préparant ses traits*. Salon de 1802 :

(1) Le fils aîné de Daurimon, Isaac, qui fut Canonnier de la ville, eut un fils, Jean, qui assista à l'Assémblée des *Maîtres menuisiers, sculpteurs et ébénistes de Bordeaux*, chez les RR. P. Grands Carmes, le 22 juin 1751. Il avait épousé, le 31 janvier 1742, demoiselle Laconfourque, fille et sœur de sculpteurs bordelais.

(2) Voir *Pièces justif.* — **1805**, Statue de la Renommée.

La Paix, terre cuite; *Hébé.* En 1804 : *Trophées en l'honneur de Bonaparte,* modelés à Bordeaux, puis sculptés en marbre, à Carrare, et placés en 1805 sur la porte des Salinières, à Bordeaux; *Arcs de triomphe, clefs de la ville de Lyon,* lors du passage de Napoléon allant se faire couronner roi d'Italie; à Bordeaux, *buste de Mme Delacroix,* mère de l'illustre peintre, femme du préfet. Salon de 1806 : le *Prince Eugène,* buste, *trépied, piédestal, colonne tronquée, dessins d'architecture.* Salon de 1808 : les bustes en marbre de l'*Impératrice Joséphine;* de la *Princesse de Piombino;* de la *Princesse Auguste de Bavière; Desaix; le général Leclerc;* modèle d'un bas-relief plâtre, *Honneur, Patrie,* dont le marbre fut exécuté pour l'Arc-de-Triomphe de Bordeaux; *buste de Mme de Vernihac, sous les attributs de Diane.* En 1810, *Statue d'un général,* à Lyon (1); *la Victoire donnant une couronne; Otriade mourant sur son bouclier; l'Amour en repos troublé par Psyché; Niobé frappée par Apollon; l'Illusion du bonheur; Phryné sortant du bain.* En 1811, *Aigle* pesant neuf quintaux, posé au sommet d'un obélisque, sur la place Impériale, à Marseille. En 1813, *Baraguay-d'Hilliers,* buste (musée de Versailles), etc. (2).

Chinard a travaillé à l'*Arc de triomphe du Carrousel,* à Paris. Il fut chargé, avec P.-A. Hennequin, de l'exécution des décorations nécessitées par les *fêtes célébrées pendant la Révolution et l'Empire.* Ce fut pour des travaux de ce genre, dans lesquels il excellait, qu'il fut appelé à Bordeaux et qu'il obtint une grande médaille au Salon de Paris, en 1808.

Assurément, l'exécution des deux ailes, en bronze, de la statue de la Renommée ne permettrait pas d'accorder à

(1) Les *manuscrits de Laboubée,* biblioth. mun. de Bordeaux, nous ont fourni quelques renseignements, notamment celui-ci ; mais le nom du général est indiqué Servoni ou Serroni (?).

(2) Bauchal. *Dictionnaire des architectes français,* loc. cit. et Ch. Gabet, *Dictionnaire des artistes... au XIXe siècle.* Paris, 1831.

Chinard une notice aussi complète, mais il a fait d'autres travaux considérables pour notre ville; en 1804 : Trophées en l'honneur de Bonaparte, modelés à Bordeaux, sculptés en marbre, à Carrare, et placés sur la porte des Salinières, un an après. Le buste de la mère d'Eug. Delacroix; celui de M^{me} de Vernihac, en Diane; en 1806, un bas-relief : *Honneur et Patrie*, dont le marbre a été exécuté, à Carrare, pour l'arc de triomphe des Salinières.

Nous ne connaissons rien de ces sculptures en marbre de Carrare. Ont-elles jamais été placées comme l'atteste Laboubée? (1). On peut en douter, car ces marbres de Carrare ont causé bien des ennuis à Chinard. Le 15 mai 1808, il prie M. Dareaux, à Lyon, « de faire vendre les » marbres qu'il possède à Carrare, car il ne veut pas » retourner dans ce pays où des misérables cherchent » à l'accabler de persécutions ». (E. Charavay, *Catal. de lettres autographes*, 1887, l. a. s., Chinard, p. 13).

Chinard mourut à Lyon, le 20 juin 1813, après avoir été professeur à l'Ecole des Beaux-Arts de cette ville, depuis 1808. Legendre-Héral lui succéda, puis Marin, l'auteur de la statue de marbre de Tourny, à Bordeaux, tous deux ses élèves, ainsi que Foyatier. Chinard a été un artiste habile, qui touche à l'histoire artistique de Bordeaux par d'importants travaux de statuaire aujourd'hui inconnus.

(1) Le Préfet de la Gironde, Dubois, « au sein de l'enthousiasme qui marqua la journée du 18 brumaire » arrêta « qu'il serait élevé un monument au héros » auquel on devait « la paix... », etc. Aucun résultat n'était produit en 1802-1803. Un nouvel arrêté du 18 brumaire, an XI, porta qu'il serait « élevé sur la place Nationale... un monument en l'honneur de Bonaparte vainqueur, pacificateur et restaurateur de le prospérité publique... » Combes, architecte, devait présenter les plans et devis et « le citoyen Moite, sculpteur à Paris et membre de l'Institut » était « invité à exécuter les dessins, bas-reliefs et autres accessoires ». La souscription ouverte ne réussit pas.

La glorification de Bonaparte « *pacificateur* » n'a peut-être jamais eu lieu, à Bordeaux, ou elle a été bien éphémère ; plus encore que celle de Napoléon III.

ŒUVRES EXÉCUTÉES PAR DES STATUAIRES INCONNUS

STATUE DE SAINT LÉONARD

1617, juin 25. — L'inventaire fait par les jurats de Cadillac lors de la fondation de l'hôpital Sainte-Marguerite en remplacement de l'hôpital Saint-Léonard, porte à la date du 25 juin 1617 : « Plus une autre imaige, faicte de boys, » de *Saint-Léonard* ». (Capdaurat, notaire à Cadillac, *loc. cit.*). Nous n'avons pas retrouvé cette figure.

FRAGMENT DE BAS-RELIEF EN PIERRE

Un fragment de bas-relief sculpté est conservé à la mairie de Cadillac. Il porte les caractères du commencement du XVII° siècle. Le sujet est difficile à définir :

Une arcature à plein cintre, porte ou croisée, se détache sur le fond. En avant, tournée de trois quarts à droite, une femme drapée, les cheveux couverts d'un voile, semble converser avec un personnage, placé devant elle, dont le bras gauche s'appuie sur son épaule droite. Derrière elle, une tête de mulet. Il est possible que la femme tienne le mulet en laisse, mais elle semble plutôt donner la main à un enfant dont le sommet de la tête est indiqué par la masse de pierre qu'on voit au-dessous de son coude. Les deux bras ne nous paraissent pas appartenir à une seule personne. La tête et le torse étant seuls visibles, les mouvements sont difficiles à définir.

On a proposé d'y voir la représentation miraculeuse de Jeanne de Foix, à Verdelais, dont la mule s'enfonça le pied, dans la pierre dure, à 5 cent. de profondeur ; mais la femme, coiffée d'un voile, n'est certainement pas un portrait historique ; c'est la Vierge ou une sainte.

La face postérieure de ce bas-relief a été utilisée. Elle porte l'inscription du pont de l'Heuille que nous avons donnée p. 158.

CHAPITEAU SCULPTÉ

M. R. Dezeimeris conserve dans sa propriété, à Loupiac

de Cadillac, un fragment de chapiteau, en pierre dure, très finement sculpté.

STATUE AGENOUILLÉE DE CATHERINE DE NOGARET

Cette statue, n° 4816 du catalogue du Musée de Versailles, provient du couvent des Cordeliers, à Paris; elle fit partie du Musée des monuments français où elle porta le n° 110 (1). C'est une figure agenouillée, en marbre blanc, de grandeur naturelle, tête un quart à droite, cheveux relevés, en costume du temps, avec fraise et manteau, d'une exécution peu soignée. L'ensemble ne manque pas de caractère, mais les détails, portrait, mains et vêtements, n'ont aucune finesse. « Catherine de Nogaret, cinquième enfant de Jean de Nogaret de la Vallette, sœur du duc d'Epernon, épousa Henri de Joyeuse, comte de Bouchage, mourut, le 9 août 1587, et fut enterrée, le 12, aux Cordeliers de Paris, où elle est représentée sur son tombeau ». (Père Anselme, *Hist. généalog. de France et Hist. des grands officiers de la Couronne*, t. III, p. 855).

Elle fut connue sous le nom de comtesse de Bouchage. Son mari était veuf lorsqu'il devint duc de Joyeuse par la mort de son frère Anne, tué à la bataille de Coutras, puis frère Ange de Joyeuse, puis, maréchal de France et gouverneur du Languedoc. Il mourut après avoir repris le froc au couvent des Capucins.

BUSTE DE GUILLAUME DE NOGARET
Terre cuite : haut, 0,70, par Marc Arcis.

« Guillaume de Nogaret, toulousain. Remarquable pendant la guerre et pendant la paix. Il réprima par les armes le souverain pontife Boniface, brouillé avec Philippe IV, roi de France : il affirmit l'empire du même roi par l'autorité des lois ».

(1) L'épitaphe de Catherine de Nogaret a été publiée par Alex. Lenoir, *Musée du Monum. franç*. Paris, 1852, t. III, p. 132.

BUSTE DE JEAN DE NOGARET DE LA VALLETTE
Terre cuite : haut. 0,70, par Marc Arcis.

« Jean de Nogaret de la Vallette doué d'une grandeur d'âme et d'une bravoure remarquables ; ses hauts faits en sont la preuve ; entre autres la campagne de Moncontour, dans laquelle, étant chef de la cavalerie légère de France, il se conduisit avec tant de vaillance que Charles IX le nomma gouverneur de la province d'Aquitaine. Toulouse le comblera de louanges éternelles; avec son aide, elle repoussa l'attaque de Coligny qui l'insultait ».

On trouve dans les *Annales de la ville de Toulouse,* par de la Faille, 1701, Toulouse, t. II, Preuves, p. 104 : « *Les inscriptions qui se lisent au pied des bustes des hommes illustres de Toulouse qui sont dans la galerie de l'Hôtel de Ville* ». Ce sont des textes latins. Nous donnons la traduction des deux qui nous intéressent. Les deux bustes, sont conservés à l'Hôtel-de-Ville. Ils ont peu d'intérêt iconographique, ayant été sculptés de fantaisie au XVIIIe siècle, par Marc Arcis, né à Mouzens (Tarn), mort à Toulouse, le 26 octobre 1729, lors de la création de la galerie des Illustres Toulousains.

BUSTE DE BERNARD DE NOGARET

Amiral et gouverneur de Provence, frère aîné du duc d'Epernon.

Sculpture moderne — marbre — Musée de Versailles.

TOMBEAU DE JEAN DE LA VALLETTE ET DE JEANNE DE SAINT-LARY DE BELLEGARD
élevé primitivement dans l'église des Minimes de Cazaux et aujourd'hui conservé dans le château de Caumont (Gers).

1632

Un mausolée important en marbre fut élevé, à son père et à sa mère, par le duc d'Epernon dans l'église des Minimes de Cazaux, près de son château de Caumont, en 1632, c'est-à-dire quand il faisait exécuter des tapisseries par

Cl. de Lapierre, des peintures pour sa chapelle funéraire, par G. Cureau et C. Crafft, et le monument funèbre de Henri III, par Jean Pageot.

Ce dernier travail, commandé à Pageot, le 13 octobre 1633, semblerait indiquer que le même artiste a pu exécuter, avant la colonne royale, le tombeau paternel que Jean-Louis de Nogaret érigea dans l'église des Minimes, en 1632. Mais nous ne connaissons aucun acte officiel qui permette de proposer sérieusement son nom.

Les restes épars et mutilés de cette œuvre d'art, détruite en 1793, ont été recueillis avec un soin pieux par M. le marquis de Castelbajac, propriétaire du château de Caumont, descendant des Nogaret de la Vallette. Nous lui devons les renseignements suivants :

Deux statues de marbre blanc, Jean de la Vallette, en armure, Jeanne de Saint-Lary de Bellegarde, sa femme, en robe de cérémonie et coiffée de l'*atifet,* comme Marie Stuart, tous deux en fraises, les mains jointes, les têtes appuyées sur des coussins derrière lesquels on voyait des trophées entourant leurs armoiries mi-parties, étaient couchées, côte à côte, sur un tombeau rectangulaire un peu élevé.

Sur l'un des grands côtés se lisait une inscription latine dont la moitié seulement a été retrouvée (1).

Elle cite les hauts faits accomplis par Jean de la Vallette et donne sur sa personne des détails intéressants.

Elle rappelle qu'il était d'une taille plus que médiocre, qu'il avait le visage basané, le nez aquilin, les cheveux et les yeux noirs, mais que sa prestance était pleine de dignité.

Sa conduite fut remarquable entre celles de ses concitoyens et la preuve, c'est qu'après avoir exercé tant d'emplois, il n'a pas laissé une fortune plus considérable que celle qu'il avait reçue de son père.

(1) Elle doit être publiée par M. le marquis de Castelbajac.

En 1576, il était âgé de 45 ans et plein de santé et de force, après avoir échappé à tous les dangers de la guerre, lorsqu'il mourut dans la propriété de ses aïeux, emporté par la fièvre, laissant deux fils de son unique épouse Jeanne de Saint-Lary de Bellegarde.

La terre de Caumont et de Cazaux, ainsi que la seigneurie de l'Isle, avait été apportée en dot, à Pierre de la Vallette, son père, par Marguerite de Saint-Aignan, le 21 avril 1521. L'église et le couvent des Minimes de Cazaux avaient été élevés par les libéralités de Anne de Batarnay et de son mari, Bernard de la Vallette, amiral de France et gouverneur de la Provence, fils aîné, pour garder la sépulture des Nogaret de la Vallette (1). La consécration de l'église eut lieu le 11 mai 1611, en présence du duc d'Epernon et de son fils, Bernard, qui lui succéda. Le tombeau fut érigé en 1632.

Bernard de Nogaret, deuxième duc d'Epernon, légua les terres et seigneuries de Caumont, Cazaux et la Vallette, à son neveu, Louis (2), fils de son frère naturel, le chevalier de la Vallette (3), avec cent mille livres tournoises. Il ajouta une clause déchargeant son chirurgien Chelan « de la récapitulation des meubles qui peuvent être péris à Caumont », ce château ayant été brûlé pendant les guerres de la Fronde. Ce legs avait, malgré cela, sa valeur car on évaluait alors « les terres de Caumont, Pompiac, Andolphiolle et la Vallette, du revenu de 64,000 livres ». Cazaux, Andolphiolle et la Vallette « sont estimées 24,000 livres dans le contrat de mariage de Bernard de la Vallette avec Gabrielle de France (1622); 64,000 livres dans l'Etat des revenus certains dont on peut faire l'estat dans la maison du duc d'Espernon » (1641) et la même somme, 64,000 liv.

(1) **1591,** juin 13. Testament de Anne de Batarnay. — **1592,** janvier 22. Testament de Bernard de La Valette, amiral de France (Bibl. mun. de Bordeaux).

(2) Voir *Pièces justif*. — **1661,** juillet 18, Testament de Bernard, 2ᵉ duc d'Epernon.

(3) Voir *Pièces justif*. — **1596,** février 24, Mariage secret.

dans un relevé des « Terres et biens de la succession de M. le duc d'Espernon dans la province de Guienne » en 1678, les Minimes payés d'une rente de 1,200 livres fondée en leur faveur par le duc de la Vallette sur les terres de Cadillac (1).

Le Père Anselme (2) termine ainsi l'article qu'il consacre à Jean de Nogaret : « Il acquit la haute justice de la terre de la Vallette, mourut dans son château de Caumont le 18 décembre 1575, âgé de 48 ans, et fut enterré en l'église des Minimes de Cazaux, sous un tombeau sur lequel il est représenté, armé de toutes pièces, avec une inscription qui le fait descendre des anciens Nogaret renommés sous le roi Philippe le Bel. Sa femme y est aussi représentée ».

Il semble évident que c'est bien le tombeau de Jean de la Vallette et de Jeanne de St-Lary de Bellegarde qui fut érigé dans l'église des Minimes de Cazaux, cependant le testament de Bernard de la Vallette, amiral de France, porte textuellement la fondation d'une église, d'un couvent et d'un hôpital à Cazaux, d'un « même bastiment et dépense à Montrésor », et aussi « sera pareillement fait » au milieu du chœur de ladicte église, et vis à vis le » grand autel, un sépulchre en terre, voûté, et suffisant » pour y reposer nosdits corps, avec une tombe de mar- » bre ou autre belle pierre, eslevée au dessus, et nos deux » figures (mari et femme) étendües dessus ladite tombe, » tout de leur long, lesquelles figures seront de marbre » (loc. cit.).

M. le Marquis de Castelbajac devant publier un travail relatif au tombeau qu'il a recueilli dans son château de Caumont, il lui appartient d'en faire connaître l'origine et l'histoire à l'aide des précieux documents qu'il possède.

(1) Bibl. nat. mss. *Coll. Dupuy*, vol. 581 ; puis, pièce manuscrite et pièce imprimée, communiquées par M. Durat.
(2) Père Anselme, *Hist. généalog. de France*, loc. cit.

INSCRIPTIONS

Pierre tumulaire *de Claude Pageot* (coll. Durat).

Pierre tumulaire *de Bernard de Cazeban* (coll. Durat).

Inscription *du tombeau de Jean de la Vallette*, à Caumont (Gers) (collec. de M. le Marquis de Castelbajac).

Inscription *du pont de l'Heuille* (mairie de Cadillac).

M. Jabouin nous avait assuré qu'il avait vu les débris des inscriptions du tombeau de d'Epernon à Cadillac; nos recherches ont été infructueuses.

RESTES DU TOMBEAU FAIT PAR PIERRE BIARD
pour le duc et la duchesse d'Epernon dans l'Eglise Saint-Blaise de Cadillac.

Les débris, encore existants du mausolée, à l'aide desquels nous avons reconstitué l'ensemble du monument, donnent tort à la description qu'on en trouve dans le marché (voir p. 55).

Il y eut des changements faits en cours d'exécution. Par exemple le marché dit : « six colonnes de huit pieds » quand l'architrave prouve, par les scellements de huit chapiteaux, que deux colonnes furent ajoutées au plan primitif et qu'il y eut, non six, mais huit colonnes.

Voici la liste des restes du monument, conservés jusqu'à ce jour :

— *Statue* de bronze de la Renommée (musée du Louvre, salle de la Renaissance).

— *Quatre têtes* en marbre blanc, mutilées, deux du duc et deux de la duchesse (celle du duc, statue agenouillée, coll. Durat, à La Roque de Cadillac ; les trois autres au musée lapidaire de Bordeaux).

— *Armoiries des d'Epernon*, dans un cartouche, marbre blanc (musée lapidaire de Bordeaux,

— *Armoiries des Foix Candale* (chez M. Vignes, à Cadillac, aujourd'hui coll. Durat).

— *Le casque et les gantelets*, marbre blanc (musée lapidaire de Bordeaux).

— *L'architrave*, 4 pièces de marbre (chez M. Jabouin, sculpteur à Bordeaux).

— *Les deux ressauts* (architrave) supportant les statues agenouillées (chez M. le Dr Baudet ou héritiers, à Cadillac).

— *Huit colonnes* de marbre, dont six chez M. Jabouin et deux, propriété Hérisson, à Beautiran (Gironde).

— *Le socle* de la statue de la Renommée forme aujourd'hui le pied du bénitier de l'église de Castres (Gironde).

— *Deux trophées d'armes*, marbre blanc (l'un au musée lapidaire de Bordeaux, l'autre dans le jardin de M. David, à Cadillac).

PORTRAITS DES DUCS D'ÉPERNON ET DE LEUR FAMILLE

SCULPTURE

Buste de *Guillaume de Nogaret* (mairie de Toulouse).
 » de *Jean de Nogaret de la Vallette* (Id.)
 » de *Bernard de Nogaret de la Vallette* (musée de Versailles).

Statue agenouillée de *Catherine de Nogaret* (Id.)

Tombeau de *François de Foix*, par P. Biard, à Bordeaux (détruit).

Tombeau de *Jean-Louis*, premier duc d'Epernon et de *Marguerite de Foix*, sa femme (voir p. 252).

Tombeau de *Jean de la Vallette* et de *Jeanne de Saint-Lary*, sa femme, au château de Caumont (Gers).

GRAVURE EN MÉDAILLES

Jean-Louis de Nogaret de la Vallette, premier duc d'Epernon, par Dupré 2

Jean-Louis de Nogaret de la Vallette, duc d'Epernon 4

Henri de Foix, duc de Candale, son fils aîné. . . 2

Bernard de la Vallette et de Foix, 2e fils (jeton). . 1

Anne de Maurès (Nanon de Lartigue) 2

Médaille relative au pieux devoir rendu par *Benoise au roi Henri III* 3

Ces deux derniers sujets sont cités ici parce que Anne de Maurès fut la maîtresse publique du deuxième duc et que le monument élevé à la mémoire de Henri III comporte les hommages de Benoise et de d'Epernon.

LÉGENDE DU PLAN DU CHATEAU DE CADILLAC
tel que M. d'Espernon le fit faire.
(voir planche)

A A. — *Fossés* à l'entrée du château, faisant face à l'église.

A'A'. — *Fossés* du château, côté du jardin. C'est là qu'était *la Sanglière*. En V, partie du fossé, appelée *la géole*, qui communique avec la chambre, dite *du secret*, dans laquelle un joli escalier tournant (voir page 7) conduit dans les appartements *du Roy ou de la Reine-Mère*. La façade du côté du jardin descend jusqu'au fond des douves.

B. — *Pont* à deux arches cintrées, servant à l'entrée du château.

C. — *Pont* reliant le donjon au jardin et terminé par un perron de 14 marches.

D. — *Cour d'honneur* dans laquelle est un puits. Un grand bassin de marbre fut placé au milieu de cette cour (1).

E. — 1^{re} *Salle est*. — Au rez-de-chaussée, *salle* dite *des gardes*; au 1^{er} étage, *salle* dite *de la Reine-Mère*. (Voir planches cheminées).

F. — 2^e *Salle est*. — Au rez-de-chaussée et au premier étage, appartements du Roi, communiquant aux fossés par l'escalier V. (Id.)

G. — 1^{re} *Salle ouest*. — Au rez-de-chaussée et au 1^{er} étage, deux cheminées sculptées. (Id.)

H. — 2^e *Salle ouest*. (Id.)

I. — *Salle* qui a été remaniée.

J. — *Salle* contenant des restes de peintures et un beau plafond rectangulaire en bois.

(1) Voir *Pièces justif.* — **1604**, octobre 6. Reçu Guilhem de Nasse.

K. — *Rez-de-chaussée*. — Salle contenant des lambris et un plafond en bois peint.

L. M. — *Terrasses et plates-formes* sur lesquelles furent bâties l'orangerie, par Pierre Coutereau et Husset, en 1644, et le Jeu de Paume (1).

N. — Les *bâtiments anciens* n'existent plus, des constructions modernes, sans symétrie, les remplacent.

O. — *Jardin du château*, clos de murs, contenant un hectare environ. Au milieu se trouve encore un bassin de marbre (2).

P. — *Parc*, en contre-bas, comme le jardin, séparé des bâtiments par le ruisseau l'Heuille qui, d'un côté, serpente dans le parc et, de l'autre, coule au pied des murailles du jardin, prolongement des murs de ville, depuis le pont et la tour dite de *l'Heuille* jusqu'au pavillon X'. Sur la rive droite de l'Heuille, près du pont, commune de Béguey, anciennement Neyrac, se voit une grande porte à bossages ayant servi d'entrée au Parc. Un autre portail existe sur la route départementale.

Q. — *Anciens fossés du château*, aujourd'hui marché au poisson ou place des tilleuls et grande rue qui conduit au pont de l'Heuille.

R. — *Portail d'entrée* détruit. Deux piles, s'appuyant au fond des douves, supportaient un fort entablement en marbre sur lequel reposaient deux lions en pierre sculptés plus grands que nature. Un écusson armorié les séparait. Le portail que M. Vignes avait dessiné, rappelait les dispositions précédentes, mais présentait de grandes consoles latérales, surmontées de deux vases sculptés.

S. — *Entrée principale* des bâtiments sur la Cour d'honneur par un perron de huit marches. On désigne encore sous le nom de *donjon*, la partie centrale, plus élevée d'un étage que le reste du logis, qui fait saillie de 3 mètres sur la

(1) Voir *Pièces justif*. — **1644**, mars 8. Marché orangerie et p. 323.
(2) Voir *Pièces justif*. — **1604**, octobre 6. Reçu Guilhem de Nasse.

cour et sur le jardin. Il renferme l'escalier, qui descend aussi dans les soubassements, que Gölnitz a confondu avec l'escalier V (voir p. 7). Une toiture contournée, dite *à l'impériale*, comme celle des pavillons d'angle, le couronnait. Cette sorte de coupole, bâtie par le charpentier Thoury Peller, était remarquable. On l'appelait *la Moutarde*. On y montait par un petit escalier tournant. Elle fut détruite en 1819. La hauteur totale, du fond des douves au faîte, est d'environ 43 mètres.

T. — *Pavillons latéraux* avec hautes toitures. D'après le marché de Girard Pageot, ils semblent avoir eu la même hauteur que le donjon. Ils ont été remaniés ; celui de gauche surtout. On y entre par un perron de plusieurs marches ; un escalier dessert les étages supérieurs et les soubassements où étaient, à droite, de M à F, les ateliers, et de L à I, les caves.

U. V. — *Escaliers*, dans les soubassements ; celui V s'élève encore jusqu'au 1er étage, mais des constructions modernes ont remplacé les anciennes depuis le rez-de-chaussée.

X. — *Pavillons d'angle*, de 10 m. de côté, couverts de toitures chantournées. Ils sont élevés sur le soubassement général, qui, aux angles est à bossages. Ce rempart, bâti en talus, a 11 mètres de hauteur, il règne tout autour du plan X. X. X^1 X^2 et est couronné par un tore de 33 cent. retournant aux quatre angles.

Y.Y'. — *Escaliers* descendant, en Y, dans les ateliers ; en Y', dans les caves.

Z. — Le *souterrain*, qui perçait en ville, en Z, était simplement l'entrée des caves et des bûchers. C'est par là qu'on passait le vin et le bois.

T.J.I. — *Pavillon* ou aile gauche du château qui a été démoli en partie pendant les guerres de la Fronde, puis rebâti depuis le 1er étage, en J, depuis le rez-de-chaussée, en I.

U.N. — *Constructions* démolies jusqu'au rez-de-chaussée, remplacées par des plate-formes dallées.

$X^1 X^2$. — *Avant-cour*, de X^1 et X^2, de l'autre côté des douves, était une avant-cour qui occupait environ moitié de la place. Le comte de Preissac s'en était emparé en 1775. Le 7 décembre 1792, une pétition, pour obtenir « la démolition de la claire-voie qui est sur la place du Marché et réintégrance sur cette place usurpée », fut cause que cette propriété communale fut rendue à la ville, le 9 novembre 1793, et qu'on vendit les pierres qui la formaient, 625 livres, le 22 décembre suivant.

X^1. *Un vieil escalier* a été découvert, maison Dubois, en face de X^1, sur le côté gauche de l'avant-cour. Il provenait de l'ancien château des comtes de Candale, croit-on.

X^2. *Des murailles* continues reliaient la *porte Benauges* (démolie), attenant à l'église, à ce pavillon et longeaient l'Heuille, clôturant le jardin jusqu'au pont. — C'est vers et en avant de X^2, puis en contre-bas, que devaient être placées les « soixante-quatre allées et charmilles couvertes » la grotte et la fontaine de Neptune (1).

X^2 à porte Benauges. — *Logements des domestiques* faisant façade sur l'avant-cour.

— De la porte Benauges à la route, face aux murailles de la ville, les écuries et dépendances.

— *La porte Benauges* servait de communication avec ces dépendances.

— *La porte de dessus* (2), opposée à la *porte de la mer*, s'ouvrait au milieu de la muraille de la ville, face aux écuries du duc (3).

(1) Voir pages 7, 150 et 212.

(2) **1676,** décembre 3. — Marché entre Pierre Tigeon et Pierre Monincq, maîtres maçons, avec les jurats de Cadillac, pour la reconstruction du pont de la « porte de la ville appelée à la porte de dessus et qui sort de lad. ville à la place des Escuryes » (Minutes Duluc et Lagère, *loc. cit.*)

(3) L'orientation, donnée dans notre texte, n'est pas rigoureusement exacte ; le nord et le sud sont placés en diagonale sur le plan.

COLONNE FUNÉRAIRE ÉLEVÉE AU CŒUR DE MARGUERITE DE FOIX, DUCHESSE D'ÉPERNON, à *Angoulême*.

Une colonne, sculptée en pierre fine, semblable à celle que le duc d'Epernon fit exécuter, en marbre, à Cadillac, par Jean Pageot, pour le cœur de Henri III (1), existe encore près de la cathédrale d'Angoulême. D'après M. le comte de Montégut et M. Biais, archiviste de la ville d'Angoulême, qui nous ont fourni ce renseignement (2), le duc d'Epernon aurait élevé cette colonne funéraire au cœur de Marguerite de Foix, sa femme. L'auteur n'est pas connu ; mais le dessin étant semblable à celui de la colonne de marbre, faite par Jean Pageot, il est permis de croire que toutes deux, ayant été commandées par le même seigneur, ont été sculptées par le même artiste.

C'est un devoir, pour nous, de remercier M. le Maire de Cadillac et le très obligeant secrétaire de la Mairie, M. Parot, qui ont facilité nos recherches dans les curieuses archives de la ville ; MM. les directeurs de la Maison centrale ; M. Normand, architecte, membre de l'Institut, inspecteur-général des établissements pénitentiaires ; M. le comte Cardez, maire de Rions ; M. Vergeron, photographe ; qui nous ont fourni d'excellents renseignements ou qui ont contrôlé les nôtres et ceux que nous devions à M. Ch. Durand, architecte et à M. Vignes, plâtrier.

(1) Voir planches et pages 65 et suiv., 224 et suiv.
(2) Voir *Réunions des Sociétés des Beaux-Arts des départements*, *loc. cit.*, 1894. Procès-verbal de la séance du 28 mars.

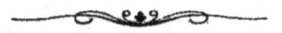

PIÈCES JUSTIFICATIVES

(Pour faciliter les recherches, nous avons placé les pièces justificatives par ordre de date).

1571, juin 19. — *Mort de Frédéric de Foix, comte de Candale.* — « Morut Monseigneur Frédéric de Foix, à Targon, et feust pourté à Cadilhac et feust enterré le lendemain au soir après qu'il feust appourté au chasteau environ neuf heures du soir ». — (Arch. municip. de Cadillac. *Registre des baptesmes et mortuaires, 1552 à 1590*).

1572, octobre 12. — *Mort de Marie de Montmorency, comtesse de Candale.* — « Moureut Marie de Moumoransi dame femme de Henry de Foix, comte de Candale ». (Id.)

1573, mars 15. — *Mort de Henry de Foix, comte de Candale.* — « Moureut Hanry de Foix, comte de Candalle estant blessé à Saumiers (Sommières) d'ung coup d'harcobose (arquebuse) et feut mené à Mopelier et moureut là ». (Id.)

1573, avril 7. — « *Arrivée du corps de feu Monsieur de Candalle de Monpelier.* Arriva Monseigneur à Cadilhac qui feut appourté de Monpellier et feut mis au sépulcre ledict journ à huict heures de nuict ». (Id.)

1575, décembre 18. — *Mort de Jean de Nogaret de la Vallette*, père du premier duc d'Epernon. — Voir les détails sur sa mort et sur son tombeau, à Caumont (Gers), page 249 et suiv.

1581, janv. 22. — *Mort de Jacqueline de Foix de Candale.* — « . . desseda à Bourdx au chasteau de Pupaulin très hilleustre et sancte dame Madame Jacquellinne de Foix nomen ». (Id. *Registre des bapt. et mort., 1552-1590*.)

1591, janvier 20. — *Naissance de Jean Pageot*, sculpteur, « fils de Girard et d'Anne de la Pausse, parr. St-Siméon ». (Greffe du tribunal civil de Bordeaux. Etat civil, St-André.) Voir **1668**, fév. 4.

1592, mars 4. — *Ardouin, Pierre*, maître juré pour les œuvres et fabriques de la ville de Bordeaux. — Voir p. 134, Commission chargée de recevoir les travaux de la tour de Cordouan.

1593, septembre 23. — *Mort de Marguerite de Foix de Candale, Duchesse d'Epernon.* — Voir Girard, *La vie du duc d'Epernon*, 1736, t. II, p. 57 et suiv., et Brantôme, *Vie des Dames galantes*, discours 6, p. 344. Elle mourut à Angoulême.

1593, décembre 21. — « *Transport du corps de feue Madame d'Espernon.* — Nota — Le 21e jorn de sainct Thomas fust appourté par eaux le corps de feu Madame d'Espernon accompagné de Monsieur de Massé ; Mr de Campagnol, Mr Boreli et de... (?) et plusieurs aultres (*Archives mun. de Cadillac, Registre des baptesmes, espousailles et mortuaires de 1590 à 1602*].

1593, décembre 27. — « *Madame enterrée secretement.* — Ce mesme jorn entre sept et huict heures de la nuict fust enterré le corps de feue Madame secretement en la cave sous le cueur de l'Eglize ». (Id.)

1594, febvrier 5. — « *Mort de Monseigneur de Candalle, evesque d'Aire.* — Le lundi 7 le chapitre fust adverty que hault et puissant seigneur François, Monsieur de Foix estoit mort et depuis trois iour qu'il mourut le sabmedy au soir cinquiesme entre cinq et six heures du soir ». — » Lambert, vicaire » (Id.).

1594, mars 18. — « *Enterrement de Messire Francoys de Foix, evesque d'Ayre.* — Le vendredi 18 mars fust faict l'enterrement et honneurs de hault et puissant seigneur Francois Monsieur, évesque d'Ayre, lequel fust enterré à Bourdeaulx aux Augustins, où toute la Court assista, MM. les Jurats, M. de Massé, les enfans de Messire le comte de Gurson et plusieurs aultres et mesme les chanoisnes de Cadillac qui *pourtoient l'effigie* despuis Puy Paulin jusques aux Augustins ». (Id.) — « Le vendredi 18e mars, audict an 1594, la Cour..... y fust en corps, s'assemblant au chateau de Puy Paulin d'où ladicte Cour conduisit l'effigie avec les ornements épiscopaux jusques au couvent des Augustins.. .. et devant que d'entrer..... y eust grand désordre pour la multitude de peuple et tel qu'il y eut plusieurs personnes en danger de leur vie.... » (*Chronique de Cruseau;* Bordeaux, 1879, t. I, p. 88.)

1595, — *Naissance Jean Pageot*, date fautive, p. 225; voir **1591,** janv. 20.

1596, février 24. — *Mariage secret du duc d'Epernon, Jean Louis de Nogaret.*

N° 1. — « Lan mil cinq cens nonante six et le vingt et quatriesme jour du
» mois de febrier Illustre et magnifique seigneur Jehan Louys de nougaret duc
» despernon Gouverneur pour le roy en provence dune part et damoiselle anne
» de monier filhe de Gaspard sieur du Castelet et de damoiselle Isabeau de bon-
» par du présent lieu de pignans diocese de freius d'autre ont contracte mariage
» en face de notre mère sainte esglise, les solempnite Gardees, en presence de
» Jacques de Roux escuier et Gombaud fabre bourgeois dud. lieu et de moy.

» J. Louis de Lavalette. G. Fabre
» Jaques de Roux. Gastonus *curatus*. »

N° 2. — « Anno domini millesimo quingentesimo nonagesimo sexto die vero
» vigesimo quarto mensis februarii Illustris et magnificus dominus Joannes ludo-
» vicus de nogaret ducis (sic) despernon ac pro christianissimo rege huius gallie
» provincie Gubernator ex una et domina anna de Monier filia Gasparis domi-
» nus (sic) du Castelet et damlœ Isabelle de bompar presentis loci de pignans
» diecesis foroiuliensis ex altera matrimonium per verba de presenti in facie
» sancte matris ecclesie servatis servandis cosam me parrocho seu curato ejus-
» dem loci contraxerunt presentibus ibidem Joanne Renaud locum tenente
» judicis et Jacobo de Roux scutifero dicti loci in quorum fidem me subscripsi.

» J. Louis de Lavalette Raynaud, bailly et lieutenant de juge.
» Jaques de Roux. Gastonus *curatus* ».

Manuscrits découverts, en 1857, par M. le marquis de Castelbajac dans son château de Caumont (Gers) et publiés par lui en 1885: *Revue de Gascogne,* t. XXVI, p. 325. Voir aussi: Abbé Cazauran, *Mariage morganatique du duc d'Epernon*, Paris, Maisonneuve, 1886, 1887, 1888, et Mireur, *Le prétendu mariage morganatique du duc d'Epernon*, Draguignan, Latil, 1886, 1888.

1597, août 18. — *Procès-verbaux d'inhumation de Marguerite de Foix-Candale.* — « Le vendredi 8ᵉ est arrivé en ceste ville Monseigneur le duc d'Espernon accompagné de MM. ses trois enfans pour faire les honneurs a feu Madame ».
— *Honneurs de feue Madame d'Espernon.* — « Le lundi 18 aoust fut faicte la cérémonie des honneurs de feue ma Dame d'Espernon où assistèrent Messieurs de Joyeuse, de Roquelaure et grand nombre de noblesse où assista aussi mes Dames de la Vallette, de Xainctes, la marquise de Trans et plusieurs aultres Dames et Damoiselles. Le drap de veloux fut pourté par mes Dames de Xainctes, la marquise de Trans, Madame la comtesse de Curthon et Madame la Vicomtesse d'Uza et le lendemain fust faict le service sans [offertoire?] ». (Arch. municip. de Cadillac. *Registre des bap., esp. et mort*, 1590, 1602, fᵒˢ 56 et 57).

1597, août 18. — « *Commissaires de la Cour, à Cadillac, pour les honeurs de Mᵐᵉ la Duchesse d'Espernon et le rang des commissaires.* — Le 18ᵉ d'aoust 1597, Mʳ le P. Cadillac, Alesme doyen, de Maluin, Dalmavi de l. G. C., Pontac, C. d. l. 2ᵉ, Lescure de la 1ᵉ, Lange de l. 2, partirent pour aller à Cadillac, commis par la Cour pour les honeurs de feu Madame Despernon. Il y avoit quatre deuilx, le mari conduict par M. le P. Gentil ou Cadillac à la dextre, M. le duc de Ioieuse à senestre, M. le Comte de Candale par M. Dalesme et de Maluin, le Marquis de la Valette M. Dan. de Lescure. — Lundi soir 18ᵉ les funérailles, le mardy les services, le 2 d'aoust le duc d'Espernon estoit entré au palais. — Le 2 septembre 1597 M. le duc d'Espernon vint remercier la Cour de l'honneur qu'elle luy avoit faict de députer à Cadillac et de ce que elle avoit vérifié la survivance de ses gouvernements en faveur de son aisné n'aiant l'aage ».
— (Bibl. de la Chambre de commerce de Bˣ. *Registres secrets du Parlement*, C. 269, fᵒ 60. Voir aussi *Chronique de Cruseau*, loc. cit., t. I, p. 179.)

1597, août 26. — *Marché passé entre Pierre Biard et Marie de Foix de Candale* pour l'érection d'un tombeau, dans l'église des Augustins de Bordeaux, à la mémoire de son frère, François de Foix-Candale, évêque d'Ayre. — Ce document est publié *in extenso* p. 57.

1597, septembre 3. — *Marché passé entre Pierre Biard et Jean-Louis de la Vallette, duc d'Epernon,* pour l'érection d'un tombeau dans l'église Saint-Blaise de Cadillac, à la mémoire de sa femme, Marguerite de Foix de Candale. — Ce document est publié *in extenso*, p. 55.

1598, août 1. — *Testament de Marie de Foix-Candale.* — Elle veut que son cœur soit placé dans le tombeau de son frère, aux Augustins de Bordeaux, et son corps, à Ribeyrac, dans celui de son fils Daydie, sieur de Carlus, qui avait été fiancé à Marguerite de Foix de Gurson, le 24 avril 1595. (Archives départ. de la Gironde, Série E, notaires. Minutes de Chadirac. Actes épars).

1598, août 3. — *Marché Girard Pageot et Marie de Foix.* — Vitres et vitraux à placer dans l'église et le château de Ribeyrac. (Id.)

1598, août 24. — *Chute de la plateforme.* — Voir page 47. (Arch. municip. de Cadillac. Reg. 1590 à 1602, *loc. cit.*)

1599, février 2, 10 et 20, et mai 5. — *Premières fournitures de pierres*, faites par Bernard de Noguey. Pierres de taille et de *ribot*, tirées du lieu de *Fougranne* à Sᵗᵉ Croix du Mont. (Minutes de de Pisanes, notaire à Cadillac, Mᵉ Médeville, détenteur).

1599, février 27. — *Procuration donnée par « Marguerite Damours, femme à sire Jehan Barrilhault, mestre pintre, habitant au lieu de Niort en Sainctonge ».* (Id.).

1599, juin 1. — *Fournitures de pierres* par Ramond Poulet et Raynaud, de Brannes, (Archiv. départ. Série E, notaires, Chadirac.) et juill. 23. (Min. de de Pisanes, à Cadillac, *loc. cit.*) Voir **1602**, juin 17.

1599, août 4. — *Château commencé à bastir.* Voir p. 3.

1600, juillet 30. — *Baptême Pierre de Ler.* — « Le 30 fut baptisé Pierre de Ler » fils de Jehan de Ler masson et de Catherine Bazin, fut perrin Mtre Pierre » Souffron, architecte commandant la structure du chateau de Monseigneur, et » merrine Marguerite de Cogouillat, ledit Pierre de Ler nasquit le 28e jour veille » de Magdeleine ». (Arch. municip. de Cadillac. *Registre 1590 à 1602, loc. cit.*).

1601, avril 27. — *Marché Marsau et Jean Faies......* « périers..... de Montprinblanc..... pierre à tirer du lieu de Fougrand à Ste-Croix du-Mont ». (Min. de de Pisanes, à Cadillac, *loc. cit.*).

1601, juin 3. — *Marché Marsau Chaubert et Jean Gounard, maçons,* — « avec Estienne Dauche advocat et docteur régent au Parlement de Bx, Seigneur de la Salle et d'Aguadens (?)..... Pierre Nartet faisant pour ledict sieur..... assisté de Louis Coutereau maistre masson de Mgr le duc d'Espernon ». (Id.)

1601, juillet 27, 30 et août 18 et 31. — *Pont de Cazenave-sur-Ciron.* — Les pièces relatives à cette adjudication ont été publiées dans les *Mém de la Soc. archéol. de Bordeaux*, t. XI, p. 107 : « Ch. Braquehaye, *Le Pont de Cazenave-sur-Ciron, bâti en 1601, par Pierre Souffron*, architecte du château de Cadillac ». Les originaux se trouvent, Arch. départ. de la Gironde, *Registres des Tresoriers*, C. 3873, fos 108, 109 et 3873 *bis*, fos 29, 30 et 31.

1602, avril 26. — *Procès Souffron contre Bonnassies.* — « aussy veu les acquitz que led. Souffron a baillé audict Bonnassies des susdicts payemens ne s'en pouvant esclaircire, ny accorder de fin de compte..... en remettent lesdicts differents et despendances au dire et jugement de MM..... advocats en la Cour et Parlement de Bourdx ». (Id., série E, notaires, minutes de Gaillard).

1602, juin 17. — *Procès Souffron contre Bonnassies.* — « Entre Pierre Souffron architecte du seigneur duc d'Espernon demandeur d'une part et Mtre Jehan de Bonassies procureur d'office de la juridiction de Cadillac deffandeur d'autre. — Vu le contrat d'arbitrage contenant un pouvoir du 26e d'apvril 1602 receu par Gailhard notaire royal — acte de prorogation du 4e juing audict au receu par de Pisanes à Cadilhac....... déclaration dudict Bonnassies signée de luy d'avoir compté au seigneur d'Espernon d'avoir payé audict Souffron puis le mois de Juing mil six cent nonante neuf jusques à la fin de Septembre la somme de sept mil sept cent septante escus — déclaron dudict Souffron concernant les estats a luy faicts par ledict Seigneur d'Espernon signés aussy dudict Souffron — quittances données par ledict Souffron audict Bonnassies en nombre de trente six....
non compris une quittance de Bernard Despesche du XXIII Juing mil six cens et aultres pièces et produions desdictes parties avec l'acte contenant les consentemans..... condamnons ledict deffandeur a deux cens cinquante troys escuz... ». (Id. minutes de Chadirac, fo 1025).

1603, avril 6.— *Mariage Domenge de Laporterie et Madeleine Souffron.*— « Au nom de Dieu soit amen. Sachent tous presans et advenir qu'aujourd'huy sixiesme jorn du mois d'apvril mil six cent trois après midy au chasteau de Monseigneur le duc d'Espernon en ladicte ville de Cadilhac, par devant moy notaire et tabellion royal et gardenotte soubs signé en présance des tesmoins bas nommés ont esté présents en leurs personnes Domenge de la Porterie Mtre masson habitant à présent audict Cadilhac d'une part et Magdelleine Souffron vefve habitante que dessus d'autre; lesquelles parties avec l'authorité de leurs parents et amis ont promis eulx prendre pour mary et femme et entr'eulx solempnizer le saint Sacremant de mariage en la fasse de l'églize catholique, apostolique et Romaine, touttefois et quantes que l'une partie en sera sommée et requize par l'aultre ou par aulcunq de leurs parans et amis. — Item en faveur et contemplation duquel mariage ledict de la Porterie a prins ladicte Magdelleine avec tous et ung chescung ses biens et droiitz, noms, raisons, et actions quelconques et oultre ce a promis luy pourter ladicte Magdelleine ung lit garny de coiste, traversin remply de plumes, une couverte avec le thim dudict lit, courtines et courtinons, franges avec le pied du lit, plus dix linceulx, une douzaine de serviettes, trois nappes, le tout bon et honneste, tous lesquels susdictz mubles ladicte Magdelleine conjoincte pourra retirer en cas de prédécès dudict conjoint et tels qu'ils se trouveront lors de son décès. — Item est dict et accordé entre lesdictes parties que cas advenant que led. conjoint preigne et retire auculnes sommes des deniers appartenant à ladicte Souffron conjoincte, en ce cas sera tenu ledict Domenge luy en bailler quittance et icelle somme lui recognuestre sur tous et ung chacuns ses biens et choses tant mubles que immubles en cas de prédécès d'y celluy. — Item se sont lesdictz conjointz futurs assonsiés moitié par moitié en tous et chescuns les acquestz qu'ils feront pendant et constant lur dict mariage lesquels acquestz seront et demeureront aulx enfans procréés de leur dict mariage et s'il n'y a enfans chescune partie en pourra disposer l'ung en faveur de l'aultre comme bon leur semblera. — Item gaignera le survivant sur les biens du premier décédé la somme de cinquante escuz sol revenant en livres à la somme de cent cinquante livres et enfin ont accordé les dites parties ce que dessus est. Pour tout ce qui dessus est dict faire, tenir ou guarder et observer de poinct en poinct lesdictes parties respectivement se sont obligés et obligent l'ung envers l'aultre leurs personnes et biens et soubzmiz et à la rigueur y renonce. Promis et juré, ce, faict et passé en présance de Eymeric et Pierre Souffron, frères de ladicte conjoincte Pierre de la Porterie frère dudict conjoint, Pierre Delerm, masson habitant de Cadilhac et Pierre Peyradeau aussy maistre masson habitant à présent audict Cadilhac tesmoins.

DOMENGIE LAPORTERIE — SOUFFRON — SOUFFRON — PERAUDEAU, DE PISANES, notaire royal ». (Minutes de de Pisanes, notaire à Cadillac, *loc. cit.*).

1603, avril 6. — *Contrat d'apprentissage d'architecte, Gassiot Delerm chez Souffron.* — « Du sixiesme jorn du moys d'apvril mil six cent trois après midy, à Cadilhac, par devant moy notaire royal.

A esté présent en sa personne Pierre Delerm masson habitant de la presente ville de Cadilhac lequel a baillé et baille par ces présentes en aprantissage à Pierre Soffron architecte de Monseigneur en ce lieu de Cadilhac scavoir est Gassiot Delerm a ce présant et acceptant auquel ledict Soffron a promis

l'aprandre et enseigner au mieulx de son pouvoir l'estat de masson et tailheur de pierres comme ung bon maître est tenu faire et ce pandant le temps et espace de sept années complaictes et révolues l'une après l'autre sans intervalle de temps commansant aujourd'hui et finissant à mesme jour pendant lequel temps ledict Souffron a promis le nourrir et entretenir tant d'abitz que de nourriture et tenir blanc et net sans que ledict Delerm soit tenu luy bailler ni payer auculne choze pour ledict aprantissage, ni nourriture, ni entretenement sauf une coiste et ung traversin remply de plumes pesant cinquante livres ensemble deulx linceulx pour coucher ledict apranti lequel lit et linceulx ledict Souffron a déclaré avoir receu et promis restituer le tout en la qualité qu'ils seront à la fin des dictes sept années pendant lequel temps sera tenu ledict aprantis servir et honorer ledict Souffron son dict maître comme un bon enfant est tenu faire à maîtresse et pour ce faire et entretenement dudict receu au presant estat lesdictes parties respectivement se sont obligé et obligent l'une envers l'autre leurs personnes et biens et soubmiz et à la rigueur y renoncent. Promis et juré et fait au chasteau de Monseigneur en présence de Pierre Peyradeau et Adrien Bazard tailheurs de pierres habitant à présent ledit Cadilhac, témoins.

SOUFFRON — ADRIEN BAZARD — DELERM — PEYRADEAU — DE PISANES, n^{re} roy^l. » (Id.).

1603, avril 10. — *Procès au criminel des tailleurs de pierres contre les serruriers.* — « Aujourd'huy dixiesme du mois d'apvril mil six cens troys avant midy au chasteau de Monseigneur le duc d'Espernon..... ont esté présans en leurs personnes Adrien Bazart, Artus Lalouette, Jehan Tissier, Jacques Janet, Flourens Dubois, Jehan Doutilhon, tailleurs de pierres travailhant à l'atelier du chasteau dudict seigneur lesquels de leur bon gré et vollonté.......... ont faict et constitué leur procureur général et spécial..... maistre..... procureur en la court de la sénéchaussée de Guyenne auquel..... ont donné pouvoir et puissance d'être et comparoir pour eulx et leurs personnes représenter spécialement et par exprès en un procès criminel qu'ils ont à l'encontre d'Arnault Descoubes sarrurier et aides ses complices et iceluy procès poursuivre à leur nom jusques à en tenir un arrêt définitif..... Faict et passé en presance de Pierre Souffron et Aubert Tartas, bourgeois habitant dudict Cadillac.

ARTHUS LALOUETTE, ADRIEN BAZART, JEHAN TISSIER, JACQUES JANNET, FLORENT AUDUBOYZ, SOUFFRON presant, DE TARTAS presant, DE PISANES, notaire royal. » (Id).

1604, mars 16. — *Achats de maisons.* — Août 24 : Vente Jean de Loubière. — Décembre 24 : Vente Jean de Larrieu. — Décembre 28 : Vente Jean Augey. (Id.) — Voir **1605, janv. 15.**

1604, avril 20. — *Testament de Gassiot Moysan, M^{tre} d'hostel de Mad^e de la Vallette.* — « faict à Bourdeaulx..... en la paroisse de Puy-Paulin et en la maison dépendant du chasteau de Puy-Paulin, en présence de Estienne Bon Enfant tapisier, M^{tre} Ramond de Cordes..... Lucas Farineau, pourvoier de Monseigneur, Symon Bertrand sluteur de l'hermoier de Monseigneur Duc.....

E. BONNENFANT. — BERTRAND » — (Arch. dép. de la Gir., série E, notaires, Chadirac, actes épars).

1604, mai 30. — Marché « *Francoys Péletié, poutier de terre......* en présence des tesmoins bas-nommés..... Francois Péletié poutier de terre habitant

de la ville de Bourdeaux paroisse de Puy-Paulin..... a vendu et vend par ces présantes...... a Monseigneur le duc d'Espernon..... absant touttefois Gilles de la Touche Aguesse sieur dudict lieu, architecte du Roy et conterolleur du bastimant dudict seigneur et maistre Pierre Bentéjac, recepveur dudict seigneur et commis au paiemant de l'œvre dudict bastimant stipulant sous le bon plaisir dudict seigneur scavoir est : le nombre de trante milliers ou plus s'il plait audict seigneur de carreaux de terre cuite de quatre poulces de carré bien vivaces de couleurs de vert, de jaune, de blanc, de rouge bry et de violet et azur qui font cinq couleurs bonnes et vives, les couleurs assorties selong qu'il [conviendra et] selon l'avis qui luy sera donné pour l'assortimant de chescuue colour et sera tenu ledict Péletié [tous lesdits] carreaux faire pourter et rendre sur le port de l'Heuilhe de Cadilhac scavoir quinze milliers dans la fin du mois d'Aost prochaing venant et aultres quinze milliers dans la fin du moys d'Octobre aussy prochaing venant... et ce moyennant le prix et somme de trente livres pour chascun millier que lesdits de la Touche et Bentéjac seront tenus luy faire payer tout aussitôt qu'il fera pourter lesdits carreaux..... En présence de Jean Ferrier (ou Duferrier) maistre fontainier dudict seigneur et de messire Guilhem Vinié.

De la Touche — De Bentéjac — Duferrier — de Pisanes, not[e] roy[l] » (Minutes de de Pisanes, notaire à Cadillac, *loc. cit.*).

1604, mai 30. — *Marché pour 30,000 briques et 30,000 carreaux.*

1604, juin 19. — (Indiqué par erreur p. 129 à la date du 30 mai.) — « Joseph Roubert, Jehan Sensey dit Rabailhan et Pierre de Hazera tibliers habitants de la paroisse de Cérons.... vendent marchandement à Monseigneur..... Gilles de la Touche, Aguesse sieur dudict lieu, architecte du Roy, etc., et Me Pierre Bentejac stipulant et acceptant...... scavoir est trante milliers de carreaux à raizon de dix mille chascun ainsin qu'il leur a esté bailhé les modèles...... ensemble trante milliers de grandes briques aussi chascun dix milliers faites sur les modelles et eschantillons qui leur ont esté bailhés..... bien carrés et recouppés suivant les deux bouts et un cousté et le tout pourter et rendre le plus tôt que faire se pourra sur le port de l'Euilhe à Cadilhac..... et ce moiennant le prix de sept livres le millier de briques et troys livres dix sols pour le millier de carrés et le tout payé tout comprins.... et le tout bien cuit et de bonne qualité...... ». (Id). Voir aussi **1604,** nov. 5.

1604, juillet 11. — *Reçu François Péletié, maistre poutier.* — ... « sur le port de Béguey... a receu..... de messire Pierre Bentejac suivant l'ordonnance de mon Sieur de la Touche... la somme de cent livres tournoizes et luy ont advancé cette somme suyvant les ouvrages que ledict Péletié est tenu faire..... En présence de Jehan Langlois et Me Antoine de Lapeyre habitans de Cadillac ».

De la Touche — J. Langeloays — de Bentéjac — de Lapeyre — de Pisanes, not[ro] roy[l]. ». (Id.)

1604, août 24. — *Marché Girard Pageot.* — « Maistre vitrier habitant la ville de Bourdeaulx rue du Loup, paroisse Saint-Siméon... ». Il entreprend la pose et fourniture de toutes les vitres du château. (Id.)

1604, septembre 26. — *Marché pour fourniture de pierres.* — « Auzannet de Camarguet périer habitant la paroisse de Neyrac a promis à Monseigneur absant...... touteffois Messire Gilles de la Touche Aguesse, sieur dudict lieu

architecte du Roy et conterolleur au bastimant dudict seigneur en ce lieu de Cadillac et Pierre Bentejac...... scavoir est tirer pour le service dudict seigneur de la pierre *Ribot* tant qu'il leur plaira pendant la construction du bastimant dudict seigneur et ce au lieu de Béguey, aulx terres de Cormane au lieu le plus commode à l'encloz desdictes terres et commencera à tirer de ladicte pierre dès demain...... a raizon de troys livres dix sols pour toize carrée de tous sens.......

De la Touche — Bentejac — de Pisanes, notaire royal ». (Id.)

1604, octobre 6. — *Reçu Guilhem de Nasse*... « habitant de Thouars en Condomnois... lequel a receu.... scavoir est la somme de trante livres tournoizes pour avoir appourté et conduict par heau un *bassin de marbre* despuis le port de Thouars jusqu'en l'ulhe (l'Euille) de la presante ville..... » (Id.).

1604, octobre 23. — *Marché pour fournitures de pierres*. — « Jehan de la Roche perier habitant de la parroisse de Frontenac, juridiction de Rauzan et Jehan Fauconneau aussi périer.... de Courpiac... ont promis à Monseigneur absant... touteffois messire Gilles de la Touche Aguesse sieur dudict lieu architecte du Roy et conterolleur du bastiment dudict seigneur et Pierre Bentéjac..... présans à ces présantes stipulant et acceptant..... scavoir est.... pierre Ribot..... du lieu de Beguey et terres de Cormane... à raizon de troys livres dix sols pour toize carrée de tous sens...

De la Touche, Ducasse, de Bentyiac, de Pisanes, notre roy¹. » (Id.).

1604, novembre 5. — *Marché de 30,000 briques et 30,000 carreaux*. — « Jehan Ducau dit Miron, Jozef Roubert, Jehan Sensey dit Rabailhan, habitans de Sérons » passent un semblable marché à celui du 30 mai 1604. (Id.)

1604, décembre 27. — *Reçu Domengeon Desplan*. — « marchant marbrier, habitant de la ville de St Béat près d'Espagne, faisant pour Mons. Sazère à Marégnac sieur dudict lieu, lequel... a receu comptant... de Monseigneur le duc d'Espernon, pair et colonel général, etc., la somme de 372 livres tournoizes..... pour la vendition et livraison de 74 pièces de bois de sapin... et 16 pièces de marbre de diverses colleur et diversa grosseur... et pour la conduitte d'icelluy que ledict Desplan a ce jourd'huy livré pour le service dudict Seigneur sur le bord de la mer, *(sic)*. (La Garonne était appelée *la mer* devant Bordeaux)... En présence de Jammes Dufau apotiquère et Mre Jehan Lefebre esculteur travailhant au bastiment dudict seigneur.

marque de Mondict Desplan — Jehan Lefebure (Id.).
— Voir aussi **1604**, oct. 6. *Reçu Guilhem de Nasse*.

1605, janvier 15. — *Vente de maisons*. — Vente Louis Guyot. — Janvier 16 : Vente Gassiot Guiraut. — Février 16 : Vente Jean de Loubière. — Mars 1 : Vente Nadau. — Avril 15 : Vente Gaulejac. — Avril 18 : Vente Vismeney. — Avril 27 : Vente Aubert de la Parre. — Mai 6 : Vente Catherine Graulot. — Juin 11 : Vente maison rue du Chameau. — Août 25 : Vente Dissat, etc. (Id.) — Voir **1604**, mars 16.

1605, janvier 17. — *Marché passé pour recouvrir l'église des Capucins*. — « Mathelin Normandin, Pierre Darsouze habitant la paroisse de Ladoulx et Bernard Landier recouvreur habitant la paroisse de Castres au compté de Benau-

ges ont promis et promettent a Monseigneur absant toutteffois Gilles de la Touche Aguesse sieur dudict lieu, architecte du Roy et conterolleur au bastimant dudict Seigneur et Pierre Bentéjac recepveur et commis au payement de l'uvre dudict Seigneur, scavoir est de couvrir de lattes, futhée et libre, tout le corps de l'églize des Capucins, la nef d'ycelle, chapelles, resuivre ce qu'est couvert (?) qui est au milieu d'icelles et le tout faire......... moiennant la somme de trante livres tournoizes... ». (Id.)

1605, février 21. — *Baptême Françoise Descoubes.* « fille de Maistre Arnault Descoubes serrurier de Monseigneur d'Espernon....... perrin Gérard Pageot maistre paintre, marrine Francoise Tardif fame de Monsieur Langlois sculpteur de mondict Seigneur. Dumas, viquaire ».

(Arch. municip. de Cadillac. *Registre bapt. espous. et mortuaires.*)

1605, avril 24. — *Reçu Deymon et Chaulebon.* « *resieurs de bois*..... pour 3176 toises de bois de sciage qu'ils ont faict au parc de Benauges..... Faict au chasteau dud. Seigneur en présance de Jean Langlois Mtre esculteur du Roy.
 J. Langeloays ».

(de Pisanes, notaire à Cadillac, *loc. cit.*).

1605, juin 8. — *Marché Jehan Langlois avec de Lagrave.* — « A esté present en sa personne Mtre Jehan Langlois, maistre esclotear lequel de son bon gré et volonté a promis et promet à Jacques de Lagrave marchand demeurant en la paroisse de St Martin Lars en Poytou..... Scavoir est de luy faire cinq epitaffes a scavoir une estance françoise et une ode aussy francoyse et une épitaffe en latin et une autre epitaffe en latin et une petite en grec, le tout sur marbre nioir du plus beau et fin quy se pourra trouver lequel ledict Langlois sera tenu fournir le tout bien gravé et dauré et a promis le tout faire moienant le pris et somme de deulx cens vingt cinq livres tournoises paiables.....
 J. Langeloays — Delagrave — Hillaire Mousnier — Pacareau.
 — De Pisanes notre royl. » (Id.).

1605, décembre 5. — « Cancellé le presant contrat...... pour avoir esté paiés lung de l'autre de tout le conteneu.....

J. Langeloays — De Lagrave — Pacareau, de Pisanes ». (Id.)

1606, juin 20, juillet 15, octobre 26, etc. — *Paiements à Pierre de la Pierre*, employé de Pierre Raynault de Brannes et à Taudon Meniquot, de St Pierre de Mazerat, pour fournitures de doublerons à 36 livres le cent.

Pierre Ardouin, témoin. (Id.)

1606, juin 26. — *Marché Jean Langlois, sculpteur.* — « A esté presant en sa personne Jehan Langlois Maistre éscluter habitant apresant audict Cadilhac lequel de son bon gré et volonté a promis et promet à trés hault et puissant seigneur Messire Jehan Louis de la Vallette duc d'Espernon pair et collonel général de France..... absant, touteffois Messire Ramond de Forgues, chevalier et conseilher du Roy..... avec Gilles de la Touche Aguesse sieur dudict lieu, architecte du Roy et conterolleur au bastimant dudict seigneur en ce lieu de Cadillac stipulant et acceptant soubz le bon plaisir dudict seigneur scavoir est de faire et parfaire bien et duhement de son estat d'esculter tous les ornaments nécessaires représentés par les desains quy en ont esté dressés tant pour le regard des ornemans, figures et mabres représentés sur lesdits dessains pour

les mantaulx de cheminées de l'antichambre haulte et salle haulte du bastimant dudict seigneur audict Cadillac. Et semblablement de la salle basse accordées par mondict seigneur et heues pour agreable à Paris le vingtiesme mars dernier passé, signé au bas desdits desains J. Louis de la Vallette lesquels ouvrages sera tenu avoir faict et parfaict dans le jour et feste de Pantecouste prochain venant en luy fournissant par mondict seigneur toutes les matières requizes et nécessaires scavoir : marbre, pierre, plâtre, sable, sie pour sier lesdicts marbres et bronze là où il en sera nécessaire. (En marge : « comme au buste de la figure du fu roy et des deulx muffles de lions représentés au desaing de la cheminée de la salle haulte » signé Langloais, de Forgues, de la Touche) et semblablement du bois pour faire les chafaudages quy luy seront nécessaires et ce moienant la somme de trois mil six cents livres que ledict seigneur en a accordé par l'estat qu'il en a faict dresser à Paris, le seziesme dudit mois de mars signé dudict seigneur sy représenté et sera la dicte somme paiée audict Langlois au fur et a la raizon que se feront lesdicts ouvrages jusques à la concurrence de ladicte somme y comprins ce qu'il pult avoir receu de presant sur icelles. ... Faict et passé au chasteau de Cadillac.....

De Forgues — De La Touche — J. Langloays — Ramondin Cormane. — De Pisanes, notaire royal ». (Id.).

1606, juin 27 — *Marché avec Girard Pageot*, maître peintre.

— « A esté présent en sa personne Girard Pageot, Mtre Vitrier demeurant à présent aud. Cadillac, lequel de son bon gré et voulonté a promis et promet par ces présentes à très hault et puissant seigneur messire Jehan Louis de la Vallette duc d'Espernon..... absant touttefois Messire Ramond de Forgues, chevalier et conseiller du roy..... avec Gilles de la Touche Aguesse sieur dud. lieu architecte du Roy et conterolleur au bastimant dud. seigneur aud. Cadillac stipulant et acceptant..... Scavoir est de paindre la grande salle haute du bastimant dud. seigneur aud. Cadilhac avec l'autre chambre y tenant appelé la salle et antichambre du roy de telle et samblable fasson ou mieulx faite qu'est à présent la chambre et garderobe du roy aud. bastimant daurer tous les planchiers, croizées, portes et lambris de lad. Salle et antichambre avec ce quy sera nécessaire d'étoffe de painture et d'or aulx manteaulx de cheminée desd. salles et antichambres tout en huille verny et livrer toutes les dites paintures par led. Pajot excepté l'or que mond. seigneur lui fera librer à ses despans. Aussy ne sera tenu led. Pajot de faire le tableau desd. cheminées parce qu'ils ne sont comprins au présent marché parce que Monseigneur c'est réservé iceulx pour en faire ainsin qu'il luy plairra. A esté accordé aussy que ou Monseigneur vouldra divercilfier lesd. ouvrages de painture desd. salle et antichambre pour le rendre plus agréable à sa voulonté led. Pajot sera tenu le faire, pourvu que icelles ouvrages n'eccèdent la valeur pour sa peyne que celles qui sont faictes en lad. chambre et garderobe du roy, et ce moiennant la somme de dix sept cens cinquante livres tournoizes quy luy seront paié au fur et à la rayson quy se feront lesd. ouvrages......

Item a été accordé par Monseigneur estant à Bourg sur Mer le dix huitiesme jung mil six cent cinq, la somme de six cent livres tournoizes aud. Pajot pour les paintures qu'il a faictes en lad. chambre et garderobe du roy, ycelle chambre et garderobe du presant faicte de son estat.....

— 11 —

De plus aussy est accordé par mond. seigneur aud. Pajot led. jour dix huictiesme jung mil six cens cinq aud. Bourc sur Mer la somme de mil livres tournoizes pour les paintures que led. Pajot a faictes et doit faire en la grande salle basse dud. bastimant, l'antichambre, chambre et garderobe dudict premier estage que aussy pour la chambre et garderobe de la troiziesme chambre du pavillon au dessus de la chambre du roy lesquelles mil livres led. Pajot en a receu grande partie.

Plus a été painct aussy par ledict Paiot les entrées des chambres du premier second et troiziesme estage dudict bastimant à huille et verny ce qui n'estoy comprins à sondict marché, pour quoy ledict Paiot se pourvoiera pour ce fait par devant ledict seigneur..... promis et juré estant au Chasteau dudict seigneur......

PAGEOT, — DE FORGUES, — DE LA TOUCHE, — HAMELIN, — DE BONASSIES, — DE PISANES, notre roy¹. » (De Pisanes, notaire à Cadillac, loc. cit.).

1606, août 20. — *Baptême Jehan Langlois.*

« Le 20 [aoust] dudict mois a esté baptisé Jehan Langlois fils de Maistre Jehan Langlois architecte sculpteur de Monseigneur le duc d'Espernon et de Francoyse Tardif mère perrin monsieur Maistre Jehan de Sauvaige, conseiller du Roy en son grand conseil et sieur d'Armajean et de la Mothe, marrine damoiselle Blanche Dinclaux. DUMAS vicaire ».

(Arch. municip. de Cadillac. *Registre des Baptêmes.*)

1607, juin 12. — *Marché pour le puits du Couvent des Capucins.* —
« Ramond et Andrieu Laudonnet frères et Guilhem Cambon périers hab¹⁸ le comté de Benauge....... promettent à Monseigneur.... absant.... Gilles de la Touche Aguesse ecuier sieur dudict lieu, architecte du Roy et conterolleur au bastimant de mondict seigeur audict Cadilhac et Mᵗʳᵉ Pierre Bentejac, recepveur et comis au payemant desdicts bastimants, stipulant et acceptant..... Scavoir est de faire et parfaire..... un puis dans le couvent des Capucins de ceste ville.....

DE LA TOUCHE — PEY BENTÉJAC, — ARDOUIN — marque dudict ANDRIEU — DE PISANES, notaire roy¹ » (à Cadillac, loc. cit.)

1608, janvier 24. — *Testament Guillemette Barbier*, veuve de feu Bertrand de la Pauze. — « Girard Pageot, son gendre, Marguerite La Pauze, sa fille..... Passé en la maison dudict Girard où elle faict sa résidence. En présence de maistre Jehan Lefebvre esculteur, Bastien Milhet, tailleur de pierres, Jehan Dulac, praticien, Pierre et Jehan de Pisanes, frères, Gaston Barot et Pierre Ardouin Mᵗʳᵉˢ Massons, tous habitans la presante ville. , JEHAN LEFEBURE — ARDOUIN, — MILLET — DABAROT — DE PISANES, note roy¹ » (à Cadillac, loc. cit.)

1608, juin 26. — Date inexacte, voir novembre 3.

1608, novembre 3. — *Bonenfent, tapissier de Monseigneur. Reçu veuve Bussière.* — « ... a confessé avoir receu... la somme de neuf vingt sept livres dix sols pour payement de certains meubles faicts par ledict feu de Bussière pour le service de Monseigneur comme il est pourté en les estimes quy en ont esté faictes et arrestées par le sieur de La Touche, Bentéjac et Estienne Bonenfant, tappissier de Monseigneur en date du 26ᵉ jorn de jung an susdict.

DE GARDEUILLE — DE BENTÉJAC — DE PISANES, note roy¹ » (Id).

1608, novembre 21. — *Baptême Denis Bussière* « fils de feu maistre Nicolas Bussière maître menuisier...... parrain M. maistre Gilles de la Touche Agues écuier sieur dudict lieu, marraine damoiselle Suzanne d'Aubarède femme de Me Mallery peintre ».

(Arch. municip. de Cadillac. *Reg. des Baptesmes.*)

1609, décembre 31. — *Cession Gilles de la Touche à Bernard Cazejus.* « .. Gilles de la Touche Aguesse sieur dudict lieu, architecte du Roy, conterolleur au bastiment de Monseigneur le duc d'Espernon... a bailhé, cédé, quitté, délaissé et transporté par ces présantes à Bernard Cazejus maistre peintre travaillant à presant au chasteau de Monseigneur..... la somme de quinze livres tournoizes en laquelle somme Claude Pagot lui est tenou et redepvable par cedulle du 20 nov. 1607... »

« En présence d'André Brunet, maistre tailheur de pierres et Jehan Le Roy demeurant au service du sieur la Touche... ».

DE LA TOUCHE. — A. BRUNET. — LE ROY. » (de Pisanes, not. à Cadillac, *loc. cit.*).

1611, avril 9. — *Mort de Jeanne de St Lary de Bellegarde.* — Elle mourut dans son château de Caumont, le 9 avril 1611. Girard dit « dès l'année 1610 ». Ce fut en 1617 que d'Epernon « ayant assemblé dans la maison paternelle plus de trois cens gentilshommes de condition, de ses proches et de ses amis, fit voir par une très magnifique dépense, sa gratitude à l'endroit d'une personne qui lui avait été si chère » (Girard, *La vie du duc d'Espernon*, t. III, p. 46, Paris, 1730). Le tombeau, portant son effigie sculptée en marbre, ne fut érigé qu'en 1632, dans l'église des Minimes de Cazaux (voir page 249).

1611, août 19. — *Marché Claude Dubois pour le maître-autel du Couvent des Capucins.* Le marché a été publié, dans le texte, par extraits suffisants pour établir son importance artistique. On peut ajouter que M. l'abbé Lacombe, qui avait acheté cet autel au sieur Barette, le fit rétablir dans la chapelle du séminaire de Bx quand il en fut nommé supérieur (Mn. de de Pisanes, *loc. cit.*).

1611, novembre 29. — *Attestation pour David Senctons, du lieu d'Estrac.* — David Senctons, habitant de Saint-Elix en Estrac, envoyé par le procureur d'office pour porter des papiers et missives au sieur de Cazeban (absent, alors à Bordx) ne trouve que le sieur de la Touche qui refuse d'en prendre charge.

(Minutes de de Pisanes, *loc. cit.*).

1614, juillet 14. — *Prêt Edouard Rénié à Jean Dadel.* « Jehan Roy esculteur demeurant avec le sieur de la Touche habitant en ce dict Cadilhac, tesmoin ».

JEHAN ROY. — (de Pisanes, notaire à Cadillac, *loc. cit.*). La signature n'est pas la même qu'à la pièce : 1609, décembre 31. Cette dernière porte : LE ROY.

1614. — *Marin Boynin.* tapissier, fut envoyé de Paris, par Honoré de Mauroy, en 1614.

1615, janvier 11. — *Reçu Naudin Beuf.* « en présence de Jehan Roy, demeurant chez Monsieur de la Touche ». — Autre reçu, Bastien Milhet, du même jour, avec même texte. Tous deux sont signés Jehan Roy de la même main que la pièce 1614, juillet 14 (de Pisanes, Id.).

1615, mars 24. — *Procuration Louis Coutereau,* « maistre masson juré de

la ville de B⁻ habᵗ et travailhant à presant en la ville de Cadilhac », donnée à « Pierre Ardouin aussy maistre masson juré de lad. ville de B⁻ » pour vendre la maison saisie à son beau-père (de Pisanes, Id.).

1615, juillet 28. — *Mariage Boynin, tapissier.* — « furent espousés Marin Boynin, maistre tappissier de Monseigneur d'Espernon et Françoize Ricaud de ceste ville de Cadilhac, le tout ce que dessur par moy. DES PALIÈRE, vicaire ». (Arch. municip. de Cadillac, *Registre, loc. cit.*).

1616. — Jodoci Sinceri. *Itinerarium Galliæ*, Lugduni. Appendix.
Nº 1. — « Tumulatus est in templo Augustinianorum », p. 105.
Nº 2. — « Qui hoc adscendere ulterius cupiunt », p. 57.

1617, octobre 14. — *Quittance Boynin tapissier*, « a receu..... 178 livres 4 sols,.... tant pour partie des fournitures.... que pour les gaiges des mois de juing, juilhet, aoust, septembre et octobre le tout de la préseate année à raison de 27 livres le mois.... ». (*Archives historiques de la Gir.*, 1885-1886, t. 24, p. 518, n° CLXXXIX.)

1617, novembre 7. — *Baptême Jean Baptiste, fils de Sʳ Jacques Orgier*, sieur de la maison noble de Sᵗ..... « Sieur Jehan Roy recepveur des revenus de Monseigneur le duc d'Espernon, son parin ».

JEHAN ROY — ORGIER — BORDES, recteur ». (Arch. municip. de la Réole. *Reg. des baptêmes.* Eglise Sᵗ Michel).

1618, mai 14. — *Transaction Coutereau.* — « parlant à Francoys Pallot dit Rochelois aussy masson habᵗ la presante ville lequel auroit entrepris au mois de juin 1617 le bastimant de l'hospital Sᵗᵉ Marguerite et Sᵗ Léonard que ledict Coutereau a entrepris à Monseigneur ». Palot voulait quitter « la besoigne ». Il la quitta en effet. (Minutes de Capdaurat, notaire à Cadillac, Mᵗʳᵉ Médeville détenteur.

1620, décembre 10. — *Girard Pageot* reçu bourgeois de Cadillac. (Arch. municip. de Cadillac, *Registre des Bourgeois*, p. 62).

1622, janvier 19. — *Acte de dellivrance faicte à Gauvaing*, masson, pour fermer et murer quatre portes de la ville ». (Arch. municip. de Bordeaux. Délibération des jurats, non classées).

1622, juillet 19. — Indication éronnée, voir janvier 19.

1622, juillet 27. — *Maîtrise des maitres maçons et architectes de Bordeaux.* — « Les premiers statuts sont du 3 Xᵇʳᵉ 1474 et les autres du 27 juillet **1622** ». (Arch. municip. de Bordeaux. *Inventaire sommaire de 1751.* JJ. carton M, et *Mém. de la Société archéol. de Bx*, t. IX. — Ch. Braquehaye — *Notes sur la maîtrise des maitres maçons et architectes de Bordeaux.*

1623, décembre 2. — *Nicolas Gouin et Pierre Roche* reçus « maistres massons pour jouir de la maistrise ainsy qu'il est porté par les estatutz octroyés et accordés aux susdicts massons de la présente ville ». (Arch. municip. de Bx. *Registres de la Jurade*).

1624, janvier 29. — « *Démolition et razement entier du donjon*, murailles, tours et deffense et comblement des fossés du château de la Réole..... par courvées des habitans..... » Le duc d'Espernon en donnait l'ordre ce jour, suivant les

lettres patentes du Roy, du 4 janvier, par une pièce manuscrite, portant ses armes et signée J. Louis de la Vallette. (Arch. municip. de la Réole).

1626, janvier 10. — *Décès Marin Boynin.* — « fust ensepvely dans l'esglize paroissiale S^t Martin de Cadillac, Marin Boin (sic) âgé de soixante ans ou environ ». (Arch. municip. de Cadillac, *Registre, mortuaires, loc. cit.)*

1626, septembre 12. — *Décès Antoine Pageot*, fils de Jean dit *l'aisné*, à 2 ans. (Id.)

1627, avril 24. — *Mort de Gabrielle de Bourbon*, légitimée de France, première femme du 2^e duc d'Espernon. Son corps reposa pendant 34 ans dans l'église cathédrale S^t Etienne de Metz, fut transporté à Cadillac avec celui de son mari et fut ensevely le 26 octobre 1661. (Voir **1661**, octobre 26.)

1627, octobre 23. — *Décès Girard Pageot*, âgé de 8 ans, « fils légitime et naturel de Jehan Pageot, maistre sculpteur.... . fust enterré..... dans l'églize collégiale Sainct Blaize de Cadillac es tumbe de son grand père [et parrain] ». (Id.)

1628, février 15 et 18. — *Entreprises Pierre Ardouin et Noël Boyreau* « M^{tres} massons jurés et intendans des œuvres de la massonnerie ». Réparations de la brèche de la muraille porte S^{te} Croix et des puits S^{te} Colombe et Moybin. (Arch. municip. de B^x, Délibération des jurats, non classées.)

1629, juillet 14. — *Noël Boireau nommé intendant des œuvres publiques.* (Arch. municip. de B^x. Délib. des jurats.)

1632, juin 27. — *Marché Jean Daurimon, père et fils*, pour le tabernacle d'autel de l'Eglise S^t Blaise de Cadillac. Voir p. 237. (Minutes de Capdaurat, notaire à Cadillac, *loc. cit.)* Ce marché a été publié *in extenso* dans les *Réunions des Sociétés des Beaux-Arts des départements, a la Sorbonne.* Plon et C^{ie}, Paris, 1886, t. X, p. 472. Ch. Braquehaye. *Les artistes employés par le duc d'Epernon.*

1632, juin 30. — *Marché Claude de Lapierre*, maître tapissier, avec le duc d'Epernon. (Min. de Capdaurat, not. à Cadillac. *loc. cit.)* — Ce marché a été publié *in extenso*, avec cinq autres pièces faisant suite : **1632**, déc. 24, — **1633**, avril 29, — **1634**, mars 12, — **1635**, mai 20, — **1636**, août 2, dans le tome X *des Réunions des Sociétés des B. A.* cité plus haut; voir aussi t. XVI, 1892, Ch. Braquehaye, *Claude de Lapierre*, p. 462 et suiv. et, dans le présent volume, des extraits, p. 104 et suiv.

1632, décembre 24. — *Reçu Claude de Lapierre*, maître tapissier. (Min. de Capdaurat, *loc. cit.)* Voir **1632**, juin 30.

1633, avril 14. — *Baptême Claude de Lapierre.* — « Ledict jour fust baptisé Claude La Pierre, fils de Claude de La Pierre m^{tre} tapissier de Monseigneur, et Marie Rochnod ses père et mère, fust parrin Claude Bécheu et marrine D^{lle} Jehanne Coisfé femme de M. Béchade, les touts habitans de Cadilhac. — CLAUDE BÉCHEU — BÉCHADE — DE LAPIERRE ». (Arch. municip. de Cadillac. *Registre baptesmes et espousailles.)*

1633, avril 29. — *Arrêts de comptes Claude Lapierre. maître tapissier.* — (Min. de Capdaurat, *loc. cit.)* Voir **1632**, juin 30 et décembre 24.

1633, septembre 9. — *Démolition du château*, donjon et tours de la Réole. (Min. de Capdaurat, *loc. cit.)* Voir **1624**, janvier 29, et **1633**, décembre 18.

1633, octobre 13. — *Marché Jean Pageot, dit l'ainé « maistre sculpteur »* passé avec d'Espernon pour l'exécution de la colonne funéraire de Henri III, érigée à St Cloud, aujourd'hui à St Denis. (Min. de Capdaurat, *loc. cit.*) — Ce marché a été publié *in extenso* dans les *Réunions des Sociétés des B. A. des départements, à la Sorbonne.* Paris, Plon et Cie, 1886, t. X, p. 173. — Ch. Braquehaye. — *Les artistes employés par le duc d'Epernon.*

1633, octobre 13. — *Marché Guillaume Cureau « maistre peinctre ».* — « A esté present en sa personne Guilhaume Cureau peinctre natif de la Rochefoucault en Angoulmoys estant à present en ceste ville de Cadillac lequel.... a entrepris, promis et promet..... à très hault et illustre Seigneur Messire Jean Louis de la Vallette duc d'Espernon.... Scavoir est de peindre la voulte de la chappelle du chatau de Cadillac et en ladicte peincture executer les dessains que ledict Cureau en a dressé en quatre piesses pour les quatre pans de la voulte lesquels dessains ont esté acceptés, paraflés par Mgr et en lad. peinture fournyr toutes les colleurs resquizes et nécessaires qu'y excepter la cendre d'azur que Mgr a faict venir de Portugal aux despans dud. Cureau et sans que Mgr soit teneu y fournir aultre choze que seulement la plasse preste à peindre laquelle besoigne led. Cureau sera teneu avoir..... faicte et par faicte dans ung an prochaing..... et ce moiennant le prix et somme de douze cent livres tournoizes et desquelles Mgr..... a dict avoir fournis aud. Cureau par les mains de sieur Dallonneau son vallet de chambre la somme de quatre vingt seze livres plus deux livres de cendre d'azur et par les mains du Sr de Chenu lequel a presentement livré la somme de deux cent vingt huit livres.... faisant et revenant à la somme de trois cent vingt quatre livres dont le Sr Cureau s'est contenté..... dans le cheau de Monseigneur avant midy en presence des tesmoins..... (Voir reçu définitif, **1635,** juin 23). — J. Louis DE LAVALLETTE — CUREAU — CAPDAURAT ». (Minutes de Capdaurat, à Cadillac, *loc. cit.*).

1633, décembre 18. — *Démolition du château,* donjon et tour de la ville de La Réole. — Les lettres de S. M. sont du 14 janv. 1629. Pierre Coutereau et Pierre de la Garde, son beau-frère, furent adjudicataires de la tierce partie (au moins disant) le 14 av. 1629, moyennant 2286 livres 6 sols 8 den. dont le reliquat fut payé le 18 décembre 1633 par sieur Jean Orion, jurat de la Réole.
(Minutes de Capdaurat, *loc. cit.*)

1634, mars 12. — *Arrêts de comptes Pierre Coutereau.* — En marge de la pièce citée en grande partie p. 149, on lit : « et par ces mesmes presentes a esté accordé que ledict Coutereau pour le dédommagement de la *grotte du petit jardin* pour n'avoir esté bien faicte sera rabattu à mond. seigneur par led. Coutereau la somme de sept cens livres lors du final payement...... »
DE CHENU — COUTEREAU » (Min. de Capdaurat. *loc. cit.*)

1634, mars 12. — *Arrêts de comptes Claude de Lapierre, maître tapissier.* (Min. de Capdaurat, *loc. cit.*) Voir **1632,** juin 30, décembre 24, **1633,** avril 29.

1634, mai 20. — *Compte Bouin, maître couvreur,* « a faict toiser... la couverture de la gallerie du costé du Parcq du cheau de Cadillac.... 27 toizes de long, 7 de haut.... font 324 toizes de couverture et 22 toizes de canaux de plomb..... revenant le tout à 346 toizes couvertes.... à raizon de 40 sols la toize.... 692 livres. » (Min. de Capdaurat, *loc. cit.*)

1635, mai 20. — *Arrêts de comptes Claude de Lapierre, maître tapissier.* (Min. de Capdaurat, *loc. cit.*) Voir **1632,** juin 30, décembre 24, **1633,** avril 29, **1634,** mars 12.

1635, juin 25. — *Reçu Cureau, maître peintre.* « lequel a déclairé.... avoir receu.... l'entier payement de la somme de 1200 livres tourn. prix de la besoigne mentionnée (1633, octob. 13.)... ledict Sieur Chenu déclairant que led. Cureau a entièrement fini la besoigne par luy entreprinse.....

CUREAU — CHENU — CARPENTEY — SERVANT. » — (Min. de Capdaurat, *loc. cit.*)

1635, novembre 30. — *Quittance Jean Pageot,* pour solde de la colonne funéraire pour le cœur du roi Henri III. (Min. de Capdaurat, *loc. cit.*). Voir p. 70.

1636, mars 22. — *Marché Pierre Couterreau avec Monseigneur.* « Garniture et croizillons des fenestres des galleries et pavillon dudict Chenu du costé du parcq et pour parfaire la voulte de ladicte galerie.... ensuite cinq lucarnes.... à faire audict pavillon... transporter d'une pièce à l'autre la cheminée.... M⁹ʳ fournira les matériaux nécessaires comme à l'ac costume..... » (Min. de Capdaurat, *loc. cit.*)

1636, août 2. — *Arrêts de comptes Claude de Lapierre, maître tapissier.* (Min. de Capdaurat, *loc. cit.*) Voir **1632,** juin 30, décembre 24, **1633,** avril 29, **1634,** mars 12, **1635,** mai 20.

1636, août 13. — *Marché Christophe Crafft, maître peintre.* — « en la ville de Bourdeaulx, lequel.... a promis et promet.... à Monseigneur...... de luy faire dans sa chapelle du chateau de cette ville le nombre de dix-neuf tableaux de peinture à l'heuille scavoir, la *Nativité de Nostre Seigneur,* la *Circonsision,* l'*Adoration des roys,* la *Fuite en Egypte* ou *Retour en Nassarès,* la *Dispute,* aagé de douze ans, son *Baptesme,* son *Entrée en Jérusalem,* la *Saine et lavemant des pieds,* la *Prière* et la *Capture au jardin des eulifves,* la *Flagellation,* son *Couronnement,* l'*Exce Hommo,* le *Portement de croix,* la *Crusifiction,* la *Descente de la croix,* sa *Sépulture,* sa *Résurrection,* l'*Assention* et la *Pentecouste* moyennant le prix et somme de trente deulx livres tournoizes pour chacun desd. tableaux, paiables à mesure qu'il lez fera, fin de besoigne, fin de paiement et sera mond. Seigneur tenu luy fournir troys livres de colleur scavoir une livre de fin aseur, une autre livre de larque de fleurance et l'autre livre de vert de gris de Still..... Faict dans le chasteau de Cadillac.....

MESTIVIER — J. LOUIS DE LAVALETTE — CHENU — CHRISTOPH CRAFFT. »
(Minutes d'Audoyn, notaire à Cadillac, Mᵉ Médeville, détenteur.)

1636, octobre 27. — *Décès d'un enfant de Jean Pageot, l'aîné, sculpteur.* (Archiv. mun. de Cadilhac, Registre, *loc. cit.*)

1636, décembre 31 — *Décès Gabriel,* âgé de 6 ans, fils du même (Id.)
 » *Décès Jean,* fils de Gabriel. (Id.)

1637, octobre 31. — *Don de la galère, appelée galère Espernonienne,* au fils aîné de Monsieur le chevalier de la Valette « donne pouvoir et puissance à Gabrielle d'Aymar, espouse dud. Sʳ chevalier de la Valette..... » (Min. de Capdaurat. *loc. cit.*)

1638. — *Déménagement précipité du Château-Trompette,* Voir Girard, *Vie du duc d'Espernon, loc. cit.* 1736, t. IV, p. 353.

Le duc de la Vallette « vint secrètement enlever sa femme et ses richesses du » château de Plassac, en 1642. » (Bibl. Nat¹ᵉ Mss, coll. Clairambault, 1138, lettre au-dessous d'un portrait de Bernard, 2ᵉ duc, ovale 0.145 — 0. 12. Paris, chez F. Jollain, r. Sᵗ Jacques).

1639, février 11. — « *Mort de Monseigneur le duc de Candale*. — Le unziesme du mois de fevrier mil six cents trente neuf Messire Henry de Foix, duc de Candale, fils aysné de Monseigneur le duc d'Espernon et de madame Marguerite de Foix, décéda à Cizal, estant général de L'armée du Roi, en Italie. Son corps, arrivant à Cadillac le 8ᵉ d'apvril ensuivant, feust porté sur deux heures apprès midy, en l'esglise des pères Capucins où le chappitre, apprès l'avoir receu sur les limites de la parroisse de Saint Martin, fit solennellement l'Office, y assistant quantité de curés de Benauges, Rions et Cadillac : Le troisiesme de may au mesme an entre les neuf et dix heures du soir il feust transporté de l'Eglise des pères Capucins à l'Eglise collégiale Saint-Blaize et mis en la cave de la chappelle de Monseigneur le Duc d'Espernon, Le Chappitre y estant en corps et chantant à voix basse, sans note ; Monsieur de Busquet, Doyen, officiant, avec les sieurs Durand et Deloppès chanoisnes, portant les chappes et Messieurs Bélard, Pisanes, Vinebins et Pisanes le jeune Chanoisnes tenant le drap de veloux par chasque bout, deux pères Capucins et deux pères de la Doctrine portant les cierges allumés devant le corps.

Le tout faict par l'ordre de Monseigneur Louys de Nogaret Evesque de Mirepoix qui a assisté à l'une et à l'aultre solennité.

Le tombeau feust benist le mesme iour 3ᵉ de may à mesme heure que dessus, par ledict sieur Doyen. BUSQUET, *Doyen* ».

(Arch. municip., de Cadillac, *Registre des bapt. espousailles et mortuaires*).

1639, avril 2. — « *Passage du corps de Monseigneur le duc de Candalle, en ceste ville (Agen) et honneur qu'y luy furent faictes*. — « Le mesme jour ayant
» eu advis que le corps de Monsieur le duc de Candalle avoit esté porté à N.-D.
» de Bonencontre, nous avons été trouver Mᵍʳ d'Agen pour savoir quels hon-
» neurs il vouloit rendre à une personne de ce mérite et de ceste condition, et
» nous ayant tesmoigné qu'il desiroit y aller le recepvoir à la porte avec le
» clergé et à l'instant les Sʳˢ Daurée, Rousset, Saint-Avasse, Ducros, de Tartas,
» le Sʳ de Seurin estant absent, se sont rendus à la porte du Pin en compagnie
» de MM. les jurats auxquels luy seroient survenus MM. les Présidents Boys-
» sonnières, Delpech, et bon nombre de Messieurs les officiers de la Cour prési-
» diale et le corps estant arrivé et porté sur un branquart accompagné de
» plusieurs gentilshommes, le Sʳ Daurée auroit pourté la parole de la part de la
» ville a un desdit gentilshommes et tesmoigné le dézir qu'il avoit de rendre à
» la mémoire de ce seigneur le dernier devoir et le tesmoignage de son affection,
» sur quoy le clergé estant arrivé on l'auroit conduit et accompagné desdits
» messieurs de la Cour présidiale, consuls et corps de ville, jusques au devant
» de la grande esglize où Mᵍʳ d'Agen se seroit trouvé et faict préparer une messe
» et service divin, mais ne pouvant lesdits gentilshommes officiers dudit seigneur
» de Candalle demeurer plus longuement et allonger leur voyage, le clergé
» auroit dit sur la porte de ladite esglize un *De profundis* en musique et puis
» alla assister à la messe à laquelle MM. de la Cour présidialle demeurèrent et
» MM. les consuls accompagnèrent le corps dud. seigneur duc de Candalle jus-

ques à la porte, de la ville, de Saint-Antoine ». (Arch. départ. du Lot-et-Garonne, BB. 55). Voir **1639,** février 11 et avril 2.

1639, avril 2. — *Passage du corps du duc de Candale, à Agen*, « le 2 avril 1639, le corps mort de Monseigneur de Candale, fils ayné de Monseigneur d'Espernon arriva à Agen qu'on aportoit d'Italie où il mourut de maladie naturelle comendant une armée pour le servisse du Roy. Il fust reçeu à la porte du Pin en procession génerralle où estoient Messieurs de la Cour présidialle et Messieurs les Consuls et Messieurs de la Jurade et fust conduit a St-Stienne (Etienne) òn chantoit *in exitu Israël de Aegypto* en musique et de St-Stienne on l'emporta à son chasteau de Cadilhac pour estre enterré. On le portoit en une bière de plom couverte d'un drap de velours noir croixsé de satin blanc, les mulets qui le portoient estoient coubertz de noir, ses officiers et gentilshommes l'accompanoyent jusques audict Cadilhac et de là ils s'en alerent treuver Monseigneur le duc d'Espernon qui estoit à son chasteau de Plassac qui leur paya leurs gages et se retirèrent chascun en leur maison ». (Arch. départ. de Lot-et-Garonne. *Malebaysse journal*, f° 55). Voir **1639,** février 11 et avril 2.

1639, mai 25. — *Extrait du procès Bernard, duc de la Vallette.* — « Sur ce premier quentrer plus avant, le premier président ayant desia conféré avec les autres print la parolle et dit qu'il supplioit le Roy de les dispenser d'opiner en ce lieu et qu'ils devoient dire leur advis dans le parlement, s'il plaisoit à sa Majesté y envoyer l'affaire selon les ordonnances et ensuitte il s'estendit en prières et remonstrances.

Le Roy l'interrompt et lui dit.... je ne veux point cela, qu'ils faisoient les difficiles et les tuteurs qu'il vouloit que l'on opinoit au procès, qu'il estoit le maistre, qu'il estoit indigne de renvoy, que c'estoit une erreur de dire qu'il ne pust faire le procès aux Pairs de France où il lui plaist, deffendant de parler.

Les rapporteurs sur cela ayant discouru longtemps et mal, conclurent au décret. Le Roy demandant les avis dit : M. Pinon opinez, lequel commença disant... le Roy l'interrompit et lui dit : Opinez... « Le Roy lui dit : Ce n'est pas opiner, je ne veux pas cela... le Roy lors en colère dit : Opinez où je sais bien ce que je dois faire... » (Bibl. nationale. — Mss. 10974 et 18462, fonds Français, f° 9 et suiv).

1639, septembre 28. — *Mort du cardinal de la Vallette.* — « La maladie, dont
» est mort Monseigneur le cardinal de la Vallette ce XXVIII septembre 1639 a
» six heures du matin, a esté une fiebvre maligne continue double tierce qui
» depuis le septiesme a esté accompagnée de symptomes céphaliques, assoupis-
» semens, resveries, mouvements convulsifs, desquels la principale cause a esté
» reconnue l'inflammation du cerveau, causée par le transport de l'humeur
» bilieuse mélancholique et des sérosités enflammées et malignes, qui n'a pas
» pu estre empesché par tous les puissans remèdes qui y ont esté employés, ces
» accidents ayant duré jusques au XVII de la fiebvre où il est mort, avec des
» syncopes fréquentes, qui l'ont souvent repris depuis le XV jusques à la fin.
» Faict à Rivole ce XXVIII de septembre 1639. — GUILLEMIN, RENAUDOT. »

(Bibl. nationale, Mss. Collect. Clairambault, n° 1136, t. 26. f. 3. v°.) — Voir **1639,** novembre 3 et **1639,** mars 7.

1639, novembre 3. — *Procès-verbal d'inhumation du Cardinal de la Vallette.*

« De Tholoze, le 3 novembre 1639.

» Nostre archevesque a ordonné à tous les prestres et religieux de son diocèze de dire chacun une messe, et à tous les curez chacun un service solennel en sa parroisse, pour l'âme du feu Cardinal de la Vallette : lequel ayant désiré d'estre enterré en l'église de son abbaye de Saint-Sernin de cette ville, son corps accompagné de plusieurs de ses domestiques y fut amené le 13 du passé et receu en grande cérémonie à la porte Saint-Michel par nostre dit archevesque, assisté des évesques de Rieux, de Mirepoix et de Pamiers et des chanoines de l'église de Saint-Estienne, où furent dites les vêpres et le lendemain matines des morts, et la messe chantée ensuite pontificalement par le mesme archevesque, lequel mit le corps entre les mains des religieux de Saint-Sernin où il fut enterré en la chapelle Saint-Exupère, nonobstant l'arrivée d'un courrier despêché par le duc d'Espernon qui demandait le corps de son fils pour estre mis à Cadillac au sépulchre de sa famille » (Bib. nationale, coll. Clairambault, n° 1136, t. 26, f° 4. 8940). — Voir **1639,** septembre 28 et **1642,** mars 7.

1641, juin 24. — *Testament de Jean-Louis, 1er duc d'Epernon.* (1). — « Extraict tiré des procès-verbaux et inventaire commencez par M. le lieutenant général au siège royal de Loches en présance de M. le Procureur du Roy audict siège des biens, meubles, tiltres et enseignemans délaissez par feu Monseigneur le duc d'Espernon au chasteau de Losches où il seroit décédé faitz ce requerant noble Claude Cartier, secrétaire des bandes et Infanterie françoizes tuteur honneraire pour regir et gouverner les personnes et biens de Messire Louis-Gaston-Charles marquis de la Vallette et damoiselle Anne Chrestienne Louise de la Vallette enfans mineurs de Messire Bernard duc de la Vallette pair et collonel gñral de France, gouverneur pour le Roy en Guyenne et dame Gabrielle de France son espouze sœur légitimée du Roy desquels procès-verbaux dattez au commencement du mardy quatorziesme janvier mil six cens quarante-deux desquels a esté extraict ce qui s'ensuit :

Premièrement une boëtte couverte de cuire rouge tanné doré, fermé de clef, couverte encore d'une soie et d'un cuir que ledict sieur Dalonneau a ouverte et dans laquelle boëtte estoit : au dessus d'icelle s'est trouvé un papier cacheté en cinq endroitz des armes de Monseigneur, au hault duquel sont escrits ces mots : *c'est mon testamant,* et nous a le sieur Girard cy présant son secrétaire, affirmé estre l'escripture de mondict Seigneur ; l'ouverture duquel ledict sieur Cartier nous a prié de différer jusques à ce qu'il en ait donné advis à madite dame la

(1) Nous connaissons trois expéditions de ce testament, l'une commence par « Aujourd'hui vingt quatriesme » et finit par « Verthamont, Maître des requestes » Elle a probablement servi à des procès après la mort de Bernard, deuxième duc, aussi, a-t-on supprimé toute la partie qui a trait aux enfants qui pourraient naître de lui. *Bibl. nationale, Mss.* Coll. Clairambault, n° 1138, f. 28. La seconde, celle que nous publions se trouve : *Id.* Collection Dupuy, vol. 581. Enfin M. Tamisey de la Roque a donné : *Arch. hist. de la Gir.,* t. III, p. 82, une copie provenant de la *Bibl. de l'Institut,* Coll. Godefroy, portef. 307.

Duchesse, Seigneur marquis et Damoiselle de la Vallette et à cette fin s'est retiré d'avec nous et sommes demeurés en ladicte garde-robe ; et à l'instant sont rentréz madicte dame la Duchesse, mondict Seigneur le marquis et Damoiselle de la Vallette en ladicte garde-robe, assistez de Messire Anthoine de Hamelin, chevalier, Seigneur de la Roche ; messire Michel Girard, prestre, prieur de Gabaret, précepteur de mondict seigneur le Marquis ; dame Aliénor de Garges, veufve de messire Léon de Polignacq, chevalier, seigneur de Poyeux, dame d'honneur de madicte dame la duchesse et gouvernante de madicte damoiselle en la présance desquels avons faict ouvrir le papier cachetté en cinq endroitz par le dessus et autant par le dessous des armes de mondict Seigneur avec des rubans tout autour passez dans ledict papier et au hault se sont trouvez escrits ces mots : Testament pour mon petit fils marquis de la Vallette, lequel ledit sieur Girard, secrétaire, a dit estre de la main de feu mondict Seigneur et au dessous est la reconnoissance qui en est après.

Aujourd'huy vingt-quatriesme du moys de juin, mil six cens quarante et un par devant moy nottaire royal en Xainctonge, soubz signez et tesmoings bas nommés, a esté prnt en sa personne très hault et très puissant Seigneur Messire Jean-Louis de la Vallette, duc d'Espernon, pair et lieutenant collonel général de France, gouverneur et lieutenant général pour le Roy en Guyenne, etc., lequel de son bon gré a dit et déclaré avoir faict son testament et disposition de dernière vollonté quy est cy en bas escript de sa main et signé de son seing accoustumé en datte du douziesme may mil six cens quarante un lequel susdict présent testament solompne ledict seigneur veulx et ordonne par ces presantes qu'il sorte son plain et entier effect, de poinct en poinct, selon sa forme et teneur et tout ainsy que par droict et coustume générale de France, Il luy est permis de tester, de quoy ledict seigneur a requis actes, a moy dict nottaire pour luy servir et valloir ainsin que de raizon, que je luy ay octroyé, et laquelle disposition il en a esté faict trois copies de la même teneur qui ne serviront que d'une seule disposition.

Faict au chasteau de Plasac, en pnses de messire Arnault Emeric d'Angereux, comte de Maillé et de Beaupuy, M. Maistre Geoffroy de Baritault, conseiller magistrat présidial de Guyenne, Jean de Brassoir, escuyer sieur de Compels, Cézar de Binars, escuyer sieur du Jardin, Maistre Michel Girard, prestre, prieur de Gabaret, M. Maistre Guillaume Girard, secrétaire dudit seigneur, et Jean Dalonneau, tesmoins signez avec ledict seigneur.

Lequel acte est signé : Jean-Louis de la Vallette, testateur, Beaupuy comte de Maillé, Michel Girard, Geoffroy de Baritault, de Campels, du Jardin, J. d'Allonneau et de Brye notaire royal avec paraphe.

Ce fait, a esté faict ouverture dudict testament et les seaux levez par laquelle ouverture s'est trouvé que tout le corps duidct testament et le sing d'icelluy est escript de la main de feu mondit seigneur duc d'Espernon ainsy que ledict sieur Girard secrétaire a reconnu comme aussy madicte dame, mondit seigneur le Marquis, madite Damoiselle et tous les autres assistans qui l'on veu escrire et signez et ce requerant ledict sieur Cartier avons inavé *(Sic.)* ledict testament par coppie figurée ainsy que s'ensuyt.

Au nom de Dieu le père, fils et Saint Esprit soict faict cette action par l'intercession de la benoiste et glorieuse vierge Marie.

Nous Jean-Louis de Nogaret et de la Vallette duc d'Espernon pair et collonel général de l'Infanterie de France et de Piedmont, gouverneur, lieutenant général pour le Roy en Guyenne, marquis de la Vallette, comte de Plasac, sire de l'Esparre, vicomte de Castillon et de Fontenay en Brie et autres plasses, considérant l'instabilité de la vie humaine et désirant disposer des biens qu'il a pleu à Dieu de me despartir pour le repos bien et honneur de ma maison et de mon héritier avons fait mon testament en la forme et manière quy s'ensuit.

Premièrement, je recommande mon âme à Dieu et supplie très humblemen la Sainte Vierge d'interceder pour moy envers Jésus-Christ, son fils, affin qu'il luy plaise me faire miséricorde et ordonne que mon corps en quel lieu que je meure soit porté à Cadillac ou j'ai faict bastir ma sépulture avec feue ma femme Marguerite de Foix et nos deux enfans quy sont déceddez. J'ordonne qu'on employe pour les funérailles jusques à la somme de douze mil livres scavoir six mil livres pour les frais et six autres mil livres pour distribuer à des pauvres honteux et pauvres filles à marier, qui seront pris à mes coffres avant touttes autres choze pour ne différer pas à satisfaire promtement à cela.

Je legue et donne aux pères Cappucins de Cadilhacq sur le revenu de la ferme du domaine de Sainct Macarii, quatre cens livres tous les ans pour leur fournir pour leur subsistance quy seront baillé à leur père spirituel par ledict fermier tout ainsin que je l'ay faict fournir à Cadilhacq despuis que je les ay faict bastir et construire et au cas que ledict domaine de Saint Macaire fust achetté, j'ordonne que l'argent de ceste engagement soit mis à rente constituée non rachetable pour leur payer ce que je leur donne tous les ans.

Je nomme et institue mon seul et universel héritier Messire Louis-Gaston-Charles, marquis de Nogaret et de la Vallette mon petit-fils issu du mariage de Messire Bernard duc de la Vallette et de Nogaret pair et collonel de l'infanterye de France et de Piedmont, mon fils, et de très illustre princesse légitimée de France, dame Gabrielle son espouse et ma belle-fille en tous et chacun mes biens, meubles et immeubles acquets patrimoniaux, noms, raisons et actions en quelques lieux qu'ils soient situés et assis.

A la charge de bailler et payer par forme de légat et donnaon particullière à la damoiselle de la Vallette et de Nogaret sœur germaine de mon dict héritier et ma petite fille la somme de trois cens mil livres, que je veux et antend que ma dicte petite fille damoiselle de Nogaret et de la Vallette jouisse du revenu des terres de Plassac Guittinière et Chasteauneuf jusques à ce qu'elle soit entièrement payée des trois cens mil livres que luy ay ci-dessus leguez sans que le susdict legaut ou donaon de trois cens mil livres la prive de sa légitime quelle pourra avoir sur mes biens et en outre quand elle se mariera je luy donne un ameublement tout neuf qui est parmi mes meubles de Cadilhac, de coulleur tanné brun de velours a fond d'argen dans lequel il y a deux daix l'un pour couvrir le lict et l'autre sur la cheminée avec une tante de tapisserye de haulte lisse dans laquelle est descript l'histoire de Jacob.

Et en cas que Dieu donne autres enfans du second mariage à mondit fils duc de la Vallette et de Nogaret je charge mondit héritier de leur bailler a tous conjointement leurs droits de légitime tel que de droict et de coustume.

Je substitue a mondict petit-fils héritier universel son premier enfant masle et au premier le second et ainsy de masle en masle et au deffaut de masle sa fille

aisnée pour rendre ladite hérédité a son premier enfant masle et du premier au second à la charge de porter par tous mes dits héritiers le nom et armes de Nogaret et de la Vallette et non autrement et mondict petit fils héritier susdits decedant sans enfans et que mondict fils Bernard duc de la Vallette eust des enfans de son second mariage, je substitue au dernier des susdicts substitués le premier enfant masle qui en proviendra, et du premier au second a la charge aussy de porter le nom et armes de Nogaret de la Vallette et non autrement. Que si il ne venoit point des enfans masles dudict second mariage et n'y eust que des filles je substitue au dernier desdict masles ma petite fille de la Vallette susnommée, en tous mes dicts biens et a elle son premier enfant masle et du premier au second aux mesmes conditions que dessus; et en tous lesdicts cas je prohibe la carte trebelianique a tous mes dicts héritiers ; je casse et revoque et annulle tous aultres testamens et dernière vollonté pour cause de mort que je pourrois avoir faicts par cy devant et veux que ce soit ma dernière vollonté. Je prie Monsieur l'évesque de Mirepoix, mon fils naturel, Messieurs le président Pontac et sieur de Baritault d'accepter la charge de mes exécuteurs testamentaires du costé du ressort de Toulouse et de Bordeaux en la compagnie de Messieurs le comte de Maille et commandeur de la Hillaire. Je fais la même prière à Messieurs de Thou, conseiller d'Estat et Monsieur de Verthamont maistre des requestes.

Faict et signé à Plassac le douziesme de may mil six cens quarante un.

Signé : J.-Louis DE LA VALLETTE.

Et ce faict a esté ledict testament mis en mains dudict sieur Cartier signez : Marie du Cambou, Gaston de la Vallette, Léonard de Garge, M. Girard, Cartier, Girard, La Roche, d'Allonneau, Pénissault, d'Allonneau, Mamineau, de Bri et Lhurault puis pour greffier ainsy signé : GAULTIER.

Collation de la presante coppie a esté faicte à son original en papier, ce faict rendu par l'un nottaire et garde notte du Roy nostre sire en Chastelet de Paris soubsignez ce vingt-quatriesme jour de janvier mil six cens quarante deulx.

Signé : MOUBERT — LE VASSEUR.

(Bibl. nationale, *Mss.* Coll. Dupuy, vol. 581.)

1642, janvier 29. — *Mort du duc d'Epernon.* — « On tient pour constant à Bx qu'on devoit y passer le corps de feu M. le duc d'Espernon cy devant gouverneur de la province pour le porter à Cadillac et là dessus MM. les jurats demandent les ordres de M. de la Vrillère. » (Arch. munic. de Bx.—Gouverneurs de la province. J.J. 373. Inventaire sommaire de 1751).

Le duc d'Epernon est mort, le 13 janvier 1642, dans le château de Loches.

1642, mars 7. — *Mort du Cardinal de la Vallette* (erreur]. — Nous ne connaissions que la pièce suivante lorsqu'on a imprimé la première feuille de ce volume et sur l'affirmation de MM. Delcros et Durand, nous croyions que le corps du Cardinal avait été directement déposé dans le caveau sépulcral des d'Epernon. C'était une erreur. Nous donnons la preuve qu'il fut d'abord enseveli dans l'abbaye de Saint-Sernin de Toulouse, chapelle Saint-Exupère. Voir **1639**, novembre 3. On trouvera aussi un certificat du médecin constatant les causes de la mort : — **1639**, septembre 28.

1642 mars 7. — *Mort de Jean-Louis, 1ᵉʳ duc d'Epernon.* — « Le septiesme de

mars a esté proposé par le R. P. Recteur de quelle façon on se devroit comporter pour l'enterrement de Mⁱʳ d'Epernon. Attendu le rang qu'on nous avoit assigné d'aller au devant du corps et de marcher après les Pères Capucins segons. Il a esté conclud qu'à raison qu'on avoit esté au devant des corps de Mⁱʳ le Cardinal de la Vallette et de M. de Candale prenant place auprès de la bière et pour esviter le scandale quy en pourroit provenir quatre iroient en ce rang joignant la bière du défunct, avec les cierges à la main et le bonnet carré assorti, à cause que le defunct étoit nostre fondateur ».

(Archives de M. Raymond Durat. — *Estat des résolutions prinses dans le chapitre de nostre collège de la Doctrine Xtienne à Cadillac*, f° 2).

1642, mars 11. — *Procès-verbal d'inhumation de Jean-Louis de Nogaret.*
— « Le tresiesme janvier 1642, entre sept et huit heures du soir, mourrut à Loches, aagé de quatre-vingt-neuf ans, haut et puissant seigneur Mⁱʳ le duc d'Espernon, pair de France, coronel-général de l'infanterie francoyse et gouverneur pour le roy en Guyenne, conte de Benauges et d'Estrac, vicomte de Plassac, sire de Lesparre, seigneur et captal de Buch, de Castelnau en Médouc, de Cadillac ; patron de l'esglise collègiale de Saint-Blaise, dudict Cadillac, et seigneur de plusieurs autres places ; lequel, après sa mort, feut porté de ladicte ville de Loches en celle dudict Cadillac, le sapmedy huitiesme de mars audit an 1642, dans un carrosse couvert de velours noir croisé et satin blanc, avec quatre escussons de ses armes faites en broderie, et traîné par six chevaux blancs tous caparrasounés de velours noir, jusques à fleur de terre, avec quatre escussons chascun, et costoyés de nombre de pages et de laquais avec leurs flambeaux; suivys de M. le comte de Candale et de nombre de noblesse à cheval, audevant duquel furent les curés de la comté de Benauges, les R. P. Capucins, ceux de la Doctrine chrestienne, ceux des Pères de l'hospital de la Charité de Cadillac et MM. le doyen et chanoisnes de ce chapistre Saint-Blaise.

Lesquels doyen et chanoisnes le prindrent à la porte du pont, le passèrent dans la ville par la porte de Bernihaut, pour le rendre au couvent des R.P. Capucins, où ledit doyen et chanoisnes le conduisirent jusques au devant le grand autel desdits R. P. Capucins dans une chapelle ardente, dans laquelle il demura exposé aiant son ordre, sa couronne ducale et ses armes jusques au lundi ensuivant, à quatre heures du soir, que les R. P. Capucins, ceux de la Doctrine chrestienne, ceux de la Charité, et grand nombre de curés et prestres, avec lesdits doyen et chanoisnes, chascun leur flambeau en main, le feurent prendre et le menèrent, accompagné de cent pauvres vestus de deuil, leur flambeau aussi en main, de Mᵐᵉ la duchesse d'Espernon, de M. le comte de Candale, de Mᵈˡˡᵉ d'Espernon, sa sœur, et nombre de Messieurs du Parlement de Bourdeaux, sans robes, suivis de quantité de noblesse et d'officiers, dans ladicte église Saint-Blaise, où il demura aussy exposé comme dessus jusques au mardy en suivant, que ledit doyen et chanoisnes dirent la grand'messe estant diacre et, soubs-diacre MM. Dumas, curé de Paillet, et Duvigneau, curé de Villenave, avec un grand cœur de musique, après laquelle fit l'oraison funèbre le R. P. Daniel guardien desdicts Capucins, et feut mis dans la cave de la chapelle de la susdite église Saint-Blaise, ledict jour mardy soir à huit heures à costé de Mᵐᵉ la duchesse d'Espernon, sa femme, laquelle deux jours auparavant avait esté tirée

de sa cave qui est au devant le grand autel Saint-Blaise, et conduite en ladicte cave de la chapelle par lesdicts sieurs doyen et chanoisne, et moi.

» LAUSSADE, vicaire de Cadillac ».

(Arch. municip. de Cadillac. *Registre des baptesmes, espousailles et mortuaires*).

1642, octobre 11 et 15. — *Décès de Guillaume*, âgé de 5 ans, et de Jean, âgé de 7 ans, fils de Gabriel Pageot. (Arch. municip. de Cadillac, *Mortuaires*.)

1643, novembre 30. — *Baptême Claude de Lilz*, « parrin mtre Claude Bécheu, maistre tappissier ». (Arch. du greffe du tribunal de Bordeaux, *Registre de l'Etat civil*, paroisse Saint-Michel.)

1644. — *Décès de Catherine*, fille de Gabriel Pageot, âgée de 5 ans. (Arch. municip. de Cadillac, *Mortuaires*).

1644, mars 8. — *Marché pour la construction de l'orangerie.* — « ... ont esté présans... Gassiot de Lerm et Pierre Coutereau architectes habitant led. Coutereau.., à Bx et led. De Lerm en la ville de Bazas lesquels... ont entrepris promis et promettent... à Mgr Bernard de Foix, etc., ... scavoir est de lui construire et ediffier une orangerie, au costé de son grand jardin de Cadillac et à l'endroict qui a esté monstré... qui aura en longueur du M. au N. 14 thoizes... dans laquelle estendue sera faict un bastiment en escaire [équerre]..... et en la largeur de 20 pieds et de la haulteur au rez de chaussée de 14 pieds, sur laquelle haulteur la charpente se posera et les murailles... seront de l'epesseur... partye de 4 pieds... de 2 pieds... dans lequel bastiment sera faict trois portals et 4 croizées scavoir l'ung à l'entrée de la cour et les autres deux portals et croizées chascun en leurs places figurées dans le dessein...

« Faict dans le chasteau de Cadillac en présance de... BERNARD DE FOIX ET DE LA VALLETTE — DE MERIGNAC — DE LERM — DE GIAC — COUTEREAU ».

(Minutes de Lagère, notaire royl à Cadillac, Me Médeville, détenteur.)

1644, mars 8. — *Reconstruction du château de Beychevelle.* — Ces marchés ont été publiés, Mem. de la Soc. archéol. de Bordeaux, t. IX ; maçonneries, par Coutereau et de Lerm ; charpenterie, par Pierre Husset. (Id.)

1644, mars 9. — *Charpente de l'orangerie* et 74 caisses à orangers, marché passé par Pierre Husset ; *reparations au château de Cadillac*, par le même. — Tous ces divers marchés font partie d'un seul cahier. (Id.)

1648, juillet 31. — *Quittance du compte Cureau, peintre* « de 150 livres et une barrique de vin pour deux tableaux de Saint Maur et Saint Mommolin au bief du chœur. A. 8e, 3e, 8e ».

» Aujourd'huy dernier de juillet mil six cens quarante huict avant midy par devant moy notaire royal à Bourdeaux en Guienne soubz signé présans les tesmoins bas nommés a esté présants en sa personne Michelle Dosque vefve de feu Guilhaume Cureau vivant maistre paintre de la présante ville laquelle a desclairée et confessée avoir receu avant ses présantes du Reverand Père sindicq des religieux de St Benoist en l'abbaye Sainct Croix de la présante ville la somme de cent cinquante livres et une barrique de vin dhue audit feu Cureau par ledit reverant père religieux pour deux tableaux pour ledit couvent de laquelle somme et barrique de vin ladite Dosque comme héritière testamentaire dudit feu Cureau en a quitté et quitte lesdits reverans pères religieux et tous autres et promet les

en faire tenir quitte envers et contre tous. Faict à Bourdeaux dans mon estude en présence de Jehan Fraigneau et Hellier Laliman praticien habitants dudit Bourdeaux tesmoins a ce resquis. Ladicte Dosque a déclaré ne savoir signer de ce faire interpellée par moy. — Fraigneau — Laliman — A. Lanes(?) notaire royal ».
(Arch. départ. de la Gironde, papiers non classés.)

1650, août 17. — « *Mort de Jean-Louis de la Vallette, général des Vénissiens*, E. B. — Le dix septiesme jur du mois d'aost mil six cen et cinquante est desedé monsieur le chevalier de la Vallette général des Vénissiens et lieutenant des armées du Roy en Guyenne et fut le dix huictiesme jour dudict mois d'Aost le service faict pour ledit seigneur de la Vallette dans l'esglise collégiale de Sainct Blaise de Cadilhac, le corps present qui fut porté chez les pères Capucins et mis dans une cave. « Carron, vicaire ».
(Arch. municip. de Cadillac, *Mortuaires*, 1645 à 1682, fº 13.)

1650, août 30. — « *Procès-verbal d'inhumation de Jean-Loüis de la Vallette, général des Vénissiens*, E. B. (Voir aussi août 17). — « Le pénultiesme d'Aost 1650 sur les huict heures du soir le corps de feu Monsieur le général de la Vallette cy dessus nommé fut transporté de l'église des P. P. Cappucins, dans l'église collégiale de Sainct Blaise de Cadillac et descendu dans le sépulchre qui est dans la chapelle de Monseigneur le duc d'Espernon, le lendemain dernier jour du mois d'aost 1650 le service se fit dans Saint Blaise, la messe se disant par Monsieur le Doyen de Cadillac, à Diacre et soubs diacre, l'oraison funèbre par le R. P. Gardien des Cappucins, chapelle ardante, l'église tandue et le reste qu'on a coustume de faire aux obsèques et honneurs funèbres des grandz. Le tout par l'ordre de Monseigneur le duc d'Espernon et en présence de Monsgneur l'évesque de Millepois frère du défunct général de la Vallette.
« Caron, vicaire ».
(Arch. municip. de Cadillac, *Mortuaires, loc. cit.*)

1650, septembre 13. — *Décès Pierre Coutereau*. « Le treiziesme septembre desseda maistre Pierre Cotreau, maistre Masson, et fust enterré dans l'église St-Blaize de Cadillac. Carron, vicaire ».
(Arch. municip. de Cadillac. *Mortuaires, loc. cit.*).

1651, mai 3 et juillet 3. — *Paiements faits à Claude Ier de Lapierre, maître tapissier*, par l'archevêque de Bordeaux. Voir **1655**, juin 15 et **1660**, octobre 4.

1652, mai 1er. — *Décès Baptiste Pageot* — nov. 28. — Décès d'un enfant de Gabriel, âgé de 3 ans (Id.).

1655, août 19. — « *Devis des ouvrages et réparations de massonnerie* qu'il faut presantement faire au chasteau de Cadilhac pour les teraces et entablemens dudict chasteau », fait par Desjardins, probablement Claude, maître architecte de la ville de Nancy, qui dirigea les fortifications de cette ville, en 1620, celles de Marsal et de Stenay, en 1626, et travaillait à Nancy de 1646 à 1649. — Jehan Coutereau a entrepris et exécuté le travail indiqué dans le devis; voir août 14, 27, etc. (Min. de Lagère, *loc. cit.*).

1655. Abraham Golnitz. *Itinerarium Belgico-Gallicum*, Elzévir, 1631.

Nº 1. — « Cadillac. — Opidum muris ac fossis.... », pp. 549 à 551.

Nº 2. — « Burdigala. — Templum. D. Augustini..... » p. 544.

N° 3. — « Sainct-Clou. — ... Alterum, quod in choro templi... » pp. 167 et 168.
N° 4. — « Cadillac. — *Loc. cit.* Arci cohæret *hortus* et cultus .. » p. 550.

1655, juin 15. — *Arretz de comptes* entre l'archevêque de Bordeaux, Henry de Béthune, et Claude de Lapierre, maître tapissier. — « sont venus à compte final de toute la tapisserie et autre besoigne... faicte et fournie jusqu'à ce jour d'huy... de la somme de 490 livres 8 sols et le transport qui luy a esté faict de la somme de 750 livres ». (Arch. départ. de la Gironde. Série E, notaires, Minutes de Charbonnier).

1655, décembre 27. — *Claude Bécheu, tapissier.* — « témoin au mariage Renne «... par l'advis et conseil de... sieur Claude Bécheu, tapissier et domestique de son Altesse Monseigneur le duc d'Espernon » — Témoin à l'afferme de la prairie : «... en présence de sieur Claude Béchen, tapissier de Monseigneur. » (Min. de Lagère, not. à Cadillac, *loc. cit.*)

1657, octobre 2. — *Baptême Claude III de Lapierre.* — « le dict jour fut baptisé Claude, fils de Claude Lapierre et de Marquèze Vajus » (Arch. munic. de Bordeaux. *Reg. de l'Etat civil*, paroisse Sainte-Croix.)

1658, octobre 17. — « *Poids des meubles* de son Altesse pezés à Cadillac ». (Min. de Lagère, not. à Cadillac, *loc. cit.*)

1658, novembre 3. — *Départ de Cl. Bécheu, à Paris.* — « Sieur Claude Bécheu, garde des meubles de S. A. Monseigneur le duc d'Espernon, lequel étant au propre de partir... » (Min. de Lagère, *loc. cit.*)

1659, février 25. — « *Mort de Gaston Charles de Foix de Lavallette.* — Le vingt-sixiesme jour du mois de febvrier 1659, très haut, très puissant prince Monseigneur *Gaston Charles de Foix de Lavallette*, duc et pair de France, vice-roi pour sa Majesté en Catalogne, général de ses armées dans les provinces de Catalogne, Sardaigne et Rossillon, gouverneur de la province d'Auvergne; après avoir reposé soubs le day ducal, dans la chapelle de Bourbon, de l'esglise de Saint-Jean de Lyon, pendant une année, et l'anniversaire ayant esté faict dans ladicte esglise solemnellement et selon sa condition, par ordre et commandement de son Altesse Monseigneur le duc d'Espernon, gouverneur de la province de Bourgogne, duc et pair de France, colonel de l'infanterie de France ; le corps de son Altesse feu Monseigneur Gaston-Charles de Foix de Lavallette, duc et pair de France, a esté porté le vingt-sixiesme jour de febvrier 1659, dans l'esglise des R. P. Capucins, accompagné de divers seigneurs, et reçu par MM. le doyen et chanoisnes du chapitre de Cadillac, à l'extresmité de la paroisse et conduict premièrement dans l'esglise des R. P. Capucins, où il reposa pendant un jour, et où messieurs les doyen et chanoisnes firent l'office. Et le vingt-huitiesme jour du même mois, le corps feut transporté dans l'esglise collégiale de Saint-Blaize, le chapitre assistant, et tous les curés de la comté de Benauge, et terres dépendantes de Monseigneur, estant appelés avec tous les officiers de ses terres; où le service feut faict solemnellement par messire Charles Busquet, doyen du chapitre, et en la présence de divers seigneurs et des officiers et agents généraux de son Altesse. L'oraison funèbre feuct faicte par un des aumoniers de feu son Altesse Monseigneur Charles-Gaston de Foix de Lavallette ; lequel comme sçavant des particularités de sa vie, estant à son service, aurait par le récit des actions mémorables qui avoient esté produites par sa condition et par

son courage... les regrets de toute l'assemblée. Et le mesme jour, 28, sur le soir, son cadavre, qui avoit reposé au milieu du chœur de l'esglise, feut porté dans la chapelle où le sépulchre de l'illustre et puissante maison de Foix de Lavallette est depuis longtemps esdifié ; et mis soubs le day ducal, dans ladicte chapele, qui est située dans la mesme esglise où il reposera jusques à ce qu'il y ayt ordre de son Altesse Monseigneur le duc d'Espernon, qui veut estre présent à l'enterrement d'un si cher, vaillant et unique fils, quand ses cendres seront meslées avec celles de ses aultres parens.

Cette attestation a été escrite par moy prestre et vicaire de la présente paroisse. — CLÉMENT DE MASIÈRES » (Arch. mun. de Cadillac *Mortuaires*, *loc. cit.*).

1660, mars 17. — *Marché Thibaut de Lavie*, 1er président au Parlement de Pau, avec Claude de Lapierre père et fils, maistres tappissiers pour la confection de trois pièces de tapisserie. (Arch. de Mtre Desclaux de Lacoste, notaire à Bx, minute de de Lafite ; publié par M. Roborel de Climens).

1660, juin 28. — *Décès de Claude de Lapierre.* — « Le 28e avons ensepveli M. Claude Lapierre, mtre tapissier, habitant à la Manufacture, âgé d'environ 55 ans ». (Arch. municp. de Bordeaux. — *Reg. de l'Etat civil*, paroisse Ste-Croix).

1660, octobre 4. — *Marché Claude de Lapierre*, bourgeois et maistre tapissier, parroisse Ste-Croix, et Henry de Béthune, archevesque de Bx.—Ce marché a été passé par Claude II, fils du tapissier du duc d'Epernon, mort le 28 juin 1660 ; mais ce dernier avait reçu de l'archevêque 1,200 livres par les mains du sieur Geoffre. « Le 3e dudict (mai), j'ai payé par ordonnance de monseigneur à M. Lapierre, 600 livres... le 3e dudict (juillet), j'ai payé par ordre de monseigneur 600 livres à M. Lapierre ». (Arch. départ., série G, archevêché.—Comptes-rendus par Geoffre, 1651). Voir **1660**, mars 17.

1661, juillet 18, 19 et 25 (1). — « *Testament de feu M*gr *le duc d'Epernon* ». *Bernard*, 2e *duc.* — « Par devant Denis Lebœuf et Jean Chaussier, nottaires et gardenottes du Roy nostre sire en son chatelet de Paris soubsignés venus au mandement de très haut et très puissant prince Bernard de Nogaret de Foix de la Valette, duc d'Epernon, pair et collonel général de France, gouverneur de Guyenne ; fut présent en sa personne ledit Seigneur Duc en son hostel scize rüe Saint-Thomas-du-Louvre, parroisse Saint Germain-l'Auxerrois gisant au lit mallade de corps, sain de mémoire et entendement, ainsi qu'il est apparu aux dits Nottaires soussignez, lequel fesant reflexion sur la fragilité de la condition de l'homme sujecte aux disgrâces de la fortune et à tant d'accidens soudains et impréveus et qu'après tout il faut rendre le tribut à la nature n'y ayant per-

(1) Ce testament fut fait le 18 juillet, le codicille le 19 et il fut remis en mains du notaire Chaussier, le 25 du même mois 1661.

Nous connaissons quatre expéditions de ce testament dont trois à la Bibliothèque nationale ; nous publions la plus complète, c'est la seule qui contienne le codicille ajouté le 19 juillet 1661. Il y a dans les archives de M. P. de Fontainieu, une pièce datée du 23 juillet 1729 : « Assignation faite à M. Antoine de » Raymond, curateur de M. le marquis de Sallegourde, par les chanoines de » Cadillac pour la terre de Lège et les fiefs de Condat et Barbanne, en outre le » *testament du duc d'Espernon* ».

sonne pour grand qu'il soit s'en puisse exempter, considérant aussi qu'il a plu à Dieu luy oster ses enfants et les mettre hors d'état de pouvoir recueillir ses biens après son décedz, ne voulant mourir sans avoir donné quelqu'ordre aux choses qui sont de ce monde et qui despendent de luy.

A fait, dicté, nommé aux dits nottaires son testamment et ordonnance de dernière vollontez en la forme et manière qui ensuit.

Premièrement, il a supplié la divine bonté de n'entrer point en jugement avec luy et de luy pardonner ses fautes par l'application du très précieux sang de Jésus-Christ son fils, mort en Croix pour la rédemption des hommes, par l'intercession de la Sainte-Vierge, sa mère, et de tous les saints ; déclarant ledit Seigneur qu'il pardonne de bon cœur à tous ceux qui peuvent l'avoir offencé.

Veut et ordonne ledit Seigneur testateur qu'après qu'il aura plu à Dieu de disposer de luy que son corps soit porté et mis en dépôts sans aucune pompe n'y cérémonies dans l'église des feuillants du fauxbourg Saint-Honnoré de cette ville de Paris pour après estre porté à la première commodité de ce plustost que faire ce pourra dans l'église de Cadillac, pour y estre inhumé et enterré dans le tombeau de ses prédécesseurs.

Veult aussy ledit Seigneur testateur qu'incontinent après son décedz soit dit et célébré douze mil messes basses en plusieurs églises au choix et direction de ses exécuteurs testamentaires cy après nommés.

Veult aussy et ordonne ledit Seigneur testateur toutes ses dettes estre payées et acquittées ; donne et lègue ledit Seigneur testateur à l'hôpital général des pauvres de cette ville de Paris vingt mil livres pour une fois payer.

Item donne et lègue à l'hôpital du Saint-Esprit de la ville de Dijon pareille somme de vingt mille livres pour une fois payé.

Item donne et lègue à l'abbaye de Saint-Glossende, de Metz, la somme de mil livres pour une fois payer, pour estre utilement employez au bien de ladite maison.

Item veut et ordonne ledit Seigneur testateur qu'il soit mis en fond ou rentes bien assurées la somme de soixante mil livres tournoizes pour une fois payée dont le revenu sera employé aux mariages des pauvres filles des terres de la maison de Candale par les mains et par les soings des Pères de la Doctrine chrestienne et des capucins de la ville de Candalle (Cadillac) qui en feront la distribution en leurs conscience et selon qu'ils le jugeront devoir estre fait auxquels pères de la doctrine chrestienne ledit Seigneur testateur donne et lègue deux cens livres de rente par chacun an sur le revenu de laditte somme de soixante mil livres sans que pour raison dudit legs ils puissent intervenir ny prétendre aucun droit, part et portion au fonds et principal de laditte somme de soixante mil livres.

Pour donner lieu à l'ettablissement entretien et subsistances desdits pères Capucins de Cadillac, veut et ordonne ledit Seigneur testateur que l'aumosne qu'il leur a donné et donne annuellement telle qu'elle paroistra par les comptes de ses receveurs, soit continuée a toujours auquel effet il a affecté particulièrement ses terres de Cadillac et de Bénauge.

Item veut et ordonnne ledit Seigneur testateur qu'il soit mis en fonds ou rentes bien assurées la somme de quinze mil livres pour la fondation d'un obiit complet annuel et perpétuel qui sera célébré par chacun an en l'église dudit Cadilac pour le repos des âmes de luy testateur et de Jean Louis de Nogaret et

de Marguerite de Foix ses pères et mère, de Henry et Louis de Nogaret de Foix, ses frères, et de dame Gabriel légitimée de france sa première espouse, de Gaston de foix de Nogaret et dame Anne de foix de Nogaret a present relligieuse carmelitte professe, enfans dudit Seigneur testateur et de laditte Gabrielle légitimée de france, l'employ de laquelle somme et execution de laditte fondation est commise au soings du sieur Abbé de Verteuil et à son déffaut au sieur de Lauvergnac Juge des terres dudit seigneur testateur.

Item donne et lègue ledit seigneur testateur une pension annuelle et viagère de trois mil livres au grand convent des Carmelittes de cette ville de Paris pour ladite Anne de Nogaret sa très chère fille relligieuse professe audit convent laquelle pension sera payée sur tous ses biens tant que ladite fille vivera au convent des carmélittes ou elle fait ou fera cy-après sa demeure, et après le deceds de la susdite Anne de Nogaret de foix la pension demeurera estincte.

Item donne et lègue ledit Seigneur testateur audit grand convent des carmélittes de cette ville la somme de cent mil livres pour une fois payer à la charge de faire dire et célébrer deux services [solamnels] par chacun an à perpétuité l'un pour le repos de l'ame dudit seigneur testateur et l'autre le lendemain pour le repos de l'âme dudit seigneur Gaston de foix de Nogaret, son fils, duc de Candalle, auxquels jours sera aussy dit trente messes basses aux mêmes intentions; et le jour des trépassez de chacunes années la communauté desdittes relligieuses dudit couvent ira processionnellement au chapitre d'iceluy y chanter [des prières] pour les âmes des susdits seigneurs.

Item ledit seigneur testateur donne et lègue à l'Eglize de Cadilhac où sont les sépultures et tombeaux de ceux de sa maison.

Premièrement la *tapisserie de Jacob*, qui est la plus basse, plus l'ameublement qu'il a fait faire de drap d'or frizé avec un reste d'étoffes de mesme qui est pour faire un daiz, lequel ameublement il entend estre employé à faire des ornements à laditte église pour le grand autel;

Plus une tenture de tapisserie de flandre représentant l'*histoire de Daniel.*

Item donne et lègue à l'hopital dudit Cadilhac outre la donnation par luy cy devant faitte audit hopital la somme de vingt huit mil livres qui sera mise en fonds ou rentes au profit dudit hopital.

Item donne et lègue à l'Hotel-Dieu de Paris la somme de dix mille livres une fois payées.

Item donne et lègue a l'Hotel-Dieu de Bordeaux pareille somme de dix mille livres une fois payée.

Item déclare ledit seigneur testateur qu'il a passé à un second mariage avec Dame Marie de Cambout qu'il veut estre payée de ses conventions conformément à son contract de mariage.

Item donne et lègue ledit seigneur testateur les choses et sommes suivantes, à chacun de ses amis, officiers et domestiques.

Savoir à Mademoiselle de Guise une tenture de tapisserie de verdure rehaussée d'or à petits boccages, Et une grosse pierre d'ambre.

A Mre Gaston de foix, marquis de Rabac fis, un diamant du prix de trente mil livres.

A Monsieur de Roquelaure la tenture de tapisserie rehaussé d'or représentant l'*histoire [de l'enlèvement] des Sabinnes.*

A Monsieur le Marquis de Cauvisson le père, son parent, un Diamant de vingt mil livres.

A Monsieur de Cauvisson un Diamant de huit mil livres.

Au sieur de Saint-Quentin, capitaine de ses gardes, un Diamant de valeur de dix mil livres.

A Monsieur Lambin, avocat au parlement de Paris, son avocat, un diamant de pareille somme de dix mil livres.

Item donne et lègue a Dame Roses de Maures veuve de deffunt Monsieur de Malarticq huit mil livres.

Item donne et lègue au sieur Bernard de Lamothe Marcarticq (sic) aussi son fillol; la somme de dix mil livres.

Item donne et lègue au sieur de Beauroche, son premier Escuyer la somme de huit mil livres.

Item donne et lègue au sieur Rofunar (sic) aussi son escuyer la somme de dix mil livres.

Item donne et lègue au sieur de Boullaguier aussi son escuyer la somme huit mil livres.

Outre lesquelles trois sommes léguées à chacun des dits Ecuyers, ledit seigneur testateur leur fait don et legs de toute son escurie et de tous les équipages d'icelle pour estre le tout partagé entr'eux esgalement, à la reserve toutefois d'un cheval d'Espagne appellé Zophit (sic) et de deux chevaux de carrosse que ledit seigneur testateur n'entend point estre compris au présent legs.

Item donne et legue au sieur Daubarède huit mil livres.

Au sieur de Goldoffin deux mil livres de pension viagère.

Au sieur de Saint Michard, chef de son Conseil en Guyenne, la somme de six mil livres une fois payé.

Au sieur abbé de Verteuil quatre mil livres une fois payé.

Au sieur de Lauvergnac, juge ordinaire de ses terres, six mil livres une fois payé.

Au sieur de Guéry dix mil livres une fois payé.

Au sieur de la Baronnie six mil livres une fois payés.

Au sieur de la Grange [Pauvert père] la somme de quatre mil livres une fois payés.

Au sieur Demons que ledit seigneur a norry page six mil livres une fois payés.

Au sieur Simon (sic) son secrétaire huit mil livres une fois payés.

Au sieur Terre Neuve Cherovenie (sic) aussi son secrétaire six mil livres une fois payés et outre ce une pension annuelle de mil livres qui luy sera payée sa vie durant.

Au sieur Manjart (sic) aussi son secrétaire huit mil livres une fois payés.

Au sieur Moliard six mil livres une fois payer.

Au sieur Des Rivières six mil livres une fois payés.

Au sieur Dandivès son aumosnier la somme de trois mil livres une fois payer.

Au sieur Aubin (sic) ci devant son aumosnier sept cent livres de pension annuelle et viagère.

Au sieur Métivier son médecin six mil livres une fois payés.

Au sieur Chélan, son chirurgien, trois mil livres une fois payés et outre ce, le décharge ledit seigneur testateur de tout le maniement qu'il peut avoir fait cy

devant de quelques deniers à luy appartenants, ensemble de la récapitulation *(sic)* des meubles qui peuvent estre péris à Caumont.

Item donne et lègue ledit seigneur testateur au sieur Nappier, gentilhomme anglais, la somme de dix mil livres une fois payés; à une femme anglaise qui a cy devant logé dans les escuries de son hostel mil livres une fois payés.

Au sieur de Saint-Martin Cordier, son advocat au Conseil, trois mil livres une fois payer.

Au sieur de Lacoüee, son procureur au parlement, la somme de quinze cent livres une fois payer.

Au sieur de Bertrandy, agent de ses affaires en la haute Guyenne et pays de Foix, trois mil livres une fois payer.

A Vignal l'aîné, deux mil livres une fois payer.

A Vignal, son trésorier, quatre mil livres une fois payer.

A Vignal, son receveur, à Benauge, deux mil livres une fois payer.

A Dumas et Chéron, agents de ses affaires à Paris, à chacun, deux mil livres.

Aux pages qui se trouveront à son service au jour de son décads, à chacun, cinq cens livres une fois payer.

A Bridou, son maître d'hôtel, six mil livres une fois payer.

A son argentier, trois mil livres une fois payer.

A Bouain, capitaine des chasses de Montfort, deux mil livres une fois payer.

A Drouillier, son premier valet de chambre, logé chez M. Tissier, tailleur, non payé, six mil livres une fois payer.

A Lacase, son vallet de chambre et consierge de son hostel, quatre mil livres une fois payer.

A Souvent, autre valet de chambre, trois mil livres une fois payer.

A Pigasse, autre valet de chambre, deux mil livres une fois payer.

A Méliton, vallet de garde-robe, mil livres une fois payer.

A Bécheu, tapissier, quinze cent livres une fois payer.

A Pétrons *(sic)*, maître de sa musique, mil livres une fois payer.

A chacun des musiciens cent cinquante livres une fois payer.

A chacun des deux trompettes, six cent livres une fois payer.

A la concierge des escuries, mil livres une fois payer.

Au Lorin, cocher, mil livres une fois payés.

A Imbert, aussi cocher, cinq cent livres une fois payés.

Aux deux portes chaires, chacun deux cens livres une fois payés.

A l'écuyer de cuisine, six cens livres une fois payés.

A son aide, deux cens livres une fois payes.

Au chef de sommellerie quatre mil livres une fois payés;

A son aide deux cens livres une fois payés;

Au chef de fruicterie six cens livres une fois payés;

Au garde vaisselle deux cens livres une fois payés;

Aux galloppins et garcons de cuisine chacun cent livres une fois payés;

Aux porte faix trois cens livres une fois payés;

Aux deux suisses chacun cinq cens livres une fois payés;

Au capitaine de mullets cinq cens livres une fois payés; et outre ledit seigneur testateur luy donne et lègue les mullets qui se trouveront au jour de son deceds luy appartenir;

Au maître palfrenier trois cens livres une fois payés.

Et à chacun des vallets de pied 300 livres une fois payés.

Et a ledit Seigneur testateur déclaré que son intention est que lesdits legs par luy faits à ceux de ses domestiques qui ont gages et appointements leur soint payez et délivrez outre et pardessus ce qui se trouverra leur être deub desdits gages et appointements au jour de son deceds.

Item led. Seigneur testateur a donné et lègue à Louis de la Vallette [fils du] frère naturel dudit seigneur testateur la maison, terre et seigneurie de Caumont ses appartenances, despendances et annexes avec tous les meubles qui se trouverront dans ladite maison et château, au jour du deceds dudit Seigneur testateur, Et outre luy donne et lègue le marquisat de la Vallette, et les terres et seigneuries de Pompiac et Audoffiolle avec touttes leurs appartenances et despendances et annexes [sans aucune chose en réserver] pour en jouir et les posséder par ledit Louis de la Vallette en tout droit de propriété et seigneurie.

Et outre ledit Seigneur testateur donne et lègue audit Louis de la Vallette sondit nepveu, la somme de cent mille livres tournois une fois [payés] payables dans un an du jour du deceds dudit Seigneur testateur et à faute de payer ladite somme principale ledit tems eschû les intérêts d'icelle en seront payez audit Louis de la Vallette à raison du denier vingt.

Item donne et lègue ledit seigneur testateur à dame Marie-Claire de Beaufremont, veuve de Mre [Baptiste] Gaston de Foix, vivant comte de Foix la somme de trois cens mil livres mentionnée dans le contract de mariage des feus seigneur et dame, père et mère dudit Seigneur testateur déclarés propre aux héritiers du costé et ligne dudit deffunt Seigneur testateur.

Et outre ledit Seigneur testateur donne et lègue à ladite dame Marie Claire de Beaufremont, le surplus de tous ses biens consistans en meubles, [or] et argent monnoyé et non monnoyé, joyaux et pierreries qui se trouverront au jour de son deceds, licts et tableaux, tapisseries, bestiaux, debtes actives, cédulles, obligations et autres effets mobiliaires, droits, noms, raisons et actions [résidentes et résitoires].

Et générallement tout ce qui est censé Et reputé de nature de meubles qui se trouverront en touttes les terres et seigneuries, maisons et chateaux appartenans audit seigneur testateur ou ailleurs le jour de son deceds, comme aussi donne et lègue à ladite dame, tous les acquets, immeubles et tous les biens sensez et reputtez acquets qui lui appartiendront au jour de son dit deceds en quelques lieux et provinces qu'ils soint scituez et assis, et encore donne et legue ledit Seigneur testateur à ladite dame Marie-Claire de Beaufremon" tous ses biens : immeubles de duchez, comtez, marquisat, barronnies, terres, seigneuries et maisons et autres dommaines, possessions et rentes qui luy sont propres et dont il a libre disposition et touttes leurs appartenances, dépendances et annexes en touttes lesquelles choses susdittes en tant que du besoin est ou seroit, il l'instituë son héritière, le tout suivant et conformément à ce que le droit escrit les usances et les coutumes de la situation de susdits biens, terres et seigneuries, lui en permettent et donnent la faculté d'en disposer et tester en quoy ledit Seigneur testateur l'a faite et nomme sa légataire universelle. Et pour le regard des autres ses biens et dommaines dont il n'a pas la liberté de disposer et qui sont réservés à ses héritiers légitimes par les lois et coutumes de leur scituation ledit seigneur testateur les donne et laisse à ses dits héritiers légitimes

pour estre partagés entre eux suivant les coutumes de leurs dittes scituations et en ce institue ses héritiers ;

Et en considération des services importants que Monsieur de la Reynie a rendu audit seigneur testateur et de l'attachement qu'il a toujours témoigné pour les intérêts dudit seigneur testateur, Iceluy seigneur testateur luy a donné et légué un diamant du prix de vingt mil livres, comme luy a fait et fait par ces presantes don et legs de tous les billets de l'Espargne et assignation qu'il a plu au Roy d'accorder audit Seigneur testateur pour les arrérages de ses pensions et appointements et outre ledit Seigneur a déchargé et décharge ledit sieur de la Reynie de toutes redditions de comptes, de tout ce qu'il peut avoir fait et géré pour ledit Seigneur et en ses affaires, estant ledit Seigneur testateur bien assuré de sa fidélité et probité, et pour ce ledit Seigneur testateur deffend expressément à tous ses héritiers et légataire universelle d'exiger dudit sieur de la Reynie aucun autre estat que celuy qu'il voudra bien leur en fournir, sy bon luy semble, pour leur instruction de tout le contenu, auquel estat, en cas qu'il veille bailler aucun ledit seigneur testateur veut et entend que ledit sieur de la Reynie en soit cru sans que pour quelque cause ny prétexte que ce soit il puisse estre imputté ny débattu en justice.

Et ledit Seigneur testateur, dit et déclare que son intention est que les legs contenus au présent testament qui sont payables en [deniers] ne puissent être exigés que dans un an à compter du jour de son décedes.

Et pour exécuter le présent testament qui est la dernière vollonté dudit Seigneur testateur à laquelle il s'arreste reniant toutes autres dispositions précédentes ledit Seigneur testateur a choisy et nommé ledit sieur de la Reynie, intendant de sa maison et ledit sieur Lambin avocat au parlement cy devan nommé lesquels il prie de voulloir prendre la peine et soin très exact voullant et entendants qu'iceux exécuteurs soint et demeurent saisis desdits biens pour l'exécution entière de cette sienne dernière volonté. Ce fut fait, testé, dicté et nommé par ledit Seigneur testateur auxdits Nottaires soussignez, et depuis à luy releu par l'un d'iceux en la présence de l'autre, en l'une des chambres basses de l'un des pavillons de l'hôtel dudit Seigneur testateur devant déclaré ayant veüe sur le jardin d'iceluy hostel le dixhuitiesme jour de juillet après midy l'an mil six cens soixante et un ; a ledit seigneur testateur signé avec lesdits nottaires les minutes du présent testament duquel il n'a voulu estre gardé minutte, et depuis remis es mains dudit Chaussière le vingt cinquiesme dudit mois de Juillect enfin de laquelle [minute] est escrit, paraphé ne varietur le vingt cinquiesme jour de juillet mil six cens soixante et un. Signé d'Aubray et de Riantes (1).

Aujourd'huy au mandement de très hault et très puissant prince Bernard de Nogaret de foix et Valette duc d'Espernon pair et collonel de france gouverneur de Guyenne les notaires du roy en son chatelet de Paris soubzsignez se sont transportez en son hostel scize rue Saint Thomas du Louvre, paroisse Saint Germain de l'Auxerre ou estant il auroit mis es mains desdits notaires son testament et ordonnance de dernière vollonté par luy faict le jour d'hier receu par lesdits

(1) Nous avons lu trois expéditions du testament qui s'arrêtent là ; celle-ci est la seule où nous ayons trouvé le codicille qui suit.

notaires duquel il auroit resquis lecture luy estre faicte ce qui auroit esté faict par l'un d'iceux notaire, l'autre présant qu'il a dit avoir bien entendu et déclairé voulloir ledit testament estre exécuté selon sa forme et teneur et auquel il persiste.

Et en y ajoutant par forme de codicille a fait, dit et nommé auxdits notaires ce qui s'ensuit :

Premièrement ledit seigneur testateur a donné et légué, donne et lègue aux relligieux feuillans de la rue Saint Honoré de cette ville de Paris mil livres de rente par chacun an à prendre sur tous les arrérages de toutes les rentes a luy appartenant assignées dessus l'hostel de ville de Paris en telle sorte que nonobstant tout retranchements et diminutions ladicte somme de mil livres soit payée tous les ans auxdits relligieux feuillans en l'esglise desdits pères feuillans ledit seigneur testateur a une chapelle où il veut et entend qu'il soit dit à perpétuité une messe basse à son intention à laquelle condition il leur faict le present legs.

Item ledit seigneur testateur donne et lègue la somme de trois mil livres une fois payée pour estre distribuée aux pauvres de la paroisse saint Germain l'Auxerrois, sa parroisse.

Item ledit seigneur testateur veut qu'il soit pris sur tous ses biens une somme de treze mil livres pour estre employée et distribuée par l'advis et suivant l'ordre de sœur Anne Marie de Foix de Nogaret, sa très chère fille religieuse professe au grand couvent des Carmélittes en cette ville de Paris.

Item ledit seigneur testateur veut et entend que l'ornement d'icele (?) où il n'y a point d'armes servant à sa chapelle soit délivré au sieur Gandinet son aumosnier auquel il en fait don et legs.

Et quant au surplus de tous les ornemens de l'eglize et chapelle de quelque qualité et condition qu'ils soient qui se trouveront après son deceds il les donne et lègue à l'église de Cadillac.

Et pour autrement réparer la négligence que ledit Seigneur testateur pourroit avoir apportée dans l'administration du gouvernement de la province de Guyenne qu'il a pleu au Roy lui confier, Iceluy Seigneur testateur a dit et déclairé, veut et entend que la somme de *deux cent soixante mil livres* a luy deue par la ville de Bordeaux et des propres deniers qui en proviendront il soit mis es mains de Mr de la Reynie l'un des exécuteurs de son testament la somme de *soixante mil livres* pour fonder une mission dans les terres dudit seigneur qui sont de la province de Guyenne pour l'instruction de la jeunesse et des pauvres tant desdites terres que de la province de Guyenne et leur apprendre à servir Dieu. Les deniers de laquelle fondation seront distribués par l'advis et conseil de ladite Anne Marie de Foix de Nogaret religieuse carmélite, sa fille, et par lesdits soings dudit sieur de la Reynie que ledit duc testateur prie d'avoir en recommandation particulière le contenu du present article.

Ledit Seigneur testateur prie sa légataire universelle de considérer qu'il est infiniment obligé à M. l'abbé de Roquette de l'assistance qu'il a rendue à deffunt Mgr le Duc de Candalle fils dudit Seigneur pendant la maladie dont il est decedé et qu'il voudroit bien luy avoir peu donner quelques témoignages de sa reconnoissance, aussi bien que Monsieur de Roquette, maistre des comptes, son frère, duquel ledit Seigneur testateur a receu plusieurs marques d'amitié, et comme il ne s'est pas acquitté par son testament de ce qu'il auroit pu faire en leur faveur prie la légataire universelle d'y satisfaire et de leur donner ce qu'elle jugera à

propos que ledit Seigneur les prie de voulloir conserver pour l'amour de luy et pour marques de son estime se remettant sur cela à la discrétion de ladite dame sa légataire universelle.

Et pour exécuter le conteneu du présent codicille a nommé et esleu ledit sieur de la Reynie et M. Lambin avocat au Parlement de Paris son avocat qu'il a choisi pour exécuteurs de sondit testament et auxquels il a donné pouvoir Et de fait ce fut ainsi fait et dit et nommé par ledit seigneur testateur audit notaire et par l'un d'eux en la présance de l'autre, a luy releu en la chambre basse de l'un des pavillons dudit hostel ayant veüe sur ledit jardin le dix neufviesme jour de juillet mil six cens soixante et ung avant midy et ledit seigneur testateur déclare ne pouvoir quant à presant signer à cause de son mal et indisposition, de ce faire interpellé par lesdits notaires, pour satisfaire à l'ordonnance la minute des présentes demeurée vers Chaussier l'un desdits notaires soussignés et au dessous paraphé NE VARIETUR le vingt cinquiesme juillet mil six cens soixante et *deux* (*sic*).

Signé : AUBRAY et DE RIANNE. Signé CHAUSSIÈRE — FAUCON. »

(Bibl. nationale, *Mss.*, Coll. Clairambault, n° 1138, f° 141.)

1661, juillet 25. — *Inhumation de Bernard, 2e duc et de Gabrielle de Bourbon, sa femme.* — « Le 25me juillet 1661, est décédé à Paris, dans son hostel, nostre seigneur et Mtro Bernard de foix de la Vallette, duc d'Espernon et de Candalle pair et colonel général de france et aussy lieutenant génl pour le Roy en Guyene. Led. Corps estant porté Icy le 28 8bre audict an dans la chapelle de ses Ancestres avecq celuy de sa première femme qui mourut à Meds.

G. DUTRAU, premier jurat. »

(Arch. municip. de Cadillac, *Registre des délibérations de la Jurade*.)

1661, octobre 26. — *Procès-verbal d'inhumation de Bernard de Foix de la Vallette.* — « Le vingt-sixiesme du mois d'octobre 1661, feut porté à Cadillac le corps de très haut et très puissant prince Bernard de Foix de la Vallette duc d'Espernon et de Candale pair et colonel général de l'infanterie de France, chevalier des ordres du roy et de la jarretière, comte de Foix, de Montfort-L'Amaury, de Benauges et d'Astarac, prince et captal de Buch, syre de Lesparre, baron de Cadillac et de Langon ; et ce gouverneur et lieutenant général pour le roy en Guyenne... décédé en son hostel à Paris, le lundy vingt-cinquiesme juillet 1661, asgé de 69 ans 4 mois. Après avoir reposé soubs son day dans l'esglise de Rds pères feuillands de Paris, environ 40 jours, il fuct conduict à Cadillac par Messieurs les domestiques, accompagnés de beaucoup de gentilhommes de ce pays, qui se trouvoient en grand nombre à l'arrivée de son corps. Il feut porté dans l'esglise collégiale de Saint-Blaize, où il reposa jusques au lendemain, vingt-septiesme du susdit mois et an. L'office y feut faict par Monsieur le doyen du chapistre, qui en fist les cérémonies, les chants par messieurs les chanoisnes, accompagnés presque de tous les curés de la Benauge ; et à l'issue de la grande messe, se fist l'oraison funèbre, qui feut dicte par le Rd père Cazelan, religieux de l'ordre de St-Dominique. Et sur les six heures du soir, le corps de feu son altesse feut ensevely avec celuy de Gabrielle de Bourbon, fille légitimée de France, et femme de mon dict seigneur, dont le corps reposa environ 25 ans (34 ans) dans l'esglise cathédrale de St-Etienne de Metz, et fust apporté dans

ceste esglise avec celuy de feu son altesse quy feut aussy ensevely le mesme jour et à mesme heure que dessus.

Faict ce dixième juillet 1662, par moi, vicaire soubs-signé. CASTETS. »

(Arch. municip. de Cadillac. *Registre des baptesmes, espousailles et mortuaires.*)

1668, avril 4. — *Marché Pierre Convers*, « M° Masson, entrepreneur des bastiments du Roy, hab. de la ville de Bx, parr{{ss}} S{{t}}-Rémy » avec les jurats, pour la réparation du pont de l'Euille, des murailles de la ville et la construction d'une prison. — juin 5. — *Expertise* des travaux faits. — juin 23. — *Accord* avec les jurats pour faire un canal. — (Minutes de Duluc, not° roy¹ à Cadillac, M° Médeville, détenteur).

1668, juillet 4. — *Acte de décès de Jean Pageot, sculpteur.* — « Aujourd'huy quatre juillet 1668 est mort Jean Pageot en la foy et communion de l'église, après avoir receu les saints sacrements de Pénitence, d'Eucharistie et d'Extrémonction. Son corps a esté porté dans l'église Saint-Blaise de Cadillac où il avoit sa sépulture. GUPILH, prebtre et curé ».

(Arch. de la commune d'Omet. *Registres de l'Etat civil*). — Voir **1591**, janvier 20. — *Naissance Jean Pageot.*

1674, janvier 18. — *Marché* « R. Père Fabré prestre et syndic du *Collège de la Doctrine Chrestienne.* — » avec Vincent Fugier, M° Masson et architecte de la présente ville, pour agrandir l'église et faire un corps de logis dans le collège conformement au plan de M. de Payen (voir p. 159) (Minutes de Duluc, not° roy¹, à Cadillac, *loc. cit.*).

1675, janvier 19. — *Transaction entre Pierre et François Coutereau.* — Très longue pièce fournissant l'historique des procès survenus entre les héritiers de Louis Coutereau à l'occasion des avantages qu'il fit à ses fils, par son testament du 25 avril 1630 (*Id*).

1675, septembre 15. — *Procès relatifs à la succession d'Epernon.* — Les chanoines de Saint-Blaise savent que les héritiers sont venus pour faire vendre les meubles ayant une valeur de moins de mille livres et faire porter les autres à Paris.

Septembre 27. — Les chanoines déclarent qu'on déplace et qu'on voiture à Paris la majeure partie des meubles et tapisseries.

Octobre 1{{er}}. — Les héritiers Bessières disent qu'on a procédé à la vente à l'encan de partie des meubles.

Octobre 2. — Qu'on procède à cette vente.

(Min. de Lagère, à Cadillac, *loc. cit.* et extraits des *registres du Parlement* du 7 septembre 1678, *Procès dame Marie du Cambou*, veuve d'Espernon).

1680, avril 10. — *Statuts et règlements* pour les marchands et maistres teinturiers. — Voir *Anciens et nouveaux statuts de la ville et cité de Bordeaux*, Bx, Simon Boé, 1701, p. 582.

1736. — Girard, *La vie du duc d'Epernon*, Amsterdam, 1736.

N° 1. — Haine du cardinal de Richelieu, t. III, p. 362; t. IV, pp. 99, 279 et 490. Voir aussi **1639**, mars 25. — *Extrait du procès Bernard, duc de la Vallette*, celui-ci fut condamné à mort, malgré les juges, par l'influence de Richelieu, son oncle par alliance, et de Louis XIII, son beau-frère, l'un juge, l'autre président de la Haute Cour.

N° 2. — Ingratitude de Marie de Médicis, t. III, pp. 21, 211 et t. IV, pp. 12 et 21.
N° 3. — Construction du château de Cadillac, t. II, p. 197 et suiv. — Voir p. 4.
N°ˢ 4, 5 et 6. — Amitié du président Séguier, t. IV, pp. 93, 135 et 490.

1792, août 11. — *Titres de noblesse (Brûlement des)...* « Un membre demande qu'il soit procédé à l'exécution de la loi du 24 juin, additionnelle à celle concernant le brûlement des titres de noblesse existant dans les dépôts publics..... La proposition, mise aux voix, le Conseil général arrête que deux commissaires du Conseil seront chargés de faire faire, sous leurs yeux, dans les dépôts publics la recherche de tous les titres de noblesse et MM. Baron et Duvigneau sont nommés commissaires. M. le Président lève la séance. — L. JOURNU, président, POUJOULX-LARROQUE, P*ᵃˡ* BUHAN, Sec*ᵗᵉ* gén¹. » (Arch. départ. de la Gironde, L. 412, Procès-verbaux du Conseil général). Le Conseil général arrête que deux commissaires..... seront chargés... etc. (Arch. départ. de la Gironde; L. 412, procès-verbaux du Conseil général).

1792, août 21. — *Destruction des monuments. Tombeau de Montaigne.* — « Le Conseil général..... considérant que l'assemblée nationale veut dévouer à la destruction ces restes encore trop puissants du despotisme et de la féodalité, que leur chute mémorable rappellera longtemps aux hommes qu'en vain ils veulent usurper sur la postérité le droit de décerner des honneurs à leur mémoire, et qu'ainsi qu'elle érige des monumens mérités aux véritables vertus, elle renverse ceux que l'insolent orgueil du vice osait s'élever à l'avance, comme lui commander de les respecter.

Ouï M. le Procureur général sindic que tous les monumens et inscriptions en bronzes ou en cuivre qui se trouvent placés dans les lieux publics seront détruits pour être fondus en canons, obusiers et autres armes, que les citoyens et communes qui possèdent des bronzes et de cuivre seront invités à les consacrer aux même usage et que le directoire demeure chargé de prendre les mesures nécessaires pour l'exécution du présent arrêté se réservant de statuer définitivement sur les monuments en marbre et en pierre.

Et néanmoins considérant que Montagne fut un des hommes recommandables aux yeux de la postérité, que le premier il osa poser les bazes de la Philosophie et de la morale dans un siècle barbare, où ses vertus publiques étoient encore méconnues, et qu'il prépara pour ainsi dire les mattériaux qui servent depuis à la fondation de l'édifice de notre liberté.

Considérant que s'il appartient à l'Assemblée nationale seule de décerner aux grands hommes les honneurs dües à leur mémoire, il serait cependant indigne d'une administration d'ordonner la destruction de ceux que l'estime publique leur a déjà élevés et qui ont été sanctionnés par le respect de plusieurs générations.

Arrête que le monument consacré à Michel de Montagne, sous le bon plaisir de l'Assemblée nationale, lequel est placé dans la maison nationale ci-devant des feuillants et les inscriptions et ornemens en bronze qui en dépendent seront conservés dans leur entier... » (*Id.* p. 33 et suiv).

1792, septembre, 10. — *Destruction du tombeau de François de Foix.*

«... Art. III. — Dès la réception du présent arrêté, la municipalité de Bordeaux fera toutes les dispositions convenables pour faire casser, emballer, charger et transporter le plus tôt possible, par mer, à Rochefort, la statue équestre

de Louis XV, les figures du tombeau du sieur de Candale et tous autres ornements en bronze qui sont à sa disposition désignés dans un arrêté du Conseil du département du 21 août dernier ; dans l'intervalle du chargement et transport ci-dessus prescrit, la municipalité fera les démarches [marchés] et préparatifs nésessaires... pour que le bronze dont s'agit soit promptement converti en canons de quatre par la manufacture de Rochefort. »

(*Id.* p. 106 et Arch. municip. de Bordeaux. — Beaux-Arts. — Affiche imprimée).

1792, novembre 2. — *Demolition du mausolée.* (La délibération est du 2 novembre ; la démolition eût lieu le 5).

«... Et de suite a été mis en délibération les moyens qu'il y a à prendre pour la démolition du mausolée érigé en l'église paroissialle de cette ville, délibérée par le Directoire du présent District et pour laquelle démolition a été compté entre les mains du receveur de la municipalité une somme de *trois cents livres* pour commencer à payer les ouvriers qui y travailleront.

A cet effet, la municipalité a délibéré que sous l'inspection du citoyen Boutet ici présent, et qui veut bien se charger de cette opération et qui promet la faire faire avec toutes les précautions possibles et avec la plus grande économie laquelle démolition se commencera lundy prochain cinq du courant.

La municipalité s'engage à faire payer audit citoyen Boutet, sur les mémoires qu'il en fournira des frais de ladite démolition.....

Fait et arrêté dans la maison commune, ledit jour, deux novembre mil sept cent quatre vingt douze, l'an premier de la République.

Faubet, maire, Benel, J. Boutet, P. Augey, Bonnefoux, officiers municipaux ; Coutereau, S^{re} G^{er}. »(Arch. municip. de Cadillac. *Registre des délibérations de la municip. de Cadillac*, 1790 à 1793, f° 192).

1792, novembre 27. — « *Inventaire des matériaux du mozolée.* Inventaire des materieaux provenant de la démolition du mosolée qui était dans la chapelle de l'eglise paroissialle de Cadillac ; savoir : huit pièces de marbre noir composant le tombeau ; plus huit colonnes en marbre rouge et blanc, de chacune sept pieds de longeur et la grosseur à proportion ; plus quatorze pièces de marbre rouge ; formant la corniche au dessus desdites colonnes ; dont quatre de chacune six pied, quatre de chacune sept pied : deux de trois pied et demy et quatre de deux pied ; plus soixante petites pièces de marbre de differente forme et de differante couleur et longueur ; les unes en planche les autres en carré ; plus deux Esttues (*sic*) figurant mary et famme Dépernon, plus quatre barres de fer qu'ils étaient posées au dessus desdites colonnes et formaient un pavillon imperialle ; pour supporter la Renommée qui estoit au dessus ; lesdites barres ont chacune neuf pieds en longeur ; plus une autre petite barre de fer sur laquelle suportait le pied de la Renommée, ladite barre a deux pieds en longueur sur deux pouces et demy de grosseur carrée ; plus saize pièces de cuivre jaune ; dont huit servait de base aux susdites colonnes ; et les huits autres de chapiteau pesant les saize pièces ensemble mille cinq cans trante huit livres. — Plus une Renommée avec sa trompe le tout en cuivre jaune, a l'exception d'une partie des elles qui sont en bois, ladite pesant environ trois cans livres. — Nous Faubet, Maire, et Boutet officier municipal chargé par la municipalité, de la demolition dudit mosolée ; certifions l'état des matériaux ci dessus sincère et véritable : à Cadillac le vingt sept 9^{bre} 1792 et ont signé Faubet maire et Boutet officier municipal. »

« *Memoire d'ouvrage* fait dans le courant de 9bre 1792 pour la demolition de la Mosolée qui était dans la chapelle de l'église paroissialle de Cadillac ; Eu égard aux chafaudages et equipages quil a falu pour cet ouvrage difficile ensamble les frais de transport des matérieaux dans la cour des ci-devant Capussins montent la somme de deux cans vingt une livres ci 221 l.

Plus pour pavé la place ou etait le mosolée fourny trois brasses et demy de pavé carré ; à raison de huit livres la brasse monte ving huit livres plus pour chaux et sable monte neuf livres, pour façon dudit ouvrage monte dix huit livres total monte la somme de deux cans soixante saize livres ci 276 l.

Je soussigné Faubet, Maire, ayant reçu trois cans livres du directoire du presant district en un mandat sur le receveur pour fournir aux fraix de la démolition du mosolée; et n'y ayant employé que la somme de deux cans soixante saize livres ; j'ai remis au citoyen receveur du district vingt quatre livres pour l'apoint et aquit de ladite somme, à Cadillac, le 27 9bre 1792 l'an premier de la République française et a signé Faubet, maire.

Reçu les vingt quatre livres à Cadillac le 27 9bre 1792 et a signé Aubin Volmerange faisant pour le citoyen Thonnens. — Remis ledit jour 27 9bre les originaux de l'inventaire et mémoire cy dessus au directoire du district.

FAUBET, maire. « (Id. fo 195).

1793, janvier 27. — *Destruction des monuments à Cadillac.* — «... Un écusson sculpté sur la porte interieure du ci-devant château, les chiffres de d'Epernon répandus dans votre église, même sur l'autel, devraient déjà être réduites en poudre. — St-JEAN-LESTAGE, vice-présidrnt, F. COMPANS, LIBÉRAL, ALARD, secrétaire. » (Lettre des administrateurs du district aux officiers municipaux de Cadillac) «... l'écusson qui est sur la porte d'entrée du château sera razé et enlevé ainsi que ceux qui sont dans la chapelle... comme aussi les chiffres de d'Espernon qui sont au rétable du maître autel de ladite Eglise ». (Arch. municip. de Cadillac. *Registre des délib. de la municip.* 1790-1793, fo 211 Vo).

1793, mars 29. — *Violation des tombeaux des d'Epernon.* — « Une adresse » [est envoyée] à la Convention nationale au sujet de la découverte d'une » grande conspiration... on convertira en balles » les sépulcres du d'Epernon et on extraira le salpêtre des caveaux (Id. Registre 1793 à 1806, fo 71.).

1793, avril 15. — Les amis de la République de Cadillac demandent « trois ou quatre cercueils de plomb... pour être convertis en balles... » la municipalité arrête que dans « trois jours elle les fera sortir des caveaux... trois ou quatre cercueils de plomb et prendra les précautions que lui indiquera la sagesse pour que cette opération se fasse avec toute la décence convenable (Id.).

1793, avril 18. — « La Municipalité a délibéré que [deux de ses membres, seront chargés de faire faire l'ouverture des caveaux... de dresser verbal des tombeaux de plomb... les faire sortir... et transporter à l'Administration. » (Id. fo 226).

1793, avril 18. — « Verbal fait à l'ouverture des caveaux de l'église et à l'extraction des tombeaux... avons fait ouvrir... le caveau... qui servait de sépulture aux chanoines... ensuite avons fait procéder à l'ouverture du caveau... qui servait de sépulture aux ci-devants ducs d'Espernon et famille... y avons trouvé huit cercueils de plomb emboittés dans des caisses de bois, contenant des ossements de corps dont quelques-uns avoient été embaumés et s'étoient conservés

fermes et entiers et ayant fait vuider tous lesd. tombeaux et mis dans un coin tous lesd. ossements... tout le plom sorti dud. caveau [des d'Epernon] pesoit 942 livres et en total 1650 livres. » (Id. f° 228).

1793, décembre 9. — *Verbal pour le brûlement des titres féodaux*, etc.

« La Municipalité et le Conseil général de la Commune étant assemblés » sur l'invitation qui en avait été faite par le citoyen Maire pour assister au brû- » lement de tous les papiers et titres féodaux qui avaient été remis à la munici- » palité, soit par l'Administration du District, soit par les notaires et autres » détenteurs particuliers ».

« Sommes partis en corps et en cérémonie à dix heures précises de la Maison » commune, précédés d'un détachement de volontaires de la première réquisi- » tion, de deux tambours et d'un soldat de ville, portant une torche allumée, nous » sommes rendus à la place du marché où on avait préparé un échafaudage à » plusieurs étages tous garnis, chargés et pleins de ces papiers et parchemins, » on présume que deux charettes n'auraient pas pu les porter, après que tout » le cortège en fait deux fois le tour du bucher, le citoyen maire y a mis le feu, » ensuite les officiers municipaux, procureur de la commune, et les notables » après quoy le citoyen Maire a crié trois fois Vive la République, ce qui a été » répété par un peuple immense qui étoit présent, étant jour et heure du marché, » après quoy on a chanté l'himne des Marseillois ; ensuite nous sommes retirés » à l'hôtel-de-ville où a été rédigé le présent verbal pour servir de mémorial.

« Fait en la maison commune de Cadillac, etc. » (Id. f° 45).

1794, novembre 16. — *Lettre de l'agent national Fonvielhe* par laquelle il » invite la Municipalité de Cadillac à livrer au citoyen Rayet, la Renommée qui était sur le tombeau des tyrans de Cadillac et qui restera à la bibliothèque du district comme un monument et un chef-d'œuvre d'art » et aussi à « faire entrer dans un magasin les marbres tirés du Mausolée » (Id.).

1795, février 3. — *Reçu de Rayet.* — Rayet, bibliothécaire du dépôt littéraire de Cadillac déclare avoir reçu la Renommée (Id.).

Une page d'inventaire ni datée, ni signée, existe à la bibl. de Bordeaux. On lit : « Objets contenus dans le dépôt littéraire de Cadillac, arrondissement de Bordeaux...... Une Renommée, qui était placée sur le Mausolée du duc d'Epernon, en bronze, de hauteur d'homme, qu'on regarde comme une pièce finie » (Communication de M. R. Céleste).

1802, février. — *Procès-verbal de la remise faite par Rayet, bibliothecaire, des livres, registres, tableaux, etc. provenant des religieux et des émigrés.*

«... Avons demandé au citoyen Rayet l'inventaire... nous a dit qu'il avait remis en original l'inventaire qu'il avait fait au fur et à mesure qu'il recevait, à l'Administration du Directoire du District de Cadillac le 14 frimaire an 4e et nous a communiqué le récépissé signé... portant qu'ils transmettront cet inventaire en 4 cahiers au département et attendu le grand nombre des volumes et des papiers, et la confusion dans laquelle est le tout, ne nous permet pas de faire un nouvel état...... avons simplement reçu la remise des clefs et les choses dans l'état où elles sont... A Cadillac — ALARD, adjoint » (Id.).

1803, mai 31. — *Remise de tableaux à l'église de Cadillac.* — « Le Préfet.... arrête : Le Maire de la commune de Cadillac demeure autorisé à faire la remise aux marguilliers de l'église paroissiale... des deux tableaux existant dans le dépôt du mobilier national et provenant du couvent des Capucins de cette ville... »

<div align="right">Ch. Delacroix. »</div>

(Arch. départ. de la Gironde. Série K. Arrêtés préfectoraux, n° 143).

1804, septembre 8. — *Lettre et arrêté du Préfet au Maire de Cadillac.* — Il charge M. Combes, architecte de la préfecture, de faire transporter la Renommée à Bordeaux. « Arrête : ... Vu le rapport fait par M. Dédier, ingénieur en chef du département, et Bonfin, architecte de la ville de Bordeaux, duquel il résulte qu'il existe au ci-devant château de Cadillac... une Renommée en bronze qui faisait autrefois partie du tombeau des anciens ducs d'Epernon, que cette Renommée, qui doit être considérée comme un monument des arts, est gisante dans les salles dudit château et exposée à la détérioration. Considérant qu'il importe... Le Préfet du département de la Gironde arrête :

Article premier. — La Renommée de bronze existant au ci-devant château de Cadillac sera transportée à la Préfecture.

... Fait à Bordeaux, ce jour, mois et an susdits. Delacroix. »

(Id. registre 14, f° 153). — M. Delcros possédait la lettre originale.

1804. — *Statue de la Renommée.* — « Le sculpteur ornemaniste Quéva, élève de Métivier et de Pajou, maître de Dumonteil « a sculpté le piédestal de la Renommée de bronze, placé en 1805 dans le jardin de l'hôtel de la Préfecture de Bordeaux. Cette statue avait été placée sur le cénotaphe du duc d'Epernon, à Cadillac. Elle échappa aux ravages du vandalisme. Les ailes étaient en bois. M. Chinard y substitua, en 1805, des ailes de cuivre. »

(Bibl. municip. de Bordeaux. Mss. Laboubée).

1804, octobre 25. — *Envoi de la Renommée par M. Compans,* maire de Cadillac.

« Monsieur le Préfet,

« Lorsque j'ai reçu votre lettre du 2 de ce mois, je m'occupais à faire emballer la Renommée, et je n'avais pu la faire plus tôt à cause du mauvais temps et des occupations des vendanges.

» J'espère que vous la recevrez bien conditionnée dimanche ou lundi matin. On trouvera dans la caisse où est la Renommée une tête en marbre blanc de grandeur naturelle que l'on dit être celle de Henri IV. Quelques personnes pensent que c'est celle du duc d'Epernon. Quoi qu'il en soit, j'ai joint ce beau morceau de sculpture, persuadé qu'il vous fera plaisir malgré qu'il soit un peu dégradé... » Compans, maire. »

(Arch. municip. de Cadillac. Registre de 1790 à 1809, f° 47).

Une pièce non datée constate l'inscription au Muséum des débris du tombeau. — « Monuments modernes, — 80 et 81. — Deux têtes, le duc d'Epernon et son épouse, — 82. — Les armes du duc d'Epernon. Ces trois objets viennent de Cadillac. » (Bibl. mun. de Bordeaux — Mss. — Papiers de M. de la Montaigne. — *(Explication des autels, cippes, inscriptions rassemblés dans la salle du Muséum de Bordeaux).* Ce catalogue, postérieur à M. de la Montaigne, n'est pas de la main de M. Caila, mais peut-être de celle de Lacour.

1810. — Alexandre Lenoir, *Musée impérial des monuments français*, 1810, Paris, p. 235 — « N° 456. Une colonne torse, en marbre campan isabelle, d'ordre composite, ornée de feuilles de lierre, de palmes et de chiffres enlacés, représentant dans leur milieu un H, haute de neuf pieds, exécutée par Barthélemy Prieur, dans un seul bloc et érigée à Henri III, par Charles Benoise, son secrétaire particulier, qui l'avait fait élever dans l'église... de Saint-Cloud. »

« ... Le vase qui contenait le cœur a été détruit entièrement ; il a été remplacé par un génie... Cette figure, ajustée pour le monument, est aussi de la main de Prieur. — On voit dans le piédestal... deux frises de fruits... ainsi que deux beaux bas-reliefs. Le premier, sculpté par Jean Goujon, représentant la *Mort et la Résurrection*... L'autre... représente Apollon et Marsias ».

On peut voir comment Lenoir avait remanié le monument et l'histoire, lorsqu'il exposa la colonne torse sculptée par Pageot, sous le nom de Barthélemy Prieur. Elle fut encore défigurée par de nouvelles adjonctions, lorsqu'on la plaça dans le chœur de la basilique de Saint-Denis.

Le dessin que nous publions reproduit la forme exacte et primitive du monument, tel qu'il fut dressé à Saint-Cloud, et le marché donne le nom de l'auteur et celui du donateur, Jean Pageot et le duc d'Epernon.

1832, mars 6. — *Lettre du Maire de Cadillac :* « Cadillac, le 6 mars 1832.
Monsieur le Préfet,

Pour répondre à votre circulaire du 16 février..., relative à la situation des églises sous le rapport de l'art, je vous transmets les détails suivants : L'église paroissiale, ancienne collégiale..., fondée en 1594 (?), par Gaston, duc de Foix et de Candalle... longueur 14 m..... largeur 14 m.....

Le maître-autel est orné dans toute la hauteur de l'édifice d'un empirée composé de plusieurs statues en stuc (en bois peint) de diverses grandeurs et d'une infinité d'autres morceaux de sculpture qui paraissent être d'un beau travail et appartenir à l'époque de la renaissance des arts, deux colonnes en pierre (en bois peint) de l'ordre corinthien dont la base est ornée de lierres sculptés et le fut cannelé semblent former l'encadrement d'un grand tableau représentant *un Christ...* (Voir *Pièces just.* **1632,** juin 27). Les socles de ces colonnes sont ornés de deux petits tableaux peints sur cuivre, représentant, l'un la *Naissance du Christ*, l'autre l'*Adoration des Mages*, sombres comme les tableaux du Rembrant. Ces deux ouvrages ont été jugés pour être des originaux de l'Ecole flamande.

Parmi les autres tableaux qui ornent l'église, on ne peut remarquer qu'un petit *Saint-Joseph* qui paraît très ancien et un vaste tableau de sept pieds qui semble être une copie d'un sujet de la Bible sur l'*Histoire d'Agar*.

A la gauche de l'hautel est une chapelle bâtie en 1606 par le duc d'Epernon, qui est séparée de l'église par une porte ornée de plusieurs colonnes de l'ordre corinthien. Cette porte, d'un travail parfait et représentant un tombeau antique (!) est attribuée à Jean Goujon ou à Germain Pilon, qui vinrent à Cadillac travailler à l'ornement du château (1). Plusieurs pièces de marbre jaspé et de porphyre qui

(1) Le point de départ de toutes les erreurs, qui ont été imprimées au sujet des œuvres d'art de Cadillac, semble être cette lettre officielle ou plutôt les lettres officielles du maire Compans.

décorent cette porte attirent l'attention des connaisseurs, soit par leur beauté, soit par le fini du travail.

C'est dans cette chapelle qu'existait l'un des chefs-d'œuvre de la France, le beau *mosolée de la famille d'Epernon* qui fut détruit par les iconoclastes de 1793 (1). *La Renommée* en bronze qui le surmontait, faite par Jean de Boulogne, est à présent dans le jardin du Palais, à Bordeaux, et plusieurs débris des marbres ciselés, échappés au vandalisme de l'époque, parmi lesquels sont les têtes du duc et de la duchesse d'Epernon, ont été envoyés au musée de cette ville par le maire actuel de Cadillac.

Cette chapelle est dépouillée de ses ornements, il ne lui reste qu'un *autel* qui, quoique dégradé, se fait remarquer par un fronton massif et d'un bon goût, en marbre noir et brun, supporté par deux colonnes de dix pieds en marbre rouge, cassées dans le bas, le tombeau de l'autel est aussi en marbre de même que le marche pieds et les fortes moulures noires qui entourent *un grand tableau* représentant une *Ascension* (Voir page 178).

Trois autres églises de Cadillac ont été démolies. Il y a une chapelle dans l'hospice des aliénés qui ne présente rien de remarquable sous le rapport de l'art. Le château, à présent maison centrale, en contient beaucoup, soit en statues, bas-reliefs, marbres, etc., mais pour me renfermer dans l'esprit de votre circulaire je ne vous en donnerai point de détails.

Agréez, Monsieur le Préfet...... Le Maire de Cadillac. COMPANS. »
(Arch. départ. de la Gironde. — Monuments historiques. Situation des églises).

1838. — *Notes Delcros ainé.* — Elles sont devenues inutiles puisque le texte du marché a été publié p. 55.

1857, mai 13. — *Lettre de M. Bonnaire :*

« Monsieur le Maire,

N'ayant l'honneur de connaître dans votre ville personne à qui je puisse m'adresser à un titre quelconque, je prends la liberté de recourir directement à la bienveillance de son premier magistrat pour en obtenir, le cas échéant, quelques renseignements particuliers sur une question d'art et d'archéologie qui intéresse l'histoire monumentale des XVIe et XVIIe siècles.

Je consacre depuis longtemps mes loisirs à la monographie d'un célèbre statuaire lorrain *Ligier Richier*, dont les descendants paraissent avoir utilisé leur talent sculptural dans vos parages, vers la fin du règne de Henri IV.

Or, Monsieur, parmi les curieux dessins originaux de ces artistes qu'il m'a été donné de recueillir, figurent deux projets de monuments exécutés, selon toute vraisemblance, à *Cadillac*, et portant, avec la signature autographe de *Joseph* et de *Jean* Richier, les dates de 1604 et de 1605.

Le premier, qui semble se rapporter à l'érection d'une fontaine pour la ville

(1) Ce qui est piquant, c'est que M. Compans, alors maire, qui traite d'iconoclastes ceux qui ont détruit le tombeau des d'Epernon, a signé la délibération des administrateurs du district de Cadillac qui rappelle que les « signes de royauté et de fiscalité » écusson sculpté sur la porte du château, chiffres de d'Epernon, couronnes dans l'église « même sur l'autel devraient déjà être *réduites en poudre* ».
Voir *Pièces justif.* **1793,** janvier 27.

elle-même ou pour quelque habitant notable, représente en double variante *six enfants nus* ayant environ chacun douze centimètres de hauteur, groupés par trois, dans des poses diverses autour du col d'un vase colossal et versant au dehors, par dessus leurs épaules, l'eau qu'il leur distribue. C'est une vigoureuse esquisse à la plume, où l'originalité de l'expression s'unit heureusement à la science du dessin.

Le second projet qui se développe sans autre échelle de proportion sur une largeur moyenne de 20 centimètres et une élévation de 28 à 30, offre, en double coupe de face, l'aspect d'une imposante cheminée de *style Henri IV*, destinée, selon toute apparence, à l'ornementation d'une vaste salle. En voici la description sommaire : Quatre consoles parallèles à cannelures, dont deux de face et deux en retour, supportent le *manteau*, orné de moulures en saillie, d'incrustations de marbres, de guirlandes, de bossages et de rinceaux; dans la partie centrale, arrondie en voussure, se dressent *deux chèvres luttant et s'affrontant au-dessus d'une sphère* qui les sépare et les réunit : Seraient ce, par hasard, les armoiries de votre ville? Sur les côtés du trumeau, formant dans son milieu un encadrement quadrilatère flanqué de mascarons et surmonté d'un mufle de lion dont les griffes paraissent le maintenir, *deux statues largement drapées*, au buste en partie découvert, sont assises dans les angles rentrants : celle de droite, personnification de la *Vérité*, tient d'une main un miroir ovale à tige, et de l'autre, étouffe le serpent de la calomnie ou du mensonge, enlacé autour de son bras ; également accompagnée d'attributs, celle de gauche, allégorie de la *Justice*, est à la fois armée du glaive de la loi et munie de la balance de l'équité.

Au centre de l'entablement supérieur, entre deux corniches reliées à leurs extrémités par des cornes d'abondance, *un génie* gracieusement assis, la tête penchée en avant, soutient en souriant, dans ses bras étendus, deux cartouches dont l'un porte un écu, symbole de blason masculin, et l'autre un *losange*, emblème d'alliance féminine; les armoiries ne sont caractérisées par aucun signe particulier.

Or, cette *fontaine* et cette *cheminée*, exécutées vraisemblablement en 1604 et en 1605, par *Joseph* et *Jean Richier*, d'après leurs propres dessins ci-dessus décrits, existeraient-elles encore à votre connaissance, Monsieur le Maire, ou à *Cadillac* ou dans le château d'Epernon, qui n'en est pas très éloigné, ou dans dans quelqu'autre localité du voisinage?

L'église ou les églises de *Cadillac*, son Hôtel-de-Ville, ses places publiques, auraient-elles conservé jusqu'à ce jour quelques monuments analogues indiquant avec leur date le nom de leurs auteurs? Et, s'ils ont disparu sous l'injure du temps ou par la main des hommes, en resterait-il, du moins, un certain souvenir dans des monuments manuscrits ou imprimés, ou simplement dans la tradition locale?

Je vous serais infiniment reconnaissant, Monsieur, si dans l'intérêt de l'art et de l'histoire, vous pouviez soit directement, soit par l'intermédiaire de personnes bien renseignées, donner à mes questions une solution satisfaisante, ou tout au moins un éclaircissement à mes doutes.

En attendant une réponse de votre obligeance, je vous prie, Monsieur le Maire,

de vouloir bien agréer, avec mes excuses, l'assurance de ma sincère gratitude et de ma considération la plus distinguée.

<div align="right">Votre très dévoué serviteur,

BONNAIRE.</div>

Avocat à la cour Impériale, Nancy (Meurthe), rue du Four, n° 1.
(Arch. municip. de Cadillac).

1861. — Tallemant des Réaux. *(Les historiettes de)* Paris, Garnier frères, p. 186 et 187. — « …… M^{lle} Charlotte du Tillet ne fut jamais mariée, mais on dit qu'elle n'en était pas plus [sage] pour cela. Sa sœur avait épousé le président Séguier qui était tout le conseil de M^r d'Epernon. Par ce moyen elle fit connaissance avec ce seigneur et fut sa meilleure amie.

1871, janvier 1. — *Carrelage de la salle des gardes.* — Note fournie par H. Vignes aîné, de Cadillac. Pièce jointe au plan du carrelage (Voir pl.).

« Plan fait à l'échelle de proportion du carrelage de la salle à manger (*sic*) du
» duc d'Epernon à son château de Cadillac aujourd'hui maison centrale. La dite
» salle à manger a été convertie en chapelle des détenus lorsque je fis l'entreprise
» des travaux pour établir des planchers. Avant que de démolir, je relevai ce
» plan. Les bandelettes étaient en marbre noir ; les lettres en marbre blanc ; le
» restant en petits carreaux vernissés de 0,08 centimètres carrés ».

<div align="right">« Cadillac, le 1^{er} janvier 1871 ».

« H. VIGNES aîné. »</div>

De nombreuses PIÈCES JUSTIFICATIVES, relatives aux travaux des artistes des ducs d'Epernon, sont insérées dans les *Compte-rendus des Réunions des sociétés Beaux-Arts*, Paris, Plon, Nourrit et C^{ie}, publiés par le Ministère de l'Instruction publique. Direction des Beaux-Arts.

1884. — *Les architectes, sculpteurs, peintres et tapissiers du duc d'Epernon, à Cadillac,* t. VIII, p. 179 à 199 et p. 421.

1886. — *Les artistes employés par les ducs d'Epernon.* — *Architectes, sculpteurs, peintres, tapissiers, etc.,* t. X, p. 462 à 497.

1892. — *Claude de Lapierre, maître-tapissier du duc d'Epernon,* t. XVI, p. 462 à 483.

1893. — *Les maîtres des grottes des ducs d'Epernon,* t. XVII, p. 657 à 672.

1894. — *Les monuments funéraires, érigés à Henri III, dans l'église de St-Cloud.* — *Jean Pageot, sculpteur bordelais.* — *Les peintures de Pierre Mignard et d'Alphonse Dufresnoy, à l'hôtel d'Epernon, à Paris.* — *Guillaume Cureau, peintre de l'Hôtel de Ville de Bordeaux et Sébastien Bourdon, à Cadillac,* t. XVIII.

1895. — *L'architecte Pierre Souffron,* t. XIX, p. 835.

1897. — *Les peintres de l'Hôtel-de-Ville de Bordeaux et des entrées royales,* de 1525 à 1666, t. XXI.

TABLE DES MATIÈRES

	Pages
Le château, la chapelle funéraire et le mausolée des ducs d'Epernon à Cadillac, par M. Ch. BRAQUEHAYE	1
I. Le château de Cadillac-sur-Garonne.	3
II. La chapelle funéraire des ducs d'Epernon	12
III. Le caveau sépulcral.	14
IV. Le Mausolée.	15
V. La Renommée.	21
VI. Les noms des personnages figurés.	26
VII. Les monuments funéraires élevés à Bordeaux de 1550 à 1620.	30
VIII. Les prétendus auteurs du mausolée	35
Jean de Bologne	36
Guillaume Berthelot	37
François Girardon	44
IX. Les artistes employés à la construction du château de Cadillac.	46
X. La Renommée de Cadillac au Musée du Louvre.	52
XI. Les architectes, sculpteurs, peintres, tapissiers du duc d'Epernon à Cadillac.	62
Les artistes du duc d'Epernon	65
Jean Pageot, sculpteur.	65
La colonne funéraire de Henri III, à Saint-Denis	65
Claude de Lapierre, tapissier.	81
La manufacture de tapisseries de Cadillac-sur-Garonne.	81
Les tapisseries des châteaux du duc d'Epernon	85
Les maîtres tapissiers de Monseigneur.	92
Etienne Bonnenfant.	93
Marin Jadin, Gouin, Bouin [ou Boynin].	95
Claude Bécheu.	96
Honoré et Jean-Louis de Mauroy.	99
Claude de Lapierre.	102
L'histoire de Henri III tissée dans l'atelier du duc d'Epernon.	106
L'atelier de Cadillac	108
La chapelle funéraire de Henri III, à Saint-Cloud.	114
Les artistes et les artisans employés par les ducs d'Epernon à Cadillac :	
I. Architectes :	
Pierre Souffron.	117

	Pages
Bernard Despesche.............................	126
Messire Gilles de la Touche-Aguesse..............	127
Jehan Roy......................................	132
Louis Coutereau................................	133
Pierre Ardouin.................................	143
Jehan Langlois.................................	145
Clément Métezeau...............................	145
Pierre Coutereau...............................	148
Pierre de la Garde..............................	153
Gassiot Delerm.................................	154
Jehan Coutereau................................	155
Desjardins.....................................	156
Convers..	157
Vincent Fugier.................................	158
Julien Fouqueux................................	159
De Payen......................................	159

II. Peintres :

	Pages
Sire Jehan Barrilhault..........................	160
Girard Pageot..................................	160
Mallery..	164
Bernard Cazejus................................	164
Guillaume Cureau..............................	165
Christophe Crafft...............................	176
Sébastien Bourdon..............................	179
Claude Pageot..................................	131
Jean Pageot....................................	182
Jean-Baptiste Pageot............................	182
Gabriel Pageot.................................	183
Lartigue.......................................	184
Lorin..	185
Pierre Mignard *(le Romain)*....................	186
Alphonse Dufresnoy.............................	192
Jean-Baptiste Vernechesq........................	193
Antoine de Lapierre............................	194
Jean Langlois..................................	196
Peintures et tableaux dont on ne connait pas les auteurs.........	197

III. Sculpteurs :

	Pages
Symon Bertrand................................	203
Pierre Biard....................................	203
Les Richier....................................	206
Ligier Richier..................................	207
Gérard Richier.................................	207
Jean Richier...................................	208
Jacob Richier..................................	211
Joseph Richier.................................	211
Jean Langlois..................................	213
Jehan Lefebvre.................................	221

Jehan Le Roy.	223
Jehan Roy.	223
Jean Pageot, dit l'Aîné.	224
Jean Pageot.	232
Claude Dubois.	233
Jean Daurimon, dit Roubiscou	235
Jean Daurimon.	237
Joseph Chinard.	243
Œuvres exécutées par des statuaires inconnus	246
Restes du tombeau fait par Pierre Biard.	252
Portraits des ducs d'Epernon et de leur famille.	253
Légende et plan du château de Cadillac	254
Pièces justificatives	1 à 45

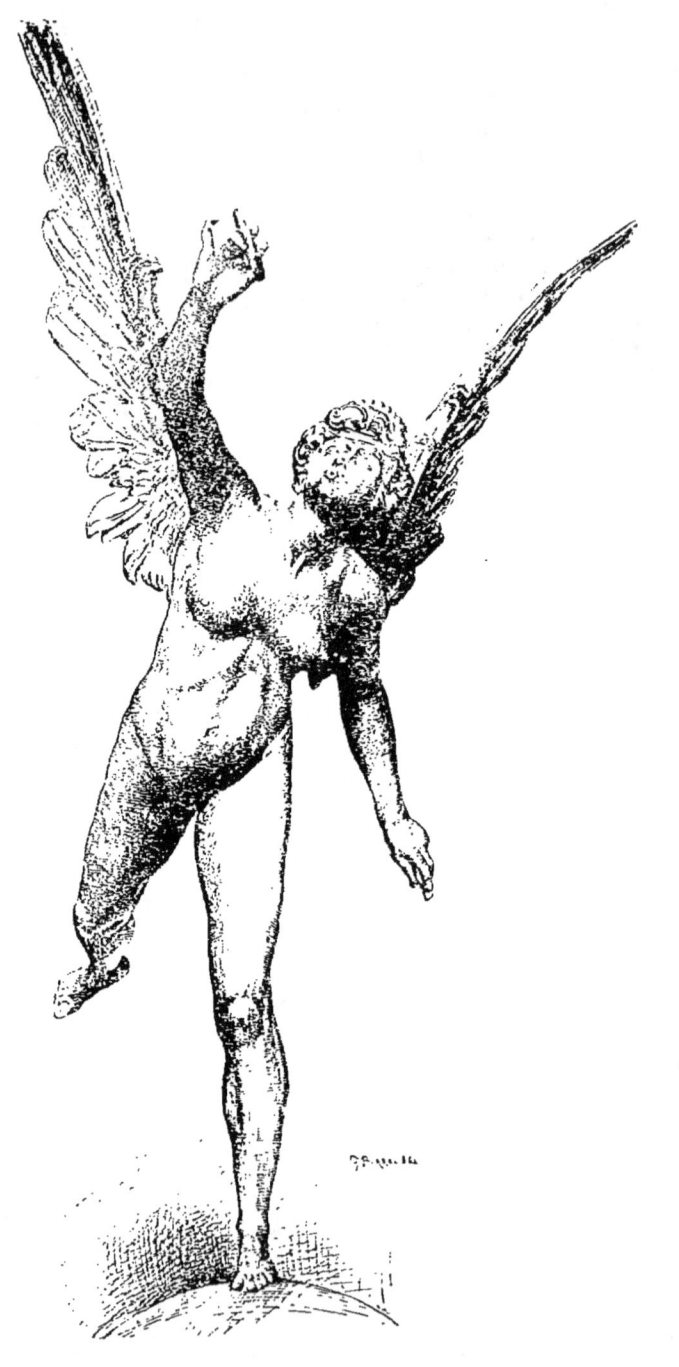

LA RENOMMÉE DE BRONZE DU TOMBEAU DU DUC D'ÉPERNON
SCULPTÉE PAR PIERRE BIARD.

VERGERON, PHOT.

PETITE PORTE D'UNE DES GARDE-ROBES

DU CHATEAU DE CADILLAC

PEINTE PAR GIRARD PAGEOT, EN 1606

COLOMNE de marbre au milieu de la chapelle a droite contre le Choeur

VIEUX DESSIN DU MONUMENT ÉLEVÉ A HENRI III

SCULPIÉ PAR JEAN PAGEOT, EN 1635

CROQUIS D'UNE FONTAINE, FAITS A CADILLAC

PAR JOSEPH RICHIER, EN 1604

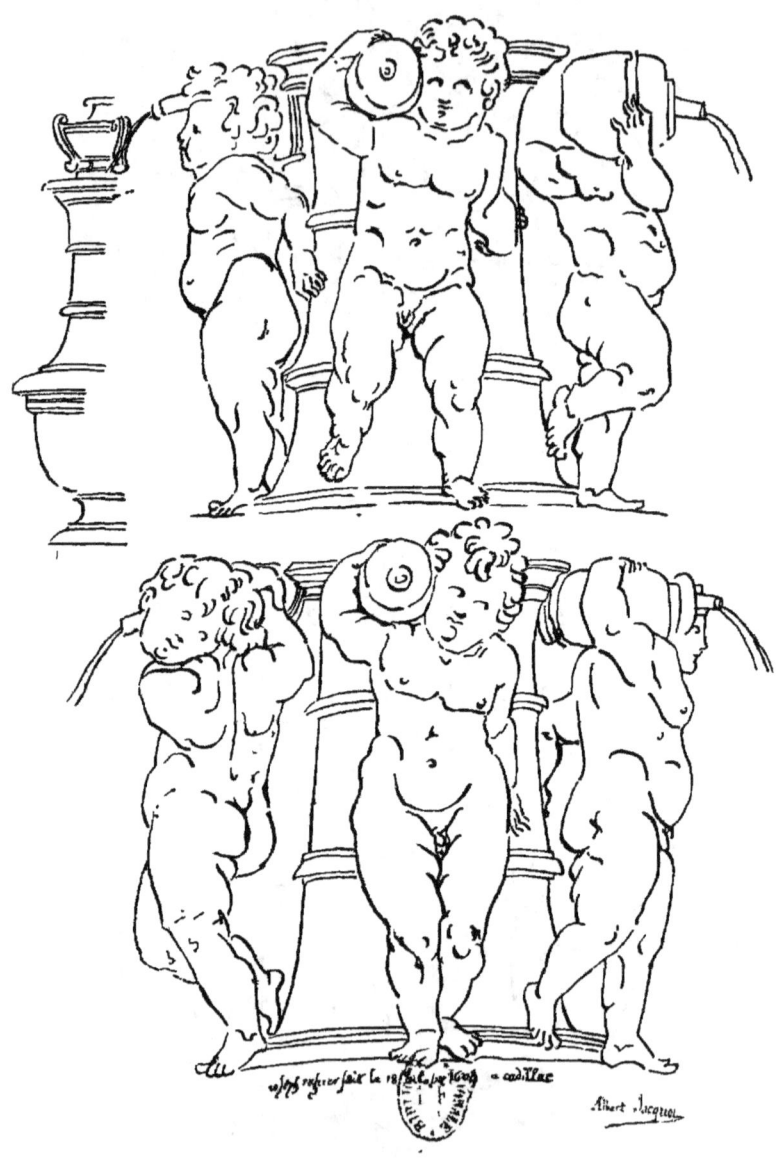

CROQUIS D'UNE FONTAINE, FAITS A CADILLAC

PAR JOSEPH RICHIER, EN 1604

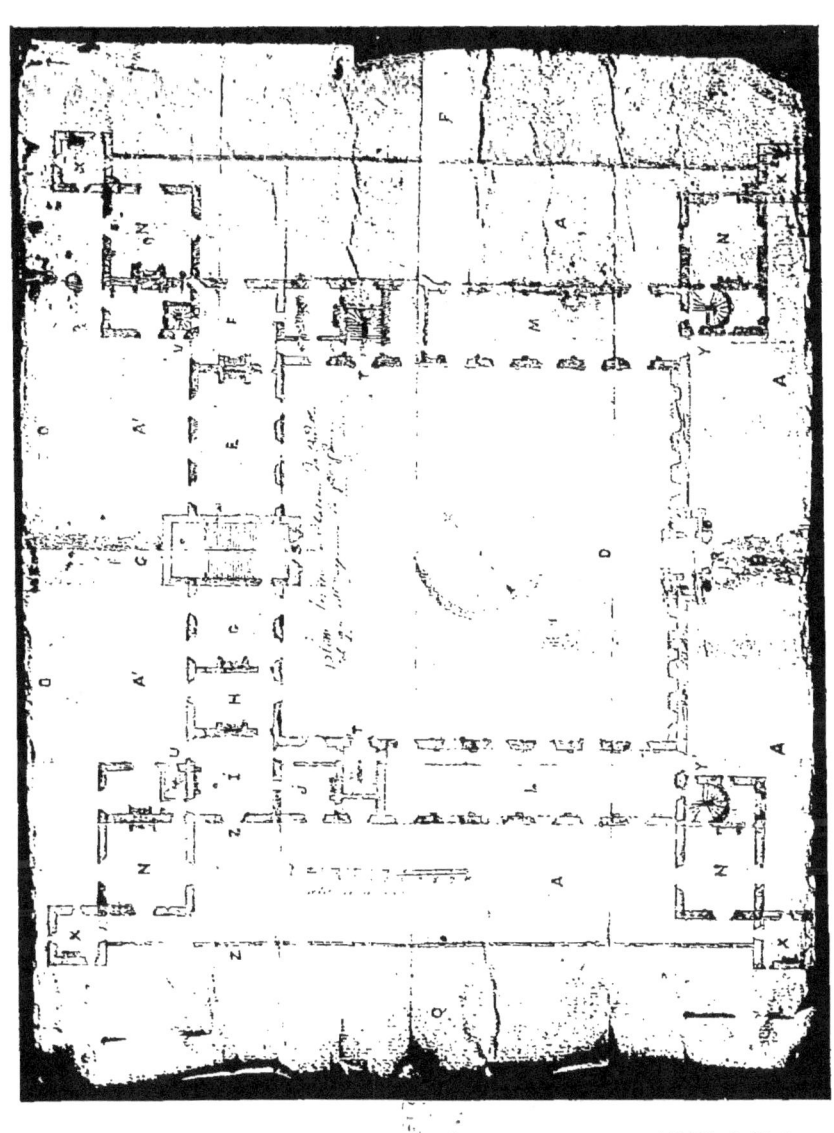

VIEUX PLAN DU CHATEAU DE CADILLAC

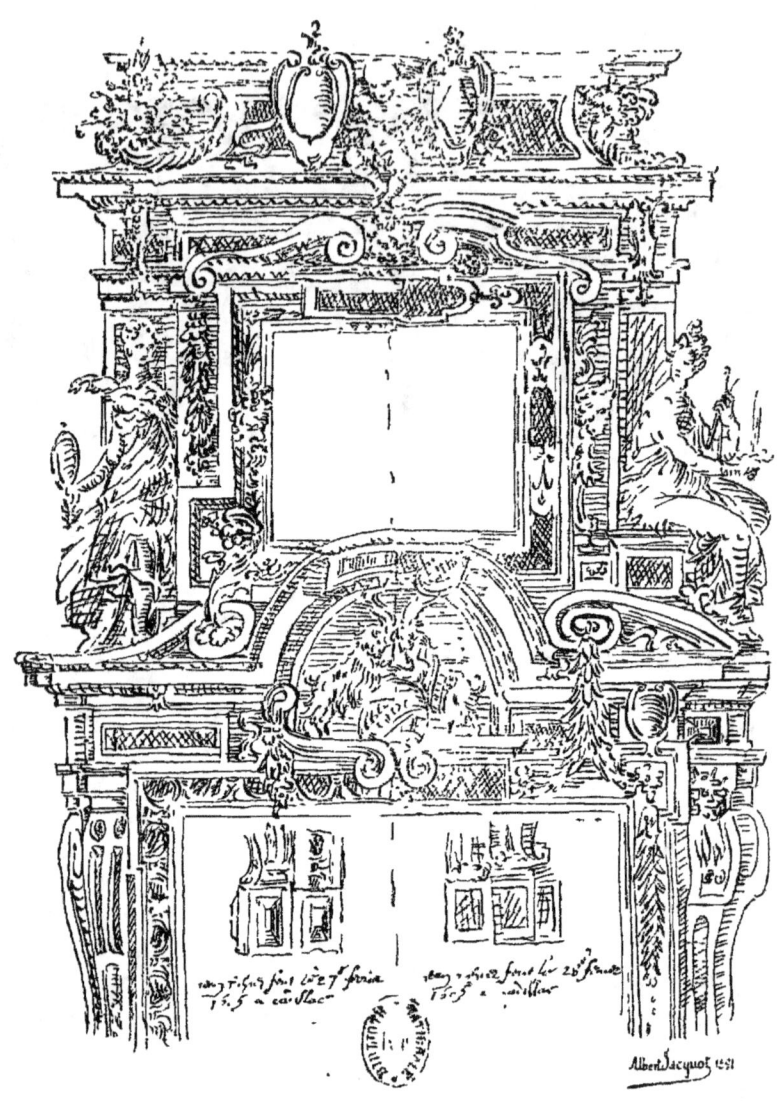

CROQUIS DE CHEMINÉES, FAITS A CADILLAC

PAR JEAN RICHIER, EN 1605

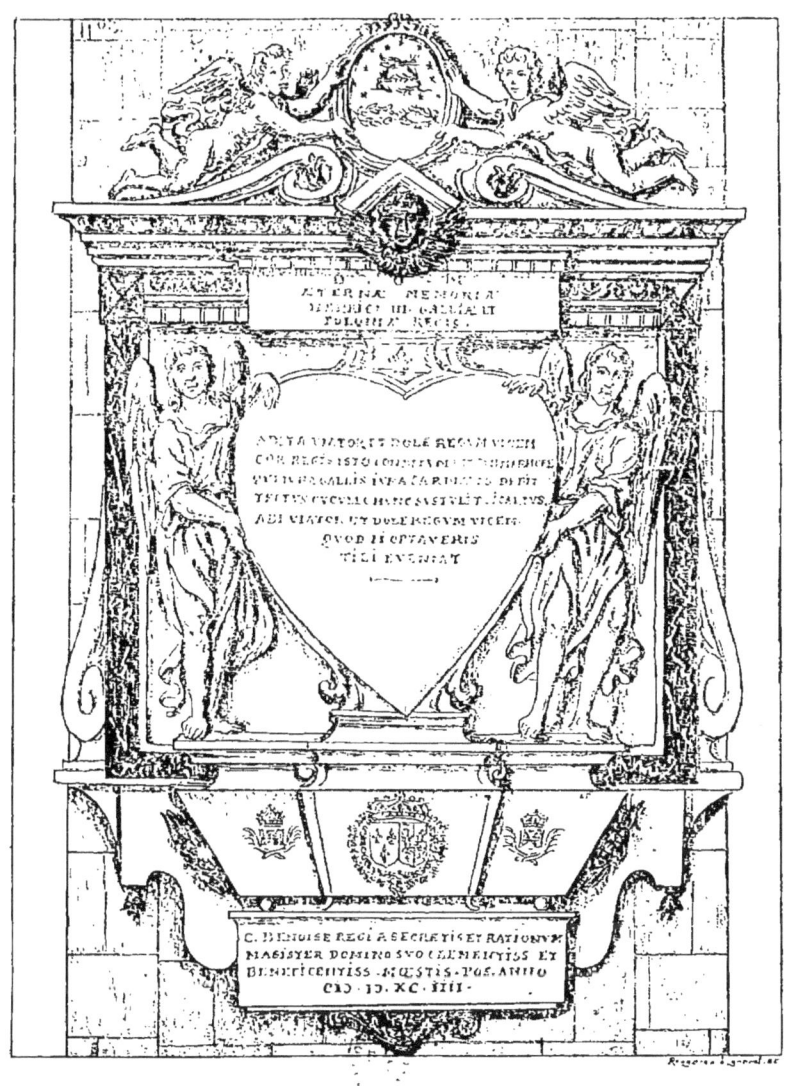

VIEUX DESSIN DU MONUMENT ÉLEVÉ A HENRI III
ATTRIBUÉ A GERMAIN PILON.

14 October 2

www.ingramcontent.com/pod-product-compliance
Lightning Source LLC
Chambersburg PA
CBHW071620220526
45469CB00002B/419